藝苑談往

朱省齋 原著

蔡登山 主編

宋·文同《墨竹圖》

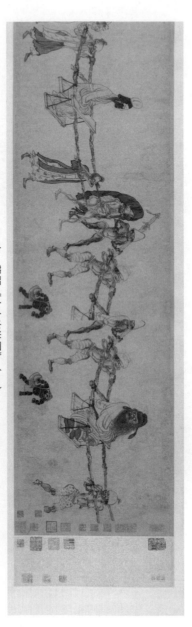

宋・龔開《中山出遊圖》（一）

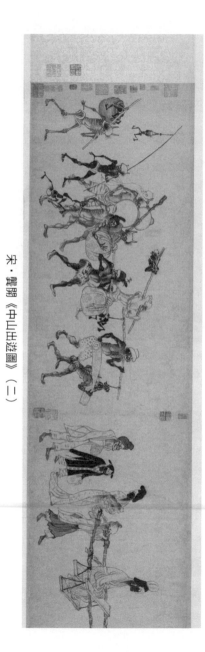

宋·龔開《中山出遊圖》（二）

宋·龔開《中山出遊圖》（三）

宋·龔開《中山出遊圖》（四）

宋·龔開《中山出遊圖》（五）

宋·龔開《中山出遊圖》(六)

宋·龔開《中山出遊圖》（七）

宋・龔開《中山出遊圖》（八）

元·鄒富雷《春消息圖》（一）

元・鄒復雷《春消息圖》（二）

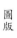

元·鄧富雷《春消息圖》（三）

元·鄒富雷《春消息圖》（四）

元·鄒復雷《春消息圖》(五)

元·鄒復雷《春消息圖》（六）

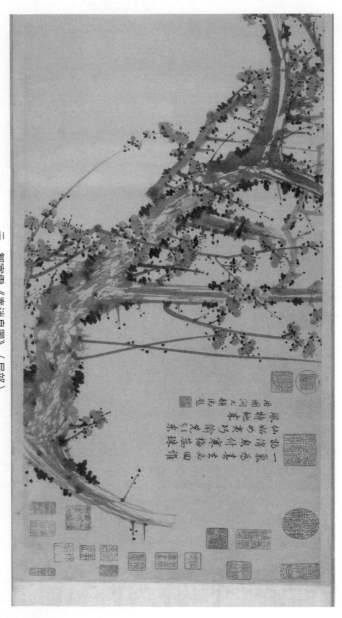

元·鄒復雷《春消息圖》（局部）

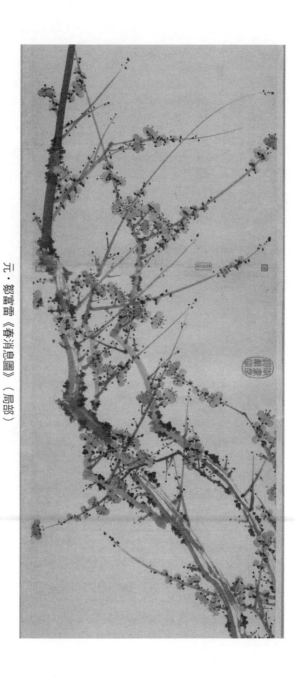

元・鄒復雷《春消息圖》（局部）

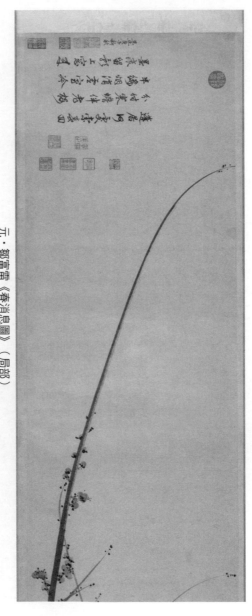

元·鄒復雷《春消息圖》（局部）

明·龔半千《自題山水冊》十六開之一

明·龔半千《自題山水冊》十六開之二

明・龔半千《自題山水冊》十六開之六

明・龔半千《自題山水冊》十六開之十三

導讀之一：喜好書畫有淵源——從朱樸到朱省齋

蔡登山

朱樸字樸之，號樸園，亦號省齋。有人說朱樸一生有兩個身分，一個是他在四〇年代宣傳部副部長」，乃至「交通部政務次長」等要職，而被視為漢奸文人；但他不同於其他漢奸文人身陷圇圇，他曾一度藏身北京，一九四七年落腳香江，換成另一個身分，周旋於張大千、譚敬等名流藏家之間，成為精鑒書畫的行家掮客，並以「朱省齋」為名，寫了五本著名的書畫鑒藏著作。從朱樸到朱省齋，他在文史雜誌甚至書畫藝林，還是頗多貢獻的，也是不容抹煞的。

在上海淪陷時期，他一手創刊《古今》雜誌，網羅諸多文士撰稿，使《古今》成為東南地區最暢銷也最具有份量的文史刊物。他在《古今》創刊號寫有〈四十自述〉一文，根據該篇自述及後來寫的〈樸園隨譚〉、〈記蔚藍書店〉等文，我們知道他生於一九〇二年，是

在上海創辦《古今》雜誌，並在這之前先後出任南京汪偽政府的「中央監察委員」、「中央

江蘇無錫縣景雲鄉全旺鎮人。全旺鎮在無錫的東北,距元處士倪雲林的墓址芙蓉山約有五里之遙,居民大都以耕農為生,讀書的不過寥寥一二家而已。而朱樸卻出身於書香門第,他的父親述珊公為名畫家,他本來希望朱樸能傳其衣鉢,但看到他臨習《芥子園畫譜》臨得一塌糊塗,認為不堪造就,遂放棄了初衷。朱樸七歲入小學,成績不壞。十歲以後由鄉間到城裡,進著名的東林書院(高等小學),因得當時國文教授龔伯威先生的特別賞識,對於國文一門,進步最快。高小畢業後,他赴吳江中學讀書,不到一年轉入輔仁中學就讀。一年後,考入吳淞中國公學商科。一九二三年夏季從中國公學畢業,本想籌借一千元赴美留學,結果到處碰壁,不克如願。後來承楊端六先生的厚意,介紹他進商務印書館《東方雜誌》社任編輯,那時他年僅二十一歲。

當時的《東方雜誌》社共有四位編輯:錢經宇、胡愈之、黃幼雄、張梓生。錢經宇是總編輯;胡愈之專事事譯文兼寫關於國際的時事述評(他用的筆名是「化魯」);黃幼雄襄助胡愈之做同一性質的工作;張梓生專寫關於國內的時事述評。朱樸進去之後,錢經宇要他每期主編「評論之評論」欄,兼寫關於經濟財政金融一類的時事述評。社址是在寶山路商務印書館的二樓一間大房間,與《教育雜誌》社、《小說月報》社、《婦女雜誌》社、《民鐸雜誌》社同一房間。朱樸說:「那時候的《教育雜誌》社有李石岑(兼《民鐸雜誌》)和周予同;《小說月報》社有鄭振鐸;《婦女雜誌》社有章錫琛和周建人;此外還有各雜誌的校對等共有一二十人之多;濟濟蹌蹌,十分熱鬧。……當時在我們那一間大編輯室裡,以我的年

紀為最輕，頗有翩翩少年的丰采。鄭振鐸那時也還不失天真，好像一個大孩子，時時和我談笑。他和他的夫人高女士在一品香結婚的那天，請嚴既澄與我二人為男儐相，我記得那天大家在一起所攝的一張照片，好像現在還保存在我無錫鄉間的老家裡呢。」

在《東方雜誌》做了一年多的編輯，經由衛聽濤（渤）的介紹，朱樸到北京英商麥加利銀行華帳房任職。當時華經理（即買辦）是金拱北（城），是有名的畫家，所以賓主之間，亦頗相得。

一九二六年夏，他辭去北京麥加利銀行職務，應友人潘公展、張廷灝之招，任上海特別市政府農工商局合作事業指導員之職。後因友人余井塘之介紹得識陳果夫，朱樸說：「陳先生對於合作事業頗為熱心，因見我對於合作理論有相當研究，遂於十七年（一九二八）夏以中央民眾訓練委員會的名義，派我赴歐洲調查合作運動，於是渴望多年的出國之志，方始得償。當我出國的時候，我開始對於政治感到無限的興趣和希望。那時國民黨有所謂左派與右派之分，左派領袖是汪精衛先生，右派領袖是蔣介石先生。我對於汪先生一向有莫大的信仰，我認為孫先生逝世後衹有汪先生才是唯一的繼承者。那時汪先生正隱居在法國，我在赴歐的旅途中，且夕打算怎樣能夠追隨汪先生而奮鬥。」於是到了巴黎幾個月後，朱樸先認識林柏生，之後又經過幾個月，才由林柏生介紹晉謁汪精衛，那是在曾仲鳴的寓所。

在巴黎期間，朱樸除數度拜謁合作導師季特教授（Prof. Charles Gide）暨參觀各合作組織外，並一度赴倫敦參觀國際合作聯盟會及各大合作組織，復一度赴日內瓦參觀國際勞工局

的合作部，得識該部主任福古博士（Dr. Facquet）及幫辦哥侖朋氏（M. Colombain），相與過從，獲益不少。一九二九年春，陳公博由國內來巴黎，經汪精衛介紹，朱樸初識陳公博。後來並陪他到倫敦去遊歷。一九二九年夏秋之間，朱樸奉汪精衛之命返回香港，朱樸則入倫敦大學政治經濟學院聽講。

一九二九年夏秋之間，朱樸奉汪精衛之命返回香港，到港的時候正值張發奎率師號稱三萬，由湖南南下，會同桂軍李宗仁部總共約六萬人，從廣西分路向廣州進攻，「張、桂軍」當時亟須奪取廣州來擴充勢力，準備同蔣介石分家，割據華南。不料後來因軍械不濟的緣故，事敗垂成。

香港掌故大家高伯雨說：「我和省齋相識最久，遠在一九二九年在倫敦就時相見面，但沒有什麼交情。一九三○年我從英國回上海一轉，在十四姊家中又和他相值，原來那時候他正避難在租界裡，住在我姊姊處。那天他還約了史沫特萊女士來吃茶，我和她談了兩個多鐘頭。」對此朱樸在〈人生幾何〉一文補充說道：「至於伯雨所說的關於史沫特萊女士一節倒是的確的，而且非常之秘密，因為她那時正寓居於上海法租界霞飛路西的一層公寓內，我們不但是『打倒獨裁』的同志，並且是好抽香煙好喝咖啡的同志。所以，我常常是她寓所裡的座上客，我一到她那裡她總是親手煮咖啡給我喝的。那時候她和孫中山夫人宋慶齡女士來往非常親密，她曾屢次說要為我介紹，可是因為不久我就離開上海到香港來了，卒未如願。」

這次倒蔣的軍事行動雖未成功，但汪精衛並不灰心，他頗注意於宣傳工作，遂命林柏生、陳克文、朱樸三人創辦《南華日報》於香港，林柏生為社長，陳克文與朱樸為副社長。

朱樸說：「當時我與柏生、克文互相規定每人每星期各寫社論兩篇並值夜兩天，工作相當辛勞。所幸編輯部內人才濟濟，得力不少，如馮節、趙慕儒、許力求等，現在俱已嶄露頭角，有聲於時。那時候汪先生也在香港，有時候也有文字在《南華日報》上發表，所以這一個時期《南華日報》的社論，博得讀者熱烈的歡迎。還有副刊也頗為精彩，尤其是署名『曼昭』的〈南社詩話〉一文，陸續登載，最獲一般讀者的佳評與讚賞。」

一九三〇年夏，汪精衛應閻錫山及馮玉祥的邀請到北平召開擴大會議，朱樸亦追隨同往，任海外部秘書。同時並與曾仲鳴合辦《蔚藍畫報》於北平，頗獲當時平津文藝界的好評。同年冬，汪精衛赴山西，朱樸奉命重返香港。道經上海時，因中國公學同學好友孫寒冰的夫人之介紹，認識了沈瑞英女士。一九三一年春，汪精衛赴廣州主持非常會議，朱樸被任為文化事業委員會委員。寧粵雙方代表在上海開和平會議，朱樸事先奉汪精衛命赴上海辦理宣傳事宜。一九三二年一月三十日與沈瑞英於上海結婚。兩年間留滬時間居多，雖掛著行政院參議、農村復興委員會專門委員、外交部條約委員會委員等名義，但實際上並沒做什麼事。

一九三四年六月，朱樸奉汪精衛之命，以行政院農村復興委員會特派考察歐洲農業合作事宜的名義出國。朱樸說：「汪先生因該會經費不充，所以再給我一個駐丹麥使館秘書的職務。我赴歐後先到倫敦，適張向華（發奎）將軍亦在那裡，闊別多年，暢敘至歡。數日後我隨他到荷蘭去遊覽。後來，張將軍離歐赴美，我即經由德國赴丹麥。我在丹麥三、四個月，普遍參觀了丹麥全國的各種合作事業，所得印象之深，無以復加。」一九三六年，張發奎在

浙江江山新就聞、贛、浙、皖四省邊區清剿總指揮之職，來函相招。於是朱樸以一介書生，乃勉入戎幕。

一九三七年春，他奉汪精衛命為中央政治委員會土地專門委員再兼襄上海《中華日報》筆政。同年「八‧一三」事變發生，朱樸奉林柏生命重返香港主持《南華日報》筆政。不久，林柏生亦由滬來港。一九三八年春節樊仲雲也由滬到港，隨即在皇后大道「華人行」七樓租房兩間，開辦「蔚藍書店」。「蔚藍書店」其實並不是一所書店，它乃是「國際編譯社」的外幕。而「國際編譯社」直屬於「藝文研究會」，該會的最高主持人是周佛海，其次是陶希聖。「國際編譯社」事實上乃是「藝文研究會」的香港分會，負責者為林柏生，後來梅思平亦奉命到港參加，於是外界遂稱林柏生、梅思平、樊仲雲、朱樸為「蔚藍書店」的四大金剛。其中林柏生主持一切總務，梅思平主編國際叢書，樊仲雲主編國際週報，朱樸則主編國際通訊。助編者有張百高、胡蘭成、薛典曾、龍大均、連士升、杜衡、林一新、劉石克等人。「國際編譯社」每星期出版國際週報一期，國際通訊兩期，選材謹嚴，為研究國際問題一時之權威。國際叢書由商務印書館承印，預計一年出六十種，編輯委員除梅思平為主外，尚有周鯁生、李聖五、林柏生、高宗武、程滄波、樊仲雲、朱樸等。當時所謂「四大金剛」，他們除了本店的職務外，尚兼有其他職務。如林柏生為國民政府立法院委員，《南華日報》社長；梅思平為中央政治委員會法制專門委員，樊仲雲為《星島日報》總主筆；朱樸為中央政治委員會經濟專門委員。

一九三八年十二月二十九日汪精衛發表「豔電」，於是和平運動立即展開。朱樸被派秘密赴滬，從事宣傳工作，經一兩個月的籌備，和平運動上海方面的第一種刊物《時代文選》於次年三月二十日出版。同年八月二十八日，汪偽中國國民黨在上海舉行第六次全國代表大會，朱樸被選為中央監察委員，復擔任中央宣傳部副部長。同年八月至九月間，接辦上海《國際晚報》（後因工部局借故撤銷登記證而被迫停刊）。十月一日創辦《時代晚報》，由梅思平任董事長，到一九四〇年九月一日才遷到南京出版。一九四〇年三月三十日汪精衛在南京成立偽「中華民國國民政府」，其組織機構仍用國民政府的組織形式，汪精衛任行政院院長兼代主席。此時朱樸被任為交通部政務次長。先是中央黨部也將他調任為組織部副部長。五月二十六日中國合作學會在南京成立，朱樸被推為理事長。

一九四一年一月十一日，朱樸的夫人在上海病逝；同年十月十六日長子榮昌亦歿於青島。一年之中喪妻喪子，給他以沉重的打擊，萬念俱灰之下，他先後辭去中央組織部副部長和交通部政務次長的職務，僅擔任全國經濟委員會委員一類的閒職。一九四二年三月二十五日，朱樸在上海創辦了《古今》雜誌，他在〈《古今》一年〉文中說：「回憶去年此時，正值我的愛兒殤亡之後，我因中心哀痛，不能自已，遂決定試辦這一個小小刊物，想勉強作為精神的排遣。」他又在〈滿城風雨話古今〉文中說：「有一天，忽然闊別多年的陶亢德兄來訪，談及目前國內出版界之冷寂，慫恿我出來放一聲大砲。自惟平生一無所長，只有對出版事業略有些微經驗，且正值精神一無所託之際，遂不加考慮，立即答應。」他在〈發刊辭〉

中說：「我們這個刊物的宗旨，顧名思義，極為明顯。自古至今，不論是英雄豪傑也好，名士佳人也好，甚至販夫走卒也好，只要其生平事蹟有異乎尋常不很平凡之處，我們都極願盡量搜羅獻諸於今日及日後的讀者之前。我們的目的在於彰事實、明是非、求真理。所以，不獨人物一門而已，他如天文地理，禽獸草木，金石書畫，詩詞歌賦諸類，凡是有其特殊的價值可以記述的，本刊也將兼收並蓄，樂為刊登。總之，本刊是包羅萬象、無所不容的。」

《古今》從第一期到第八期是月刊，到第九期改為半月刊，十六開本，每期四十頁左右。朱樸在〈《古今》兩年〉文中說：「當《古今》最初創刊的時候，那種因陋就簡的情形決非一般人所能想像的。既無編輯部，更無營業部，根本就沒有所謂『社址』。那時事實上的編輯者和撰稿者只有三個人，一是不佞本人，其餘兩位即陶亢德周黎庵兩君而已。創刊號中一共只有十四篇文章，我個人寫了四篇，亢德兩篇，黎庵兩篇，竟占了總數之大半；其他如校對、排樣、發行，甚至跑印刷所郵政局等類的瑣屑工作，也都由我們三人親任其勞，實行『同艱』『共苦』的精神。……那種情形一直賡續到十個月之後才在亞爾培路二號找到了社址（這是承金雄白先生的厚意而讓與的），於是所謂『古今社』者才名副其實的正式辦起公來。」《古今》從第三期開始由曾經編輯過《宇宙風乙刊》的周黎庵任主編（其實是從籌備開始，只是沒公開掛名而已）。朱樸說：「我與黎庵沒有一天不到社中工作，不論風雨寒暑，從未間斷。就我個人的經驗來說，生平對於任何事務向來比較冷淡並不感覺十分興趣的，可是對於《古今》，則剛剛相反，一年多來如果偶而因事離滬不克到社小坐的話，則精

神恍惚，若有所失。」

周黎庵在〈《古今》兩年〉文中說：「我編《古今》有一個方針，便是善不與人同，戰後作家星散，在上海的只有這幾個人。雖然他們的文章寫得好，但因為每一家雜誌都可以有他們的作品，便算不得名貴了，於是《古今》便開發北方……每期總刊載幾篇北方名家的作品，北方開發成功之後，我覺得還不足以維持《古今》獨有的風格，近期更有碩果僅存的珍貴史料和大江南北無與抗手的書畫刊載，可以說是《古今》特殊的貢獻。」

經過朱樸、周黎庵的努力邀約，在一九四三年七月《古今》夏季特大號（第二十七、二十八合刊）的封面上開列了一個「本刊執筆人」的名單：

汪精衛、周佛海、陳公博、梁鴻志、周作人、江康瓠、趙叔雍、樊仲雲、吳翼公、瞿兌之、謝剛主、謝興堯、徐凌霄、徐一士、沈啟无、紀果庵、周越然、龍沐勛、文載道、柳雨生、金梁、金雄白、諸青來、陳乃乾、陳寥士、鄭秉珊、予且、蘇青、楊鴻烈、沈爾喬、何海鳴、胡詠唐、楊靜盦、朱劍心、邱艾簡、陳旭輪、錢希平、陳耿民、白衛、病叟、陳亨德、李宣倜、周樂山、張素民、左筆、楊蔭深、魯昔達、童家祥、許季木、默庵、靜塵、許斐、書生、小魯、方密、何淑、周幼海、余牧、吳詠、陶亢德、周黎庵、朱樸。

在這份六十五人的名單中，除南冠、吳詠、默庵、何戡、魯昔達是同屬黃裳一人外，可謂名家雲集。其中以汪精衛、周佛海、陳公博、梁鴻志、江亢虎、趙叔雍、樊仲雲等為首，顯示出《古今》與汪偽政權的千絲萬縷的關係。學者李相銀在《上海淪陷時期文學期刊研究》書中，就指出：「無論是汪精衛的『故人故事』，還是周佛海的『奮鬥歷程』，無不是在訴說自己的輝煌過去。……作為民族國家的罪人，他們與日本侵略者媾和並將此視為『豐功偉業』大肆吹噓，不過是為自己荒謬的言行尋找『合法』的外衣而已。其實他們又何嘗不知此舉早為世人所不齒，必將等來歷史的審判。他們焦慮不安的內心充滿了對於『末日』的恐懼，除了借助於文字聊以排遣之外，還能有何良策呢？就此而言，《古今》無疑成了他們『遣愁寄情』的最佳言說空間，《古今》的文學追求也因此被『政治化』。」而舊派文人和學者如吳翼公、瞿兌之、周越然、龍楡生、謝剛主、謝興堯、徐凌霄、徐一士、陳旭輪、陳乃乾等人佔了相當的比重，體現出雜誌的「古」的色彩。這其中有許多是專研掌故之學的，如明末四公子之一冒辟疆之後人——冒鶴亭他的〈孽海花閒話〉在《古今》第四十一期起連載九期；而晚清大學士瞿鴻機之子瞿兌之出身宰輔門第，是民國筆記小說的重要代表人物；徐一士出身晚清名門世家，與兄徐凌霄均治清代掌故，所著《凌霄一士隨筆》與瞿兌之的《人物風俗制度叢談》、黃秋岳的《花隨人聖庵摭憶》並稱為「三大掌故名著」。謝剛主原名謝國楨，是明史專家；謝興堯則主要從事太平天國史研究，他對《水滸傳》作者的考證，從胡適考證的遺漏之處入手，認為《水滸傳》最根本的問題是作者問題，

發幽探微，溯古追今，既有史實，又有史識。而周越然在二十世紀上半葉，是無人不知的大藏書家，其書室名為「言言齋」，於一九三二年毀於「一·二八」之役，但他並不因此而稍挫，他移居西摩路（今陝西北路），繼續廣事搜購，不數年又復坐擁書城。他偏嗜禁書，寫有〈西洋的性書與淫書〉等文。陳乃乾則早年從事古舊書業經營，所經眼的版本書籍特別多，撰著了不少有關版本目錄學方面的專著，並在《古今》上發表了許多目錄學、版本學方面的學術文章。

紀果庵在《古今》第三十期（一九四三年九月一日出版）的〈海上紀行〉一文，談到他們在朱樸的「樸園」雅集的情況：「次日上午我先到黎庵兄處會齊，往樸園，老樹濃蔭，蟬聲搖曳，殊為人海中不易覓到的靜區。樸園主人前在京時曾見過一面，但未接談，這番重見到他清癯的面容，與具有隱士嘯傲之感的風格，不覺未言已使我心折。我常想晉宋之交，有栗里詩人，與遠公點綴了美麗的廬山，五斗米雖不能使他折腰，而我輩卻呻吟於六斗之下（公務員配給米以六斗為限），古今世變，還是相去有間的，然如樸園之集，固亦大不易得，並非我輩『群賢畢至』，良以濁世可以談談的機會與心情太不容吾人日日如此耳。亢德已至，因有他約，先去。隨後來的有豐鑅的周越然先生，推了光頂風趣益可撩人的予且先生，手度翩翩的文載道、柳雨生二兄，和我最喜歡讀其文字的蘇青小姐，樊仲雲先生則最後至，於是談道馬上熱鬧起來，予且先生在抄寫樸園主人的八字預備一展君平手段，越翁則談到方九霞劫案，載道大說其墨索公辭職的新聞，聲宏而氣昂，蘇青小姐只有在一邊微笑，用

小型扇子不住的扇著。我這個北方大漢，插在裡邊，殊有不調和之感，只好聽著似懂不懂的上海話，一面欣賞吳湖帆送給樸園主人的對聯，（聯曰：顧視清高氣深穩，文章彪炳光陸離。）和書架上的書籍，大部是清代筆記掌故和清印的書帖之屬，主人脾胃，可睹一斑，其與吾輩相近，亦頗顯然也。時主人持出《扇面萃珍》一冊，與黎庵討論《古今》封面材料，余亦久有所聞，而不如主人所知之證據確鑿。飯已擺好，我竟僭越的被推首席，可惜自己不能飲酒，白白辜負主人及黎庵的相勸之意。老饕既飽，本該『遠颺』，（昔人喻流寇云，『饑則來歸，飽則遠颺。』）奈外面紛傳，馬路將要戒嚴，『下雨天留客』，適有饋主人以西瓜者，不免益使老饕堅其不去之心。西瓜吃畢，蘇青女士的文章來了，她掏出小巧精緻的紀念冊，定要樊公題字，樊公未有以應，叫我先寫幾句，我只得馬馬虎虎，塗鴉一番，大意好像是發揮定公詩：『避席畏聞——著書都為——』數語的意思，未免平凡得很。主人堅執請樊公執筆，樊公索詞於我，我忽然說：『您寫繰成白雪桑重綠，割盡黃雲稻正青罷。』樊公未作可否，我已竟感到荊公此語，太露鋒芒，豈唯對樊公不適，即給人題字，亦復欠佳，乃急轉語鋒曰：隨便寫個『文章千古事，得失寸心知』好了，不是蘇青小姐的文章大可『千古』嗎？樊公乃提筆一揮而就。三點了，不好意思再坐下去，於是告辭了雅潔的樸園……」

對於《古今》的創辦，上海電影製片廠離休老幹部、上海作家協會會員沈鵬年在《行雲流水記往》一書中另有一說，他云：「朱樸畢竟出身於書畫世家，深知『國寶』級的兩

宋古書畫的價值。而當時號稱「前漢」（汪精衛屬「後漢」）的大漢奸梁鴻志家藏兩宋古書畫，他觀覦之心，無時或已。便以《古今》約稿為名，頻頻登門訪梁。」梁鴻志出身閩侯望族，曾祖父梁章鉅，號茞林，官至江蘇巡撫，是嘉道間名震朝野的收藏家，外祖林壽圖，號歐齋，工書畫及詩詞。梁鴻志早年結識北洋皖系大紅人、安福系王揖唐，王賞識梁鴻志的詩才，拉其入安福國會任財務副主任，梁鴻志因此搜刮了不少安福俱樂部的公款，後來王揖唐又舉薦梁鴻志任段祺瑞秘書。段歸隱上海，梁就用安福系的巨額贓款也在上海置花園洋房一所，並以祖傳宋代古玩三十三件（一說是兩宋蘇東坡、黃山谷、米南宮、董源、巨然、李唐等書畫名家真跡三十三種），名其居曰「三十三宋齋」。因此朱樸在《古今》創刊時，就約得梁鴻志的文章〈爰居閣脞談〉並將其排在首篇，足見其是別有用心的。

後來朱樸更因此得識了梁鴻志的長女，沈鵬年說：「一九四二年四月的一天，朱樸要周黎庵陪伴同去鑑賞。至梁宅適主人外出，由其女梁文若招待。這就是朱樸致文若第一封『情書』中所說『兩年多以前曾經多少友好的熱心介紹，始終未能謀面，而這一次竟於無意之間一見傾心』的這一次。朱樸致文若信中寫道：『我因精神無所寄託遂創辦《古今》以強自排遣，卻不料無形中竟因此獲得了你的重視和青睞。』『在茫茫塵海之中能夠獲得你，可說不虛此生了。』從一九四二年四月至一九四四年三月，整整兩年的苦心追求，文若小姐下嫁朱樸，朱樸成為梁鴻志的『乘龍快婿』。『三十三宋齋』的『肥水』也能分得『一杯羹』。他

創辦《古今》的目的初步得逞。」

一九四四年三月三日下午三時，朱樸與梁文若結婚，證婚人原定周佛海，後來因周佛海有事不克前來，改為梅思平主持。據參與盛會的文載道說，新郎著藍袍玄褂，新娘則僅御紅色旗袍，不冠紗也不穿高跟鞋，有許多人頗讚美這種儀式之儉樸而莊嚴。因為梁鴻志與朱樸交友廣闊，因此賀客盈門，有冒鶴亭、趙時棡（叔孺）、譚澤闓、吳湖帆、龔心釗（懷西）、林灝深（朗谿）、夏敬觀、劉翰怡、廖恩燾、顏惠慶、張一鵬、鄭洪年、朱履龢、聞蘭亭、諸青來、李拔可、嚴家熾等名人。另文化界來的有：趙正平、樊仲雲、周化人；新聞界有：金雄白、陳彬龢、袁殊、鄭鴻彥、許力求；銀行界有：馮耿光、周作民、李思浩、葉扶霄、錢大櫆、盧潤泉、張慰如、吳蘊齋；軍警界有：唐蟒、蕭叔宣、張國元、唐生明、臧卓、熊劍東、蘇成德、林之江等；女賓到的有周佛海夫人楊淑慧，陳公博夫人李勵莊，前「標準美人」現唐生明夫人徐來，以及繆斌、任援道、梅思平、丁默邨的夫人等。還有兩位是朱履龢、李祖虞夫人，都是崑曲的名手。更難得的是京劇大師梅蘭芳也來了。文載道說：「聽說這次爰居閣主（案：梁鴻志）贈與樸園（案：朱樸）的觀禮，也不是世俗的金錢飾物，而是最合樸園愛好的金石古玩。計有宋哥孿水盂全座，漢玉一枚，乾隆仿宋玉兔朝元硯一方，精品雜血章成對。」

朱樸在《樸園日記──甲申銷夏鱗爪錄》文中說：「（一九四四年）八月十五日，下午到《古今》社，鶴老送贈《梁節庵遺詩》一冊，盛意可感。《古今》第五十三期出版，封面

刊登孫邦瑞君所貽鄭蘇戡之「含毫不意驚風雨，論世真能鑒古代」一聯，頗為大方。……

八月二十三日，上午赴中行，與震老閒談時事，感慨良多。下午與文若赴爰居閣，邀外舅（案：梁鴻志）同往孫邦瑞處觀畫。今日所觀者有沈石田畫二卷，董香光畫軸及冊頁各一件，王煙客冊頁九幀，惲南田畫一卷，皆精品。石谷二卷俱係中華時代之力作，頗為外舅所讚美。……邦瑞富收藏，今日因時間匆促，不克飽鑒為憾，異日當約湖帆再往訪之。」孫邦瑞是民國著名書畫收藏家，他與吳湖帆交誼甚篤，且結通家之好，所收藏名跡多經吳湖帆鑑定並題跋。沈鵬年說：「據說孫邦瑞家藏的精品經梁、朱『鑒賞』以後，梁、朱用『金條』為誘餌，反覆談判，威嚇利誘，被掠奪而去……類此者何止孫氏一家？這就是朱樸之用《古今》為幌子，先瞄上梁家『三十三宋齋』，然後再網羅海上著名收藏家的珍品，這就是他辦《古今》最終的真正目的。……朱樸通過《古今》人財兩得，名利雙收。把《古今》停刊以後，集中精力，找到退路，最後去『香港買賣書畫』。」（案：萬君超認為朱省齋與孫邦瑞是有書畫交易，但所謂「威嚇利誘，被掠奪而去」與事實不符。另梁鴻志「三十三宋齋」所藏《宋賢墨寶冊》和《宋人手簡冊》，一九五七年由梁氏側室丁慧貞捐獻上海文管會，後調撥文化部文物局，今藏北京故宮博物院。與朱省齋無關。）

一九四四年十月《古今》在出版第五十七期後停刊，朱樸離開滬寧的政治圈，他以平民身分幽居北平，以賞玩字畫為樂事。他在〈憶知堂老人〉文中說：「一九四四《古今》休刊後我舉家遷居北京，到後即往拜訪。」又在〈多難衹成雙鬢改〉文中說：「甲申之冬，余

北遊燕都，知堂老人邀讌苦茶庵，陪座者僅張東蓀、王古魯。席間，余出紙索書，揮毫，為集陸放翁句『多難祇成雙鬢改，浮名不作一錢看』十四字相貽，感慨遙深，實獲我心。聯旁並附小跋曰：『樸園先生屬書小聯，余未曾學書，平日寫字東倒西歪，俗語所謂如蟹爬者是也。此只可塗抹村塾敗壁，豈能寫在朱絲欄上耶？惟重雅意，集吾鄉放翁句勉寫此十四字，殊不成樣子，樸園先生幸無見笑也。民國甲申除夕周作人』虛懷若谷，讀之愧然。」

朱樸在一九四七年到了香港，有論者說他在抗戰勝利前就到香港是不確的。除了他自己在〈人生幾何〉文中說：「我由北京來港是一九四七年，並非一九四八年。」外，香港《大人》、《大成》雜誌創辦人沈葦窗也說：「一九四七年，省齋將來香港，湖帆曾有意同行，於是時常晤面，磋商行止。湖帆有煙霞癖，因此舉棋不定，省齋先於四七年冬來港，我到港後和他時時飲茶，談次總要提起湖帆，認為南張北溥，先後到了海外，若湖帆到港，便成三國鼎峙之局，海外畫壇那就更加熱鬧了！」。

名作家董橋在《故事》一書中說：「朱省齋名樸，字樸之，無錫人，我一九七○年尾在香港報上讀到他去世的消息。他早歲浮沉政海，中年後來香港買賣書畫，與張大千、吳湖帆友善，《星島日報》社長林靄民請過他編《人物週刊》。省齋與張大千五十年代在香港過從甚密，也許還不斷有過書畫上的買賣。」張大千「贊」《歸牧圖》題識提到的蘇東坡《石恪維摩贊》，大千竟然又是靠朱省齋奔走買進來的。此《贊》曾經由省齋的外舅梁鴻志收藏，四十年代末期忽然在香港為省齋發現，立即轉告大千，大千願意傾囊以迎，懇求省齋力為介

說；幾經磋商，卒為所得。」一九五〇年朱樸和譚敬「同寓香港思豪酒店。一天，譚敬忽遭覆車之禍，身涉訴訟，急於用錢，打算出讓全部藏品。那時張大千正在印度大吉嶺避暑，省齋馳書通報，大千立刻回電說：『山谷伏波神祠詩卷，弟窹寐求之者已二十餘年，務懇代為竭力設法，以償所願！』省齋接電話後幾經周折，終於成事。」

沈葦窗在《朱省齋傷心超覽樓》文中說：「我草創《大人》雜誌，省齋每期為我寫稿，更提供許多書畫資料。那時，省齋在王寬誠的寫字樓供職，薪水甚少，但有一間寫字間卻很大，他每天下午到那裡去轉一轉，看看西報，主要的工作是為王寬誠鑑定書畫。因此，他於一九五七、一九六〇都回過上海，又到北京，而在最後一次他回香港經過深圳之時，卻遇見一件驚心動魄的事情，從此，他就不敢再北上了。原來省齋到北京，遇見瞿兌之，瞿家有一件齊白石的山水畫長卷，是他家的一段故事，名為《超覽樓襖集圖》……兌之晚年，境遇不佳，省齋卻對此卷念念不忘，因之和兌之磋商，以人民幣四百元讓到手上。……省齋得此畫後，十分得意，已在畫右下角，鈐上陳巨來為他刻的『朱省齋書畫記』印章，並在北京覓人攝影。不料在返港之際，在深圳遇見虎而冠者，從行李中搜出此物，認為盜竊國寶，罪無可綰，幾欲繩之於法。幸得長袖善舞最近在港逝世之某君為之緩頰，方保無事。省齋告我，當時心膽俱裂，畫件當然沒收，後來再沒有下落了！省齋當年曾說，此件到港可值萬金以上，如今看來，十百倍都不止，而省齋從此得怔忡之疾，一九七〇年十二月九日歿於九龍寓邸，享年六十有九。」

朱省齋十幾年來先後出版《省齋讀畫記》、《書畫隨筆》、《海外所見名畫錄》、《畫人畫事》、《藝苑談往》五本專談書畫的書籍。他在一九五四年出版的《省齋讀畫記》〈弁言〉中說：「作者並不能畫，惟嗜此則甚於一切。十餘年前在滬常與吳湖帆先生相往還，初得其趣；近年在港，隨張大千先生遊，朝夕過從，獲益更多。竊謂本書之作，雖未敢媲美《江村銷夏錄》、《庚子銷夏記》等名著，但對於同好之士，或能勉供參考之一助也。」他在《藝苑談往》〈引言〉中又說：「雖然文不足取，但是所謂敝帚自珍，覺得也還有其出版之價值。尤其書中如〈石濤繁川春遠圖始末記〉、〈董北苑瀟湘圖始末記〉、〈關於顧閎中韓熙載夜宴圖的故事〉、〈黃山谷伏波神祠詩畫卷始末記〉諸篇，其中所述，雖不敢自詡謂鄙人『獨得之秘』，但因都曾經身預其事，知之較切，自非如一般途聽道說，摭人唾餘者之可比。」

與朱樸有數十年友誼的金雄白說：「在香港二十餘年中，他已成為中國古代文物的鑑賞專家。以他的天賦聰明，兼得他丈人長樂梁眾異氏之指點，又因先後與吳湖帆、張大千交遊，耳濡目染之餘，又寖饋於此，乃卓然有成。近來他的著作中，也十九屬於談論古今的書畫人物，遠至美國，每遇珍品，輒先央其作最後的鑑定，以為取捨之標準。」而對於書畫之鑑定，朱樸寫有一長文〈論書畫賞鑑之不易〉，他認為賞鑑者，乃是一種極專門又極深奧的學問，普通一般的書畫家不一定也是賞鑑家，而所謂收藏家者，更不一定就是賞鑑家。余恩鑅在其《藏拙軒珍賞目》序文說：「近來市肆家變幻百出，遇名畫與題跋分裂為二，每有畫真跋假，以畫掩字；畫假跋真，以字掩畫。又有前朝無名氏畫，妄填姓名；或因收藏家以印

藝苑談往

章題跋為證據，依樣雕刻，照本描摹。直幅則列滿邊額，橫卷則排綴首尾，類皆前朝印璽名人款識，施之贗本。而俗眼不察，至以燕石為瓊瑤，下駟為駿骨，冀得厚貲而質之。」因此朱樸最後總結說：「賞鑑是一件難事，而書畫的賞鑑則尤是難事之難事，應該是萬古不磨之論。董其昌有言曰：『宋元名畫，一幅百金；鑑定稍訛，輒收贗本。翰墨之事，談何容易！』真是一點也不錯。」

二○一六年一月份，我將五十七期的《古今》雜誌，重新復刻，精裝成五大冊上市，極獲好評，這是對朱樸前半生在文史雜誌的貢獻之肯定。而對於晚年的朱省齋在書畫的著錄，我早已注意到，這五本著作當年都在香港出版，臺灣圖書館甚少收藏，如今要重新排版出版，但由於我並不專研於此，因此特別邀請在上海對書畫史、鑑藏史、古籍版本、碑帖鑒賞、書畫鑑定學、蘭亭學和張大千有專門研究的書畫鑑賞家、獨立撰稿人萬君超兄來針對朱省齋的五本著作，做一題解。他在百忙中撥冗寫成〈晚知書畫真有益——朱省齋五本書畫著作簡述〉一文，精闢扼要地點評這五本著作，也讓讀者有把臂入林之便！另萬兄也特別交代當年由於排版工人的疏忽，有許多手民之誤，甚至朱省齋在抄錄書畫的題跋都有錯漏，於是我們盡可能找到原題跋重新核對更正。而原書中對於書畫名和圖書名，本都沒有特別標示，我們此次特別加上《 》號，讓讀者一目了然。至於原書前本有黑白書畫照片，我們也盡可能找到彩色的畫作替換上，雖然這要花費相當多時間及成本，但為求其盡善盡美，我想這是應該做的，其前提是這五本書的內容是精彩的，而且可讀性極高，堪稱是朱省齋一生書畫鑑藏的心血結晶！

導讀之二：晚知書畫真有益
——朱省齋五本書畫著作簡述

萬君超

在一九四九年前後，中國大陸內戰正酣，烽燧彌天，時局動盪難測。許多政要、富商、文化人士以及收藏家等紛紛從內地避居香港，其中許多人隨身攜帶了自己畢生的收藏或祖傳的文物。所以上世紀五十年代，香港市面上有許多傳世文物和書畫名跡在流轉、交易。大陸、日本和歐美的私人藏家或公立收藏機構均聞風而動，麇集香港，競相購藏。使得香港這個「文化沙漠」一時間成為了中國古代書畫和古代文物的流通和轉口交易中心。一些居留在香港的收藏家和古董商人均紛紛參與其中，如張大千、王南屏、譚敬、陳仁濤、朱省齋、徐伯郊、王文伯、黃般若、周遊、程琦等，或買或賣，雲煙過眼，風雲際會，他們見證了一段中國文物在海外的流失或回歸的歷史。

朱省齋（原名朱樸）於一九四七年十月中旬從上海移居香港沙田後，主要以書畫買賣

和鑒藏為業。由於他曾出任過汪偽政府的宣傳部次長等職，在上海淪陷時期又曾主編著名的文史雜誌《古今》，所以他在當時的香港收藏界中頗具人脈淵源和名聲，也與中國大陸文物機構及日本公私藏家關係甚密。因此見證了許多古書畫的流失海外或回歸大陸的經過，並在香港報刊上撰寫書畫鑒藏的隨筆文章，讀者追捧，好評如潮。他生前曾將已經發表過的文章先後結集為五本書出版：《省齋讀畫記》（香港大公書局一九五二年初版）、《書畫隨筆》（星洲世界書局一九五八年初版）、《海外所見中國名畫錄》（香港新地出版社一九五八年十二月初版）、《畫人畫事》（香港中國書畫出版社一九六二年八月初版）、《藝苑談往》（香港上海書局一九六四年初版）。在一九六一年七月成立中國書畫出版社，並編輯出版中英文版《中國書畫》（第一集）。

《省齋讀畫記》全書共收入文章七十五篇，其中有幾篇關於張大千舊藏《韓熙載夜宴圖》和《瀟湘圖卷》的文章，如〈董北苑瀟湘圖〉、〈再記瀟湘圖〉、〈顧閎中韓熙載夜宴圖〉、〈再記顧閎中韓熙載夜宴圖〉。朱氏曾經是此二件傳世名作回歸大陸的參與者之一，也可能是受當時特殊環境所致，所以未能透露其中的某些真實內情，以致後來出現了許多疑點和矛盾的「傳說」。據說此二件名畫最初曾抵押給收藏家陳長庚（仁濤），後幾乎導致張、陳二人進行法律訴訟。但朱氏是當時唯一一位詳細記錄二圖題跋文字和著錄史料的鑒賞家，在當年的香港收藏界可謂鳳毛麟角。

其他有關張大千書畫及收藏的文章還有：〈陳老蓮《出處圖》〉、〈藝苑佳話〉（大

千偽贗石濤《探梅聯句圖》）、《趙子昂《九歌》書畫冊》、《黃大癡《天池石壁圖》、《戴鷹阿畫》、《石濤《秋林人醉圖》》、《張大千臨撫敦煌壁畫》、《陶雲湖《雲中送別圖》》、《王蒙《修竹遠山圖》》、《蘇東坡《維摩贊》》、《巨然《流水松風圖》與方方壺《武夷放棹圖》》、《王詵《西塞漁社圖》》、《董源《漁父圖》》、《馬麟《二老觀瀑圖》》等，這些三文章記錄了上世紀五十年代，張大千在香港、日本等地鑒賞、購藏、交易古書畫的諸多訊息。其中許多名跡今均為日、美等國博物館（如美國紐約大都會藝術博物館等）和海內外私人收藏。

本書還有朱氏自藏的部分書畫，如劉玨《臨安山色圖》卷（今藏美國佛利爾美術館）、項聖謨《招隱圖》卷（今藏美國波士頓美術館）、宋高宗、馬麟書畫團扇、潘恭壽畫、王文治題《翠淙閣待月》軸、文徵明《關山積雪圖》卷（今為私人收藏）、盛懋《秋林漁隱圖》軸、《明賢書畫扇面集錦》（周臣、唐寅、陸治、莫是龍、邵彌五家七開）、吳湖帆、張大千、溥心畬三家《樸園圖》（今為私人收藏）等，上述有些作品近年曾出現於海內外拍賣市場，買家競投，「天價」屢出，也體現了當今收藏家、投資家對其藏品的認可與青睞。

朱省齋讀書頗勤，用功亦深，尤其熟悉歷代書畫著錄，所以本書中還有許多轉錄前人文字而撰寫的文章，比如《鑒賞家與好事家》、《論書畫南北》、《論畫聖之稱》、《論畫品及鑒賞》、《黃公望《秋山圖》始末記》、《黃公望《富春山居圖卷》始末記》、《唐伯虎與張夢晉》等。此類文章大多延續了傳統文人士大夫的鑒賞筆記風格，讀文賞畫，相得益

彰。《省齋讀畫記》是朱氏第一本書畫鑒賞之書，也堪稱其「代表作」。張大千特為之繪一

高士讀畫圖作為封面，並題曰：「省齋道兄讀畫記撰成為寫此。大千弟張爰。」可謂殊榮。

《書畫隨筆》收入文章三十一篇，其中〈八大山人《醉翁吟》書卷〉、〈記大風堂主

人〉、〈黃山谷《伏波神祠詩》書卷〉、〈《大風堂名跡》第四集〉、〈趙氏三世《人馬

圖》〉、〈王羲之《行穰帖》〉、〈宋明書畫詩翰小品〉、〈宋元書畫名跡小記〉等，均與

張大千及其收藏有關，也是今人研究張大千鑒藏具有相當參考價值的文章。

本書出版之前，朱、張二人還處在「蜜月」期，交往甚密。一九五二年秋天，朱氏

在香港購得八大山人行書《醉翁吟》卷（今藏日本泉屋博古館），並在卷首鈐朱文連珠印

「省齋」、朱文方印「梁溪朱氏省齋珍藏書畫之印」。卷後有張大千恩帥曾熙（農髯）癸

亥（一九二三年）新秋跋記。後朱氏攜此書卷赴日本，得到島田修二郎和住友寬一的「大

加讚賞，歎為罕見」，並由京都便利堂珂羅版影印出版。此書卷原為張大千所藏，朱氏於

一九五三年夏遂將此書卷割愛寄贈南美，並在卷末跋記因緣，完璧歸趙，可謂藝

林佳話。但若干年後，張大千或因建造八德園而急需資金，遂將此書卷售與住友寬一。試想

朱氏後來在得知此事時，內心之鬱悶、苦澀之情。

在〈名跡繽紛錄〉一文中，記錄了佚名絹本設色《宋惲王題《吳中三賢像》》卷（今

藏美國華盛頓佛利爾美術館），畫范蠡、張翰、陸龜蒙三人像，無款，有宋端惲王題七絕三

首，卷末拖尾紙上有溥心畬依韻題七絕三首，跋中有云：「宋惲郡王楷題吳中三賢畫像，運

筆超邁，傅色古豔，當是五代宋初人筆，豈王齊翰、王居正流輩之所作耶？因步卷中原韻題後。溥儒並識。」朱氏曾與溥心畬、張大千在日本某藏家（香宋樓主）處同觀此圖，他在文中寫道：「案此圖為項子京所舊藏，圖身首末除有項氏藏章數十外，並有『晉國奎章』『晉府圖書』大方印二。原卷必有宋元明人跋記，惜已不存，以致無可稽考。但筆墨之高古，鄙意當在故宮所藏孫位《高逸圖》之上；大千、心畬與我同觀此圖，亦頗同意於我的見解。」殊不知此圖卷正是在旁一同觀賞的張大千數年之前偽贋之作，頗令人發噱。一九五七年七月，佛利爾美術館從紐約日籍古董商瀨尾梅雄處購藏此圖卷。詳情可參閱傅申〈張大千仿製李公麟《吳中三賢圖》的研究〉（《雄獅美術》一九九二年四月號）。

本書中的〈讀《畫苑掇英》〉和〈評《中國歷代書畫選》〉二文，分別對上海人民美術出版的《畫苑掇英》三冊（南京博物院、上海博物館、上海圖書館藏品）和臺灣「教育部中華叢書委員會」出版的《中國歷代書畫選》（臺灣國立故宮博物院、中央博物院藏品）兩部畫冊進行了書評。朱氏評價前者「是近年來所見關於影印中國名畫的難得之作」，而批評後者的印刷水準和編輯的常識與眼力（所選用書畫作品不精）皆「不能不大失所望」；並另擬了應該增加的書畫名作四十件目錄，不得不說他的鑒賞眼力確實遠遠高出此書的編撰者。所以，他在文末略帶嘲諷地寫道：「鄙人記得於三個月前，曾在東京看到《蔣夫人畫集》的精印樣本，富麗堂皇，無以復加。竊思臺灣諸公倘能將這種『努力』也同樣地用之於印行《中國歷代書畫選》上，則此集之盡善盡美，定可預卜。」

《海外所見中國名畫錄》全書分圖片和二十四篇文章兩部分，主要是日本關西地區公私收藏中國古代繪畫的鑒賞隨筆，或詳或簡，其中涉及大阪市立美術館藏品有十二篇，如吳道子（傳）《送子天王圖》卷（晚清羅文俊舊藏）、李成、王曉《讀碑窠石圖》軸（清末完顏景賢舊藏）、龔開《駿骨圖》卷（清宮內府舊藏）、宮素然《明妃出塞圖》卷（民國顏世清舊藏）、盧鴻草堂十志圖》卷（完顏景賢舊藏）、鄭思肖《墨蘭圖》卷（清宮內府舊藏）、易元吉《聚猿圖》卷（清末恭王府舊藏）、王淵《竹雀圖》卷、八大山人《彩筆山水圖》軸、石濤《東坡詩意圖冊》（民國廉泉舊藏）、吳歷《江南春色圖》卷（清張庚舊藏）等，均為阿部房次郎之子阿部孝次郎於一九四三年（昭和十八年）捐贈之物。

另有山本悌二郎澄懷堂藏宋徽宗《五色鸚鵡圖》卷（清末恭王府舊藏，今藏美國波士頓美術館）、《澄懷堂藏扇錄》（明代名家書畫扇面冊三種）；藤井善助有鄰館藏宋徽宗《寫生珍禽圖》卷（清宮內府舊藏，今藏上海龍美術館）、《宋元明各家名繪冊》（《宋元合璧冊》、《宋元明各家山水集冊》、《宋人集繪》三種）、王庭筠《幽竹枯槎圖》卷（清宮內府舊藏）；黑川古文化研究所藏董元（源）《寒林重汀圖》軸（董其昌題詩堂「魏府收藏董元畫天下第一」）；其他還有牧溪與梁楷畫作、倪瓚《疏林圖》軸、吳鎮《湖船圖》卷、馬文璧《幽居圖》卷、角川源義藏沈周《送吳匏庵行》卷（今為海外私人收藏）、住友寬一泉屋博古館藏清初「四僧」書畫七件等，均為中國古代書畫傳世名跡。朱氏在本書〈大阪美術館之收藏〉一文末感慨說道：「祖國之寶，而竟淪落異邦，永劫不返，殊可歎也！」

在〈記蘇東坡《寒食帖》〉一文中有一段記載：「（抗戰）勝利之後，大千與余，同寓香港，大千對於斯帖及李龍眠《五馬圖》兩卷，深為關懷，而尤惓惓於前者。良以二十五年前（唐宋元明展覽會與宋元明清展覽會之間）曾在菊池惺堂私邸中獲睹此卷，念念不忘，當時並承菊池氏贈以珂羅版影印本一卷，旋為譚瓶齋所見，愛而假去，後即永未歸還者也。五年之前，大千囑余馳函東京日友探詢，嗣得覆書，兩卷索價美金萬二，當時以如此鉅數，籌措不易，因覆以先購蘇書，備金三千，議既成矣，大千即專程赴日，不意早二日已為臺灣王雪艇所知，立電所謂『駐日代表』郭則生，益以一百五十金而先落其手中矣。」此文寫於戊戌（一九五八年）驚蟄（三月六日），故文中「五年之前」即一九五三年。現根據《王世杰日記》可知，王世杰於一九四八年已託人向日本藏家商購《寒食帖》；最終於一九五〇年十二月委託郭則生以三千五百美金購得（見王氏手書購藏書畫記錄冊：蘇軾《寒食帖》卷卅九年十二月　美金三千五百元）。故何來朱氏所說的張大千於一九五三年專程飛赴日本購買《寒食帖》之事？即便是一九五〇年，則張大千此年旅居印度大吉嶺，未曾去過日本。

朱省齋一生曾多次到日本鑒賞和購藏中國古代書畫，與日本的一些著名收藏家、繪畫史學家和公私博物館等均關係良好，比如著名學者神田喜一郎、島田修二郎、田中一松、今村龍一，收藏家藤井紫城等。如果沒有這些一流學者和名人的引見或介紹，那些公私收藏者或許根本就不可能會接待他，更不用說是鑒賞藏品了。

《畫人畫事》全書收錄文章四十二篇，附錄二篇，文章主要可分為幾大部分內容：古代

繪畫鑑賞和畫家史料、近現代畫家逸事和作品鑑賞、古代繪畫集閱讀和古代畫展參觀等。

在現代畫家中有關於齊白石、余紹宋、溥心畬、張大千、黃賓虹、吳湖帆、于非闇、黃永玉父子等的文章。在〈溥心畬風趣獨具〉一文中，將溥心畬與張大千兩人作比較時說：「溥心畬與張大千雖是幾十年的老朋友，但彼此之間，貌合神離，因為一是胸無城府，一則工於心計，兩個人的性格，完全是不相投的。心畬最不滿意大千的是常被大千所『利用』，例如請他題簽古畫，而那些古畫又從來沒有經他看過的。比如說吧，好幾年以前心畬在臺北，他接到大千自南美寄去的信，內附簽條一紙，請他寫『董元萬木奇峰圖無上神品』十個字，並請他署名蓋章。他說：『誰知道那幅畫是真是假呢？但又不好意思不寫啊。』其天真可見。」所述基本屬實可信。

在〈吳湖帆的寶藏——一角富春圖〉一文中，朱氏將吳湖帆與張大千兩人的藏品作了比較：「當代以畫家而兼藏家名聞於世的，嚴格地說來，只有二人：一是大風堂主人張大千先生，一是梅景書屋主人吳湖帆先生。可是大千所藏，遠不如湖帆之真而可信。因為大風堂的東西，除了海內外皆知的顧閎中《韓熙載夜宴圖》及董源《瀟湘圖》兩件名跡，已經由不佞介售於北京故宮博物院繪畫館之外，其餘諸件，大多虛虛實實，實實虛虛，未可完全徵信。尤其是他所自詡收藏最富的明末四僧八大、石濤、石溪、漸江，以及陳老蓮諸跡，其中固不乏佳品，可是大多混有他自己的『傑作』在內，所以更令普通人捉摸不清。（雖然在明眼人看來是不難辨別其真假的。）梅景書屋的所藏則不然，諸如文、沈、仇、唐以至『四

王』、吳愩，沒有一件不是真實可靠，很少有疑問的。」以上所述有失偏頗，亦似明顯帶有某些恩怨情緒。

朱、張兩人後來「交惡」（張大千對此終生未置一詞），且老死不相往來。朱在〈讀《藝苑菁華錄》〉一文中寫道：「張氏寬袍長鬚，談吐風生，他的儀表足令任何人一望而知其為一個藝術家，鄙人在拙著《書畫隨筆》之〈記大風堂主人〉一文中，亦嘗極稱之。可惜近年來他好戴一隻類似京劇中員外帽，並且有時手裡還牽了一隻猴子，於是不倫不類，頗像一個江湖術士。」朱氏此文看似是借一位臺北姓虞人士對張大千做偽進行抨擊，而實是朱氏自己在發洩對張大千的諸多不滿。

本書附錄中的《論書畫鑒賞之不易》一文，引經據典地闡述書畫鑒賞絕非易事。並以圖片來說明許多出版著錄的畫冊中的名家作品實是偽作，有些甚至是低仿之作。被朱氏批評鑒賞眼力不精的有著名古文字學家董作賓、瑞典研究中國繪畫史學者喜龍仁博士、日本著名鑒賞家長尾甲、著名收藏家住友寬一等人。朱氏認為中國古代可以稱為名副其實的真正書畫鑒賞家有宋代米芾、明代董其昌、清代安岐，當代數一數二鑒賞家有張珩、吳湖帆、葉恭綽。

他在文章結尾中說：「總而言之，統而言之，本文開頭第一句日：『賞鑒是一件難事，而書畫的賞鑒則尤是難事之難事，』應該是萬古不磨之論。」

《藝苑談往》收錄文章八十五篇，其中有兩篇日記摘要：〈宋元明清名畫觀賞記·「北京十日」摘要〉、〈《天下第一王叔明畫·青卞隱居圖》拜觀記·「上海一周」摘要〉，記

錄朱氏一九五七年五月十一日至五月二十六日在北京、上海兩地訪友和鑑賞書畫的歷程。在北京遇見的故友曹聚仁、冒鶴亭、邵力子、周作人、徐邦達、何香凝、張珩、徐一士等人，參觀故宮博物院古書畫庫房和北京文物調查小組古書畫展覽，應文化部邀請參觀北京中國畫院成立紀念畫展，應葉恭綽邀請參加北京國畫院成立午餐會，還順訪北海、琉璃廠等。在上海期間見了故友徐森玉、謝稚柳、吳湖帆、周黎庵、瞿兌之、金性堯、馬公愚等人，參觀上海美術館、博物館、上海文物管理委員會等，還觀看了龐萊臣之子龐冰履的書畫收藏，與吳湖帆等人聽戲、宴敘。從上述日記中可知，他與大陸文博界和書畫界關係甚密，而且官方接待的規格也頗高。因為在當時一般人是無法進入故宮博物院、上海博物館和上海文物管理委員會的庫房參觀的。也由此可知，朱氏有可能是當年大陸文物部門在香港地區秘購古代書畫的「內線」之一。

〈董北苑《瀟湘圖》始末記〉、〈顧閎中《韓熙載夜宴圖》的故事〉兩篇長文，曾屢被海內外研究張大千的學者所引用。朱氏在二文中敘述了自己如何勸說張大千將此二圖買給大陸文物部門的經過，並說：「這兩幅歷史上的劇跡，在外面流浪了幾十年之後，居然又復歸祖國的懷抱而為人民所共有共用了，這該是何等慶幸的事啊。尤其以我個人來說，一則幸得適逢其會，身預其事；二則對大千的卒能『深明大義』，而名利雙收，是感覺得非常可以欣慰的。」暫且不管此事的真相究竟如何，但朱氏似可能從中參與了「斡旋」工作。從朱氏以往的從政經歷和生平履歷歷來看，他似對當時的臺灣當局並無好感，也註定了他在個人情感

上明顯傾向於大陸。

本書中還有朱氏在香港和日本購藏的部分書畫，以及在私人收藏家處鑒賞書畫的文章。

他曾經收藏一卷《王寵詩帖》，行草書自作七絕三首，擘窠大字，雄壯飛逸。款署「壬辰九月二日」（即嘉靖十一年），是王寵三十九歲時所作。此詩帖原為清宮內府舊藏（《石渠寶笈初編·御書房》著錄），亦見《故宮已佚書畫目錄》，帖後有吳湖帆跋記。此詩帖與《白雀寺詩卷》（現藏蘇州博物館）、《訪王元肅虞山不值詩卷》（現藏重慶博物館）和《荷花蕩六絕句詩卷》（現藏美國佛利爾美術館），堪稱王寵晚期四大行草書卷，可惜不知此帖今藏何處？

本書末有一篇短文〈羅振玉與王國維〉，影射他與張大千兩人的「交惡」恩怨：「讀《溥儀自傳》，世人乃知羅振玉與王國維關係之真相，令人慨然。客有問余者曰：『子與今之『國畫大師』，昔日非同金蘭，何今日之情若參商耶？』余曰誠然。所謂『國畫大師』與余之關係，蓋亦猶羅振玉與王國維之關係也，此中經過，一言難盡；大白於天下，終有其日。所不同者，此『國畫大師』之手段，則尤比羅氏為詭譎，而王氏之行為，乃更較鄙人為愚蠢耳！客聞之恍然大悟，唯然而退。」在〈記吳漁山〉一文中說：「石谷（注：即王翬）是名利場中人，與今日所謂『藝術大師』（注：即張大千）相同。」在一九六四年一月的〈王羲之《行穰帖》〉一文中也寫道：「大千十年來僑居巴西，朝夕與達官鉅賈為伍，也經營『有術』，聞其所居廣有千畝，蓄有珍禽異獸，且兼有庭園之勝，宜其躊躇滿志，樂不思

蜀，而反視祖國為異域矣！」關於朱氏與張大千「交惡」始末，筆者已經寫有〈張大千與朱省齋〉一文（拙著《百年藝林本事》，北京中華書局出版），在此不再展開詳述。

朱省齋通常在鑑賞一件古書畫時，會盡可能記述作品的材質（紙絹）、尺寸、題簽、題跋、印章、著錄、流傳和現在藏家等相關資訊。而這些當時看似有意或無意的文字，卻對後人研究一件作品的遞藏歷史提供了頗為珍稀的參考史料。但其中也有訛誤，如一九五七年張大千將韓幹《圉人呈馬圖》卷以六萬五千美金售與巴黎博物館。此圖卷今藏美國紐約大都會藝術博物館，該館於一九四七年從某基金會購入，與張大千無關。

一九七〇年十二月九日，朱省齋因心臟病突發而病逝於香港九龍寓所。他晚年非常喜歡宋代詩人陳師道（後山）的兩句詩：「晚知書畫真有益，卻悔歲月來無多。」這也或許是他晚年旅港生涯的真實寫照吧？今從他的五本著作來看，他在對某些古書畫作真偽鑑定時所出現的斷代偏差或真偽誤鑑，是受到了當時資訊有限的制約，不足為怪。因為他是一個文人型的以藏養藏的鑑藏家，而並不是一個嚴格意義上的書畫史學者。但他在當時已經做到了他力所能及的一切，後人對此不應苛責。與同時代的一批香港收藏家相比，他堪稱此道「麟鳳」，也的確高了同儕至少一二個檔次。在他一生的鑑藏生涯中，有幾人對他的影響不容忽視。早年曾得到過著名畫家、鑑藏家金城（北樓）的指點，中年得益於好友吳湖帆和外舅梁鴻志（眾異）的傳授解惑，而且受益終身。朱省齋晚年因財力所限（無法與陳仁濤、

王南屏等人相比），而最終未能成為頂級的大鑒藏家，但卻憑自己的眼力、學識成為了當時一流的鑒藏家，並時有「撿漏」的佳話。

平心而論，朱省齋的著作至今仍值得一讀。雖然其中某些內容的參考價值已並不很大（如摘錄前人著錄文字等），但他注重作品本身的筆墨風格和歷代遞藏流傳的研究，而不人云亦云，絕非一般附庸風雅的「好事家」可比。另外，他還是上世紀五六十年代，中國古代書畫在海外流失或回流過程中重要的「適逢其會，身預其事」者之一，所以今人不應將其輕易遺忘。

萬君超

二〇二一年二月於上海

目次

400

編按：本書出版後承蒙萬君超先生指正，二版已更正若干訛誤，特此致謝。

引言

十幾年來，我曾先後出版了《省齋讀畫記》、《書畫隨筆》、《海外所見中國名畫錄》、《畫人畫事》四種專談書畫的書籍。這些都是平時零零碎碎為香港各報紙及各雜誌所寫的，初無出版成書之意；可是因恐遺散可惜，於是遂不得不殃及梨棗了。

現在這本《藝苑談往》的性質亦復如此。雖然文不足取，但是所謂敝帚自珍，覺得也還有其出版之價。尤其書中如〈石濤《繁川春遠圖》始末記〉、〈董北苑《瀟湘圖》始末記〉、〈關於顧閎中《韓熙載夜宴圖》的故事〉、〈黃山谷《伏波神祠詩書卷》始末記〉諸篇，其中所述，雖不敢自詡謂鄙人「獨得之祕」，但因都曾經身預其事，知之較切，自非如一般途聽道說，摭人唾餘者之可比。

至於本書內容的排列方面，因如按性質分類詮次，頗為困難，所以遂照原文刊登出來日期的先後為標準，以示統一；雖其間因一時忘加剪存，還不無遺漏之作，那亦只好聽其自然，或者留待將來後補了。

宋元明清名畫觀賞記
——「北京十日」摘要

五月十一日

晨五時即起，盥漱後，與聚仁出外散步，在東單花園內閒遊了一小時。記得十年前我離開北京的時候，這裡是一片荒場，什麼也沒有的。返旅館早餐，發了一個電報給青島山東大學的燮兒後，我一個人獨往闊別已久的琉璃廠去蹓躂，在寶古齋小坐，閱畫甚多。掌櫃的蘇君招待甚殷，好似面熟，據他說他從前就認得我的，可是我卻想不起來了。寶古齋是現在琉璃廠售賣古代字畫的總匯，藏有明清東西數百件，目不暇給，但精品還是不多。

過富晉書社，瀏覽片刻，買了一部《墨緣彙觀》石印本。

驅車往中山公園，走了一個大圈，景物如舊，而氣象則更新了。在來今雨軒的茶座上，看見有一位老者好像是冒鶴亭先生，想趨前招呼，可是不敢冒昧（後來向別人打聽，果然是他，原來他老人家剛從上海來，已八十六歲了）。來今雨軒前面的牡丹盛開，艷麗萬狀。

藝苑談往

066

到東安市場，在五芳齋吃了一碗湯麵。餐後，在各舊書店中瀏覽一遍，珍本甚多，頗有不知從何入手之感。

驅車往西城八道灣拜訪周啟明先生，相見驚喜，恍如隔世。原來他近患高血壓症，三月前幾瀕於危，現雖已好轉，可是醫生仍嚴囑他見客談話不能超過二十分鐘，因此略談後即行告辭，約他日再來。

路過西單商場，入內閒步，在圖書商場略購舊雜誌數種。

五月十二日

上午赴琉璃廠，遍覽諸肆，一無精品。在榮寶齋購仿古詩箋數盒。

下午訪唐寶潮伉儷於小草廠胡同。俊夫年七十三，夫人已七十五，而各精神健旺，一無老態。我認識他們倆已三十餘年，當時唐夫人常常叫我「小朱」，不料一轉瞬間，「小朱」也居然已半百以外了！

唐夫人素知我好飲咖啡，特為親煮珍藏的爪哇咖啡，並饗我以美國香煙，我大為驚異，她說這些都是她的捷克學生送給她的（有好幾個東歐國家的使館中人向她學習英法文）。他們兩位現都在文史館內做事。唐夫人最近在《新觀察》雜誌上以「裕容齡」署名所寫的《清宮瑣記》，極受一般讀者的歡迎呢。

五時返旅舍，適值邵力子先生訪了聚仁出來，已經三十多年未見了，而丰采依舊，並且還彼此相識；握手道舊，感慨萬千。臨行，約明日在頤和園午餐。

五月十四日

晨六時起，七時早餐後與燮兒往遊北海。旋赴故宮博物院訪徐邦達先生，略談片刻，隨往參觀神武門樓上舉行的徐石雪（宗浩）先生所藏書畫展覽。展件共百餘，其中不乏精品，如：趙孟頫楷書《淮云院記》冊（項子京舊藏）與行書《高峰禪師行狀》卷（有韓逢禧鑑賞印）、顧定之《墨竹》軸、新羅山人大幅《桃潭浴鴨圖》軸、閔貞《魚藻圖》軸等，都是不可多得之作。其中尤以仇英的《桃源高隱圖》一軸為最精，深堪珍賞。圖為絹本，青綠設色，山水人物，無不精絕。有「乾隆御覽之寶」大方印一，項子京、耿信公、梁蕉林諸氏的鑑賞章，款曰：「仇英實父為少嶽先生製」，下項墨林書「季弟元汴敬藏」一小行。圖旁綾邊上董思翁題曰：「仇實父臨宋畫無不亂真，就中學趙伯駒者，更有出藍之能，雖文太史讓勿及矣，此圖是也。其昌。」其推譽可見。

下午，燮兒往西直門外遊動物園（舊三貝子花園），我則往北海天王殿（在鼎鼎大名的「九龍壁」之旁，原名「西天梵境」，又稱「小西天」，本是明朝坍圮的舊廟，一七五九年乾隆二十四年重加修建。）參觀北京市文物調查研究組主辦之《明清書畫選品展覽》。

展品分書畫兩部，共百餘件。書中如董其昌卷（仿顏體）、劉重慶軸等，均可觀。畫中如姚公綬《墨竹》軸、項元汴《蘭竹》軸（有乾隆五璽）、文伯仁《山水》軸、八大山人《山水》軸等，亦不惡。其中有山疇《山水》一小幅，甚別致，上有吳漁山題曰：

吾友山疇與默容，先後同參畫禪，而各得宋元三昧。默容秀而工，山疇逸而韻；二者之遺墨，世不多見。此幅筆意蕭寂，乃山疇之作也，其伯氏用王所藏，請余鑑定，以識其端。乙卯年梅雨新晴，延陵吳子歷。

圖旁綾邊上俞含青題曰：

此太平劉氏故物，辛巳春流入舊京廠肆。作者名雖不彰，而題識之吳漁山，人人皆知；用是韞櫝而藏，期待善價，商略經年，始歸寒齋。案：默容為吳門興福寺僧，與漁山締詩畫之交。康熙丙午清和上澣，漁山曾為作山水冊十幀，沒後，冊歸其徒聖予；乙卯九月，復為潤色，說見顧氏《過雲樓書畫記》及龐氏《虛齋名畫錄》。山疇身世，雖未詳知，當亦不外乎明季遺逸，棄儒而釋者，同為興福寺高僧之一，宜乎繪事精妙，為漁山所傾服也。壬午首夏，裝竟題記。

晚赴三座門大街訪邦達，相談甚暢。

五月十五日

上午九時，與聚仁伉儷同往王大人胡同拜訪廖仲愷夫人何香凝女士。夫人年已八十，雖在病中，而談風仍健，看見了我們十分興奮。

到故宮博物院繪畫館去觀明清名畫展覽。琳瑯滿目，悉係精品。展覽的地方分四處：(一)皇極殿、(二)寧壽宮、(三)東廡、(四)西廡。因時間關係，今天我只看了皇極殿的一部，其中我所最欣賞的是明人《觀燈倡詠圖》卷和吳偉《白描人物》軸。

下午在旅舍休息。晚往南鑼鼓巷訪張蔥玉先生。

五月十六日

接文化部柬，為紀念北京國畫院成立，邀往帥府園美協展覽館參觀國畫展覽。十時前往，晤葉譽虎先生於門口，握手道歡，承導示一切。畫展分兩部分，一是近人作品，一是古人作品。我所最感興趣的是古人作品，這裡面有鼎鼎大名的宋徽宗《雪江歸棹圖》卷（張伯駒藏）和王詵《漁村小雪圖》卷（惠孝同藏），可以稱是稀世之寶。

其次，如趙子固的《水仙》卷（有項墨林、詹東圖、潘健菴等鑑藏章）、夏仲昭的《墨竹》卷、丁雲鵬的《苦行釋迦圖》軸、李日華《山水》卷、呂紀《花鳥》軸、《苦瓜妙諦冊》、石濤《長夏放歌圖》軸、龔半千《山水》軸、新羅山人《西堂詩思圖》軸等，無一不是不可多見的精品。

然而我所特別感覺興趣的卻是兩件大軸：一是漸江的《始信峰圖》，一是陳老蓮的《鍾進士像》。前者雄偉而兼澹雅，後者粗獷而兼怪奇，誠可謂一時無兩之傑作。

十二時，譽老以國畫院院長名義邀我在南河沿文化俱樂部（舊歐美同學會）午餐，陪客有夏衍、于非闇、徐燕孫、王雪濤、胡佩衡、惠孝同、吳鏡汀、朱丹、啟功諸先生，都是當代名畫家（只有齊白石與陳半丁二位老先生因病未到），躋躋蹌蹌，頗極一時之盛。

席間，我們縱談藝事，暢論古今，至二時餘方散。

三時返寓，曹谷冰先生來訪，暢談一小時半。曹先生可以說得是一個十足足的君子。我們兩人在二十七年前初識於北京，以後雖不常見面，可是他的的確確堪稱是我生平極少數中的道義朋友之一。

五月十七日

晨七時半即赴故宮博物院，門尚未啟，在傳達室中坐候。八時正，邦達到，相偕入門。

邦達公忙，未便多擾，我一人獨往繪畫館觀書。因時間太早關係，參觀者只有我一個人，真可謂「得其所哉」了。

先入西廡，後寧壽宮，最後由東廡出，一共飽觀了四個鐘頭，瀏覽了五百多件名畫，真正可謂是平生一快事了。

這個寶庫裡所藏之富且精，筆難盡述。一切詳細情形，將來我想另寫一篇專文以記之。

現在我這裡只先述一個概略。

在這個明清畫展裡，所有「沈、文、唐、仇」、「南陳北崔」、「畫中九友」、「明末四僧」、「金陵八家」、「四王、吳、惲」、「揚州八怪」等等，包羅萬象，無所不有。

其中我所最欣賞的有：沈周的《南山祝語圖》卷，唐寅的《風木圖》卷（《過雲樓書畫記》暨《虛齋名畫錄》著錄），文徵明的《溪橋策杖圖》軸和《洛原草堂圖》卷，張靈的《招仙圖》卷，陸治的《竹林長夏圖》軸，文嘉的《谿山行旅圖》軸，文伯仁的《雲巖佳勝圖》卷（《石渠寶笈》御書房著錄），周天球的《墨蘭》軸，宋旭的《城南高隱圖》軸，尤求的《飲中八仙圖》卷，吳彬的《柳溪釣艇圖》（扇面），陳洪綬、陳虞胤、嚴湛三人合作的《問道圖》卷，還有老蓮的《西園雅集圖》卷暨《梅花圖》軸，龔半千的字畫冊頁四開，邵僧彌的《秋聲賦圖》卷，劉原起的《芭蕉人物圖》軸，梅瞿山的《蓮花峰》、《天都峰》、《文殊臺》三大軸，徐渭的《驢背吟詩圖》軸，陳小蓮的《青山紅樹圖》軸，王武的《梅松白頭圖》軸，王石谷的《晚桐秋影圖》軸（有惲南田題，見《石渠寶笈》著錄），惲南田的

《淺絳山水》大軸，石濤的《搜盡奇峰打草稿》大卷（葉夢龍舊藏），大橫幅《山水》軸（吳榮光舊藏，有羅天池題），《對牛彈琴圖》軸（有龐虛齋藏印），《墨筆梅竹圖》軸等。八大的《淺絳山水》軸、《荷花水鳥圖》軸（有虛齋藏章）、《墨松》軸、雜畫四頁（墨筆花果草鳥）等等，黃小松的《嵩洛訪碑圖》冊頁十六開，金冬心的《墨梅》軸，羅兩峰的《劍閣圖》軸（有虛齋藏章）和《醉鍾馗圖》軸，新羅山人的《天山積雪圖》軸、《秋山書屋圖》軸、新羅山人《小景》（自畫像）等等。真是洋洋大觀，有「登泰山而小天下」之感了！

返寓休息。下午，吳震老來訪，已七十六，而精神抖擻，一如舊日。談到年齡問題，他說，從前我們中國有句老話云：「人生七十古來稀」，今日則有云：「六十小弟弟，七十多來些」，八十勿稀奇！」我說：「那麼區區連做小弟弟的資格還不夠呢！」言畢相與大笑。

他告訴我馮幼老也於昨天抵京，寓梅蘭芳宅。我說應該去拜候，他說早晨已與幼老通過電話，聽到我的消息，極感欣慰；至於互相拜候，則彼此都很忙，似乎可以省去這種客套了，兩免了吧。

五月十九日

上午赴琉璃廠，在寶古齋小坐，掌櫃的客氣萬分，給我看了好幾十件明清雜畫。後來到

對面墨緣閣，買了一幅齊白石二十年前的舊作，精極。他所畫的是一個老頭兒踞在地下搧爐

（大概是《鐵柺煉丹圖》吧），粗枝大葉，頗得神趣。圖上題曰：

余曾題李鐵柺句云：「拋卻葫蘆與柺棍，人間誰識是神仙？」此幅加有丹爐，更似餓殍矣！白石畫並記。

辭句雋妙，堪與冬心、兩峰相媲美。案：此幅當是白石翁最精彩時期所作，現在恐不能勝此了。

下午，請唐寶潮伉儷來新僑飯店茶敘，並為介紹聚仁伉儷。聚仁揹了一隻香港帶來的照相機，神氣活現，大顯身手，一共攝了好幾卷照片。

得徐一士先生書，即往宣外校場四條拜訪，他亦患高血壓症，似較知堂老人更為嚴重。

相見興奮，暢談不盡。我在他那裡獲知老友王古魯、瞿兌之、周黎庵、金性堯諸位的近狀並地址，更為欣喜。

九時返寓，悉邵力子先生邀宴文化俱樂部，並以車來迎，久候不至始去，深感抱歉。

夜半赴東車站，乘十一時四十五分車離京赴滬。

（一九五七年六月十六日）

天下第一王叔明畫・《青卞隱居圖》拜觀記

——「上海一週」摘要

五月二十一日

晨六時三刻，抵上海北站，驅車直赴上海大廈，關室九〇六號。

上海大廈就是舊日的百老匯大廈，十五年前我也曾住過的，房間寬大，有如九龍的半島酒店和香港的淺水灣酒店，而全部建築的規模雄偉，則遠過之。

盥洗及早餐後，即往茂名公寓拜訪徐森老，始悉他即晚將有三門峽之行；老而彌壯，不勝欽慕。

森老立即給我打了兩個電話：一致上海文物保管會的辦事人，關照他們招待我去參觀全部所藏的字畫；一致稚柳先生，請他即刻來介紹相晤。

因為森老正在準備行裝，不便多擾，我就邀稚柳到我旅舍來小坐，罄談一切。後來乃悉他明天也要離滬，去羅浮寫生，所以最後我們就相約在廣州再見。

打了一個電話給湖帆，一個給黎庵，他們聽了電話後又驚又喜，都立刻說晚上來看我。

下午六時，黎庵先來，相見興奮，一時幾乎話都說不出來。不久，有人叩門，以為是湖帆來了，開門一看，不料卻是兌之；原來他剛才遇見湖帆，湖帆告訴了他，所以他就捷足先來了。

最後，等到七時有餘，湖帆才姍姍而來；大腹便便，好像一隻航空母艦！與十年前相較，幾乎判若兩人。可是，風趣天真，固依然如故也。

他們未能免俗，硬要為我「洗塵」，卻之不恭，就一同去老正興館。這裡的菜，都是我平昔所最愛吃的家鄉菜，今晚所點的如生煸草頭、紅燒甲魚、蛤蜊鯽魚湯等等，真是百吃不厭，可稱得是天下無敵，並世無二，這決不是海外各處同名的所謂老正興館，所可同日而語的。

餐畢，他們三人搶著付賬，結果則由湖帆包辦了。

五月二十二日

晨赴天平路上海市文物保管委員會看畫，由沈、吳兩君招待，極為週到。拿出全部目錄來一看，除了已見於《畫苑掇英》者之外，又復添加了很多名蹟，如鼎鼎大名的黃鶴山樵《青卞隱居圖》，即其一也。

講到這幅《青卞隱居圖》，二十年前我在上海的時候，曾於狄平子家中看過一次的，雄偉瑰奇，時縈腦際。不料今天復得從容觀賞，真是三生有幸了。

關於這幅《青卞隱居圖》的描寫，實非拙筆所能盡其萬一，我只得借引篋中所藏安儀周《墨緣彙觀》中的記載如下：

王蒙《青卞隱居圖》：：白紙本，中掛幅，長四尺一寸有餘，闊一尺二寸五分。此圖水墨山水，滿幅淋漓，山頂多作礬頭皴法，麻披而兼解索；苔點加以破墨，長點更為新奇；此乃自開生面者。其間山勢巑嶙，林木交錯，一人曳杖步於山徑。畫左山林深處，結盧數間，堂內一人，倚牀抱膝而坐，甚得幽致，此乃隱居之所也。案：叔明作畫，多宗董巨，有時追宗右丞，界畫法衛賢。此圖全用巨然法，其荒率峭逸，而又超乎巨師之外；董文敏題為「山樵第一山水」，非虛美也。右首題：「至正廿六年四月，黃鶴山人王叔明畫《青卞隱居圖》。」右上角押「趙」字朱文印，下角有「魏國世家」白文印，左上角有趙姓白文印，下角押「貞白齋」白文印。

此圖為明錫山華氏中甫所藏，內有「真賞」朱文瓢印，「華夏」白文印，及項墨林諸印。上藏經紙詩塘董文敏題云：

筆精墨妙王右軍，澄懷觀道宗少文；王侯筆力能扛鼎，五百年來無此君。倪雲林贊山樵詩也。此圖神氣淋漓，縱橫瀟灑，實山樵第一得意山水，倪元鎮退舍宜矣。庚申中秋日，題於金昌門季白舟中，董其昌。

上綾隔水，文敏又題：「天下第一王叔明畫」，此八字排書，字大寸許，款「其昌」。

現在我所看見的此圖，除了上述所載之外，圖中復加有安儀周的鑑藏章，乾隆八璽及御題，下方並有近人題記七則：

（一）光緒丙午四月，漚尹、太夷同觀。

（二）光緒丁未十月，上虞羅振玉觀。

（三）此畫余自丙午歲觀後，夢寐不置。戊申三月，京師南歸，冒雨過平等閣，重觀竟日。歸安金城並記。

（四）光緒戊申四月遊滬，得從平等閣覯此神品；余家舊藏《山居圖》，他日當攜來就質也。閩縣陳寶琛識。

（五）民國廿一年八月八日，張學良拜觀於北平綏靖主任公署。

（六）冒廣生、葉恭綽同觀。

（七）甲申四月，吳湖帆謹觀。

案：此圖原為狄氏所世藏，狄平子《平等閣筆記》中曾記其事云：

先君子生平最寶愛之畫有二：一為王叔明《青卞隱居圖》立軸，有董香光書「天下第一王叔明畫」八大字橫列於上方；在華亭當日，已推重如此，誠山樵生平最得意之筆也。一為宋人畫《五老圖》冊，自宋元以來，名人多有題識於後。此二者，先君子皆不肯輕易示人。同治初年，先君子宦遊江西時，王某以道員權贛臬，聞而知之，欲奪《青卞圖》，不得而啣於心。歲戊辰，先君子授都昌宰，邑俗強悍，適兩大族械鬥案起，不聽彈壓，王乃藉辭委某某道員，先後帶兵駐某邑境，致欲加鄉民以叛亂之名，而洗蕩其村舍。先君子以死力爭，王乃屬某道員諷以意，謂若《青卞圖》必不可得，則《五老圖》亦可。先君子乃歎曰：「因一畫而殺身破家，吾所不惜，《清明上河圖》之前車，吾固願蹈之，決不甘以己心愛之物，任人豪奪以去；惟因此一畫而或至多殺戮無辜之愚民，則吾撫衷誠有所未安，不能不權衡輕重於其際也。」於是遂以《五老圖》歸之，事乃解。向例上官蒞境，州縣供給一切，謂之辦差，而軍事為尤甚，其費則邑宰任之，綜計此事所費，已不下二萬金矣。

狄平子死後，此圖由其後人賣出，現在輾轉而為國家所有，於是大眾遂得共賞，不亦

快哉！

看了這件名蹟之後，又看了兩件宋畫。一是大名鼎鼎的王詵《烟江疊嶂圖》卷，有宋徽宗題籤，見《石渠寶笈》重華宮著錄。這是晉卿的真蹟，絕無疑義；可是，以較我在北京所看見的《漁村小雪圖》卷，則精彩遠不如了。

其次是馬遠的《雪景》卷，共分四段，無款，俱有楊妹子題，可是，以鄙人的管見，字頗不類，固未敢輕予斷定也。

下午，承上海大廈三一一房吳君的好意，送我當晚正在天蟾舞臺演出的北京劇團戲票兩張。素知湖帆是一個戲迷，因即電邀同往，他聽了喜出望外。

今晚的戲目是：李多奎的《太君辭朝》，裘盛戎的《鎖五龍》，馬連良、張君秋的《游龍戲鳳》，譚富英的《失街亭》、《空城計》、《斬馬謖》。戲碼之硬，人物之盛，可稱一時無兩。

準七時開鑼，我們六時三刻就到達，已經滿座了。我們的座位是在正廳第六排的中間，可謂再好沒有。

馬連良與譚富英的唱做今天已達到了爐火純青的田地，無懈可擊。至於李多奎、裘盛戎、馬富祿，則也已成為當今數一數二的老旦、黑頭與丑角了。湖帆的記憶力真好，他還提起十多年前我們同在上海一起看裘盛戎的《白良關》和譚富英的《戰太平》的舊事，回想起來，恍如隔世。

上午二姊來，欣慰萬狀。下午往虹橋公墓探視先室及亡兒之墓，適值大雨，衣履盡濕。再赴文物保管會看畫。今天看的全是明清畫，一共好幾十件，十九都是精品。如：唐六如和仇十洲合畫的《雲槎圖》卷，陳老蓮的《雅集圖》卷，石濤的《山水清音圖》軸，八大的《鴨》軸等，都是上品。尤以龐氏《虛齋藏扇》數冊，分「山水」、「人物」、「花鳥」、「方外」等等若干種，洋洋大觀，特別精采。

有一冊共十六頁，有沈石田、文徵明、唐六如、仇十洲、周東村、陸包山、陳道復、錢叔寶、文嘉、文伯仁、莫雲卿、劉原起、居節、海瑞、陳煥等之作，其中唐六如的一幅《漁釣圖》，畫一個朱衣逸士坐在船上執竿垂釣，其筆墨之精妙，真是難以言喻。

可是，我所最欣賞而歎絕者卻是唐氏的一軸大幅山水，畫名《落霞孤鶩圖》，是湖帆題籤的。圖為絹本，煥然如新。畫的是崇嶺之下，流水之上，一高士坐於樓亭之中，舉目遠眺；後一書僮侍立，亭外垂柳數枝，覆蓋屋頂。亭旁復泊有小舫一隻，隱約可見。圖中上左方款題曰：

　　畫棟珠簾煙水中，落霞孤鶩渺無蹤；

千年相見王南海，曾借龍王一陣風。

晉昌唐寅為德輔契兄先生作詩意圖。（下鈐「南京解元」朱文長印一，「逃禪仙吏」朱文方印一，題右上角鈐「吳趨」朱文小圓印一。）

晚黎庵同龐冰履（虛齋先生之公子）來，談至深夜。

書法瀟灑，足與畫儷，不禁令人有歎為觀止之感！案：鄙人住海外十年，所觀名蹟，也已不少，可是，獨有唐氏之作，過去所遇，全是些似是而非的東西，絕少精品。就以北京故宮博物院的繪畫館而言，其中寶藏，甲於全國，而所展唐氏諸作，亦不足與此圖相比也。

五月二十四日

上午參觀上海美術館及博物館。

下午與湖帆同往拜訪賴少其氏。路過淮海中路，入法國麵包房老大昌喝咖啡。喝了咖啡後，湖帆邀我到他家裡去談天和觀畫，正中下懷，欣然隨往。梅景書屋收藏之富且精，久已名聞海內；自龐萊翁逝世，海上藏家，自以湖帆為第一，這該是眾望所歸，當仁不讓的了。

湖帆因我盛讚昨天所見的唐六如《落霞孤鶩圖》，遂拿出三件他放在手邊的唐六如畫來供我觀賞。第一件是《騎驢歸思圖》軸，畫的是山水人物；第二件是《梅影圖》軸，畫的是梅花，都是精極。第三件尤為別致，是一柄扇子（帶骨的），一面是唐六如畫的《白描十六應真像》，一面是文徵明的正楷寫經，珠聯璧合，可謂雙絕。

此外，他再給我看兩本冊子，一是《石濤晚年精品冊》，畫的是粗筆山水，淡設色，係康熙丁亥年所作。一是蕭尺木畫王漁洋題合璧冊，畫的是細筆山水，也是淡設色。這兩冊都是無上神品，有異曲同工之妙。

看罷歸寓，黎庵偕其夫人同來，約定明天到龐家去觀畫。

五月二十五日

上午往香山路七號拜謁孫中山故居。這是一所小洋房，有一個小花園。屋分兩層，下層為會客室與餐廳，上層為書房與臥室。在會客室裡，牆上懸有孫先生就臨時大總統時所攝的照相一張，那是一九二零年香港麗真照相館所放大的。還有一張《孫大元帥蒙難一週年紀念》，那是民國十二年八月十四日他和隨從、水兵們合攝於永豐軍艦上的。

在餐廳裡，牆上懸有一九二二年在廣州與孫夫人宋慶齡女士站於飛機前合攝的照相一張，還有一九二四年改組國民黨時所攝的單人照相一張。一切室內的陳設，悉如舊日一樣。

在樓上臥室裡，牆上懸有孫夫人的大幅照相；書房裡，壁上懸有軍事地圖和國民黨表格多張。書櫃裡藏書不少，尤以英文為多。

整個房子的空氣和環境非常肅穆，令人不禁肅然起敬。

下午在福州路古籍書店，河南路九華堂、朵雲軒、榮寶齋等處瀏覽，買了一些信箋、筆墨之類。

五時，與黎庵同往龐冰履處看畫；拿出來的元明清畫共有數十件，雖都是虛齋遺物，有的且的確確載於《虛齋名畫錄》中者，可是，畢竟精華已去，無甚足觀了。

晚同在「潔而精」小餐，風味猶存。

五月二十六日

上午與湖帆伉儷同往虹橋公墓，承他們送花一束，可感！

下午黎庵同性堯來訪，性堯較十年前得意多了，可喜。同往威海衛路參觀中國金石篆刻研究社所主持舉辦的《金石篆刻創作觀摩會》，作品共有兩百多件，內有魯迅筆名一百十八種，由王福庵、馬公愚、錢瘦鐵、張魯庵、陳巨來等金石家五十九位所刻成（每人刻兩方），頗別致。遙見馬公愚，恐怕他不認得我了，未與招呼。

晚湖帆送來為我畫的一頁《樸園圖》扇面，蒼勁古厚，宛如元人；背面則兌之為我寫的

〈樸園圖記〉，字文並美，不讓明賢，真正可以稱之為合璧雙絕。

（一九五七年七月一日）

文徵明、謝時臣《赤壁勝遊卷》

近在東京，與意大利朋友畢亞辛蒂尼君易得文徵明、謝時臣《赤壁勝遊》書畫合璧卷一，雖係小品，頗有可紀。

是卷高不及尺，長達丈餘，卷首羅振玉題籤曰：

謝樗仙《赤壁勝遊》卷，圖作於嘉靖戊午，樗翁時年七十二；《名人年譜》謂卒於丙午，誤，余有考。雪堂。

蠅頭小楷，極可賞玩。引首「赤壁勝遊」四大字，魯治書，渾樸可喜。案：《明畫錄》，魯治吳人，號岐雲，亦名畫家也。

畫身綾本，墨筆草草，極蒼莽之致。款：「戊午秋日，謝時臣寫。」後文徵明行書《赤壁賦》全文，紙本，款識曰：「嘉靖戊午閏月既望，徵明書，時年八十九。」書法瀟灑，頗得自然之趣。

卷以木盒盛之，盒面有日人內藤虎題「謝樗仙赤壁勝遊卷」八字，盒裡長尾甲識曰：

謝樗仙、文衡山合璧《赤壁勝遊》卷，兩家均晚年所作，其筆墨精絕，有目者俱知之。吳榮光《歷代名人年譜》謂樗仙卒於嘉靖丁未，年六十，而此卷署戊午，乃其七十一歲作，可以匡正年譜之謬也。

省齋案：文徵明生於明成化庚寅（一四七〇）十一月六日，卒於嘉靖己未（一五五九）二月二十日，壽九十。謝時臣生於明成化丁未（一四八七），卒年不詳，惟確知其嘉靖己未尚在，時年七十有三。這一個卷子作於戊午同年，且係同時（卷中謝氏書戊午秋日，文氏書戊午閏月既望，查是年閏月，乃閏七月也），確是二氏晚年之作。不過吳榮光的《歷代名人年譜》中所記關於謝氏的卒年固然是大誤，可是羅振玉題籤中所書的「卒於丙午」，以及長尾甲題識的「戊午乃其七十一歲作」云云，亦不無小錯。因為《歷代名人年譜》中載謝氏卒於丁未，並非丙午，而戊午則為謝氏七十二歲，亦並非七十一歲也。

（一九五七年七月十六日）

悼白石老人

一代畫師齊白石翁之逝，實在是東方藝壇上的一大損失！

白石翁名璜，字渭清，又字蘭亭；號瀕生，別號寄園、白石山人、寄幻仙奴、寄萍堂主人、老萍、萍翁、阿芝、木居士、老木一、三百石印富翁、杏子隖老民、借山吟館主者、借山翁等等、湖南湘潭人。他幼為牧童，長為木匠，最後刻苦自勵，孜孜不倦的研究藝術，卒能於詩、書、畫、文、印各方面都有傑出的成就，他的精神和毅力實在是值得後人敬仰的。

他的作品，生前早已為各國愛好藝術人士所欣賞；最近死後，據本月十八日路透社北京記者齊德衛所發的專電如下：

中國最著名畫家齊白石的作品，被在這裡的日本客人大肆搜購。

本星期一日去世的齊白石的畫，正在東單和平書畫社中出售。

據說，在這家書畫社裡，有好些人來買齊白石的作品，光是今天一天，就比過去三個月中賣出的還多——大多數是賣給目前正在訪問北京的日本各代表團團員。

到目前為止，每幅畫的售價還沒有提高，但是在未來的幾年內，這位國畫大師作品的價值將大為增高，是毫無疑義的。

這就充分地說明齊氏的作品是如何的為人所愛好、所欣賞了。

該社記者前一天又有一個專電，裡面提到了齊氏和另一大藝人梅蘭芳氏的交誼。據《齊白石年譜》中所載一九二五年黎戩齋記白石翁云：

時有某巨公稱觴演劇，座中皆冠裳顯貴，翁被延入座，布衣檻褸，無與接談者；梅畹華後至，高呼齊先生，執禮甚恭，滿座為之驚訝。翁題畫詩云：

曾見先朝享太平，
布衣蔬食動公卿。
而今淪落長安市，
幸有梅郎識姓名！

有感而發，一時傳為佳話。

這就可見這兩位大藝人之間不平凡交誼的所由來了。

案：白石老人生於清同治二年癸亥（一八六三年），公報雖為「享年九十七歲」，其實乃是九十五歲。

（一九五七年九月二十五日）

記賓虹老人

近三年來，在國內的兩位聲譽最隆而又年齡最高的畫師——山水專家黃賓虹先生和草蟲專家齊白石先生——都先後謝世，這不能不說是本世紀內中國畫壇上的無可比擬的損失。

關於白石老人的種種，筆者曾撰有〈齊白石的詩、文、印、畫及題款〉一文，略為介紹；現在，我再將賓虹老人的生平稍加敘述，這或許亦將為讀者諸君所樂聞的吧？

賓虹老人是於一九五五年三月二十五日在杭州逝世的，享年九十二歲。當老人正八十歲的時候，他在自己所集的論畫專刊裡撰有〈自敘〉一首，簡述他的生平；我現在摘錄其文於下：

賓虹學人，原名質，字樸存；江南歙縣籍，祖居潭渡村，有濱虹亭最勝，在黃山之豐樂溪上。國變後改今名。幼年六七歲，隨先君寓浙東，因避洪楊之亂至金華山。家塾延蒙師，課讀之暇，見有圖畫，必細意觀覽。先君喜古今書籍字畫，侍側常聽之，記之心目，輒為傚塗抹。遇能書畫者，必訪問窮究其理法。時有蕭山倪丈炳烈善書，

其從子塗，七歲即能畫人物花鳥。其父倪翁，忘其名，常攜至余家。觀其所作畫，心喜而勿善也。意作畫不應如是之易，以其粗率，每論畫理，言作畫必先懸紙於壁上而熟視之，明日往觀，坐必移時，如是三日，而後落筆。余從旁竊笑，以為此翁道氣太過，好欺人。請益於先君，詔之曰：「兒知王勃腹稿乎？」因知古人文章書畫，皆貴胸有成竹，未可枝枝節節為之也。

翌日，倪翁至，叩以畫法，不答。堅請，乃曰：「當如作字法筆筆宜分明，方不致為畫匠也。」余謹受教而退。再叩以作書之法，故難之，強而後可。聞其議論，明昧參半。遵守其所指示，行之年餘，不敢懈怠。倪翁年老不常至，余惟檢家中所藏古書畫，時時觀玩之。家有白石翁畫冊[1]，所作山水，筆筆分明，學之數年不間斷。余年十三，應試返歙，時當難後，古物猶有存者，因得見古人真蹟，多為佳品。有董玄宰、查二瞻畫，尤愛之，習之又數年。家遭坎坷中落，肄業金陵、揚州，得友時賢文藝之士，見聞漸廣，學之愈勤。遊皖公山，訪鄭雪湖丈珊，年八十餘。聞其於族中有舊，余持自作畫，請指授其法。鄭丈云：「唯有六字訣，曰：實處易，虛處難。子謹誌之，此吾曩受法於王蓬心太守者也。」余初不為意，以虛實指章法而

案：此白石翁當為沈石田，明代「四大畫家」之一。

言，遍求唐宋畫章法臨摹之，幾十年。繼北行學干祿以養親，時庚子之禍方醞釀，鬱鬱歸。退耕江南山鄉水村間，墾荒近十年，成熟田數千畝。頻年收穫之利，計所得金，盡以購古今金石書畫，悉心研究，考其優拙，無一日之斷。

遜清之季，士夫談新政，辦報興學。余遊南京、燕湖，友招襄理安徽公學，又任各校教員。時議廢棄中國文字，嘗與力爭之；由是而專意保存文藝之志愈篤。乃至滬，晤粵友鄧君秋枚、黃君晦聞，於《國學叢書》、《國粹學報》、《神州國光集》，供搜輯之役。歷任《神州》、《時報》各社編輯及美術主任，文藝院院長，留美預備學校教員。當南北議和之先，廣東高劍父、奇峰二君辦《真相畫報》，約余為撰文及插畫，有署名「大千」、「予向」、「濱虹」皆別號也；此外尚多，不必贅，而惟濱虹之號識者尤多，以上海地名有橫濱橋、虹口也。

余署別號有用「予向」者，因觀明季惲向字香山之畫，華滋渾厚，得董巨之正傳，最合大方家數，雖華亭、婁東、虞山諸賢，皆所不逮；心嚮往之，學之最多。又喜遊山，師古人以師造化，慕古向禽之為人，取為別號。

近伏居燕市將十年，謝絕酬應，惟於故紙堆中與蠹魚爭生活；書籍、金石、字畫，竟日不釋手。有索觀拙畫者，出平日所作紀遊畫稿以眎之，多至萬餘頁，悉草草鈎勒於

粗麻紙上，不加皴染；見者莫不駭余之勤勞，而嗤其迂陋，略一翻覽即棄去。亦有人來索畫經年不一應。知其收藏有名蹟者，得一寓目乃贈之；於遠道函索者，擇其人而與，不惜也。

此外，友人瞿兌之曩曾有一文論賓虹，甚為精警，茲亦摘引其原文二三節如下：

其畫重於時久矣，斥金購畫者，不絕於戶。然遇同志，絕不斤斤計償，雖蓄意經營之作，舉贈無吝色。平居無意於畫，而恆以畫自遣。有請益者，見其取神遺貌處，輒有會也。讀書考古有所得，必手自細書箋記，檢索群籍，曾無倦時，蓋其得於筆墨之樂者無窮，非真醇有道之士純乎為己者，曷能如此？

其畫重於時久矣，斥金購畫者，不絕於戶。然遇同志，絕不斤斤計償，雖蓄意經營之作，舉贈無吝色。平居無意於畫，而恆以畫自遣。有請益者，見其取神遺貌處，輒有會也。讀書考古有所得，必手自細書箋記，檢索群籍，曾無倦時，蓋其得於筆墨之樂者無窮，非真醇有道之士純乎為己者，曷能如此？

其畫重於時久矣，斥金購畫者，不絕於戶。然遇同志，絕不斤斤計償，雖蓄意經營之作，舉贈無吝色。平居無意於畫，而恆以畫自遣。有請益者，見其取神遺貌處，輒有會也。讀書考古有所得，必手自細書箋記，檢索群籍，曾無倦時，蓋其得於筆墨之樂者無窮，非真醇有道之士純乎為己者，曷能如此？

先生於畫斥形似，古人名蹟所見既多，其獨到處皆能領會而驅使之，獨不喜規規於摹擬。不獨不為古人所囿，即真山水亦不欲專於摹繪。其鄉邦本山水窟，東南名勝，固已飽熟胸中。壯客四方，船唇馬背，所見皆入粉本；年及古稀，又遊粵桂，窮探默勝；晚年每取遊展所經，追寫成幅；故意境每戛戛不同於凡俗，而從來畫家習氣，洗滌殆盡。此自其天假之境為之，他人寢饋之深、遊覽之富、涵養之厚，不易與之

抗手也。

嘗觀其作畫不擇紙筆，甚至硯不必滌，墨不必新，以敗毫蘸宿瀋，稍潤以水，直下入紙，如錐畫沙。其氣力似由臂直貫入指尖，而轉折玲瓏，無不如意，絕無滯澀之態。遇點葉點苔時，下筆有千鈞之重，無一處似不經意者。其筆墨自工力來，其章法自閱歷來，其境界自涵養來。自工力來者見其重厚，自閱歷來者見其超逸，自涵養來者見其空靈。要之仍以學問為本。自其淺者言之，其作畫即作書也。其中有篆、有隸、有行草，即以古人作書之法畫樹、畫石，更用之於皴；而其虛實映帶處，即自行草及治印之分行布白處神而明之，再加墨彩之點綴，又從古人作書用墨之法得來。不唯凡手不足以語此，即古人專門名家之近於院派者，亦不足以語此。蓋文人畫之正法眼藏，而宋元以來畫史之精粹，皆在於此。先生之言曰：「筆墨第一。」蓋中國之畫本即古人之書，古人之書即畫也。能用筆矣，用墨雖遜無礙也。有筆墨矣，雖畫法不合尤無礙也。有畫法而無筆墨，斯不成其為畫矣。……

中國畫之所以獨可貴者，純在筆墨耳。意境之高下，人人能言之、能辨之。筆墨之高下，非好學深思知其故者不能言、不能辨也。外國畫之意境絕高者亦有之矣，而獨歆羨中國畫不已者，豈非以其筆墨之神妙足供玩索於無窮耶？

讀了以上的兩篇文字之後，我們對於賓虹老人生平的事蹟和藝術的造詣可以得到了一個大概的輪廓。根據他的自述，雖然他的山水畫早年頗受沈石田與惲香山二氏的影響，可是，依鄙人的愚見，他後來的風格卻與「二溪」（釋石溪與程青溪）最為相近。尤其難能的是：他的畫除了「華滋渾厚」之外，復深具「高古蒼莽」之趣，這是從真學問得來，決非目前其他媚世者流的江湖畫家所能比擬其萬一的。

其實，以區區個人來說，對於賓虹老人的山水畫固然自是五體投地，無以復加；可是，我所最欣賞的，還是他關於論述中國藝術的文章——尤其是搜輯關於過去畫家的掌故和軼事之類的小品文字。三十多年前，上海出版的《藝觀》雜誌裡，常有賓虹老人所撰關於金石書畫的文字，最為我所愛讀。我特別記得裡面有〈籀廬畫談〉一文，按期刊載關於明清名畫家如徐俟齋、張大風、陳老蓮、萬年少、王煙客、王石谷、顧橫波、王麓臺、王尊古、李晴江、戴鷹阿、釋石溪、王安節、蕭雲從、傅青主、王忘庵、金冬心、金孝章、吳漁山、沈石田、龔半千、呂半隱等的珍聞軼事，廣徵博引，蒐討詳盡，尤為可珍。

後來，在二十年前北京所出版的《中和》雜誌裡，又見到他老人家用「予向」筆名所寫的關於金石書畫的文字，其中如〈漸江大師逸聞〉、〈垢道人軼事〉等篇，道前人之所未道，為一般書籍中所不易見，也極為鄙人所愛讀的。

綜上所記，賓虹老人不僅是近代中國的一位大藝術家，並且是一個大學問家。他一生治

學辛勤，每天作畫、讀書、著述，數十年如一日，從未間斷。聽說他畢生所作的畫稿、讀書筆記、文字手稿等，盈箱盈篋，不可計數。這一大批珍品將來如果全部發表出來，我想應該是嘉惠士林的一大盛舉吧。

（一九五八年六月一日）

齊白石《蕉屋晚晴圖》

齊白石《蕉屋晚晴圖》，是寒齋新得的絕品。

世人皆知白石老人是一個偉大的寫生畫家，尤擅草蟲，所以他所畫的花果、菜蔬、以及蝦、蟹、蚱蜢、蝴蝶、蜜蜂、家禽、魚屬之類，最所習見，也最為一般人士所愛好而欣賞。

其實，白石老人的山水人物，雖所畫不多，但別具風格，尤為難得的。

就以這一幅《蕉屋晚晴圖》而論，它的意境、佈局、筆墨等等，都是不同凡俗，別具匠心。尤其是天際的一片紅霞，色澤那樣的鮮明而誇張，這在一般傳統國畫家的心目中必定要認為離經叛道，「觸目驚心」，而他們自己決不會有如此大膽敢於一試的。僅此一點，也就足以說明白石老人一生的創作精神了！

我總以為白石老人作品的唯一特色和最可愛處是在於它的富於「鄉土」氣息。他所畫的無論是一草一木、一蝦一蟹、一山一水，都充分的表現它的鄉土氣息和中國風味，這與一般撈世界、走江湖畫家所畫的不中不西、不倫不類的所謂國畫，大異其趣，而不可以同日語的。

其次，白石老人作品的第二特點是在於它的一個「拙」字，這是代表他一生的個性和人格，決非任何人所能及得到的。他的不同於一般庸俗「畫匠」者在此，他的所以被稱為大藝術家而足以當之無愧者也就在此。

我們再試觀這幅《蕉屋晚晴圖》。原圖雖並無名稱（「蕉屋晚晴圖」五字是我所代擬的），更不知其所在，但任何人一見，當無不知這是百分之百中國的鄉村風光。在黎錦熙所編的《齊白石年譜》裡，我們知道齊白石生於湖南湘潭縣南百里之杏子隖星斗塘老屋，到三十八歲，全家遷於蓮花峰下百梅祠堂，始構借山吟館，「置碧紗廚於其中，蚊蠅無擾」，「餘閒種果木三百株」。後又建寄萍堂，黎錦熙記曰：

白石所造之寄萍堂，後院有竹筧通泉，客來燒茶，不待挑水。室內陳設雅潔，作畫刻印之几案，式樣古簡，皆自出心裁。大約清末民初數年間是白石鄉居清適，一生最樂的時期。他那時也實有「終焉」之志。他的創作天才多表現於日用的門窗几席間。所御都具機軸，非凡品。

其情其景，歷歷如繪。所謂「他的創作天才多表現於日用的門窗几席間」，我們看了這一幅《蕉屋晚晴圖》中的竹簾而足以證信。

這一幅《蕉屋晚晴圖》的筆墨充分的表現了一個「拙」字，鄙人推測至少至少當是白石

老人七十歲以前之作，並且他所畫的決非北京的景物或幻想的「虛構」，大半當是他在湖南鄉居時的親見或親歷，所以才能這樣的真切和傳神。愚見如此，幸高明有以教之。

（一九五九年五月一日）

鄒復雷《春消息圖》

中國名畫之流落在海外者，除了鼎鼎大名的顧愷之《女史箴圖》、吳道子《送子天王圖》、韓幹《照夜白圖》、閻立本《歷代帝王像圖》、李公麟《五馬圖》、龔開《中山出遊圖》……等等外，鄒復雷的《春消息圖》，亦其一也。*

圖為清宮故物，見《石渠寶笈》（御書房部分）著錄：先是則為名鑑藏家安岐（儀周）所藏，亦嘗著錄於《墨緣彙觀》。此外，此圖併見於《鐵網珊瑚》、《式古堂書畫彙考》、《觶齋書畫錄》等書著錄，為鄒氏傳世之唯一傑作。

《墨緣彙觀》之紀此圖曰：

元道士鄒復雷《春消息圖》卷：

淡黃紙本，高尺餘，長六尺四寸八分，水墨作古梅一株，花頭點綴如珠，梅梢出一新

* 編按：請見書前圖版。

條，長二尺八寸有奇，一筆而就，秀潤雄勁，奇妙絕倫。卷首押「春消息」朱文長

印，畫後自題詩云：

蓬居何處索春回，分付寒蟾伴老梅；

半縷煙消虛室冷，墨痕流影上窗來。

書「至正庚子新秋年月」，不款，下押「蓬蓽居」朱文長印，「復雷」白文印。卷後

有楊鐵崖詩跋，淡黃紙本，長九尺八寸四分，行草書，其詩字大有四五寸、六七寸、

尺許者不等;；其跋字大有三四寸者，甚為奇偉。款題：「時至正辛丑秋七月廿有七

日，老鐵貞在蓬蓽居，試陳有墨，尚恨乏筆。」後押「楊印維楨」、「廉夫」二白文

印，「鐵笛道人」朱文印。後又顧晏為序，紙本烏絲隔欄，隸書甚佳。前引首楊竹西

隸書「春消息」三大字，款：「山居道人」，下押「楊氏元誠」白文印、「山居道

人」朱文印。卷中有黃氏、任氏及「關內侯」、「滕國文獻」、「易庵圖書」等印。

此外其它著錄，所載大致相同，不復贅引。

此圖之筆墨精妙，讀者一觀卷首的影印本，就可窺見一斑。尤其那梅梢的一枝兩尺多長

的新條，一筆而就，真是「奇妙絕倫」！

圖後楊鐵崖詩跋曰：

鶴東煉師有兩復，神仙中人殊不俗。
小復解畫華光梅，大復解畫文同竹。
文同龍去擘破壁，華光留得春消息。
大樹仙人夢正甘，翠禽叫夢東方白。

余抵鵠砂，泊洞玄丹房，主者為復雷煉師，設茗供後，連出清江楮，三番求東來翰墨。師與其兄復元，皆能詩畫，既見元竹，復見雷梅，卷中有山居老仙品題「春消息」字，遂為賦詩卷之端。時至正辛丑秋七月廿有七日，老鐵貞在蓬蓽居，試陳有墨，尚恨乏筆。

後顧晏跋曰：

陰陽之氣，有清有濁；人之生得其氣之清者，則所好亦清，而濁者莫於焉。得其氣之濁者，則所好亦濁，而清莫混焉。夫清之不能以濁，濁之不能以清者，固自然之理也。雲東鄒君復雷，齋居蓬蓽，琴書餘興，又以寫梅是樂；於是久之深，得華光老不傳之妙，殊名怪狀，風枝雪蕊，莫不曲盡其妙。且梅者，至清之物也，瀟灑無一毫塵俗氣耳，若發越於吟霜詠月之間，其可尚者，不獨清而已，蓋有歲寒之心也哉。若復

雷者，真可比德於梅之清，無愧矣，於是乎書此以為序。至正十年，歲青龍集庚寅，季春既望，天臺委羽洞天山人時顯顧晏書於蓬蓽居。

最後近人郭世五識曰：（首段錄引《墨緣彙觀》著錄，茲略去，不復贅。）

復雷畫梅，其奇特得梅之風格，其孤峭得梅之精神，其澹遠得梅之氣韻；此種筆墨，望而知為神仙中人矣。諸題跋亦古趣盎然，無人間煙火氣，是孔稚圭所謂亭亭物表者。此卷後入清內府，畫幅上端高宗御題用圖間原韻七絕一首，下鈐「乾隆宸翰」及高宗、仁宗兩朝御覽諸璽凡九，《石渠寶笈・三編》編列「上等天一」，外裝錦包首，白玉刻螭插籤，內鑴「乾隆御詠鄒復雷春消息圖」隸書十一字。民國三年春三月，余養疴於京師法國醫院，友人出此求售，索價極昂，展覽之餘，愛不能釋，詢之，知為滇人繆素筠女史物也。女史善寫生，有徐黃法，光緒朝召入供奉，侍慈禧太后左右，研精繪事，眷遇甚篤，此卷蓋得諸太后所賜云，遂以重價購之。遍考前人書畫目錄所載，復雷遺蹟，吉光片羽，傳播藝林，數百年來，僅此碩果，與余所得北宋王巖叟《梅花》卷，同為天下孤本；王卷絹本白花，此卷紙本墨花，名賢羽士，異代同堂，余家有此雙璧，真可傲睨一世，因錄安麓村《墨緣彙觀》一則，並綴數語於後。

讀了上述，可見此圖在三十餘年前尚為郭氏所珍藏，不料曾幾何時，現在則已是美國華

盛頓弗利雅藝術館（The Freer Gallery of Art）中的奇貨了！

其次，講到這個卷子裡作者、跋者、收藏者、以及鑑賞者所鈐的印章，共有九十七枚之

多，裡面除了一鈐再鈐重複者外，實際上亦得五十八枚。茲依從首到尾的次序，列舉如下：

（一）浮化山最高處　　　　　（二）郭氏韡齋祕笈之印

（三）鞏伯平生真賞　　　　　（四）令之

（五）仙客　　　　　　　　　（六）式古堂書畫

（七）任柏溪萬卷樓書畫印　　（八）任氏鑑印

（九）黃琳美之　　　　　　　（十）楊氏元誠

（十一）山居道人　　　　　　（十二）黃琳私印

（十三）郭印葆昌　　　　　　（十四）世五延年

（十五）休伯　　　　　　　　（十六）黃氏淮東書院圖籍

（十七）柏溪子印　　　　　　（十八）安岐之印

（十九）松泉老人　　　　　　（二十）朝鮮人

（廿一）春消息　　　　　　　（廿二）石渠寶笈

民國十四年，歲次乙丑秋月，范陽郭葆昌世五甫識。

（五七）易庵圖書

（五八）頤壽堂

省齋案：據《鐵網珊瑚》所載，鄒復雷道士，齋居蓬蓽，琴書餘興寫梅，得華光老人不傳之妙云云：不佞生平所見復雷墨蹟，確以此圖為唯一的孤本。至於他的老兄復元的畫竹，則更若鳳毛麟角，根本未嘗獲見了。

（一九六〇年四月一日）

西泠尋夢錄

西湖天下景，遊者無愚賢，淺深隨所得，誰能識其全。

<div align="right">——蘇軾</div>

不到西湖，二十餘年，海外飄零，時縈夢思。三年前我曾作國內旅行，歸途經過杭州，以行期所限，未曾下車；可是當車行錢塘江之上，眺望六和塔畔和錢塘江中景色的一剎那間，不禁魂與神馳，追悔無已。

這一次再作旅遊，為了補償前一次之損失，所以特地先到杭州作三日之小遊；更適逢久雨初晴，百花競放，因之心情舒暢，莫可言宣。爰作小記，聊志鴻爪。

葛蔭山莊

筆者這次到西湖去的第一個目標是探望一下積念成痗的葛蔭山莊。葛蔭山莊是先室沈氏

的別墅，位置在西泠橋旁，背倚葛嶺，面對孤山，湖光山色，風景幽絕。廿餘年前每當春秋佳日，我總是闔家在此小住，終日以划艇釣魚為樂。追念往昔，有如一夢。現在莊內的亭臺樓閣，一切如舊，尤其園內最有名的紫藤棚上一片錦霞，大可欣賞。

西泠印社

四月廿八日中午在「樓外樓」大吃一頓之後，就到隔壁去訪問西泠印社。

西泠印社是這次筆者所要遊覽的主要目標之一。晦廬對此亦有同好，欣然相從。我們在這裡搜羅了不少有關金石書畫的珍貴資料。舉例來說，筆者買到了一套僅存的聖因寺舊藏五代貫休和尚所繪十六羅漢畫像的原刻拓本，極為難得。貫休的遺作頗不經見，這十六幅畫像雖係拓本，但刻工精妙，可以略見其不同凡響的特殊風格。案諸《宣和畫譜》所載：「貫休所畫羅漢，狀貌古野，殊不類世間所傳；豐頤蹙額，深目大鼻，或巨顙槁項，黝然若夷貌異類，見者莫不駭矚！」證以此畫，真是一點也不錯。

十六羅漢畫像的名稱如下：

（一）賓度羅跋囉墮闍尊者　（二）迦諾迦伐蹉尊者
（三）賓頭盧頗羅墮誓尊者　（四）難提密多羅慶友尊者
（五）拔諾迦尊者　（六）䟦沒囉跋陁尊者

（七）迦理迦尊者　（八）伐闍那弗多尊者

（九）戒博迦尊者　（十）半託迦尊者

（十一）羅怙羅尊者　（十二）郏伽犀郏尊者

（十三）因揭陁尊者　（十四）伐郏婆斯尊者

（十五）阿氏多尊者　（十六）注茶半託迦尊者

其次，在「仰賢亭」中石刻的清代二十八個印人的畫像，也極可瞻仰。二十八人的姓名如下：

（一）丁龍泓（敬）　（二）高南阜（鳳翰）

（三）金冬心（農）　（四）鄭板橋（燮）

（五）汪訒盦（啟淑）　（六）桂未谷（馥）

（七）張文魚（燕昌）　（八）鄧完白（石如）

（九）蔣山堂（仁）　（十）黃左田（鉞）

（十一）巴雋堂（慰祖）　（十二）黃小松（易）

（十三）奚鐵生（岡）　（十四）伊墨卿（秉綬）

（十五）陳秋堂（豫鍾）　（十六）文後山（鼎）

（十七）陳曼生（鴻壽）　（十八）張叔未（廷濟）

（十九）包倦翁（世臣）　（二十）屠潛園（倬）

（廿一）趙次閑（之琛）　　（廿二）楊龍石（澥）

（廿三）吳讓之（熙載）　　（廿四）吳聖俞（咨）

（廿五）錢耐青（松）　　　（廿六）徐辛穀（三庚）

（廿七）趙撝叔（之謙）　　（廿八）釋六舟（達受）

以上廿八位印人的大名，凡是稍稍研究金石的大概無不知之。其實，他們不只是名印人

而已，裡面有很多又是名書家和名畫家。如第二名的高南阜，即其一也。

高南阜字西園，因右臂不仁，以左手作畫，所以又號「尚左生」。所畫山水不拘成法，

以氣勝。草書則圓勁飛動，別有趣致。生平嗜研石印章，收藏過千。關於此事，嘗見紀曉嵐

的《槐西雜記》，中有載其趣聞一則如下：

　　高西園嘗夢一客來謁，名刺為司馬相如，驚怪而寤。越數日，無意中得司馬相如一玉

印，古澤斑駁，篆刻精妙，恆佩之不去身，非親暱者不得一見。官鹽場時，盧雅雨運

使偶索觀之，西園離席半跪正色啟曰：「鳳翰一生結客，所有皆可與朋友共；其不可

共者惟二物，此印及山妻也！」

這一段故事，真可謂之「妙不可言」了。

西泠印社成立於清光緒二十九年（公元一九○三年），由丁輔之、吳石潛等所發起，

推名金石書畫家吳昌碩為社長，因此社中關於紀念吳氏的文物很多。除了石龕內有他的銅像外，壁上復有任伯年畫，楊見山題的《飢看天圖》的石刻。原來吳氏的早年及中年（未成名前）都十分貧苦，所以楊氏的題句曰：

牀頭無米廚無煙，腰間並無看囊錢；

破書萬卷煮不得，掩關獨立飢看天。

人生有命豈能拗，天公弄人示天巧；

臣朔縱有七尺軀，當前且讓侏儒飽。

案：吳氏生平對楊、任兩氏最為尊敬，屢次要拜他們為老師（向楊學詩、向任學畫），可是兩氏都謙遜不允，只願做一個互相切磋的朋友。我們看了這一幅畫像，可見三氏平生交誼之深切，實不勝其景仰。

此外，社內復有「吳昌碩紀念室」，陳列了吳氏無數的遺作。裏面有一冊《篆雲軒印存》，俞曲園的題辭寫得特別好，文中有曰：

昔李陽冰稱：篆刻之法有四功：侔造化冥受鬼神謂之神，筆墨之外得微妙法謂之奇，藝精於一規矩方圓謂之工，繁簡相參佈置不紊謂之巧。夫精之一字固未易言，若吳子

所刻，其殆兼奇工巧三字而有之者乎？

西泠印社的最高處——也即孤山的最高處——是四照閣。登閣四眺，整個的西湖盡在目前，風景之美，無與倫比。我們從後山走下去到放鶴亭，這裡不但是賞梅勝地，並且剛剛面對葛蔭山莊，坐下小憩，心曠神怡。晦廬一時靈感來了，打開畫具，即景寫生，頃刻之間，完成了兩幅速寫。

在杭三日，除了一半的時間沉醉於上述兩處外。他如觀魚花港，聞鶯柳浪，放舟於三潭印月之間，散步於白堤蘇堤之上，種種勝事，筆難盡書。

（一九六〇年六月一日）

牛年談牛畫

今年是所謂牛年，開歲試筆，讓我來談談幾幅精采的牛畫吧。

講到牛畫，數年前曾流落在香港、現歸北京故宮博物院所收藏的一卷唐韓滉《五牛圖》，自不能不算是一件絕無僅有的稀世名蹟了。

圖為白麻紙本，縱六寸五分，橫四尺五分，設色。所畫五牛，一齕草者，一昂首者，一聳立者，一喘氣者，一絡首者；神情各異，維妙維肖。圖後隔水綾上有趙孟頫三個題跋，擊節賞歎，無以復加。後又有金冬心二題，有「愈見愈妙，真神品也！」等語，崇拜可見。

這一個《五牛圖》卷初為明項墨林氏的祕笈（以前已不可考），後為清高宗（乾隆）所得，特建「春耦齋」以藏之，珍貴可想。

李日華《六硯齋筆記》中有一則記此圖曰：

程季白蓄韓滉《五牛圖》，雖著色取相，而骨骼轉折，筋肉纏裹處，皆以粗筆辣手取

之，如吳道子佛象衣紋，無一弱筆求工之意；然久對之，神氣溢出如生，所以為千古絕蹟也。趙文敏再三題之，真其所寶祕者。

一九六〇年，北京中國古典藝術出版社曾將該卷原圖彩色影印，並將所有題跋亦刊印出來，香港各大書坊俱有代售，我想讀者諸君中也許已有很多看見過了吧？

其次是一幅宋李迪《風雨歸牧圖》，十餘年來流落臺灣，現任正由美國軍艦連同其他國寶一共二百五十三件運往美國去作所謂「文化交流」的「展覽」。

圖為絹本，縱一二〇‧七公分，橫一〇二‧八公分，設色。畫蘆汀暮雨，柳岸歸牛，一童笠，執鞭；一童篷，風吹笠墮；情景迫真，神態可掬。而巨柳二枝，被風雨所擊，綽約蕩搖之姿，亦極精妙。上方有宋理宗御題七絕一首曰：

冒雨衝風兩牧兒，笠簑低綰綠楊枝；
深宮玉食何從得，稼穡艱難豈不知？

此外，舊故宮博物院中尚有標題《明人牧牛圖》的無名畫一軸（該圖現亦在臺灣），雖顯見其過去及現在俱未被當局所重視，但鄙人則頗賞其筆墨之不凡，絕非一般普通庸俗之畫工及畫匠所能比。

圖為紙本，縱二尺三寸，橫一尺一寸六；墨筆，寫牛一，背伏於地，頗見妙思；一牧童旁坐，態度悠閒。幅上題曰：

棗刺為門棘夾籬，圃栽菜芋兩三畦；
調繩嘍嘍牽堅牯，撒穀嘲嘲喚線雞。
白米舂成千下碓，採桑高躡數層梯；
一年一度風光好，新布衫籠舊布衣。

〈山居詩〉，元陶九成作。

鉛印二：「大夫之章」、「學士之章」。下款：「白下寫」，中鈐「廡空道人」一印。

省齋案：廡空道人不知何許人，待考。陶九成名宗儀，號南村，元末之隱士，與倪雲林同名重於時。王叔明、曹雲西嘗畫有《南村圖》；杜東原則復有《南村十景圖》，曰蕉園、曰來音軒、曰闓楊樓、曰拂鏡亭、曰羅姑洞、曰蓼光庵、曰鶴臺、曰漁隱、曰蝟室，可以窺其勝概。九成富著述，傳世者有《說郛》一百卷，《輟耕錄》三十卷，《書史會要》九卷，《四書備遺》二卷；以及《南村詩集》、《滄浪櫂歌》、《草莽私乘》諸作云。

（一九六一年二月廿一日）

漫談八大山人

明末四畫僧的作品，雖各有千秋，難分軒輊，但以筆者個人的管見來說，則不能不推八大山人為第一。尤其是他的書法，規模鍾王，深具功力，決非石濤、石谿、漸江三子所能望其項背。

八大山人所最擅長的是花鳥，那確是「絕品」，真可以說得是「前無古人後無來者」的。其次是山水，雖取法董其昌，但神而化之，不露痕迹，也自具其獨立的風格。最少見的是人物，七、八年前我曾在張氏大風堂見有《東坡朝雲圖》一幅，未敢信以為真。此外，從前江蘇焦山定慧寺嘗藏有八大山人工筆《應真渡海圖》一卷，取法龍眠，完全白描，圖後有山人正楷《般若波羅密多心經》一篇，款曰：「乙酉夏五月既望八大山人並書」，字千真萬確，毫無疑義，畫則未敢妄斷其真偽。卷後題跋者甚多，有陸潤庠、梁鼎芬、冒廣生、葉恭綽、王震、張鳴岐、鐵良、方爾謙、袁克文、陳三立、諸宗元、夏敬觀、袁思亮、吳湖帆、褚德彝、謝公展、曾熙、狄平子等數十人，頗為巨觀。但鄙人卻始終也不敢輕信此圖之確為八大山人的真蹟。

我所欣賞的倒是從前北京榮寶齋木刻精印的信箋中有齊白石臨摹八大山人的人物四種：

第一曰「偷閒」；第二曰「何妨醉倒」；第三曰「也應歇歇」；第四僅書「八大本白石製」六字。那種筆墨，那種神態，我雖未見其原本，但卻能斷言它才是八大山人的真蹟！

講到花鳥，則山人一生所作最多，而筆者生平所見山人的真蹟，還是以冊頁為最多而也最精。舉例來說，如日本故住友寬一氏所藏的八大山人《安晚帖》（實即元和顧氏《過雲樓書畫記》著錄之「八大山人二十二幅冊」），現在上海博物館所藏的兩本《書畫合冊》，以及番禺潘氏聽颿樓所舊藏的《水墨花鳥冊》，都是精妙無比，人間罕有的絕品。

其中一幅名《枯木孤鳥圖》，是《聽颿樓書畫記》著錄八大山人《水墨花鳥冊》十二幅中之一頁，原本對開，尚有山人書詩一首曰：

閒門寂寂掩中春，坐看枯枝帶雨新；

鳥自白頭人不識，可堪啼向白頭人。

可是七、八年前當我在這裡看見此冊時，原有的題詩已不復存；更可惜的是此冊後來落入某人手中，且於數年前帶到美國去一頁一頁的拆散，零碎賣掉了。

（一九六一年三月十二日）

陳師曾・方地山・馮武越

前月東遊，稍稍整理行裝，偶在書篋中檢得舊日所藏早已遺忘了的扇面三葉：一為龐虛齋書的節張遷表頌，末註時年八十；一為齊白石畫的草蟲，書壬午秋作（都是鄙人的上款，事實上均屬餽贈之品，當時並未接收筆金的），不知不覺的忽忽已有二三十年的歷史了。

還有一葉則記得好似是北京的榮寶齋買來的，係陳師曾為方地山所作，後來復由方氏轉贈給馮武越者。鄙人以此扇雖屬小品，但畫中人物，卻都不很平凡，因略記各人的小傳及軼事如下：

陳師曾（名衡恪），號朽道人，又號槐堂，江西義寧人。他是近代名詩人陳散原（三立）的長子，家學淵源，工詩善文，並長書法和治印。畫尤佳，重創作，不論山水、人物、花卉，無一不臻其妙。他又是名畫家齊白石生平的一個諍友和畏友，齊氏嘗自認中年時代受他的影響頗深。可惜陳氏雖多才而不壽，逝世時年僅四十八歲（一九二四）。後齊氏哭之以詩曰：

一枝烏柏色猶鮮，尺紙能售價百千。
君我有才招世忌，誰知天亦厄君年。（題師曾畫扇）

哭君歸去太忽忙，朋黨寥寥心益傷。
安得故人今日在，尊前拔劍殺齊璜！（復題師曾遺作）

方地山（名爾謙），一字無隅，有「對聯聖手」之稱，是一個十十足足的名士。幼即聰慧異常，是以極得堂上歡。十歲畢五經，屬文即能數千字。尤善屬聯，信口而出，皆成妙句。

及長，狂放不羈，每作詩文聯句，輒屏棄名號不用，僅署「大方」二字，即與家人信札，亦莫不如此，人遂以「大方」二字呼之而不名。

地山善作書，先從漢魏入手，迨後即別成一家，古拙而又奔放，人皆以得其片紙隻字為榮。然書名終為聯名所掩，蓋後者確實可以稱得是天才也。

地山生平與袁世凱之子袁寒雲（也是一個名士），氣味相投，最為相得。寒雲死後，他哭之甚慟，為之奔走營葬，不遺餘力，並為書刻「袁寒雲之墓」石碑一大方，樹之墓前。

他又善鑑古錢，真偽立辨；收藏極富，無一贗品。可是平日不事生產，家中所蓄姬姜又多，所以晚年經濟極感拮据。然雖貧至不能舉炊，決不肯輕易出售一錢，每至釜無粒米時，

輒攜長孫赴飯館小酌，飯館主人見他光臨，倍極歡迎，招待唯恐不周。良以當時沽上風氣，無論大小公司、商店、飯館、旅舍等等，開幕之前，率以店名乞其書聯，而以店名「嵌」於其中，或集古書，或用成語，無不與其所經營的業務相吻合，雅而不俗，恰到好處，誠所謂隨手揮來，悉成妙諦。是以飯館主人每見其大駕光臨，無不特別的殷勤招待，而臨行時更不敢受值也。

地山於一九三六年病沒沽上，享年六十有五。生平作聯極富，總計前後五十年中，殆數以萬計。其所作聯，除嵌字神妙外，更以歇後語最為精絕。略舉一例如下：

地山少時曾暱一妓，名「來福」，定情之夕，來福也附庸風雅，自妝臺中出泥金箋小聯一對，乞書。時地山已被酒，意微醺，遂乘興提筆為之一揮曰：

我亦自求多。

人皆惠然肯，

真是妙哉妙哉！

最後，談到馮武越。小有名，遠不足以與上述二氏比。其人其事，鄙人記得三十多年前在北京的時候，曾於某晚某府堂會中聽楊小樓、梅蘭芳、余叔岩的名劇，與之有一席之雅的（同席者皆當時奉系權貴：如楊毓珣——張作霖的副官長，朱光沐——張學良的祕書長等

等），他當時給我的印象，好像不過是一個酒色之徒而已（案：馮氏是張學良的昵友趙四小姐的大姊丈）。

（一九六二年八月六日）

安儀周其人其事

凡是稍稍研究書畫以及談到收藏鑑賞的人，大概無有不知清初安儀周其人其事者。可是，奇怪得很，如非此道中人，則知道安氏的，卻並不很多呢。

關於此事，十年來筆者曾寫〈記安儀周〉和〈讀叢書集成中的《墨緣彙觀》錄〉二文，先後登載於《人物》周刊及《熱風》半月刊，略為介紹及說明，茲不復贅。

比來苦病，復兼炎夏，長日無事，終日唯有家居臥讀為遣。日昨偶閱繆荃孫的《雲自在龕隨筆》卷二，關於「書畫」的一部分，尚有可讀。其中有一則曰：

清初退谷之外，真定梁尚書蓋平、商邱下宋兩中丞最工鑑賞。次則高詹事士奇，著有《江村銷夏錄》六卷，而安麓村所得，復過於江村。第《墨緣彙觀》四卷，輾轉傳鈔，至粵雅堂刻之續編，而不知松泉為何如人，誤以為汪文端公：不知麓村得吳仲圭《松泉圖》因以自號（此圖後歸王文敏，漢輔尚世守之），今陶齋刻於漢上，始正其誤。安氏所事納蘭太傅，聲勢赫奕，熏燎天下，安依倚以鬻鱓，往來淮南、津門兩

地，為南北之府奧，賈販以書畫求售，往往湊集於此，安氏素負精鑑，又力能致之，一時所藏，遂為海內之冠。擇其精美，彙為此錄，所載書畫劇蹟，佯色揣稱，凡名人題跋及收藏諸印，裱背騎縫，上下左右，塘心鈐記，纖悉畢舉，使後人得據此以考真偽，若執符契，使無可遁；第法書不載全文耳。

以上所云，簡要而復公允，可稱佳作。讀者閱之，至少可以獲得一個印象：就是安氏（名岐，朝鮮人）不僅是一位雅士，並且是一個大闊佬！然則如黃蕘圃士禮居《百宋一塵賦》中所誣「麓村為一賣骨董者」之類，對於安氏，非但侮辱太過，而且亦適足證明其自己的無知呢。

（一九六二年八月十三日）

齊白石的人物畫

齊白石是以擅畫蝦蟹、草蟲、花木之類名聞於世的，其實他的山水畫和人物畫不同凡俗，別具風格，尤其後者兼有一種特別的幽默感，這最為鄙人所欣賞，而也足令任何人一見就會發出一種會心的微笑的。

在國內外所有批評齊氏作品的一群專家們之中，我最佩服豐子愷的言論；因為他自己也是一位特具風格的人物畫家，所以才能夠言之中肯。他說道：

中國畫的特色之一，是單純明快。齊白石先生的畫，大多數是寥寥數筆，單純明快的。

齊白石先生的人物畫中的人物，都只寥寥數筆，而且頭大身矮，姿態奇特；然而神氣活現，印象明快。要畫得細緻固然難，然而要畫得簡單更難。要畫得同實物一樣固然難，然而要畫得不同實物而又肖似實物更難。這裡有一個關鍵：就是深入觀察現實，大膽地刪去其瑣屑而捉住其要點；這才能使對象簡單化，明快化。齊白石先生決不是

不會畫細緻的工筆畫而只會畫簡單的粗筆畫，試看他畫的蝴蝶，何等細緻；試看他畫的黎夫人像，竟工細到不能再工細的地步。可知他的簡筆畫是經過深入觀察，千錘百鍊而得來的成果；；這正是中國繪畫的特色之一。

以上所云，一點不錯。就以最近鄙人東遊所得的一幅齊氏所畫的《達摩圖》來說，筆墨是如何的簡單，然而神氣又如何的活現，印象又如何的明快啊！

（一九六二年八月十五日）

羅振玉藏畫流日經過

在清末的遺老群中，羅振玉算是一個還肯做學問的人。

羅原籍上虞，生於淮安，乳名玉麟，稍長，名寶鈺。後赴紹興應童子試，乃改名振鈺，字式如；入學後，又改名振玉，字叔蘊。晚年因溥儀賞以「貞心古松」的匾額，後又給與「歲寒松柏」的匾額，遂以「貞松老人」自號。

羅振玉生平邃於金石之學以及甲骨文字（旁及書畫），頗有著作。日本方面研究漢學的人士，多慕其名。以我親眼見到的來說，十年以來，我每次去日本，每逢看到中國字畫的時候，只要有羅振玉及內藤虎二人題跋的，日人無不列為「珍品」，視為奇貨。就以兩個月前我在東京時的例子來說，有一次我到一位藏家處去看字畫，所見的都是明清之作，詢問價錢，大多並不離譜；但是其中有一幅是破殘絹本的橫幅山水，無款，邊箱有羅振玉與內藤虎的題記，斷定是王石谷之精作云云，於是該主人就向我獅子大開口的索價要二十五萬日圓了（約合港幣三千餘元）。當時我聽了付之一笑，心裡暗想即使是十分之一的定價，我也不會稍加考慮的呢！

提起內藤虎，他是日本近代賞鑑中國書畫的權威，自己寫得一手很漂亮的漢字，並且文理也還通順。羅振玉與他交誼極深，其自傳（即《集蓼編》）中嘗有一節曰：

武昌變起，都中人心惶惶，時亡友王忠愨公亦在都中，余與約各備米鹽，誓不去，萬一不幸，死耳！及袁世凱再起，人心頗安，然余知危益迫矣。余與大谷伯不相識，感其厚意，方猶豫未有以答。而舊友京都大學教授內藤（虎次郎）、狩野（直喜）、富岡（謙藏）諸君書來，請往西京。大谷伯（光瑞），遣在京本願寺僧某君來，言其法主勸余至海東，並以其住所吉驛二樂莊假余棲眷屬；

可以概見。後又有曰：

余往歲在滬，遭先姒之喪，此身塊然木石，懨懨無復生意。然念先府君在堂，子職未盡，不能不強自排遣。時南中故家，若兩罍軒吳氏、鰈硯齋沈氏、篋齋吳氏、南匯沈氏、上海徐氏、嘉興唐氏，所藏書畫碑板古器，充斥滬上；顧時流於書畫但重王惲，宋元明人真蹟及古器，罕過問者，余乃稍稍收集。及備員京曹，當潘文勤、王文敏之後，流風已沫，古泉幣、古彝鼎亦購藏者少；退食之暇，每流覽廠肆，間遇珍本書籍，於是吳中上海，售屋之價，大半用之於此。及居海東，無所得食，漸出以易米。

及丁巳，近畿水災，乃斥鬻所藏，即精品若王右丞《江山雪霽》卷之類，亦不復矜惜；沈乙庵尚書贈余詩，所謂：「羅君藏有唐年雪，揮手能療天下饑」者是也。得日幣二萬圓。

關於上述的王右丞《江山雪霽》卷事，二十年前友人鄭秉珊氏曾為拙編舊刊撰〈王右丞《江山雪霽圖》流傳始末〉一文，極為詳盡。其中有一段頗趣，錄之如下：

到清乾隆庚戌冬（一七九〇年），吳修忽購得於嘉善朱姓，說是華亭王氏嫁奩中物，吳氏便轉售於太倉畢部郎澗飛，得價一千二百金。按畢氏題記道：「余於乾隆庚戌冬，得王右丞《江山雪霽圖》卷於海寧陳氏（與吳修說不合，未知孰是）。辛亥春，又得此董氏尺牘於吳門繆氏，可稱延津之合矣，奇哉！壬子秋竹癡記。」畢澗飛是畢秋帆制軍的弟弟，秋帆屢次要他讓與，他恐怕轉入權貴手中，不能仍留人間，因此堅決不肯。那時揚州吳杜村太史，幾次借看，郎部感他的用意誠懇，相約要固守勿失，便以原價相讓；吳得此卷以後，真是十分寶重，坐臥與俱。後來吳氏遊江西，陳望之中丞索觀，他詭言不在行篋中；繼而猜想中丞必來寓所搜索，便對此卷叩頭致罪道：

「紹沅今日有難，暫屈君置臥榻下溺器側，客過必請君出，焚香相謝。」旋中丞果然到寓，窮搜不得，直搜到榻下，強搶以去，約借看數天，到期不肯還，自己不出見，

叫他的媳婦即吳太史的妹子來寓，轉述翁意，願出三千金購此卷。那時太史旅況很窘，妹子並且苦苦哀求，可是他仍堅不肯，終於拿回揚州。後來畢氏病死，太史屢欲把此卷陳列墓道致祭，可是吳修有詩道：「海內爭稱絕世珍，墨皇千載墨如新；不忘付託平生意，掛劍猶思地下人。」稱讚他的風義難得。吳杜村真是美術的愛好者，他除右丞《雪霽圖》以外，又收藏劉松年、盛子昭、文衡山、惲南田四家雪圖，在每年初下雪的時候，把五卷並陳几上，右丞卷居中，具衣冠恭謹再拜，並賦詩道：「一時臥看五朝雪，頃刻論交千古人。」好古如此，這不枉畢潤飛託付之重了。

上文開首的第一句道：「王右丞的《江山雪霽圖》，現在是日本小川睦之輔祕笈的珍品了。」可見當時此圖是羅振玉直接售給小川氏的。鄙人在一九五三年的秋天，曾在京都小川氏尚簡齋拜觀另一名蹟董源的《谿山行旅圖》（一名「江南半幅」），原來當初也是羅賣給小川氏的啊。（見拙著《海外所見中國名畫錄》一書。）

振玉於一九四〇年卒於旅順，壽七十五歲。生前嘗撰有《集蓼編》（即自傳）一文，深自珍祕。卒後由鄙人向其婿劉大紳君商懇，獲得原稿，並為之發表。

（一九六二年八月二十七日）

東京的中國書店

每次我到東京，第一個去的地方，必是先逛中國書店，東京所有的書店，大概多林集於神田與本鄉兩處，猶之舊日中國北京的書店，也大多雲集於琉璃廠與隆福寺一帶一樣。

我在東京所常去的中國書店只有四家，兩家在神田，那就是：山本書店與內山書店。還有兩家在本鄉，文雅堂與琳瑯閣。這四家中除了內山書店幾乎全是中國近代和現代的書籍雜誌外，其餘三家大都是線裝書，並且有時還可以碰到一兩冊善本與珍本呢。

此外，還有一處我去得更多的地方，那是湯島聖堂（即孔廟），因為裡面附設了一個「書籍文物流通會」，除了書籍之外，還有字畫骨董諸類，物件之多，堆如山積。有時我竟能整天的鑽在裡面，東翻西尋，在數百件的字畫堆中，居然能夠披沙揀金的找出了一、兩件出乎意外的佳蹟。

我記得八年以前，曾在香港出版的《熱風》廿六期中拙作〈東京雜碎〉一文也曾有記及，茲轉錄一節如下：

講起山本書店，這是東京專門買賣中國書籍——尤其是線裝本的一家鼎鼎大名的書店。它的位置是在神田區神保町，這是東京無人不知的文化街，左右前後，書肆林立，有如中國北京的琉璃廠。過去一年間，我數來東京，大半的時間是銷磨於這個區域的。此外，在文京區的湯島聖堂裡，有一個「書籍文物流通會」，每逢星期六和星期日兩天開放，也專賣中國書籍，主持者為原三七氏，是二松學舍的大學教授，說得一口很好的中國話。昨天是該會秋季特別廉賣的第一天，我冒了大雨專誠前往，浩浩漫漫，目不暇給。我先翻一翻《待賈書目》，種類繁多，不知所擇。這裡面有線裝本、洋裝本、假裝本（平裝本）、整版本（木板本）、活印本、鉛印本、石印本、影印本等之別，自經史子集以至古今雜誌，幾乎無所不包，無所不有。最難得的是如：

《國聞週報》、《華國月刊》、《新生命月刊》、《新中華月刊》、《時事月報》、《申報月刊》、《燕京學報》、《甲寅週刊》等，或全部或零本，這都不是在神保町一帶的書舖裡所輕易得見的。可是唯一的缺點是價目訂的太大，我瀏覽了兩個多鐘頭不知——也不敢從何處下手，結果只買了六期《藝觀》，這是民國十五年上海藝觀學會編輯和發行的。當時的原價是每期四角，總六期也不過二元四角，而現在的售價竟達日幣四百圓之鉅，計每冊四百圓（合港幣六元），真是駭人聽聞，以後再也不敢領教了。

這一次去就大不相同了。字畫還有一些冷門貨，至於書籍，則全是些普通的東西，一無足觀，倒是，在山本書店買到了一冊《明代插圖本圖錄》影印本，印刷精良，裝訂古雅，頗可賞玩。此外，又在那裡並且買到了一冊拙著《省齋讀畫記》（目前在香港已不易購得），這更出乎鄙人意料之外了。

（一九六二年八月二十九日）

關於書道用具、法帖、美術等書店

現在的日本人，對於中國畫的研究及興趣，雖已遠不如前，但是他們對於研究漢學及書道的興趣，卻依然不衰；並且其中竟有一二非常傑出者，如吾友京都國立博物館館長神田喜一郎氏（名信暢，號豹盦），即其一也（鄙人舊藏八大山人《醉翁吟》書卷的影印本，就是由他題簽的）。

所以，在日本國內——尤其是東京——關於書道用具、法帖，以及美術等書店，處處都有。前者如鳩居堂、平安堂、玉川堂、清雅堂、瑞芝堂、晚翠軒等；後者如飯島書店、一誠堂、柏林社等，皆其尤著者也。

就像我最近去清雅堂買紙，順便又買了一冊《王鐸行草詩卷》帖，印刷精良，裝訂古雅，頗可欣賞。後來又到玉川堂去買筆，順便也買了一本前年十一月出版的第一百十四期的《書品》月刊。這是一期「第二回中日交換書展」專號，裡面影印有中國現代和近代書人郭沫若、梅蘭芳、周琪、溥雪齋、黎澤泰、杜嘉、吳仲超、陳雪誥、靳志、董立言、林志鈞、郭味蕖、張慧中、李鼎道、頓群、許寶蘅、老舍、孫榮彬、陳半丁、胡佩蘅、沈尹默、殷伯

衡、都錦春、許以栗、杜襄、周詒度、商衍瀛、李惺、魏長青、潘伯鷹、王傳恭、張公制、姚撫屏、何炎、馬晉、康伯藩、康殷、謝无量、單文質、黎葛民、田名瑜、俞家驤、章士釗、鄧以蟄、徐之謙、吳兆璜、寧伯龍、孫誦昭、陳叔通、寧斧成、蕭龍友、顧頡剛、溥忻、徐伯清、鄭誦先、翟奉南、蕭鍾美、劉博琴、金禹民、秦仲文、曹家騏、陳椿元、惠孝同、趙質伯諸氏的墨蹟（以上名次，均照原書所列），真草隸篆，無一不備，誠可謂之琳瑯滿目，洋洋大觀了。

按《書品》雜誌為「東洋書道協會」所發行，編集室的主幹之一如松井如流氏在本期中曾撰有《第二回現代中國書道展小感》一文，詳記其事。此君並曾於四年前到過中國，在第九十二期的《書品》內寫了《名品拜見》一文，詳記他在中國廣州、武漢、北京、西安、曲阜、蘇州、上海等處親眼所見的公私所藏之書畫，以及其他一切關於文物的名蹟。

《書品》在現在日本的書道雜誌類中大概可以稱得是一本權威刊物了吧（雖則從前的《書苑》雜誌是內容更好的）？過去，它曾出了不少關於中國名書家的專集，如：《晉陸機平復帖集》、《王羲之墨蹟集》、《唐賢首大師尺牘集》、《蘇東坡寒食帖集》、《米芾苕溪詩》、《蜀素帖集》、《趙子昂尺牘集》、《王庭筠幽竹枯槎圖卷集》、《楊鐵崖月軒記》、《草玄閣次韻詩集》、《元清人書九種集》、《王鐸特集》、《八大山人與石濤書集》、《金冬心集》、《陳鴻壽集》、《鄧石如艸書屏條集》、《鄧石如隸書慧遠傳集》、《伊秉綬集》、《吳讓之靈臺碑集》、《趙之謙集》、《續趙之謙集》、《吳昌碩臨石鼓文

集》等等，都選材謹嚴，內容相當精采，不像其他論書的刊物，所影印出來的圖片，大多真贗品混雜呢！

關於後者，如飯島書店、一誠堂、柏林社等，都賣珂羅版本的畫冊手卷等，如《唐宋元明名畫集》、《宋元明清名畫集》、《支那南畫大成》《支那名畫寶鑑》……有時甚至常有中國舊時上海有正書局、神州國光社、中華書局、藝苑真賞社所出版的各種畫冊等出現。

不過以上所述，都要靠碰機會及運氣，往往昨天去看尚在，翌日再去就已經賣掉了，這乃是鄙人過去身歷的一個可靠的經驗及寶貴的教訓，並且為凡是好於此道的同志們所不可不知的啊。

（一九六二年八月三十日）

關於海外的中國畫展

日本人過去對於中國畫是非常重視並且努力研究的，可是現在則日趨時髦，一般畫家及美術學校的學生們都轉向西洋畫的那方面去了。

所以，戰前的日本，關於中國畫的展覽會常有舉行，最有名的一次是卅四年前（公元一九二八年）在東京所開的「唐宋元明名畫展覽」。當時中國的藏家多攜名蹟前往參加，盛況空前；朝日新聞社並特出《唐宋元明名畫展號》的臨時增刊一大冊，選印了名蹟一百餘幅，極洋洋大觀之能事。這裡面名蹟之中尤其傑出者，例如先外舅所藏的《唐閻立本筆歷代帝王圖》、羅振玉所藏的《唐周昉筆聽琴圖》、狄平子所藏的《五代禪月大師筆羅漢圖》、沈瑞麟所藏的《宋劉松年筆山水圖》、馮公度所藏的《宋蕭照筆竹林七賢圖》、靳雲鵬所藏的《宋希遠筆德壽殿圖》、關冕鈞所藏的《元錢舜舉筆柴桑翁圖》、張弧所藏的《元柯九思筆竹譜》、袁勵準所藏的《元趙子昂、倪瓚合筆蘭竹圖》、王一亭所藏的《元錢舜舉筆楊妃上馬圖》、狄平子所藏的《元王蒙筆青卞隱居圖》、邵福瀛所藏的《元十竸筆古梅圖》、羅振玉所藏的《元任月山筆五馬圖》、汪大燮所藏的《元張渥筆羅漢圖》、陳寶琛所藏的《元

倪瓚筆詠江南春文徵明補圖》、郭葆昌所藏的《元鄒復雷筆春消息圖》、楊蔭北所藏的《元冷謙筆青綠山水圖》、關冕鈞所藏的《明宣德帝御筆雙驪圖》、郭葆昌所藏的《明唐寅筆孟蜀宮伎圖》及《明仇英筆模倪高士小像》、江瀚所藏的《明張靈筆秋林高士圖》、沈瑞麟所藏的《明文徵明筆園亭圖》及《董其昌山水圖》、楊蔭北所藏的《明陳洪綬筆山水冊》、惠均所藏的《明丁雲鵬筆山水圖》、王一亭所藏的《明宋旭筆山水八景》、關冕鈞所藏的《清石濤筆山水大橫幅》等等。現在大多已送換物主，輾轉流傳，為國內外的各大博物館所珍藏了。

以上所述，大概已可算得是在日本方面所舉行的關於中國畫展覽會的鼎盛時期了吧？

戰後，一則由於日本方面素來研究和愛好中國畫的著名人士（如內藤虎、菊池惺堂、阿部房次郎、山本悌二郎之流）凋謝殆零，再則由於戰敗之餘，國民精神墮落，一般中年及青年人多為美國的物質主義所誘惑，競趨淺浮的怪誕享樂風尚，充滿了一種此紀末的現象，而早已忘卻往昔他們所常以自誇的「東方文化」和「精神生活」為何事。所以，最近十餘年來，即以區區所目睹的事實來講，日本——尤其是它的首都東京——雖則美術展覽會幾乎無日無之，並且多至不可勝數，但十九都是些什麼抽象派、野獸派之類的東西，令門外漢的鄙人看了莫名其妙，不知所云。有時，固然亦有中國人前往舉行的中國畫展者——如張大千、溥心畬之流——但往往觀眾寥寥，大有門可羅雀之概，以視日本人他們自己所舉行的畫展，那種盛況，簡直無法可以對比。

這種現象，固不僅限於現代的中國畫而已，就以古代的中國畫而言，本文上面曾提及的日本從前的大收藏家阿部房次郎氏所收藏的中國畫，當時是鼎鼎大名，全國皆知，並且裡面有好幾種名蹟是被政府列為所謂「國寶」的。不但此也，他所藏名蹟的影印本（即《爽籟館欣賞》），其印刷之精良，裝訂之古雅，也可以稱得是所有日本關於中國畫的影印本之冠而無愧的！當一九三七年他逝世的時候，遺囑將其全部所藏捐贈於大阪美術館，以供世人的共賞，其珍藏寶貴，可以想見。乃曾幾何時，當三年前的春天，我適在大阪參觀正在舉行中的「阿部房次郎所藏的中國名畫展」的時候，上午九時開門，購券入場者竟只有區區一人！等到十二時我離去時，總計全場所有的觀眾，也不過寥寥十餘人而已。

可是話又得說回來了。在上述的種種現狀之卜，也並不是沒有例外的。如前年（一九六〇年）三月一日至六日友人須磨彌吉郎氏在東京「白木屋」舉行他個人所收藏的「齊白石作品展」的時候，卻又是觀眾如潮，盛況空前了！須磨氏受了那次無上的鼓勵，隨即欣然接受美國加州舊金山市「容氏紀念博物館」（M. H. de Young Memorial Museum）的邀請，將全部所藏齊氏作品，於同年五月三日至三十一日在該館舉行同樣的展覽，一連竟開了二十八天之久，受了一般觀眾更大之歡迎與好評。嗣後，須磨氏雖自己早已回到了日本，但是關於齊白石的一百多件作品，聽說現在還仍留在美國各處輪流展覽中呢。

（一九六二年九月二日）

吳漁山《白傅湓浦圖》

最近，我在書店裡買了幾種新出版的關於記述書畫方面的書籍，以當病中臥讀遣悶之用；裡面有一小冊是中國畫家叢書之一的《吳歷》，為邵洛羊所著，全文共萬餘字，文後並有影印吳氏的名蹟十圖（計十六頁），選材謹嚴，相當精采。

這十圖之中，自以開首所印的《琵琶行圖》、《消夏圖》，以及《白傅湓江圖為最精采而更名聞於世。

《琵琶行圖》現在何處，恕鄙人孤陋寡聞，不得而知；不過關於《消夏圖》，則筆者早已於十年前拙著《省齋讀畫記》一書中，寫有〈墨井草堂消夏圖〉一文，紀其概略。那時候這個長卷正在友人王南屏的手中，他視為珍寶，後來經不起王季遷美金重價的誘惑，終於割愛相讓了。

至於講到《白傅湓江圖》，舊為龐虛齋所藏，見《虛齋名畫錄》著錄，聽說現在歸上海博物館。此外，還有一幅《白傅湓浦圖》（與《白傅湓江圖》同年作於澳門），則七、八年前也還在香港，是高燕如的祕笈。圖為古虞邵松年舊藏，見其自輯的《古緣萃錄》著錄（卷

八），因為此圖是漁山當初寓居澳門時所畫的，所以特別為粵人所重視。查《古緣萃錄》關於此圖之記載如下：

吳墨井《白傅溢浦圖》卷：

紙本，設色，高七寸三分，長二尺八寸五分。艙中三客，一婦抱琵琶，更有書童舟子，點綴逼真。岸上匹馬四人，逶巡其際，江天秋冷，波月雙圓，數點歸鴉，群飛撩亂，墨井畫中逸而神者也。圖首題：「白傅溢浦圖」五字，圖尾題詩小字四行曰：

堪歎青衫幾許淚，令人寫得筆淒涼。
逐臣送客本多傷，不待琵琶已斷腸；

余在隩中第二層樓上師古得此，墨井道人並題。辛酉年冬十月廿八日曉窗。

後吳思亭跋曰：

其間繪水尤極工，真能繪聲如有風。
漁山用筆本稠疊，不謂空靈有如此。
人聲不聞月在水，萬頃秋歸一幅紙。

荻花楓葉尚瑟瑟，恍坐白傅船窗中。

吳門孝廉擅真賞，示我晴軒詡無兩。

潯江風景別三年，勞我今朝猶夢想。

嘉慶辛未正月，謹庭先生出示吳漁山《白傅溢浦圖》卷，用筆空靈，絕異平日層巒疊嶂一派，賞翫久之，歎為所見吳畫第一，因題長句就正，想鑑家必有以教我也。是月廿四日，海鹽吳修並書。

又吳愙齋跋曰：

余家舊藏陳君葦汀手臨墨井道人《溢浦圖》，弱冠時輒心喜之，不時展翫。兵燹以後，此圖早付劫灰。陳君為先祖故交，其遺墨不可得見，里中畫家，無復知之者。今伯英太史出示是卷，乃知墨井原本，尚在人間，當時為陸謹庭先生松下清齋舊物，流傳數十年，不出吾郡；名蹟所留，自有神物護持，不尤可寶貴耶？余所藏墨井真蹟，有仿黃鶴山樵《橫山晴靄》卷，歸安吳氏抱罍室，有仿小米《雲山》長卷，皆銘心之品，不可多得者；附記於此。光緒乙未冬十二月，白雲山樵吳大澂。

藝苑談往

142

二十餘年前我往北京，曾到東城邵厚夫（松年之子）宅中去拜觀所藏，當時購得沈石田《贈德徵詩畫》卷、文衡山《小楷古詩十九首》冊（項子京舊藏）、《詩畫》冊，以及王覺斯《詩翰》卷四件（俱見《古緣萃錄》著錄），可惜那時候在所見許多名蹟之中，並沒有這件吳漁山的《白溥溢浦圖》在內。十五年前，為了生活，不得不忍痛將手邊所藏，一一拿出去廉售易米，至今思之，猶有餘痛！

五、六年前，我與張大千同客東京；有一天，他興高采烈的告訴我道：「高燕如的吳漁山》卷，我已出重價購得，今天晚上即由泛美航空寄來，明天你就可以過癮了！」翌日，果接電話說該件已到，即由旅運社的日人前往領取，不料一小時後該人回來，說途中遺忘在營業汽車裡，現在該件不見了！當時我大怒，主張立刻報警，大千力阻道：「千萬不要打草驚蛇，將來終會出現的。」余服其智，遂不堅持，但心中快快，無時或已。

前年，我又到東京，某晚，由一日人的介紹，到一個藏家家裡去觀畫。在滿屋的字畫堆中，我忽然發現這個「踏破鐵鞋無覓處，得來全不費工夫」的漁山名蹟竟赫然也在其內。

（內容除與上述著錄一一相符外，未後復加有大千為燕如所題的一個跋記。）

前月，我又到了東京，仍由原介紹人陪我同到那個人家去觀畫，又舊事重提，索觀那件漁山名蹟，不料回答是：已與其他明清名蹟一共二三十件押在一個銀行裡，非出一千萬日圓（抵押總數）是拿不出來的云云。

上文既竟，我忽然又想起一件事來了。十年前張大千於未去南美之時，曾向王伯元（現

吳漁山《白溥溢浦圖》

在美國）購得吳漁山的一軸《清溪草堂圖》。這是漁山畫給他的老夫子王時敏氏的，所以也很名貴。現在該畫也不知落到哪裡去了！

（一九六二年九月二日）

談畫竹

談到畫竹，中國歷代以來，名家輩出，指不勝屈，舉其傑出的代表者而言，如唐代的高僧夢休，五代的李頗，宋代的文與可、蘇東坡，金代的王庭筠，元代的趙子昂、吳仲圭、倪雲林、柯敬仲、李息齋、顧定之，明代的王孟端、文徵明、姚公綬、夏仲昭、詹景鳳，清代的金冬心、鄭板橋，當代的吳湖帆等，都是各有所長，不同凡響的。

在普通人的眼中看來，亦許都以為在國畫之中，要算畫竹最容易了吧？（所以目前一般外國太太們學中國畫無有不先學畫竹的，一笑。）其實，大謬不然。中國畫以筆墨愈簡單者為愈難，因為任何一件事物，無論山水、人物、花鳥、草蟲等等，如以最簡單的筆墨而能畫出它的「形」與「神」來，確乎不是一件容易的事呢。

即以畫竹來講，元李息齋曾寫了一本《竹譜詳錄》，書共七卷，共數萬言，附以插圖，圖文並茂，這一本書的第一卷是《畫竹譜》。第二卷是《竹態譜》及《墨竹態譜》。第三卷是《竹品譜》，講的是「全德品」。第四卷也是《竹品譜》，講的是「異形品」（上）。第五卷也是《竹品譜》，講的是「異形品」（下）。第六卷也是《竹品譜》，講的是「異

色品」及「神異品」。第七卷也是《竹品譜》，講的是「似是而非竹品」及「有名而非竹品」。以上分門別類，剖析詳盡，可以說得是論竹的權威之作。

試觀其卷首的幾句大文曰：

余昔見人畫竹，嘗從旁窺其筆法，始若可喜，旋覺不類，輒歡息舍去，不欲觀之矣！如是者，凡數十輩。後得澹游先生所畫，迥然不同，遂願學焉。已而溯求其源，澹游本學於乃翁黃華老人（案：即王庭筠），老人學文湖州，是時初聞湖州之名；二老遺墨，皆未之見。後從喬仲山祕書觀黃華橫幅，一枝數葉，倚石蒼蒼，疑澹游差不逮乎常人之為者，而無自得之。或曰：黃華雖宗文，每燈下照竹枝橫影寫真，宜異也，甚欲取以為法，余大以為然。又念東坡、山谷二公泊宋金兩朝名士，讚美文與可筆，與造化比，尤以不即快睹為恨。……

所論何等的精闢，這就是所謂不要死學而要活學也。

所以，在上述的歷代諸位畫竹名家之中，我個人的偏好，是特賞清代金冬心的風格的。

他在他的〈冬心畫竹題記〉自序中云：「年踰六十，始學畫竹；前賢竹派，不知有人。宅東西種植修篁約千萬計，即以為師」。題記正文中又有曰：「先民有言曰：同能不如獨詣。又曰：眾毀不如獨賞。獨詣可求於己，獨賞罕逢其人。余於畫竹亦然：不趨時流，不干名譽，

叢篁一枝，出之靈府，清風滿林，惟許白練雀飛來相對也。」

這是主張國畫革命者和創作者的論調，宜其當時被稱為所謂「揚州八怪」之首，而後來

為齊白石翁所崇拜也。

（一九六二年九月十六日）

再談畫竹

前談畫竹，意有未盡，閒來無事，再續談之。

我之所以特賞金冬心之畫竹者，不僅因為他的筆墨不凡而已，更欣賞他題句的雋永。例如他在某一幅畫竹上題曰：

秋聲中惟竹聲為妙。雨聲苦，落葉聲愁，松聲寒，野鳥聲喧，溪流之聲泄。余今年客廣陵，繞舍皆竹，蕭蕭騷騷，歷歷屑屑，非苦愁寒喧之聲，而若空山絕粒人幽吟之不輟也。晨起，清盥畢，畫此滿幅，恍聞竹聲出紙上。世有太拙薛先生，自能知之耳；塞豆者烏得辨聽其妙者耶？

諸如此類，不勝枚舉。

又同時的鄭板橋，以專畫蘭竹名聞於世者，冬心和他交情很深。因此，雖在我的眼中板橋的畫竹遠不足與冬心相比，但是冬心對板橋卻虛懷若谷，非常謙遜，例如《冬心自寫真題

記》中有一則曰：

十年前臥疾江鄉，吾友鄭進士板橋宰濰縣，聞余捐世，服緦麻設位而哭。沈上舍房仲道赴東萊，乃云：「冬心先生雖攖二豎，至今無恙也。」板橋始破涕改容，千里致書慰問。余感其生死不渝，賦詩報謝之。近板橋解組，余復出遊，嘗相見廣陵僧廬，余仿昔人自為寫真寄板橋。板橋擅墨竹，絕似文湖州，乞畫一枝洗我滿面塵土可乎？

這也可以算得是昔賢風義的一例了吧。

再講到鄙人過去所見的畫竹名蹟，自以現在台灣的文同《墨竹圖》為第一。其次，則當推友人譚區齋舊藏現歸北京故宮博物院繪畫館的《趙氏一門三竹》卷和張遜《雙鉤竹》卷了。《趙氏一門三竹》卷是趙子昂及他的妻子管仲姬、趙仲穆三人的作品，共三幅，合成一卷，畫的都是墨竹。

（一九八二年九月十七日）

三談畫竹

前談過去所見的畫竹名蹟，我忽然想起來忘記了提及那件鼎鼎大名海外孤本的王庭筠《幽竹枯槎圖》卷了。

這一卷名蹟現在藏於日本京都的「有鄰館」。該館是已故藤井善助氏的私人博物館，舉凡中國之金石書畫，無不搜羅。我記得第一次去參觀的時候是在一九五三年的秋天，一進門就見形形色色，琳瑯滿目。我因一向只有對於書畫一門，最感興趣，所以那天所觀者，亦只以此為限。在二十多件名蹟之中——如許道寧的《林野遠山圖》卷、宋徽宗的《寫生珍禽圖》卷、李嵩的《春社醉歸圖》卷、趙子昂為王元章畫的《墨蘭》卷、《宋元合璧冊》、《宋元明名家畫冊》等等。我獨賞這件王庭筠的《幽竹枯槎圖》卷為最精采。

卷為宋紙本，水墨寫枯樹一枝，絡以藤蘿，旁倚瘦竹；雖草草數筆，而天趣橫生。圖末自識曰：

黃華山真隱，一行涉世，便覺俗狀可憎；時拈禿筆作幽竹枯槎，以自料理耳。

筆墨飛舞，瀟灑出塵，真可謂之書畫雙絕也。

後幅有鮮于樞、趙孟頫、袁桷、湯垕、龔璛、康里巎巎、班惟志、明善、張寧、李士實等諸名家的題跋，無不讚頌備至。茲錄第一個鮮于伯機的題跋於下，以概其餘。

右黃華先生《幽竹枯槎圖》，並自題真蹟。竊嘗謂古之善書者，必善畫；蓋書畫同一關捩，未有能此而不能彼者也。然鮮能並行於世者，為其所長掩之耳。如晉之二王，唐之薛稷，及近代蘇氏父子輩，是以書掩其畫者也；鄭虔、郭忠恕、李公麟、文同輩，是以畫掩其書者也；惟米元章書畫皆精，故並傳於世；元章之後，黃華先生一人而已。詳觀此卷，畫中有書，書中有畫，天真爛漫，元氣淋漓，對之嗒然不復知有筆矣。二百年無此物也！古人名畫非少，至能蕩滌人骨髓，作新人心目，拔污濁之中，置之風塵之表，使之飄然欲仙者，豈可與之同日而語哉。

大德四年上巳後三日，晚進漁陽鮮于樞謹跋。

（一九六二年九月十九日）

記龔半千

在明末遺民之中，書畫名家很多，除了人所共知的四僧——八大、石濤、石谿、漸江以外，「金陵八家」之首的龔半千氏，亦其一也。

半千名賢，又名豈賢，號野遺，又號柴丈人。原籍江蘇崑山，流寓金陵。關於他生平的記載，雖散見於清初的諸種書籍，但多零零碎碎，不很詳盡，更有憑諸途聽道說，未必可靠者。比較的言之，周櫟園（亮工）氏《讀畫錄》內的所紀，自應可靠，因為一則他們都是同時人，二則並且兩人彼此又是朋友也。

《讀畫錄》中之記龔半千曰：

龔半千名賢，又名豈賢，字野遺。性孤僻，與人落落難合。其畫掃除蹊徑，獨出幽異；自謂前無古人，後無來者，信不誣也。程青溪論畫，於近人少所許可，獨題半千畫云：「畫有繁減，乃論筆墨，非論境界也。北宋人千邱萬壑，無一筆不減；元人枯枝瘦石，無一筆不繁；通此解者，其半千乎？」半千早年厭白門雜遝，移家廣陵；已爾

復厭之，仍返而結廬於清涼山下，葺半畝園，栽花種竹，悠然自得。足不履市井，惟與方嵞山、湯巖夫諸遺老，過從甚歡。筆墨之暇，賦詩自適。詩又不肯苟作，嘔心抉髓而後成，惟恐一字落人蹊徑，酷嗜中晚唐詩，搜羅百餘家，中多人未見本，曾刊廿家於廣陵，惜乎無力全梓，至今珍什笥中：古人慧命所係，半千真中晚之功臣也。余嘗過半畝園，贈以四律，附錄之。……

讀了上述，我們可以略知半千之為人。又後來張浦山（庚）氏所撰的《國朝畫徵錄》一書，其中對於半千的記載，亦尚簡要可取，並足以補《讀畫錄》中之不足，併錄如下：

龔賢，字半千，號柴丈人。家崑山，流寓金陵。為人有古風，工詩文，有《香草堂集》若干卷。善書畫。家貧，歿不能具棺殮，曾曲阜孔東塘客遊金陵，為經理其後事，撫其孤子，收其遺文。半千畫筆得北苑法，沉雄深厚，蒼老矣，惜秀韻不足耳。

案：半千又字豈賢，一字半畝，又號野遺。自寫照作掃葉僧，四名所居曰「掃葉樓」。與樊圻、高岑、鄒喆、吳宏、葉欣、胡慥、謝蓀為金陵八家。

以上所云，大致不錯。惟所謂「惜秀韻不足耳」，不知張氏果何所據而云然？竊以半千的畫，不論濃厚疏澹，都深具蒼老及秀韻之趣，遠非他人可及，他自詡「前無古人，後無來

者〕，固不無言之過甚，但其目無餘子，自有道理；並且當時及後來的輿論一致推崇他為八家之首，亦確係客觀的事實，並非過譽也。

又半千關於論畫的遺作，有《畫訣》、《柴丈畫說》、《半千課徒畫說》等數種。《芥子園畫傳》的作者王安節（槩）氏，就是他的高徒呢。

（一九六二年九月二十六日）

石濤《繁川春遠圖》始末記

在拙編《中國書畫》第一集內，曾刊登了一幅石濤的《費氏先瑩圖》（一名《繁川春遠圖》），頗為一般讀者——尤其香港的讀者所注意；因為這一個畫卷，十多年前還在香港某君的手裡，現在大家不知它的下落如何，都紛紛向我打聽，表示非常的關懷。為免得一一答覆起見，我現在將這件名蹟最近三十多年來的蹤跡及它的內容，略為記述，這亦許可以算得是一舉兩得的事吧。

這一件名蹟，卅多年前原為北京周大文所藏，後由某君的介紹，賣給了張大千；二十年前張氏在桂林，再讓給了他的友好梁君。十多年前梁君的所藏陸續仕香港市面出現，於是這一件又落到了某君的手裡，當時的代價，聽說很高。大千得此消息，復向某君懇讓，卒以議價未成，頗為怏怏於心。嗣後該件又迭經易主，最後不知如何的竟輾轉流到了日本。一九五三年一月我初赴東京，由友人的介紹看見這件石濤的《繁川春遠圖》卷，無意之間忽然看見這件石濤的《繁川春遠圖》卷，居然亦在其中。其後迭經懇商，卒以重價獲之。得了之後，我立即馳函大千（那時他正在阿根廷拜觀他所收藏的中國書畫，無意之間忽然看見這件石濤的《繁川春遠圖》卷，居然亦在其中。其後迭經懇商，卒以重價獲之。得了之後，我立即馳函大千（那時他正在阿

根廷），告以此訊，並允以奉贈，他回信欣喜若狂，非言可喻。後來他曾將此圖刊影於他的《大風堂名蹟集》中，我相信——並且希望——現在這件名蹟應當還留在他的手裡吧。

以上是關於這件石濤名蹟的蹤跡概述，現在再讓我來約略談談關於它的內容。

這一個手卷圖高及尺，長三尺餘，設色山水，寫成都城堞及郊外墓境，樹木蔥鬱，極煙雲蒼茫之致。圖首「費氏先塋圖」五字，隸書，古樸遒穆，別饒風韻。圖末作者行書題識曰：

此度先生生前乞余為《先塋圖》，孝子之用心也。然規制本末，余不可知，先生將自寫其心目所及，為之嚮導，余乃從事筆墨焉。三數月後，而先生之訃，聞於我矣！令子匍伏攜草稿，請速成之，以副先君子之志。因呵凍作此，靈其鑑之！

故家生世舊成都，丘墓新繁萬里餘；
俎豆淹留徒往事，兵戈阻絕走鴻儒。
傳經奕葉心期切，削迹荒鄉歲莫孤；
何意野田便永訣，不堪吾老哭潛夫！

清湘同學弟大滌子拜稿，壬午上元後五日。

圖後跋詠者有周儀、張紹基、張師孔、程元愈、王棠、朱澐、汪穎、張鈿、張潛、汪

文璧、蕭暘、王文範、蔡一球、汪名、汪斌、汪玉樞、汪玉樹、杜乘、汪馥、程庭、桂青等二十餘人，末朱其蘭跋曰：

《漁洋詩話》載：余在廣陵，偶見費密（此度）詩，擊節賞歎。賦詩云：

成都跛道士，萬里下峨岷。

虎口身曾拔，蠶叢句有神。

大江流漢水，孤艇接殘春。

十字須千古，胡為失此人。

竊此度為人，倜儻不凡，平生頗以方略自詡。王阮亭嘗薦之從軍，著偉績；客廣陵時，深為諸名士所重，尤與大滌子相友善。大滌子於其沒後，追寫此圖，貽嗣子葦檜，從其志也。死生契闊，情見乎辭。卷後又為葦檜旋觀蜀覲墓時人題贈之什，亦多彪炳可觀。余昔從家野雲叔論畫，先生畫法，原本石公，遺蹟余所習見。此卷氣勢渾成，筆墨灑落，知為石公得意之作。余於癸巳初冬，在靈石同獲兩卷，其一小者，為李十三鶴生索去，獨留此卷，固當什襲珍之；惜野翁已歸道山，不得與之共賞也。嗟夫！道光十有八年，歲在戊戌五月上澣，幼秋外史朱其蘭識於東雍旅舍之省庵。

省齋謹案：先君子述刪公於五十年前，亦嘗繪有《朱氏先塋圖》一卷，係紀念先孝子有

懷公者。圖長數丈，細筆設色山水，寫故鄉惠麓林泉之勝，極盡筆墨能事。圖後題詠者有鄉先賢吳觀岱、孫寒厓等數十人，琳琅滿目，亦各盡其美。復案：吳觀岱亦無錫近代名畫家，睥睨新羅，頗聞於世；孫寒厓則為名書家，規範河南，秀勁拔俗，小萬柳堂主人廉南湖之妻吳芝瑛女士之「大筆」，悉出其手。附記於此，藉增藝苑之掌故並逸聞云爾。

（一九六二年九月二十七日）

記唐伯虎

以「江南第一風流才子」自稱的唐伯虎，他的大名，特別是在江南一帶，真是所謂家喻戶曉，婦孺皆知。這個緣故，我想決不是因為他是明代四大畫家之一——沈（石田）、文（徵明）、唐（伯虎）、仇（十洲）——而來的，初乃由於那本牽強附會的《三笑姻緣》傳奇小說，後來再加以一班說書先生們的加鹽加醬，繪聲繪影所造成的。

其實，唐氏之自命風流，與普通一般人心目中的所謂「風流」二字；其意義自不相同。並且，嚴格的說，他不但不是一個喜劇中的人物，而且還是一個悲劇人物呢。

我們試讀王鴻緒的《明史稿》中關於唐氏的記述如下：

唐寅，字伯虎，一字子畏，吳縣人。性穎利，與里狂生張靈縱酒，不事諸生業，祝允明規之。乃閉戶浹歲，舉弘治十一年鄉試第一，座主梁儲奇其文，還朝示學士程敏政，敏政亦奇之。未幾敏政總裁會試，江陰富人徐經賄其家僮，得試題，事露；寅友人都穆搆其事，言者劾敏政，語連寅，下詔獄，謫為吏，寅恥不就，歸家益放浪，後

緣故出其妻,家無擔石,客座常滿。自署其章曰:「江南第一風流才子」。寧王宸濠厚幣聘之,寅察其有異志,佯狂使酒,露其醜穢,宸濠不能堪,放還。築室桃花塢,與客日狂飲其中,年五十四而卒。寅詩文初尚才情,晚年頹然自放,謂後人知我不在此,論者傷之。

都穆字元敬,吳縣人。弘治十二年進士,官至太僕少卿。有人娶婦,夜雨滅燭,徧乞火不得;或言南濠都少卿家有讀書燈,往叩果然,其老而好學如此。以陷寅為世所薄云。

上述關於唐、都交惡事,沈德符《敝帚贅語》中略記曰:

弘治中唐解元伯虎以墨誤問革,困阨終身,聞其事發於同里同卿元敬。都亦負博洽名,素與唐寅善,以唐意輕之,每懷報復。會有程篁墩預洩漏場題事,因而中傷之。唐既罷歸,誓不復與都穆接。一日,都瞰其樓上獨居,私往候之;方登梯,唐顧見其面,即從簷躍下,墮地幾死,自是遂絕,以至終身。

又關於他的中舉事,根據長沙族裔仲冕陶山編的《戊午鄉試題名錄》:弘治十一年應

天府鄉試的考試官除了奉直大夫司經局洗馬梁儲（叔厚，廣東順德縣人，戊戌進士）；還有翰林院侍讀劉機（世衡，順天府大興縣人，戊戌進士）。第一場考《四書》、《易》、《書》、《詩》、《春秋》、《禮記》；第二場考《論》、《詔誥表》、《判語》；第三場考《策》。中式舉人一百三十五名，第一名是唐寅（蘇州府學附學生，詩）；第一百三十五名是陸鍾（長洲縣學生，書）。以上各種試題，名目繁多，茲不具錄。

至於講到他的繪事，則王穉登的《吳郡丹青志》將沈周列為「神品」，唐寅與文壁二人列為「妙品」，仇英列為「能品」，我認為不但非常恰當，並且可說十分公允。王氏之評唐氏曰：

唐寅，字伯虎，更字子畏，吳郡吳趨里人，才雄氣逸，花吐雲飛；先輩名碩，折節相下；庶幾青蓮之駕，無忝金龜之席矣。中南京解元，坐事廢，逃禪學佛，任達自放。畫法沉鬱，風骨奇峭，刊落庸瑣，務求穠厚，連江疊巘，纏纏不窮，信士流之雅作，繪事之妙詣也。評者謂其畫遠攻李唐，足任偏師：近交沈周，可當半席。

這最後的十六個字，的的確確足以為批評唐氏繪事之定論。

末了，再講到他在書畫上所鈐的圖章。除了普通的「唐寅」和「伯虎」之外，最特色的當然要算那「江南第一風流才子」和「六如居士」的兩方閒章了。關於「江南第一風流才

子〕，筆者在上面已經提過，茲不復贅。至於「六如居士」之稱，說者謂是取佛經：如幻、如夢、如泡、如影、如露、如電之意；但據《堅瓠集》說，則是取「蘇門六嘯」：如深溪之虎、如大海之龍、如高柳之蟬、如巫峽之猿、如華丘之鶴、如瀟湘之雁的意思。鄙意這二說似以前者為近，但後者或者雙關也並不是沒有可能。究竟孰是孰非，那恐怕只有六如居士自己知道，而不是我們後學所能妄測的了。

（一九六二年十月七日）

蕭尺木《離騷圖》

不久以前，我曾有扶桑之行。有一天，偶在東京神田一帶的舊書肆中閒覽，檢得蕭尺木《離騷圖》二冊，書為線裝本，係大正十五年（公元一九二七年）所刊，校輯者大村西崖，印刷工本橋貞次郎，雕刻工伊藤忠次郎，發行者圖》本叢刊會，並註明為非賣品。書末有瀧川資言一跋，大意謂「《離騷圖》原本刊於順治乙酉，而流傳綦少；歸堂大村君博古能畫，聞余家藏一本，請影刻以弘其傳，余喜諾焉。……」云云。

案：大村西崖對於中國美術是有相當研究的，他曾主東京美術學校講座多年，著有《中國雕塑史略》、《中國美術史》（商務印書館有譯本，列為《萬有文庫》集一千種之一）等。並且當中國羅振玉氏寓日的時期內，嘗相與談藝，過從甚密。我從前又嘗得他所校輯的《支那繪畫史大系》一書，為東京美術學校校友會所刊行，書末大村氏自跋曰：

支那繪畫史之述作，可首推唐張彥遠《名畫記》矣；其所編述，不啻以傳畫人而已。凡繪畫之源流興廢，系統筆法，摹寫論畫，名價品第，以至鑑藏跋尾，印訂裝褫，畫

壁遺珍，無不敘記網羅，畫史之體始備焉。是猶司馬遷《史記》，冠絕於群史歟？宋郭若虛《圖畫見聞志》，鄧椿《畫繼》，二書繼此而出，尚有彥遠遺風；而元夏文彥《圖繪寶鑑》以後，遂不復有傳其旨者，其書大抵畫人列傳耳，豈能得謂畫史乎？余久講繪畫史於東京美術學校，從客歲秋，試以《歷代名畫記》授生徒，將繼以《見聞志》與《畫繼》，然而三書收在《學津討原》、《津逮祕書》等叢刊中，其單行本世上罕有，獲其書頗難矣；乃俾生徒謄寫之，恐不堪乎煩與勞，於是撮其精要，付排印以頒之，庶幾省謄寫之勞，且以備習誦之便云。大正十四年乙丑孟春，歸堂學人大村西崖識。

以上是根據原本一字不移的照鈔下來的，其中雖間有一二虛字用得不很恰當，但平心而論，已經可算是難能可貴，較之目前日本的一般中國畫研究者，高明多了。

又案：關於蕭尺木的生平事蹟，雖散見於《江南通志》、《畫徵錄》、《曠園雜志》、《池北偶談》等書，但都失之太略，不夠詳盡。去年香港商務印書館將黃賓虹的《古畫微》一書重版，末後附增黃夫人宋若嬰就賓虹生平的題跋稍加整理而成的〈黃山畫苑略〉一文，裡面有「蕭雲從」一節，比較的可稱是最完善的了，其文如下：

蕭雲從，字尺木，號無悶道人，晚又號鍾山老人，家蕪湖。崇禎副榜，入清不仕。著

《易存》、《杜律細》若干卷。工畫山水人物，具有北宋人遺法；《太平三山圖》、《離騷圖》，皆鏤版以傳。嘗於采石太白樓下四壁，圖畫泰山、華嶽、峨嵋、匡盧，一時題者甚眾。居城東夢日亭遺址，築室種梅，號曰梅築。乾隆中，侍郎曹文植進所藏山水長卷，蕭自識云：「河陽李晞古年近八十，多喜作長圖大障，至為高宗所眷愛，爰題其卷曰：李唐可比李思訓。余草野中人，無緣獻納，雖衰老猶不肯多讓古人，於是極力經營，勉為此卷，藏之以俟知我。」後人多求其畫，時有王宏字於高者，取其畫為偽以牟利。弟雲倩，字小曼；子一暘，字夢旭。猶子一芸，字閣友；一薦，字盥升；一箕，字位歅；皆善山水。

（一九六二年十月十五日）

董北苑《瀟湘圖》始末記

畫中之有北苑，猶書中之有右軍，得一真蹟，便足千秋。現在北京故宮博物院繪畫館中所藏之董源《瀟湘圖》卷，為舉世公認絕無疑問的一件董氏遺世真蹟，與另一件現在也在國內的《夏山圖》卷，適成雙璧。（臺灣的董源《龍宿郊民》與《洞天山堂》二圖，前者為宋人臨本，後者則為高房山後筆墨，俱大成疑問也。）

我最初看見關於《瀟湘圖》的藏家著錄是董其昌的《畫禪室隨筆》數則，極言是圖之勝，無以復加。其中有一則，他列舉他所收藏的宋元各家名蹟二十件，以《瀟湘圖》冠其首；末謂「右俱吾齋神交師友，每有所至，攜以自隨，則米家書畫船，不足羨矣！」得意可見。此外各則，零零星星，要皆拜服北苑畫藝之「神」，姑不備錄。

其次是姚際恆的《好古堂書畫記》，所記極為詳盡，照錄如下：

董北苑《瀟湘圖》，大卷，高一尺五寸，長五尺許，縑素完好，作大江疊巘，深林稠木，含煙蓄雨之狀，備極奇觀。前作著色小人物，濱巨野之地，樂工數人，奏樂，擁

二妹及侍女，一舟抵岸，舟中坐紅衣人，上張蓋，群從環列；嘗見《雲煙過眼錄》云：「趙松雪所藏有董源山水一卷，長丈四五，絕佳，乃著色小人物，為娶婦故事。」今案之，即此卷也。所云長丈四五者，蓋截其後多矣。明董思白得此卷，始定為《瀟湘圖》。跋中云：「卷有文壽承題董北苑，字失其半，不知何圖也，既展之，即定為《瀟湘圖》耳。」蓋《宣和畫譜》所載，而以選詩為境，所謂『洞庭張樂地，瀟湘帝子遊』耳。」觀思翁此語，因知周草窗未喻此，故以為娶婦故事，壽承所題，亦必相傳以為田家娶婦圖，思翁勘出，不欲道破以彰前人之短，故云字失其半，其鑑賞既精，而盛德又若此，可敬也。惜其未曾印合草窗之書，其為吳興所藏，歷傳為娶婦故事，及為後人裁割大半，均未之知耳。

此卷思翁篤愛，每十年一題，三十年凡三題之；前二題並見《容臺集》，茲不錄；後一題止署年月，下云「射陽湖舟中閱」，卷首標題及卷末私記，亦皆親書，自云得於京師彭孔目之家。思翁歿後，為中州袁伯應所得。伯應名樞，乃思翁年姪，崇禎十五年權浒墅，購諸其家。王覺斯跋云：袁君收藏如此至寶，葵邱城墮家失，有此一幀，不宜鬱，宜快也！蓋以袁獲此歸，旋遭流寇之亂，此卷無恙，故云。康熙庚申，此卷忽在武林，為余所得，顧此卷前後為趙、董兩文敏所寶藏，而余亦得暫留雪中之爪，何幸何幸！今計三十年以來，此卷自北之南（雲間），既復自南之北

（中州），又復北之南（武林），無翼而飛，遷流奚速？吁，寧可作滯相觀耶？己已

為卞令之中丞強易去，又復自南之北（北直），尋聞取入祕府矣。

其實，在此卷「取入祕府」之前，一度又曾為朝鮮人安岐（儀周）所藏，他的《墨緣彙

觀》著錄中記曰：

《瀟湘圖》卷，絹本，高一尺四寸五分，長四尺餘，著色，人物五分許，山水以花青

運墨，不作奇峰峭壁，皆長山複嶺，遠樹茂林，一派平淡幽深，具蒼茫深厚之氣。其

遠近明晦處，更無窮盡。人物開卷作二妹，衣紫，並立，前一宮妝女，回顧，灘頭有

樂者五人，作樂而待，江流一舟，一人著朱衣端坐，一人擎蓋，一人後侍，一人前

跪，作啟事狀，前一人持篙，後一人執櫓，徐徐而來。思翁跋稱取「洞庭張樂地，瀟

湘帝子遊」詩意。後段漁者十人，共佈一網漉魚，取次登岸，甚為奇古。其沙汀葦渚

間，數艇隱隱，觀之如睹真境。余向見耿都尉家北苑《夏景山口待渡圖》臨本，亦是

大卷，其山勢皴法，蘆荻沙汀，與此無二。真蹟曾入元文宗御府，後為耿氏所收。世

傳董源畫山，多作麻皮皴，惟此二卷，但用點子皴法，真登峰造極之作也！此卷絹素

完潔，神采煥然，傅色古雅，近於唐人。

後來我又在舊《東方雜誌》的《中國美術號》裡看見姚大榮君所著的〈董北苑畫法表微〉一文，中有關於《瀟湘圖》流傳始末一節，廣徵博引，考據綦詳，更有一讀和參考的價值。摘錄如下：：

總論：：

北苑畫水墨類王維，著色如李思訓，語見郭若虛《圖畫見聞志》。若虛當北宋全盛時，唐代名畫甚多，元元本本，曄見洽聞，故能道其流別。後人偶見一二，於各家真面，未能盡識，安敢作此語耶？余藏有北苑紙本水墨畫一幀，所寫煙嵐重黲，宛然真境，未知視摩詰何如？然摩詰詩中：「天邊樹若薺，墟里上孤煙」，「山路元無雨，空翠濕人衣」，「山下孤煙遠村，天邊獨樹高原」等句，微妙景致，均能曲曲傳出。竊意摩詰能作此有聲之畫，必能成此無聲之詩。余生也晚，或不及見，何昔之評論摩詰畫者，未聞有此表示也？則摩詰僅能形之於詩者，至北苑竟能以畫代之矣。余寶愛有年，頭目腦髓，匪可言喻。私念拳拳，頗欲更窺其著色之畫，得飽眼福。惟近世盛傳《瀟湘圖》卷，乃其最烜赫者，心冀庶幾一見。此緣未果，時縈夢寐。廿餘年間，乃迭見蓬心對臨之本，均係乾隆戊申、己酉作者，雖慰情勝無，而彌思創製。故每遇昔人題記，輒錄存篋衍，久遂洞悉其流傳本末。今略加考訂，參加所見蓬心臨本之寫

照，融會成篇；《詩》不云乎：「雖無老成人，尚有典型。」俾欲見真本者，觀拙文如見董圖云爾。

圖之尺寸：

《瀟湘圖》雖見錄《宣和畫譜》，然並無祐陵題記及璽押。雖曾為鷗波、清閟遞藏，亦並無松雪、雲林印識。在明中葉以前，尚介若存若亡間。及遇董香光、姚首源先後考核論定，余更證以《清祕目錄》，補首源所未及，始知《瀟湘圖》確係元人妄名之「河伯娶婦」。余特表出，為世之賞鑑家專務乞靈於題跋印識者警告。

書畫尺寸，見之著錄，往往不確。即如此卷，云長丈四五者，周草窗也。云長丈許者，陳眉公、錢楳谿也。云高一尺五寸長五尺許者，姚首源也。云高一尺四寸五分長四尺餘者，安麓村也。其參差不齊如此。首源泥於草窗之說，謂被後人裁割大半，然觀安氏所述，畫之全體，形神畢具，絕無不完之疑。折衷論定，自當以安氏為最得實。其前之草窗，後之楳谿，雖有異同，言均過侈，不足信也。特書之以為執尺度議真贋者警告。

此卷絹素完潔，山水以花青運墨，作大江疊嶺，深林稠木，含煙畜雨之狀。平淡幽深，蒼茫渾厚，其遠近明晦處，更無窮盡。人物五分許，江濱巨野之地，二妹衣紫並立，所謂「帝子降兮北渚」者非耶？前一宮妝女子回顧，灘頭樂工五人鼓吹以待，所謂「九嶷繽兮並迎」者非耶？一舟將抵岸，中坐朱衣人，其南巡之重華乎？抑九嶷之神乎？一人擎蓋，一人後侍，一人前跪，作啟事狀。前一人持篙，後一人執櫓，徐徐而來。後段漁者十人，佈網漉魚，取次登岸。其沙汀葦渚間，數艇隱隱，觀之如睹真境。傅色古雅，近唐人。元人題作「河伯娶婦」未免皮相。果係河伯娶婦，則須有鄴令、廷掾、巫祝並弟子三老豪長里父老及觀者數千人，此固不類。董思白謂是寫詩意，印合《宣和譜》，定作《瀟湘圖》，賞鑑家無不折服。竊謂思翁生平富於鑑藏，而嗇於考證，此獨能以畫境印實境，略用考證，遂止於至善之地。慧根固異，稽古之功，不亦淺哉！

「洞庭張樂地，瀟湘帝子遊」詩意

流傳之緒：

此卷為宣和祕藏，後被虞騎劫載北去，歷金入元，泊至元己未，趙子昂至燕收得南還。周公謹說為娶婦故事，即公謹所見妙蹟也。萬曆丁酉，董文敏得於京師彭孔目家，有文壽承題董北苑字，失其半，不知何圖。既展視，即定為《瀟湘圖》，語詳《容臺別集》，陳眉公《妮古錄》復述及之。張青父《書畫見聞表》，以《瀟湘圖》入目睹，以河伯娶婦入耳聞，由未知一畫二名，而真妄並陳也。崇禎壬午，袁伯應購自董氏，順治初，王覺斯為題數行。康熙庚申，姚首源得於杭州，始印合草窗之說，謂「此卷即草窗所謂娶婦故事，壽承所題，亦必以為娶婦」云云。大榮案：圖中人物列有《河伯娶婦》一圖，可知元明間人，必皆題此圖為河伯娶婦，蓋圖中人物，與河伯娶婦，大略相似，壽承所題，失去圖名，故思翁索之《宣和譜》，譜無河伯娶婦，而有《瀟湘》，思翁按譜索圖，復據圖徵譜，兩相印合，遂得其名，故毅然題為《瀟湘圖》。其情事如此，非欲為壽承護短也。越十年己巳，首源以乞下令之，遂由好古堂轉入式古堂，而迭見著錄矣。旋歸松泉老人古香書屋。松泉者，朝鮮人安岐，字儀周，麓村晚年別號也。繆南有從之借觀，故其所著《寓意錄》，及安氏所輯《墨緣彙

觀》，均載此卷。後不知何時為畢秋帆制府所得，乾隆己酉，王夢樓獲觀於長沙行館。據稱以目前所歷之境，持較此圖，毫髮不爽。王蓬心為畢公數數臨摹，筆力大進，語見《快雨堂題跋》。然畢公不自祕，恆出示客，卒為和珅計賺去，故夢樓有「此畫古今至寶，豈能常在人間？越二年果歸天府」之語。

然考乾隆辛亥，阮文達、沈文恪與修《石渠寶笈・二編》，此圖如果進御，必見於二家之書，今檢阮氏《石渠隨筆》、沈氏《西清筆記》，均不之及，豈夢樓詑傳歟？而錢槃谿《履園叢話》云：「畢氏此卷，後為豪貴奪去，今不知所歸。」葉苕生《鷗波漁話》云：「畢秋帆有北苑真蹟圖卷，要津某指名索贈，即卻之無所恡，曰：勿令後人唱《一捧雪》也！」蓋以分宜婁索王氏《清明上河圖》事自喻。槃谿所謂豪貴，苕生所謂要津，皆斥和珅。畫被劫奪，難於告人，故秋帆託言進御，而夢樓遂信之歟？嘉慶己未，和珅被罪籍沒，所蓄珍品，盡入上方。越十七年乙亥，胡書農學士與修《石渠寶笈・三編》，所著《西清劄記》，亦未道及此圖。如非天上，必在人間。庚子之變，設未渡海，容有展眉之時？備書之以待神物復見。

省齋案：以上姚君所述，足以令人明瞭《瀟湘圖》歷代流傳之經過，並供研究者之參考。不過他所說的未入《石渠寶笈》著錄，則誤。原來是圖雖未入《石渠寶笈・初編》及

《續編》著錄，惟三編中經已列入，且註明係藏於「延禧宮」；不但此也，鄙人且親見原本上鈐有「三希堂精鑑璽」、「石渠寶笈」、「寶笈三編」等藏章，可為鐵證。姚君自謂未見是圖原本，致有是誤，情有可原。又姚君謂嘗迭見王蓬心對臨之本云，則鄙人固亦嘗一再見之（俱係水墨，未嘗著色），是蓋不啻如無鹽之比西施，尚不止所謂婢學夫人已也。

復案：是圖自入清宮之後，直到溥儀離宮時，給他連同其他的一批文物一併帶走。據民國十五年六月二日「清室善後委員會」所刊行的《故宮已佚書畫目錄三種》內的所載，列有《賞溥傑書畫目錄》細表，註明董源《瀟湘圖》是於所謂「宣統十四年」十月二十日賞給溥傑的，編碼為「靜字五百五十一號。」後來所謂「滿洲國」成立，於是這個卷子也隨同其他文物一併出關到長春去了。

後來勝利到臨，溥儀倉皇出奔被俘，以致宮內所有的珍物，都散失於外，為民間所得。

他們不知道這些都是價值連城的國寶，將各件一一放在地攤上隨便出賣，價廉無比。這個消息轉瞬傳到了北京，於是琉璃廠玉池山房的主人馬霽川氏就首先出關，一到了長春，竟立即買到了這件鼎鼎大名的董源《瀟湘圖》和顧閎中《韓熙載夜宴圖》等等，結果滿載而歸。時張大千剛從成都飛到北京，得訊立即去拜訪馬氏，堅求割愛；馬氏初不之允，卒因礙於情面，不得不勉從其請，聽說當時兩個卷子的代價，一共也不過二十根金條而已。

張氏得到了這兩件國寶之後，興高采烈，廣為宣揚，一時國內外的名收藏家，俱為之側目。十二年前，張氏旅居在印度的大吉嶺，有一天，我接到他的來信，說駐印的美國大使邀

他到美國去開畫展，他因絀於旅費，擬將兩件國寶中售去一件，託我代為設法。我覆信勸他第一不必到美國去，第二更不可隨便出賣國寶，第三希望他早日回來香港。信去之後，不久果然他就回來了。承他的好意，他邀我全家同去南美墾荒，並決意出賣顧閎中的《韓熙載夜宴圖》以充旅費（我因對於那種沒有精神文化的地方不感興趣，所以卒未同往）。這個消息大概達到了北京，於是故宮博物院就特派專員來港與我面洽，懇為玉成，那時大千正以美國方面接洽毫無眉目，而又需款殷急為愁，結果遂欣然從我之請，出於意外的不僅顧《韓熙載夜宴圖》卷也，竟連這董源的《瀟湘圖》卷也一併重歸祖國，為人民所共賞；這真可謂近數十年來中國藝苑之唯一快事了！

（一九六二年十月十七日）

記「南董北米」
——董其昌與米萬鍾

凡是稍稍研究中國書畫史的人，當無有不知在明代的時候有「南董北米」之稱。

所謂「南董北米」者，乃是指董其昌與米萬鍾二人而言也。

徐沁《明畫錄》記董米二氏的事蹟曰：

董其昌，字思白，號玄宰，華亭人。由進士官至大宗伯，晉宮保，諡文敏。詩文有容臺集，以書法重海內。畫山水，宗北苑、巨然，秀潤蒼鬱，超然出塵；自謂好畫有因，其曾祖母乃高尚書克恭之曾孫女，所由來者，有自也。

米萬鍾，字仲詔，號友石，其先陝西安化人，徙京衛。登萬曆乙未進士，歷官太僕少卿。工書，有好石之癖。畫山水細潤精工，皴散幽秀，渲采備極妍潔，自足名家。花卉宗陳白陽。

以上所記，雖頗簡略，但已足盡具概要。

對於普通人來說，董其昌的鼎鼎大名，自比米萬鍾要響亮多了；其實不然。董氏之所以大名鼎鼎，幾乎人人皆知的緣故，是因為他的墨蹟（其中大半是贗蹟）流散太多，並不是因為他的真正工力有什麼特勝於米氏之處。（至於講到鑑賞一道，則自當別論。）即以筆者個人來說，生平所見董氏署名「其昌」的字和署名「玄宰」的畫，何止數百？但是米氏的字畫，不過寥寥數十而已。不但此也，在我現在的回憶中，雖然過去看了不知多少董其昌的墨蹟，可是竟說不出來究竟哪一件算是他的最精之作。至於米萬鍾呢，則剛剛相反；我雖然看見他的墨蹟不多，但是至少至少，有一個《勺園修禊圖》卷，我卻始終不忘，深留腦際呢。

圖為絹本，高不及尺，長幾及丈，寫山水、人物、樹石、亭臺之屬，極俊逸清雅、瀟灑出塵之致，大有唐代盧鴻《草堂十志圖》的風味。原來這幅圖的主人，就是這個園的主人，以自己的筆墨來畫他自己的得意之事，那麼畫出來的，當然是得意之作，決非尋常可比了。

勺園原在北京西郊海甸，就是燕京大學的舊址。蔣一葵《長安客話》記曰：

北淀有園一區，水曹郎米仲詔萬鍾新築也。取海淀一勺之意，署之曰勺。又署曰：風煙里。中所佈景，曰：色空天，曰：太乙葉，曰：松垞，曰：翠葆榭，曰：林於澄，種種會心，品題不盡，都人嘖嘖稱米家園，從而遊者趾相接。仲詔復念園在郊關，不

便日涉，因繪園景為燈，邱壑亭臺，纖悉具備，都人士又詫為奇，嘖嘖稱米家燈。元夕，仲詔集客賦詩，呂九玄邦耀即席口占二首曰……。

孫國敉《燕都遊覽志》記曰：

勺園徑曰：風煙里，入徑亂石磊砢，高柳蔭之。南有陂，陂上橋曰：纓雲，集蘇子瞻書。下橋為屏牆，牆上石曰：雀濱，勒黃山谷書。折而北為文漪：曰定舫。舫西高阜，題曰：松風水月。阜斷為橋，曰：逶迤梁，主人所自書也。踰梁而北為勺海堂，吳文仲篆。堂前怪石蹲焉，括子松倚之。其右為曲廊，有屋如舫，曰：太乙葉，周邊皆白蓮花也。東南皆竹，有碑曰：林於澨。有樓湧竹林中，曰：翠葆樓，鄒迪光書。下樓北行為桠槎株渡，亦主人自書。又北為水榭；最後一堂，北窗一拓，則稻畦千頃，不復有繚垣焉。

我前面所講的那幅《勺園修禊圖》中的所繪，與上面所記的，景物大致相同。我所最欣賞的是圖首纓雲橋下的一葉「海桴」，這和北京北海漪瀾堂與五龍亭之間的渡船，幾乎完全一樣；舟子兩名，一前一後，撐著竹篙徐徐而行，意境超逸，真是所謂「畫中有詩」，不禁為之歎絕。

還有，圖中所繪的怪石也精極。這本來是勺園的特色，因為主人是米元章的後裔，也嗜石成癖，因自號「友石」；所謂「米家石」這個名稱，也是鼎鼎大名，無人不知的。宋犖《筠廊偶筆》記曰：

米友石先生明萬曆中為六合令，好石。六合文石得名，自公始。襄晤公子吉士先生言，公珍藏六合石甚多，第一枚如柿而扁，彩翠錯雜，千絲萬縷，即錦繡不及也。一日，舟泊燕子磯，月下把翫失手墮江中，多方撈取不得。明年，復縈纜於其處，忽見江面五色光，縈迴不散，公曰，此必吾石所在，命篙師沒水取出，果前石也。後此石與七十三芙蓉研山，同殉公葬。

此外，除了「米家園」、「米家燈」、「米家石」這三個名稱，復有所謂「米家童」的韻稱。顧起元《遁園漫稿》中有記曰：

米仲詔工部家有四奇：一曰園，二曰燈，三曰石，四曰童。客爭詠之，同用一韻；函書屬和，勉為效顰，殊覺形穢也。

鄙人以為「最後的一奇」，在當時固然算是風流韻事之一，可是現在時代不同，這種

「風雅」似乎沒有再為歌頌之必要，所以顧氏的原詩四首以及同時其他諸人的和詩，只好一概割愛，略而不錄了。

（一九六二年十月十九日）

吳昌碩畫梅

如果有人問我近代國畫家中哪一位畫梅最好，我將毫不遲疑的答稱是吳昌碩先生。

吳先生名俊，又名俊卿。初字香圃，中年後改字昌碩，亦署倉碩、蒼石。別號缶廬、老缶、苦鐵、破荷、大聾等。他是浙江省孝豐縣鄣吳村人，生於公元一八四四年九月十二日，卒於一九二七年十一月廿九日（在上海），壽八十四歲。

他的幼年和中年時代都是非常艱苦的，所以同時期的另一名畫家任伯年氏曾畫了一幅《飢看天圖》送給他，楊見山氏並題詩於上曰：

牀頭無米廚無煙，腰間並無看囊錢；破書萬卷煮不得，掩關獨立飢看天。
人生有命豈能拗，天公弄人示天巧；臣朔縱有七尺軀，當前且讓侏儒飽。

現在這幅畫像還刊在杭州西湖西泠印社的石壁上呢。

談起西泠印社，那是於清光緒二十九年（公元一九〇三年）由金石書畫家丁輔之、吳石

潛等所發起的，公推吳昌碩先生為會長。他起先不肯，固辭不獲，遂勉允而撰一聯曰：

印豈無源？讀書坐風雨晦明，數布衣曾開浙派；

社何敢長？識字僅鼎彝瓴甓，一耕夫來自田間。

其謙虛可見。

吳氏於詩、書、畫、印，無一不精。齊白石氏對於他欽佩萬分，嘗一再請求拜他為師，可是吳氏再三謙辭，終不之允。後來，自石有一首詩云：

青藤雪箇遠凡胎，老缶衰年別有才；

我欲九原為走狗，三家門下轉輪來。

他對吳氏的景仰，可見一斑。

吳氏的畫，大致取法於青藤（徐渭）、八大（朱耷），而彙成一體；然後再神而化之，而自成一格。我最欣賞他所畫的梅花，縱橫奔放，蒼老孤峭，誠所謂鐵劃銀鉤，和他所寫的石鼓文體相配，真可謂之雙絕。原來他生平是最愛梅花的，如蘇州的鄧尉，杭州的孤山、塘棲、超山等處，幾乎每年都有他的屐痕。在他去世那年的春天，他還帶著子孫輩同往超山觀

梅，並在附近的「宋梅亭」題詩刻石留念。當時並向子孫輩預立遺囑，願以超山為他日後埋骨之地。

所以，當那年（一九二七年）冬季他逝世之後，他的後人就恪遵遺命，葬他於超山，離「宋梅亭」僅百步之遙。墓坊的石柱上刊有沈淇泉（衛）氏撰書的一聯曰：

其人為金石名家，沉酣到三代鼎彝，兩京碑碣；
此地傍玉潛故宅，環抱有幾重山色，十里梅花。

這一副對聯對於吳氏一生的藝術造就和墓地的絢爛景物，可以說得已概括無遺了。

前年春天，筆者曾返國作杭州西湖之小遊，在短短的數天之內，倒有大半的時光銷磨於西泠印社和孤山之間，瞻仰吳氏的遺蹟。今年春天，我又嘗薄遊扶桑，有一天在東京神田的飯島書店（著名的美術書店）裡，看見一本日人所輯的僅存的《吳昌碩全集》，其中金石書畫，無所不有，煌煌巨製，美不勝收。關於畫的一部分，我依然最喜歡裡面的幾張大幅梅花，最為傑出；可惜我當時因另有他事，忽忽一覽後即離去他往，到第二天我專誠再去想買那本書的時候，不料已經被人捷足先登了，真是懊喪之極，後悔萬分！

（一九六二年十月二十五日）

元・冷謙《白岳圖》

目前流在臺灣的許許多多珍貴書畫之中，有好些是名聞世界的國寶，名目甚多，不及備舉。但是，同時也有很多冷名字為一般人所不很熟悉者，例如元代冷謙所畫的一幅《白岳圖》，即其一也。

圖為紙本，高八四・四公分，橫四一・四公分，原藏清宮養心殿，見《石渠寶笈・初編》著錄。墨畫，寫白岳勝景，筆墨之精，以及風格之妙，簡直足以直窺唐畫之堂奧。圖右上角作者款題曰：

掛冠白閬已多年，喜放籌篝構數椽。
蘆葦老長方織壁，茅茨不剪任齊簷。
採薇製就為茶供，汲瀑調羹勝酒泉。
縱目大觀巔頂上，歸來滿袖白雲還。
至正癸未秋，與劉伯溫訂朝白岳，泛艦泝流，由桐江經嚴臺，之睦州路，關水矸

砑，心懷駭駭，轆轆而上於萬山之中，至時已十有七天星月矣。歷階而伸幾十里，始得睹一天門，參謁聖像。眺玩山川，步壺天五老峰，仙洞珠簾，遠峰岌岌而參天，穿雲森森而列前，詢及鄉人，答以黃山，計一日程可至其間。於是乘輿悠遊，見怪松奇石，巍峨峭壁，飛瀑溫泉，丹臺鼎坐，瘦僧異獸，猿嗁鳥語，留我心身，過我神思；援蘿及巔，長江一線，金陵瞭然，南北無幾，四隅八荒，悉障目前，而劉曰：肯誤入仙山也，咏吟不已。於是強余摸爲，余亦勉塗。黃

冠道人冷謙作，併題於硃砂庵。

下有「冷謙之印」一印，題前有「竹齋」一印。左上角劉基題曰：

茅簷無事日長閒，中有山人不記年。
觀瀑已知秋過雨，聽松欲拂夏雲還。
餐霞擬似神仙舉，種竹情同君子堅。
莫問朝來新曆日，桃花紅近野橋邊。

青田劉基題

下有「劉基」一印及另一印，不甚清晰。

中間（冷題之後及劉題之前）有張居正一贊，曰：

斯畫斯題，我亦神馳，欽哉敬哉，二大仙師。萬曆四年春後學張居正贊。

下有「江陵張居正印」一印。

此外，圖之左下角有「孫印承澤」一印，左上角有「乾隆御覽之寶」一印，左中間有「乾隆鑑賞」、「三希堂精鑑璽」、「宜子孫」、「養心殿鑑藏寶」四印，右中間有「石渠寶笈」一印，正中間有「嘉慶御覽之寶」及「宣統御覽之寶」二印。

省齋案：冷謙字啟敬，武陵人，元初與邢臺劉秉忠（仲晦）同學於沙門海雲，無書不讀，尤邃於《易經》以及天文地理。嘗同趙孟頫（子昂）於四明史衛王彌遠府獲睹唐李思訓將軍畫，傾然發之胸臆而遂效之，不月餘，其山水、人物、窠石等無異於將軍之筆，由此頗以丹青鳴於當時。後遇異人，授以中黃太丹，至元末已逾百歲，而童顏鶴髮，猶如方壯不惑之年云。

又案：孫承澤是清初的名鑑藏家，嘗著有《庚子銷夏記》一書，載他個人所收藏的書畫目錄及簡略說明，與高士奇的《江村銷夏錄》一書同聞於世。

（一九六二年十一月八日）

文徵明與唐伯虎

明代四大畫家中的「文唐」（徵明與伯虎），與宋代四大書家中的「蘇黃」（東坡與山谷）。在當時及後代俱為世人所並稱的。

同時代王穉登所撰的《國朝吳郡丹青志》，並列文、唐二氏「妙品」之中，後世論者，咸稱公允。《丹青志》之記文徵明曰：

文先生名璧，字徵明，後以字行，更字徵仲。金昌世家，奕葉簪組；弱齡雋茂，蜚聲公卿間，好古篤修，大雅君子。書名雄天下，畫師李唐、吳仲圭，翩翩入室。由諸生薦為翰林待詔，未幾謝歸。逍遙林谷，益勤筆硯，小圖大軸，莫非奇致。晚歲德尊行成，海宇欽慕；縑素山極，喧溢里門。寸圖纔出，千臨百摹；家藏市售，真贗縱橫。一時硯食之士，沾脂泡香，往往自潤；然慧眼印可，譬之魚目夜光，不別自異也。年齡大耋，神明不凋，斷煙殘楮，篝燈夜作，故得者益深保愛，奉如珪璋。子嘉及猶子伯仁，並嗣其妙。

觀了上述，足見他們兩個人的畫藝不相上下，各有千秋。其實不但此也，論到詩書方面，也是難分軒輊的。

再根據其他各種關於記述他們二人生平的書籍，大抵文氏富於修養，藏而不露；唐氏則風流自賞，不免有點恃才傲物。所以，結果一則是齒德俱尊，克享大年（文氏壽躋九十）；一則是坎坷半生，竟於五十四歲時即抑鬱以終。但是，他們兩人之間的交誼是非常深切的，因為文氏是唐氏生平的諍友之一，而唐氏之對於文氏，亦卒表示「心伏」，願視之為「師」。我們試讀伯虎的〈又與徵仲書〉曰：

寅與文先生徵仲，交三十年，其始也艸而儒衣，先太僕愛寅之俊雅，謂必有成，每每

<div style="text-align:right">

記唐伯虎曰：

唐寅，字伯虎，更字子畏，吳郡吳趨里人。才雄氣逸。花吐雲飛，先輩名碩，折節相下，庶幾青蓮之駕，無忝金龜之席矣。中南京解元，坐事廢，逃禪學佛，任達自放。畫法沈鬱，風骨奇峭，刊落庸瑣，務求穠厚，連江疊巘，纏纏不窮；信士流之雅作，繪事之妙詣也。評者謂其畫遠攻李唐，足任偏師；近交沈周，可當半席。

</div>

良燕，必呼共之；爾後太僕奄謝，徵仲與寅同在場屋遭鄉御史之謗，徵仲周旋其間，寅得領解北至京師，朋友有相忌名盛者，排而陷之，人不敢出一氣，指目其非，徵仲笑而斥之。家弟與寅異炊者久矣，寅視徵仲之自處家也，今為良兄弟，人不可得而間。寅每以口過忤貴介，每以好飲遭鳩罰，每以聲色花鳥觸罪戾；徵仲遇貴介也，飲酒也，聲色也，花鳥也，泊乎其無心，而有斷在其中，雖萬變於前，而有不可動者。昔項彙七歲而為孔子師，顏路長孔子十歲；寅長徵仲十閱月，願例孔子，以徵仲為師。非辭伏也，蓋心伏也。詩與畫，寅得與徵仲爭衡，至其學行，寅將捧面而走矣。寅師徵仲，惟求一隅共坐，以消鎔其渣滓之心耳，非矯矯以為異也。雖然，亦使後生小子，欽仰前輩之規矩丰度，徵仲不可辭也。

這一封信懇摯之情，溢於言表，較之他以前的《與文徵明書》及《答文徵明書》兩封信（俱見《六如居士全集》），專發牢騷，口不擇言，大不相同。關於這點，儻所謂「人之將死，其言也善」者非歟？

（一九六二年十一月十五日）

記沈石田

前略記明代四大畫家中之文徵明與唐伯虎，現在讓我再來一談四大畫家之首的沈石田吧。

王穉登的《吳郡丹青志》，將沈石田列名於「神品」的第一名，可見沈氏在當時早已奠定了他的藝苑祭酒的地位了。《丹青志》曰：

沈周先生啟南，相城喬木，代禪吟寫；下逮僮隸，並諳文墨。先生繪事為當代第一：山水人物，花竹禽魚，悉入神品。其畫自唐宋名流及勝國諸賢，上下千載，縱橫百輩，先生兼總條貫，莫不攬其精微。每營一障，則長林巨壑，小市寒墟，高明委曲，風趣泠然，使夫覽者若雲霧生於屋中，山川集於几上，下視眾作，真培塿耳。山輿入郭，多主慶雲庵及北寺水閣，掩扉掃榻，揮染不勤，公卿大夫下逮緇徒賤隸，酬給無間，一時名士如唐寅、文壁之流，咸出龍門，往往致於風雲之表，信乎國朝畫苑，不知誰當並驅也。

關於沈氏的生平事蹟，雖散見於《明史·本傳》、《明史·藝文志》、《畫禪室隨筆》、《六硯齋筆記》、《震澤集》、《甫田集》等書籍，但都零零碎碎，不及《歷代畫史彙傳》中之所記，較為扼要。其文如下：

沈周，字啟南，號白石翁，世稱石田先生。恆吉子。諸畫皆善：少時所為，盈尺小幅；四十外始拓為大幅，粗枝大葉，草草而成。所謂唐宋名流，上下千載，縱橫百輩，兼總條貫，如唐寅、文壁，咸出龍門，往往致於風雲之表，其時藝苑，不知誰當並馳也。郡守欲繪屋壁，里有疾之者，入其名，遂被攝。或勸之謁貴游可免，答曰：「往役，義也；謁貴游，不更辱乎？」已而守入觀，銓曹問：「沈先生無恙乎？」守不知所對，漫應曰：「無恙。」見內閣李東陽，問：「沈先生有牘乎？」守益愕，復應漫曰：「有而未至。」守出，倉皇謁侍郎吳寬，問沈先生者何人？寬把言其狀；詢左右，乃畫壁生也！比還，再拜引咎。其書法黃庭堅，文學左氏，詩學白居易、蘇軾、陸游。為人耿介獨立，年十一游南都，作百韻詩上巡撫侍郎崔恭，而試鳳臺賦，援筆立就，恭大嗟異。比長，書無不窺，郡守欲以賢良薦；筮易得遯之九五，遂絕意隱遯，孤慕終身。風神蕭散，碧眼飄鬚，儼如神仙中人，文翰揮映，百年來殆無過之者。宣德丁未生，正德己巳卒，年八十有三，有《客坐新聞》、《石田詩鈔》。

記沈石田

191

以上所說，可以略見沈氏之生平；其中書壁一事，極有趣，也足以說明他的寬宏大量的性格。

至於談到吳寬（原博，號匏庵），原是他生平最好朋友之一，他嘗繪有《送吳匏庵行》一個長卷，為鄙人所見沈畫中之冠首（該卷現在日本，筆者曾為長文記之，茲不復贅）。其次，二十年前寒齋舊藏有一個石田的《虞山紀遊圖》卷，圖後有他自題的長詩及匏庵的和詩，為實地寫景一時興到之作，山水人物，無不精絕。此外，我所看見的他的精品，還有一本《九段錦冊》（也在日本），為做古之作，也極精。至於流在臺灣的那幅鼎鼎大名的《廬山高圖》，在鄙人的眼中看來，倒不過爾爾，以較上述諸圖，似乎猶有不及也。

（一九六二年十一月十八日）

潘畫王題的 《崔鶯鶯像》

近數年來，市面的書畫名蹟日稀，長日多暇，無以為遣，因之精神上感到無限的寂寞。

幾天以前，偶在一個友人處小坐，得見他的書齋牆壁上掛了一幅「潘畫王題」的《崔鶯鶯像》，雖係小品，卻不同凡響，極可欣賞；爰記之如下，藉志鴻爪。

圖為紙本，高約三尺，寬七寸許，水墨白描，寫鶯鶯小像，貌端秀而別具風範；筆墨雋妙，題詞及書法尤精絕。照錄如下：

太原王繹摹宋陳居中所臨唐人畫崔鶯鶯像。　正德己巳九月，吳門唐寅再摹。

瀟灑才情，風流妝束，婀娜滿身春倦。修蔫香燈，禁煙時節，只向隔花窺見。乘斜月赴佳期，燭滅階陰，釵敲門扇。想伉儷鸞皇，百千顛倒，不禁羞顫。　塵世上蜂蝶紅顏，牛羊青塚，一霎光陰如電。佳人薄命，才子無緣，訴天天也難辯。休負良宵，請看鏡裡尊前，白頭皺面。聞河中普救，今膡草萊荒殿。　調寄過秦樓。　唐寅。

乾隆癸卯夏四月丹徒潘恭壽重摹於快雨堂，夢樓居士王文治並臨唐書。

看了上題，我們可以瞭然不要看輕這幅區區小像，它的來歷及根據卻正不小呢。第一，這一幅畫最初是唐人的原本。第二，其次宋陳居中臨了唐人的原本。第三，再其次元王繹又摹了陳居中的臨本。第四，又其次明唐寅又再摹了王繹的摹本。第五，也就是最後，到了清代的潘恭壽又重摹了唐寅的摹本，而同時的王文治復臨摹了唐寅的題詞及書法。（就是本幅）。

省齋案：這幅圖上所稱的唐人未具名，自不可考。至於陳居中則是宋嘉泰畫院待詔，以工人物名。王繹字思善，年十二三已能丹青，解寫真，小像尤妙，嘗著有《寫像祕訣》及《采繪法》傳世。唐寅字伯虎，大名鼎鼎，在江南一帶幾乎婦孺皆知。他是明四大畫家之一，尤以畫美人名於世。潘恭壽字蓮巢，畫法文徵明，深得雅澹之趣。王文治字夢樓，以書法名，他的字雖宗董其昌，但是這一幅臨摹唐伯虎的書法，瀟灑與沈厚兼備，不特十分形似，並且深得它的神髓，真是十分可貴。原來潘、王二人是好朋友，潘的得意之作大多由王代題，所以所謂「潘畫王題」這四個字，在歷代的畫史上幾已成了一個專門名詞，並且足以說明凡是「潘畫王題」的作品一定是精品無疑。（從前商務印書館嘗出版有「潘畫王題」的集錦冊影印本一種，也是精品。）

又案：乾隆癸卯是乾隆四十八年，也就是公元一七八三年，所以這幅畫距今剛剛是

一百八十年。這雖然離崔鶯鶯時代尚有千餘年之久，但以此畫之流傳有緒（唐宋元明清），彰彰可考，非如其他的憑空想像、杜撰虛構者可比。所以至少至少，我們今日閱之，或可略窺當年崔氏之丰采於彷彿吧。

（一九六二年十一月二十五日）

米元章《四帖冊》

在十二年前日本東京東洋書道協會出版的《書品》雜誌第八期中（該刊現已出至一百餘期，為日本研究書道的權威刊物），刊有《國寶宋米元章草書帖》四頁，精極。第一頁為《元日帖》，第二頁為《吾友帖》，第三頁為《中秋詩帖》，第四頁為《海岱帖》，註明收藏者為武居巧氏，經日本政府指定為「國寶」的。

省齋案：這裡所謂的《草書帖》，其實就是中國清代名鑑藏家安儀周氏舊藏的《四帖冊》，安氏《墨緣彙觀》書中記此如下：

米芾《四帖冊》：第一，《元日帖》，淡黃紙本，草書十行，字八分許，首書「元日焚香西北。」二，《吾友帖》，淡黃紙本，草書十行，字八分許，首書「吾友何不易草體，想便到古人也。」原本何字下一「必」字點去，「不」字旁注。三，《中秋登海岱樓二詩帖》，淡黃紙本，草書十一行，首書「中秋登海岱樓作。」四，《兩三日》帖，白紙本，草書六行，前一「岱」字，首書「兩三日未解，海岱咫尺不能

到。」後紙有米友仁鑑定恭跋，並都南濠一跋。考此冊原係九帖，曾刻於停雲館法帖中，國初鑑家甚夥。宋之四家墨蹟，南北爭購，吳門有一二於書畫中取利者，往往將束冊分拆，希獲重利，遂使名蹟分失如此。今幸存其四，餘五帖並蔣、祝、董，三公跋尾，仍在天壤，不知歸於何所。此四紙每接縫處俱鈐「內府書印」朱文大璽，後帖有「機暇清賞」朱文璽、「紹興」連珠小璽、「鮮于困學」印。其中有黃休伯、笪在辛、陳以御諸家收藏印。

讀了上述，我們可以知道《書品》中所刊的《草書帖》，應該名稱《四帖冊》。又第四頁也應稱《兩三日帖》，而不是《海岱帖》，這些都是該刊的編者弄錯的。雖然這種小錯無關宏恉，但為存真起見，卻不能不在此說明一下。

又案：上述考此冊原係九帖，曾刻於停雲館法帖中云云。原來九帖的名稱是：《德忱帖》、《家計帖》、《元日帖》、《草聖帖》、《吾友帖》、《中秋海岱樓二詩帖》、《目窮帖》、《奉議帖》、《兩三日帖》。

米元章氏是宋代四大書家之一，即世人皆知的所謂「蘇黃米蔡」是也。現在他們四人所傳世的真蹟，無論片紙隻字，幾乎無不可以列為「國寶」的。目前藏在臺灣故宮博物院裡的米氏《蜀素帖》卷（見《石渠寶笈·續編》重華宮著錄），後面有一個沈石田的題跋曰：

襄陽公在當代，愛積晉唐法書，種種必自臨搨，務求逼真，時以己蹟溷出，眩惑人目。或被人指摘，相與發笑，然亦自試其藝之精，抑試人之知；如此，所以書名於宋，與蔡、蘇、黃為四大家，後之人惡敢議其劣？亦不容諛其優矣。

甚趣。又米氏嘗自評他的書法曰：

云云，甚趣。又米氏嘗自評他的書法曰：

家人謂吾書為集古字，蓋取諸長處而總成之；既老始自成，家人見之，不知以何為祖也。

亦極有趣，且確乎其為老實話也。

（一九六二年十二月二日）

讀《遐庵談藝錄》

──代為更正一個小小的錯誤

自從一九五七年夏天在北京文化俱樂部（南河沿舊歐美同學會）叨擾了葉譽虎先生一頓盛饌之後，久矣乎沒有再獲親承他老人家謦欬的機會。去年拙編《中國書畫》第一集出版，我曾寄了一本給他，他收到了後即來信道謝，除了承他謬讚一番之外，並且殷殷以書中所刊的那件黃山谷《伏波神祠詩書卷》現在何處相詢。原來這一件劇蹟，二十年前是他老人家的舊藏，卷末並有他自己所題的「世傳山谷法書第一吾家宋代法書第一」十六個大字的墨蹟在上呢。

關於此卷，我曾於一九五五年十二月一日出版的第五十四期《熱風》半月刊中寫了一篇書畫隨筆，詳記本末，說明它當初自葉譽老讓與譚區齋之後，復由我的介紹，再由譚區齋處轉到了張大千的手中。其後復經種種曲折，結果竟為日本收藏家細川護立氏所得。因此，我就將該文剪寄譽老，以當覆信，我想他老人家於讀了拙作之後，必能明瞭一切，而將感慨無窮吧。

前天，我在這裡書坊中買得了一本新出版的《遐庵談藝錄》，據卷首錄者（亦即刊行

者）所識，「此為葉遐庵先生近二、三十年關於藝文之隨筆札記，茲經搜集成帙，雖未必盡愜先生之意，且事實亦或有遷變，然足供藝林參考，則無疑也」云云，真是一點也不錯。總讀裡面所集，其足供藝林參考，自屬毫無疑義。單以鄙人來說，其中所關於書畫的一部分，大多也是為我所知道的，真可謂言之有物，美不勝收，讀來有倍覺親切之感。但是，忙中有錯，賢者不免，例如其中記《宋蘇東坡寒食帖、黃山谷伏波神祠帖》一則曰：

《寒食帖》由清內府轉入恭王府，老恭王故後流出，為顏韻伯所得，同時黃山谷《伏波神祠》真蹟，亦為顏所得，二者可云蘇、黃書之冠。此二者初與顏韻伯時，余皆先見之。顏欲以讓余，余性向不奪人之好，遂為顏有。嗣顏赴日，以《寒食帖》售之日人，余知之告顏曰，此二者萬不可悉令出國，其山谷書不如以歸余。顏應諾，旋以劉石庵與成親王信札見贈；蓋成親王以天籟銅琴與劉易此卷，其信札即商榷此舉者，今一併歸余，誠有趣事也。余蓄之十餘年，避寇往香港，亦設法攜往。逮寇佔香港，停余解滬，以不受敵饋，經濟甚窘，乃與他物皆售與王南屏。王少年，喜收藏，余因將劉札亦並贈之，以為此卷得所慶。不料數年後，始知其仍以售之外人，時余已北來，欲請政府向王收購，而已不可蹤跡矣。於是二帖皆出國外，誠為憾事。

省齋案：上述的王南屏，是錯誤的，應該是譚區齋。王、譚二君，也都是鄙人的朋友，

均好收藏，前者目前且仍在香港，後者則早已返居國內。十年以前，譚君在這裡曾親口告

訴我，當年他在上海向遏翁購買此卷的經過，後來到手後，復在該卷內鈐了他自己好幾個藏

章以為紀念，這些圖章也都是為我所親眼所看見的。

不但如此，昨天我為此事且親自打了一個電話給王君，詢以曾否看見這段記載，他回答

說：「已經看見了，並且已經往函北京請遏翁更正了」云云；我想，或者遏翁未必會為了這

點小事特再另文更正的，用特草此小文，代為更正，藉明事實，區區微意，儻亦蒙雙方所樂

許而不以多事為忤歟？

（又關於蘇東坡《寒食帖》事，鄙人亦有專文記之，見拙著《海外所見中國名畫錄》一

書中之《記蘇東坡《寒食帖》》，請讀者不妨參閱。併此附及。）

（一九六二年十二月二日）

（附）柬省齋先生

遏翁

省齋先生：我一病數月，昨友人寄示您那篇說黃山谷《伏波神祠詩帖》的文章，談到

我實際非讓與王南屏而是讓與譚區齋，思之誠然，且前此曾有詩為證，不知何以一時

記錯了，承代更正，甚感。專此道謝，並向南屏致歉。拙詩附錄於下，請鑑。至此帖

聞亦早不在譚手，未知下落，可歎也。

十二月卅日　遐翁

《伏波神祠詩帖》，為世傳山谷書第一，由劉石庵家歸陳簠齋，轉入顏韻伯手。韻伯先得東坡《寒食帖》，誇為雙璧。當佶人攜來時，余適在韻伯所，余不欲豪奪，遂歸韻伯。後韻伯以《寒食帖》與日人，余因以物與易此帖，免流國外。但余頻年顛沛，復有慢藏之懼，遂轉歸和庵，感成此什。

黃書第一馬祠詩，定論由來不可疑。

只為顏公乞粥米，遂令白傅鶯楊枝。

藏珍潘孔君應誇，易主陳顏我不私。

從此江虹看越次，難忘淚滴硯山時。

（一九六三年二月六日）

在海外的一幅半董源真蹟

鄙人發表了一篇拙作〈董北苑《瀟湘圖》始末記〉之後，辱承少數對於書畫同好者的不棄，謬讚其廣徵博引，材料豐富，甚至有誤之謂鄙人「獨得之祕」者，真是令我愧不敢當，汗顏無已。

在那篇拙文中，我開首便說「畫中之有北苑，猶書中之有右軍，得一真蹟，便足千秋。」我又說，現在國內之北苑真蹟，只有一幅《瀟湘圖》和一幅《夏山圖》，至於流在臺灣的鼎鼎大名的那兩幅《龍宿郊民圖》和《洞天山堂圖》，則前者為宋人臨本，後者為高房山後筆墨，都大成疑問。

國內的情形既如上述，那麼海外的情形究竟是如何呢？

據區區所知並且曾經自己親眼所睹的，海外一共有一幅半董源真蹟（都在日本），一是《寒林重汀圖》，一是《谿山行旅圖》（即則全是贗鼎。[2] 這一幅半的名稱是什麼呢？

[2] 在日本，尚有董源的《群峰霽雪圖》卷及《雲麓松風圖》軸，雖迭見珂羅版單印本及《南畫淵源》、《宋元以來名畫小集》等書，但非真蹟。此外，如美國波士頓美術館所藏的董源《平林霽雪圖》卷，雖卷首有鄭孝胥題

《寒林重汀圖》

《寒林重汀圖》現藏日本蘆屋市的「黑川古文化研究所」，絹本墨畫，高一八一・五糎，寬一一六・五糎，圖中所寫之景，有如《宣和畫譜》之綜論中評董源山水曰：

至其出自胸臆，寫山水江湖，風雨溪谷，峰巒晦明，林霏煙雲，與夫千巖萬壑，重汀絕岸，使覽者得之，真若寓目於其處也；而足以助騷客詞人之吟思，則有不可形容者。

真是一模一樣。圖上右側有兩顆大型方印：一為「緝熙殿寶」，一為「宣文閣寶」，上端並有董其昌所書「魏府收藏董元畫天下第一」十一個大字；案：此句的意思表面上看來好像是說這是一幅天下第一的董北苑畫，其實非也，他的真正的意思是著重於「魏府所藏」這四個字，並非一概而論也。

「北苑真筆」四字，並見《域外所藏中國古畫集》刊載，但也非真蹟。諸如此類，不勝備舉。

又案：「魏府」大概是指明初的徐達而言，因為他曾被封過「魏國公」的頭銜。雖然宋代的賈似道也曾被封有「魏國公」的頭銜，並且他又是一個大收藏家，但是此畫此題，似乎決不會是指他的。可是，非常之奇怪的是黑川古文化研究所中的所藏，百分之九十九是中國明清兩代的繪畫，如紀鎮、仇英、陸治、李流芳、趙左、項聖謨、程正揆、沈士充、查士標、龔賢、顧大申、王翬、程邃、法若真、戴本孝、馬元馭、張宗蒼、高鳳翰、鄭燮、李鱓、董邦達、錢載、錢杜、潘恭壽、黃易、奚岡、湯貽汾、戴熙、吳俊卿等。並且大多又是真而不精的東西，與這幅鼎鼎大名的五代劇蹟放在一起，相去太遠，看來殊有不很調和之感呢。

《谿山行旅圖》

拙著《海外所見中國名畫錄》一書中曾寫有〈董源《谿山行旅圖》〉一文，尚稱詳盡，為省事計，茲不辭「炒冷飯」之譏，照錄如下：

一九五三年秋，余小遊日本京都。九月二十日，承京都博物館島田修二郎之邀，偕往小川氏尚簡齋拜觀鼎鼎大名之董源《谿山行旅圖》。小川別墅位置於京都著名風景區之鹿谷，壤接東山三十六峰；園中樹木成陰，唯聞蟬鳴，古松萬千，一望無際。

主人小川夫人出迎，彬彬有禮，懇懇相待。茶畢，鄭重以圖見示。畫盛於盒，外裹

錦緞;；懸諸壁際，神采奪目。圖為絹本長軸，澹墨山水。圖中有林巒，有溪屋，有橋

舟，有人物;；佈置幽邃，煙雲滿幅。圖首有一段已斷，係接補者，絹色之新舊與墨色

之濃澹皆顯然可見;但此係小疵，固無傷大體耳。

圖旁右上端有籤題「董北苑谿山行旅圖神品」十字，下鈐「遜之」、「煙客真賞」二

方印。左下角復有「太原王遜之氏珍藏圖書」長方印一，蓋此圖曾經清初四王之首王

時敏氏珍藏者也。另有董其昌跋，題在綾本，裱於圖之右旁，句曰：

「余求董北苑畫於江南不能得，萬曆癸巳春與友人飲顧仲方第，因語及之。仲方曰：

公入長安，從張樂山金吾購之，有此真蹟，乃從吳郡馬清和尚往者。先是余少時於清

公觀畫，猶歷歷在眼，特不知其為北苑耳。比入都三日，有徽人吳江村持畫數幅謁

余，余方肅客，倦甚，未及發其畫，首叩之曰：君知有張金吾樂山否？吳愕然曰：其

人已千古矣！公何為詢之亟也？余曰，吾家北苑畫無恙否？吳執圖以上曰：即此是。

余驚喜不自持，展看三次，如逢舊友，亦何冥數云。辛丑五月廿六日記。」

圖左旁思翁復有題記曰：「此畫為《谿山行旅圖》，沈石田家藏物；石田有自臨谿山行旅，用隸書題款，亦妙手也。玄宰。」

省齋案：此《谿山行旅圖》又名「江南半幅」，因僅係全圖之半，餘半幅早已失存也。此圖除載《宣和畫譜》外，並見張丑《清河書畫舫》、《書畫見聞表》，陳繼儒《妮古錄》，汪珂玉《珊瑚網書畫錄》，卞永譽《式古堂書畫彙考》，郁逢慶《書畫題跋記》，吳升《大觀錄》，以及《佩文齋書畫譜》等著錄，為董氏傳世之赫赫名蹟。又案：小川當年之獲是畫，乃得自中國羅振玉者云。觀畢，應主人之請，在《芳名錄》上簽名並題記如下：

「一九五三年九月二十日，來此拜觀珍藏北苑名蹟，欣賞萬分。謹書此以誌不忘。朱省齋記。陪觀者有島田修二郎先生，並識。」

（一九六二年十二月九日）

石濤和尚《細雨虬松圖》

清代廣東名畫家居巢《今夕盦讀畫絕句》三十四首之第一首就是詩詠明末四僧之一的石濤的，詩曰：

筆頭那識祖師禪，寂照虛空近自然；
但覺淋漓元氣濕，不知是墨是雲煙。

又其第十一首詩詠張船山曰：

性靈畫即性靈詩，赤手看拏上將旗；
倘遇石濤相視笑，開天一劃有餘師。

詩後並加附註曰：「船山論詩絕句與苦瓜和尚畫語錄皆首拈此義。」其推崇石濤，可見

一斑。

原來中國畫到了明末清初的時候，一般畫家人都已深中了董其昌和「四王吳惲」之流的

毒，只知崇尚「臨摹」，簡直不知「創作」為何事。只有石濤首倡「性靈」之說，主張繪畫

應以「自我」為則。他的《大滌子題畫詩跋》卷一中有一則曰：

> 古人未立法之先，不知古人法何法？古人既立法之後，便不容今人出古法，千百年
> 來，遂使今之人不能一出頭地也。師古人之蹟，而不師古人之心，宜其不能一出頭地
> 也，冤哉！

這種警闢的議論，真是不愧為「國畫革命者」的名言啊。

石濤的畫路很廣，除了山水人物獨擅勝場外，其餘梅蘭竹菊果物禽獸之類，也無不精

絕。如最近香港出版的《遏庵談藝錄》中有《石濤著名劇蹟》一則曰：

> 石濤畫清末始大為人注意，其實清初即有盛名，自乾嘉後始為四王吳惲所掩耳。光宣
> 間，安徽程霖生乃專收石濤、八大，以其資力之雄厚，細大不捐，固不免真贗雜糅，
> 然劇蹟亦時入彀。余所見者，如仿宋緙絲《百鳥朝鳳》大卷、《百花》大卷、《仿清
> 明上河圖》大卷、《百美圖》大卷、皆魄力雄奇，令人聳歡驚喜，蓋皆為博問亭所畫

誠然誠然，真是一點也不錯。

從今天起，本港大會堂內將有一個「上海朵雲軒書畫複製藝術展」，其規模之宏大，出品之繁多，與前幾天也在該大會堂舉行的盛況空前的《美術出版物展覽》，足以互相比美，而不讓它專美於前呢（筆者因於事先得見這個預展，故敢作此定評也）。

當二十年前筆者居住在上海的時候，我雖也常到朵雲軒去看看字畫或者買一點紙筆之類的東西，但是心目中對於它的觀感，與北京的榮寶齋總店甚至其上海的分店來比較，相去甚遠。不料士別三日，刮目相看，現在的朵雲軒——尤其是最近十年來的朵雲軒，其進步之速，出品之多而且精，較之久矣乎鼎鼎大名的榮寶齋大有後來居上之勢！

（一九六二年十二月十二日）

者也。……

石恪《春宵透漏圖》

《退庵談藝錄》中有記《五代石恪春宵透漏圖》一則，其文如下：

石恪真蹟，余平生只見此本，舊經華氏真賞齋耿信公、蔡之定、吳榮光等遞藏，《辛丑銷夏記》著錄。用極薄羅紋紙寫男女鬼各二、調笑歡酌，眾鬼奔走伺應，極詭譎姚冶之致；樹石筆意堅挺，人物用細筆而仍極宕逸，設色亦古厚異常。原有朱德潤一跋，其字疑偽，大約經人從他處錄入也。

《辛丑銷夏記》吳榮光之題此圖曰：

恪字子專，蜀人，宋初平蜀至闕下，授以畫院之職，不就。性滑稽玩世，畫筆縱恣，不專規矩；所作佛道人物，多怪醜奇崛以示變，且以寓諷世之意焉。此作題曰：春宵透漏，而所畫皆鬼判之眷屬傔從，宴游歌舞，狎姬之事，蓋亦滑稽寓諷之作也。

鍾馗入畫見於《宣和譜》者，有：宋周文矩《鍾馗小妹》、董元《寒林鍾馗》、《雪陂鍾馗》等圖，而石恪所畫《鍾馗氏圖》，亦見於《宣和譜》內。此幅前有御府圖書，殆即其遺本歟？又朱德潤《存復齋集》，有題恪畫《鍾馗小妹圖》跋云：「行筆老勁，傅色妍麗，猶有唐人遺韻」；其敘畫境云：「一年少婦人，四女鬼相從，與此幅異狀。」蓋恪畫以奇崛著名，所作固不止一二幅也。

省齋案：關於此圖，鄙人於九年前（一九五三年十月廿七日）曾在星島日報編的《人物》周刊（第一五五期）內「省齋雲煙錄」中亦曾記之，當時固亦嘗為之擊節賞歎（雖然對於卷中朱德潤的假跋認為美中不足），認為不愧是一件名蹟。但是後來我遊日本，在東京上野國立博物館中所見展出的正法寺所寶藏的石恪《二祖調心圖》，則筆墨又遠在這幅《春宵透漏圖》之上了。

又案：關於歷代所畫鍾馗的畫，以上吳榮光氏所述的周文矩和董元的墨蹟早已不存，無從觀賞。以鄙人的經驗來說，則生平所見第一佳蹟，自不能不推龐虛齋氏舊藏的那幅宋代襲開所畫的《中山出遊圖》為「神品」（亦見《遐庵談藝錄》）。可惜的是該圖龐氏於生前早已售與美國人，並且現在則是華盛頓國家美術館（The National Gallery of Art）裡的「環寶」了！

（一九六二年十二月二十日）

顧閎中《韓熙載夜宴圖》的故事

十年以前，香港大新銀行的保險箱裡，押進了兩件國寶：一是董源畫的《瀟湘圖》，一是顧閎中畫的《韓熙載夜宴圖》；抵押的數目是港幣五萬元，經手介紹的就是鄙人。依照銀行的慣例，本來以書畫押款是很難辦到的，當時大新銀行的主持人徐大統氏之所以敢「冒險」做這筆生意者，第一固然是承他不棄，居然肯賣給區區這一點小面子，第二則實在因他震於物主張大千的大名，亦樂得藉此結交一個「海派朋友」也。

原來上述的兩幅名畫，是張氏大風堂前後所藏中僅有的兩件劇蹟，現在則也是北京故宮博物院繪畫館中所藏無數名蹟中的佼佼者了。

關於董源《瀟湘圖》的故事，筆者曾寫過一篇〈董北苑《瀟湘圖》始末記〉。在那篇文字中，我也曾簡單的提到這幅顧閎中的《韓熙載夜宴圖》，可是語焉不詳，不過略盡其一而已。最近，我聽說北京榮寶齋工作多年，從事精印的該圖複製品快要完成，不久就可以問世了，（較之前印的周昉《簪花仕女圖》必更精采，當無疑義，）興奮之餘，因作此文，或者可以勉供說明之助，而為一般愛好藝術的人士以及想預知其內容的所樂許的吧？

這一幅顧閎中畫的《韓熙載夜宴圖》是一個手卷，本身很長，劃分五段。十年前我曾為文記之，初載於星島日報的《人物》週刊，後收入拙著《省齋讀畫記》中，此外，時人所作關於此圖的文字，就我個人所看到的，有友人香港高伯雨在《熱風》雜誌上所寫的〈韓熙載夜宴圖的研究〉一文，北京黃苗子在《美術欣賞》一書所寫的〈韓熙載夜宴圖〉一文（該書封面及卷首並影印了一部分原圖），以及臺灣張目寒在《暢流》雜誌上所寫的〈記韓熙載夜宴圖〉一文。以上各文，對於此圖之考據、論斷、敘述等等，都能廣徵博引，不厭求詳，使得一般未見斯圖者得以胸中獲有一個明顯的概象，這是對於大眾非常之有裨益的。

尤其張目寒是物主張大千的好朋友，他與鄙人一樣，也是曾經一再目睹這件原蹟的一人，所以在敘述方面，繪影繪聲，特別詳細。鄙人自去冬患腦病以來，精力日衰，雖經休養年餘，而進步仍微，為省事計，茲不得已將張君原文大部，照錄於此，藉供讀者諸君的參考；借花獻佛，未敢掠美，區區苦衷，尚乞目寒及讀者諸君曲諒為幸。

以下就是張君的原文：

（一）記載中之《夜宴圖》

顧閎中，江南人也。事偽主李氏，為待詔，善畫，獨見於人物。是時中書舍人韓熙載，以貴游世胄，多好聲伎，專為夜飲，雖賓客揉雜，歡呼狂逸，不復拘制，李氏惜其才，置而

不問。聲傳中外，頗聞其荒縱，然欲見樽俎燈燭間觥籌交錯之態度不可得。乃命閎中夜至其第，竊窺之，目識心記，圖繪以上之。故世有《韓熙載夜宴圖》。李氏雖僭偽一方，亦復有君臣上下矣。至於寫臣下私褻以觀，如張敞所謂不特畫眉之說，已自失體，又何必會傳於世哉？一閱而棄之也。

據此記載，則《夜宴圖》之作，雖不是純粹寫實性的，至少是部分寫實的；而韓熙載與圖中人的像貌，也應是真實的了。至於後面一段議論，殊不足重視，只裝腔作勢而已。

既云「棄之可也」，何又收藏於宣和宮呢？關於畫者顧閎中的生平，則不甚可考；其所作之畫，宣和宮中所藏的，僅有五幅，即《明皇擊梧桐圖》四，《韓熙載夜宴圖》一。按《宣和畫譜》著錄的又有顧大中的《韓熙載縱樂圖》，據云大中亦江南人，善畫人物牛馬，兼工花竹，但畫世不多見，疑為顧閎中之族屬。然據我私見，顧大中與顧閎中，可能就是一個人，《縱樂圖》可能是《夜宴圖》的一部分，或《夜宴圖》是《縱樂圖》的一部分，惜《縱樂圖》已不存，不能比跡而考證之。

（省齋案：顧大中是顧閎中的同族兄弟，絕非一人。關於二人的事略，請目寒與讀者最好參閱朱鑄禹編纂的《唐宋畫家人名辭典》第三九九頁及四〇一頁，其中對於二氏的敘述，相當詳盡。該書是一九五八年由北京中國古典藝術出版社出版的。）

（二）《夜宴圖》記

《夜宴圖》的故事，計有五段，此丈餘長之卷子，直似今之連環圖畫，今分段述之。其中除主人韓熙載外，據圖後宋人所製的〈韓熙載傳〉，可略知其中人物的姓名。今所述某某，即據宋人之傳也。

第一圖：

熙載時方夜宴，一長桌設在巨榻前，一小桌遙與榻對，桌上並陳菓餅之屬。榻頗似今之坑床，惟三面均可坐臥人，中空一部分。廳堂四面。立一大屏風，上繪《松泉圖》，極精工。屏風前一琵琶伎坐錦墩上者，是主人寵伎李妹，穿綠衣，繫淡紅裙，紫色綵金帔，梳高髻，插鳳翹，著雲頭鞋，微微露出。左手握琵琶之弦槽，右手執桿撥，半面東向，明目凝注，精神直與弦聲相會。主人則峨冠美髯，秀眉朗目，榻上西面坐。一伎侍立在側，伎後間置小鼓一，整身殊薄，仄繫於三紅柱架上。榻右一朱衣少年，丰神英爽，傾身遠望，此為狀元郎粲。一客據長桌北首坐交手胸前，側身歛神，作不勝情之狀。長桌旁，一客北向坐，身微斜向琵琶伎，右手擊檀板和之。又有一客獨據小桌坐，坐鄰琵琶伎，側身右顧，其狀若癡。客右圖袖手立者為王屋山，屋山與李妹，並主人寵伎，屋山艷秀，年可十四五，憨態可掬，衣石青色衣，淡紅錦裹身，及玉帶約之，此為諸女所無者。一伎與屋山並肩立，年方及笄，長

身玉立，丰姿亦絕世⋮綵金衣，綠錦裙，繫朱帶。其後立者為兩少年，一交手，一握笛，神情並與琵琶聲會。交手少年後當屏風，一紅裙伎側立屏風後，僅露半面。尤異者，東端坐榻後，有一臥床，錦帳紅被，被淩亂墳起，一琵琶置床頭，檀槽外露，殆泗闌曲罷，便爾解襟，無俟滅燭矣。

第二圖：

王屋山方低昂作六么舞，側身，面東微盷。左一伎，為前圖中年方及笄者，綠衣紫帶作拊掌蹈足狀，右一少年打檀板，主人著黃衣，袖退及腕，兩手執拊為擊鼓狀，鼓有半人高，身傅金花漆，叉置雕架上。其左一少年，亦作拊掌狀，與綠衣者同，蓋以與屋山之舞，主人之鼓相和耳。一黃衫僧立少年右，頭微俯側，目下視，雖心神注意於舞樂，而眉宇間頗有英鷙之氣。鼓前，朱衣少年側坐椅上，目向屋山凝視，主人身後又一客拱手立，神情似專在鼓聲。

第三圖：

屏風內，主人與四伎環坐榻上，屋山奉盤立榻前，主人於榻之右角伸手沃洗。榻上兩伎默然，又兩伎方對語，榻前設長桌，右首一小桌。中燃紅燭，燭檠頗高，小桌側，一伎執琵琶簫笛，一伎捧樽椀，並向榻前行，行且語。此時主人方欲舉酒為樂耳。榻之左為臥床，錦帳隔之，床上綠被墳起，意與前圖同。

第四圖：

伎五人，共坐錦墩上，或懺笛，或吹簫，有半面者，有微側者，玉指參差，簫管之聲，似浮於紙上者。旁立一巨屏風，上亦作《松泉圖》，一客端坐東向，擊檀板於屏下。主人則西向箕坐椅上，著白練衫，麻屐置凳几上，袒胸，長髯及腹，手執蒲葵扇，面立一伎，似為李妹，白練裙，錦帔，朱帶，抱紅板，主人對之若有所語，蓋教之度曲也。主人旁，屋山背面侍，著團花雙鳳衣，手執長柄扇，頭右偏，方與另一伎語，此伎粉紅衣，水綠裙錦帔，戴鳳翹，首微俯。屏風之右側，一客交手與屏後伎語，伎流盼送情，別有深意。

第五圖：

酒闌曲罷，諸客與伎戲，一客坐椅上，一伎面立，右手搭客肩，客執其右腕，狀極狎昵。又一伎立客後，手扶椅背，凝眸微哂作壁上觀。屏風側一客與伎語，狀復親狎，若訂私約者。時伎見主人且至，遙指告客，而椅上之客尚不之覺。主人行至椅後，距約數武，右手握鼓拊，左向屏前伎作擺手狀，意謂勿爾敗客興。主人背後又數武，一少年擁伎行，且行且私語，伎以手掩口，若不勝嬌羞者，客則神情如醉。

以上圖五段，凡男二十一人，女二十八人，計四十九人。一人而數見者，如韓熙載、王屋山、李妹以及狀元郎粲，雖神情意態不同，而貌則一，孰謂中國畫之不精於寫真耶？

（三）《夜宴圖》之題跋

是圖題簽為乾隆皇帝，並於上註「妙品」兩字。引首篆書「夜宴圖」，字約八寸，風格極似李冰陽，署「太常卿兼經筵侍書程南雲題」。隔水處仍為乾隆題，烏絲小格，行書，文據卷後之宋人韓熙載傳，證以六一、放翁兩傳，計二百二十一字。再次為宋高宗題，四行，已殘缺，存上半截二十一字。

是卷後面之跋文，以宋人之《韓熙載傳》為最有價值，既足以與本圖相印證，且此文亦不見於他書者，更可以補六一、放翁兩書之不及，惟惜不知作者名氏，茲特錄之於下：

南唐韓熙載，齊人也。朱溫時以進士登第，與鄉人史（虛白）在嵩岳，聞先主輔政，順義六年，易姓名為高賈，偕虛白渡淮歸建業；並補郡從事，而虛白不就，退隱廬山。熙載詞學博瞻，然率性自任，頗耽聲色，不事名，先主不加進擢。迨禪位，遷祕書郎。嗣主於東宮。元宗即位，累遷兵部侍郎。及後主嗣位，頗疑北人，多以死之。且懼，遂放意杯酒間，竭其財，致伎樂，殆百數以自汙。後主屢欲相之，聞其雜即罷。常與太常博士陳致雍，門生舒雅，紫微朱銳，狀元郎粲，教坊副使李家明會飲。李之妹按胡琴，公為擊鼓，女伎王屋山舞六么，屋山俊慧非常，二伎公最愛之；幼令

出家，號凝蘇素質。後主每伺其家宴，命畫工顧閎中董丹青以進。既而黜為左庶子，分司南都，盡逐群伎，乃上乞留。後主復留之闕下，不數日群伎復集，飲逸如故，月俸至則為眾伎分有。既而日不能給，嘗斂衣履，作聲者，持獨弦琴，俾舒雅執板挽之，隨房求丐，以給日膳。陳致雍家屢空，蓄伎十數輩，與熙載善，亦累被尤遷。公以詩戲之曰：「陳郎衫色如戲裝，韓子富資似弄鈴」，其放肆如此。後遷侍中郎，卒於私第。

此傳以外，有元泰定三年大梁班惟志彥功一長詩，就熙載「自汗」著眼，頗能道出熙載心事。詩云：

唐襄藩鎮窺神器，有識誰甘近狙輩。
韓生微眼客江東，不特避嫌兼避地。
初依李昪作從事，便覺相期不如意。
郎君友狎若通家，聲色縱情潛自晦。
胡琴嬌小六么舞，蹀躞摻撾如鼓吏。
一朝受禪恥預謀，論比中原皆偽僭。
卻持不檢惜進用，渠本忌才非命世。

往往北臣以計去，贏得宴耽長夜戲。
齊丘雖樂位端揆，末路九華終見縊。
圖畫往隨癡說夢，後主終存古人義。
聲名易全德量雅，此毀非因狂藥累。
司空樂使驚醉寢，袁盎侍兒追作配。
不妨杜牧朗吟詩，與論莊生絕縷事。

此外復有王鐸一跋，積玉齋主人一跋，積玉齋者，為年大將軍羹堯，收藏印甚多，茲從略。

（四）《夜宴圖》之流傳

是卷始藏於宋宣和御府，迨宋亡即流落民間，因班惟志詩及王振鵬之摹本，足見宋亡後未嘗入於元之內府；不然，班惟志不及目見，王振鵬亦無從臨摹也。按元王振鵬臨本，為羅振玉收藏，日人曾印入《宋元明清名畫大觀》，筆墨亦精能。但據日人附註長四尺一寸一分，是振鵬未曾全摹。今見印本，振鵬所摹者為二三兩段。至清乾隆時，始入內府，故乾隆之題署外，印亦最多。

以上是張君大作之一大部分，其對於這個顧閎中《韓熙載夜宴圖》長卷內容的敘述，細

膩周詳，遠勝拙作；讀者如與這裡所附刊出來的影印本互相對照，則不僅一一無遺，並且閱

後必可瞭然於胸，宛與原本晤對一樣了。

省齋案：據文獻所載，《韓熙載夜宴圖》除了顧閎中所畫的僅有這本傳世外，同時名

畫家周文矩也被李煜派到韓熙載的家裡，偷寫他的私生活的，只可惜周氏所畫的那本，早已

失傳了。此外，現在臺灣的「故宮博物院」中雖也存有一卷《五代南唐顧閎中畫韓熙載夜宴

圖》（編碼為「調一八五88」號），但顯為後人的摹本，決非顧氏的原蹟。所以，臺灣「故

宮博物院」的當事人也不能不將這一件列於「次等」之中，而聲稱「不遑詳記其內容」了。

又顧閎中也是同時被派與周文矩二氏到韓第去窺探描寫熙載的糜爛的私生活的，因

此他亦嘗繪有《韓熙載縱樂圖》，可惜該圖也早已失傳了。

關於現藏北京故宮博物院繪畫館，目前正由榮寶齋精印中的這卷顧閎中畫的《韓熙載夜

宴圖》，據民國十五年六月二日北京「清室善後委員會」刊行的《故宮已佚書畫目錄三種》

（《故宮叢刊》之四）書中的所載，這幅畫是於「宣統十四年」十月十七日由溥儀以「賞

溥傑」的名義私拿出去的（當時的編碼為一百二十四號），其後隨即出關帶到了長春，到

一九四五年「滿洲國」覆亡，這一卷與董源的《瀟湘圖》卷等重複流至民間，為北京琉璃廠

玉池山房的主人馬霽川氏所得，後為張大千所知，遂出盡法寶，弄到手中，結果連同董源的

《瀟湘圖》並為張氏大風堂中的二大重鎮，張氏於得意之餘，遂誇稱「富可敵國」，自鳴於世。其後張氏東西旅遊，無不挾此二蹟相隨，其珍重可知。十餘年前他帶往日本，在京都便利堂先影印顧圖一百卷，以為宣揚（該影印本於一九五二年出版，未曾印出該卷的全部）；其後，他因全家寓港，開支浩大，不勝負擔，遂想將二圖中任擇其一出賣到美國去，經我力勸並代為設法押款，方作罷論。

現在，這兩幅歷史上的劇蹟，在外面流浪了幾十年之後，居然又復重歸祖國的懷抱而為人民所共有共享了，這該是何等足以慶幸的事啊。尤其以我個人來說，一則幸得適逢其會，身預其事；二則對於大千的卒能「深明大義」，而且名利雙收，是感覺得非常可以欣慰的。

（一九六二年十二月三十日）

柳如是的詩書畫

在中國的繪畫史上，女史能畫的雖代不乏人，但鼎鼎大名的，卻並不很多。就筆者過去親眼所見過的名蹟來說：只有宋寧宗皇后妹楊妹子題在《馬遠踏歌圖》軸上的法書，元趙孟頫室管仲姬畫在《趙氏一門三竹圖》卷內的墨竹，此外則明仇英女杜陵內史的人物，清羅聘室白蓮居士的墨梅等寥寥數件而已。

近見宣統元年，上海神州國光社第一次用玻璃版印刷的一本《柳如是山水人物冊》，其筆墨之蒼勁古樸，似非普通女流所能出此。究竟是否真蹟，筆者因從來沒有看過她的其他作品，所以不敢武斷。不過，神州國光社自有它過去悠久和光榮的歷史，且冊中曾有：「本社選印各畫，必係舊家世藏，曾經名人鑑定其來歷，證據確鑿可信者始行付印」云云。則此冊必有其相當的來歷及根據，這應該是可以斷言的。

案：關於柳如是的小傳，根據《虞山書志》、《婦人集》、《本事詩》、《三岡識略》、《柳南隨筆》等書的所載，大致如下：

藝苑談往

224

柳隱，本姓楊，名愛兒，又名因，亦名是，字如是，號影憐，又號蕪蘼，南京院中人。白描花卉，雅秀絕倫，博覽群籍，能詩文；晚歸錢宗伯謙益，稱河東君。初為西湖之遊，刻《西山倡和集》。甲申後，嘗勸宗伯殉國難，不從。宗伯卒，隱復殉其家難，人多賢之。墓在虞山耦耕堂側，顧苓撰《河東君傳》，徐英撰《柳夫人傳》。

（一九六三年一月一日）

談董源 《夏口待渡圖》

現在傳世絕無可疑的董源真蹟，一共只有三幅半而已，即《瀟湘圖》與《夏山圖》（俱在國內），《寒林重汀圖》及《谿山行旅圖》（即世稱的「江南半幅」，俱在日本）是也。

頃讀最新出版的《遼寧省博物館藏畫集》，見鼎鼎大名的董源《夏景山口待渡圖》真蹟，赫然在內；這個重大的發現，真令我驚喜不已，不禁為之手之、舞之、足之、蹈之了！

原來關於此圖，我自在惲南田的《甌香館集》中見載「今世所存北苑橫卷有三：一為《瀟湘圖》，一為《夏口待渡》，一為《夏山》，卷皆丈餘」之後，即失其蹤跡。共後雖在《石渠寶笈·初編》中曾見此著錄，但因被列入「次等」，遂以為當是摹本之類，未加重視。不料今見此圖的影印本，精采絕侖，無以復加；其筆墨、點染、結構、氣韻、意境等等，簡直與《瀟湘圖》及《夏山圖》如出一轍。於此乃益證乾隆及其一班編纂《石渠寶笈》的臣工們之低能無知，這與鑑別黃公望《富春山圖》之鬧大笑話，絲毫無異了。

案：在《夏山圖》卷的拖尾，本有董其昌的一個長跋，其中也嘗涉及這個《夏景山口待渡圖》的，足供參考。茲摘錄一段如下：

余在長安，三見董源畫卷：丁酉得藏《瀟湘圖》，甲子見《夏口待渡圖》，壬申得此卷，乃賈似道物，有長字印。三卷絹素高下廣狹相等，而《瀟湘圖》最勝。《待渡圖》有柯敬仲題，元文宗御寶，今為東昌相朱所藏。昔米元章去董源時不甚遠，自云見源畫真者五本；余何幸，得收二卷，直追溯黃子久畫所自出，頗覺元人味薄耳。

董北苑畫為元季大家所宗，自趙承旨、高尚書、黃子久、吳仲圭、倪元鎮，各得其法，而自成半滿；最勝者，趙得其髓，黃得其骨，倪得其韻，吳得其勢，余自學畫，幾五十年，嘗竊寐求之。吳中相傳，沈石田、文衡山僅見半幅，為《谿山行旅圖》。歲癸巳，入京，得之吳用卿，又於金吾邯鄲張公得巨軸一。至丁酉夏，同年林檢討傳言長安李納言家有《瀟湘圖》卷，余屬其和，會復得之；而上海潘光祿有董源《龍宿郊民圖》，其婦翁莫雲卿所遺，並以售余，余意滿矣。比壬戌，余冉入春明，於東昌朱閣學所見《夏口待渡圖》，朱公珍之，不輕示人，余始安意，別有良覯，迨壬申應宮詹之召，居苑西邸舍，是時收藏家寥落鮮侶，惟偏頭關關萬金吾好古，時時以名畫求鑑定，余因託收三種。此卷與巨軸單條各一，皆稀世之寶，不勝自幸，豈天欲成吾畫道為北苑傳衣，故觸著磕著乃爾？然又自悔風燭之年，不能懸習，有負奇覯也。乙亥中秋書。

閱上所述，思翁個人的得意及其對於諸圖的推崇，躍然可見。至於所說的元人柯九思在這個《夏景山口待渡圖》卷中的題，其文如下：

右董元《夏景山口待渡圖》真蹟，岡巒清潤，林木秀密，漁翁遊客，出沒於其間，有自得之意，真神品也！

此外尚有虞集、李泂、雅琥等題，不具錄。

（一九六三年一月四日）

梅瞿山的山水畫

在明末遺民的畫家群中，我對於梅瞿山氏的山水畫，也是特別愛好的。

拙編《中國書畫》第一集中有一幅梅氏的《瞿硎石室圖》，就是鄙人所藏的梅氏作品之

一，雖寥寥數筆，卻有不凡的風格，這應該為識者所有目共睹的（筆者曾接瑞士讀者來函，

極讚是圖）。

此外，鄙人有所藏梅氏的一本《宣城勝覽冊》，精極，前年人民美術出版社刊行的一本

賀天健氏所編的《梅瞿山畫集》，內中就採影了三頁，一是《柏梘山》、一是《開元閣》、

一是《春歸臺》，各圖所寫都是他本鄉的風光，筆墨細緻，精妙絕倫，原本從前是合肥李氏

（鴻章後人）小畫禪室的祕笈。

但是，鄙人所最欣賞的其實還都不是上述的那幾幅名蹟，清末宣統元年上海神州國光社

曾刊行一本《二梅山水畫冊》（梅清與梅翀），其中有一幅瞿山的山水，寫的是青山碧樹，

孤亭輕帆，滿紙雲煙，真是王摩詰所謂的「畫中有詩」，閱之不能不令我有「歎觀止矣」之

感（其他諸幅都遠不足與此圖相比）。我現在特將該畫舉刊於此，藉供讀者諸君的共賞。該

冊冊首並有梅氏的小傳數則，選錄二則如下：

梅清，字遠公（或作淵公），號瞿山，宣城人。舉孝廉，山水入妙品，松入神品，以詩名江左，輯《梅氏詩略》，始唐迄明，凡百有八人。

瞿山，宣城孝廉，名家子，生長閭閻，姿儀秀朗，有叔寶當年之目，其時插架萬卷，歌呼自適，酒徒詩客，常滿座。已而遭亂家落，棄舉子業，屏跡稼園，竄身巖谷，鬱鬱無所處，始出應鄉舉，用是知名，再上春官，不得志，往還周覽燕齊梁宋之間，故畫得山川氣韻，詩纏綿悱惻，名滿江左，明天啟三年癸亥生，清康熙三十六年丁丑卒，年七十有五。

（一九六三年一月十日）

記傅青主的別號

自古以來中國的文人墨士，大多好用別號，有的比較通俗，有的則非常深奧，雖別人不一定能夠明瞭其意義，但在用者自己的肚子裡，當然含有其特別的意義的。

好幾年前，我曾有〈畫家的別號和閒章〉一文之作，初在《熱風》半月刊上發表，後來又曾收入拙著《書畫隨筆》一書之內，其中有一則是關於傅青主的，原文如下：

傅山是名書家而兼畫家，字青主，又字青竹，一字公之它，山西陽曲人。明萬曆壬寅年生，清康熙癸亥年卒，壽八十二歲。他的別號多極，有：嗇廬、六持、真山、僑黃山、傅僑山、傅道人、傅道士、傅道子、觀化翁、老蘗禪、石老人、石道人、丹崖子、丹崖翁、僑黃真人、僑黃老人、濁堂老人、青主庵主、朱衣道人、龍池道人、五峰道人、大笑下士、不夜庵老人、龍池聞道下士、西北之西北老人等。

其實，除了上述之外，我後來又在各書記載所見以及他的墨蹟上所置的別號，尚有：隨

屬、酒道人、酒肉道人、僑黃真山、松僑老人等等，真可謂之洋洋大觀了。

案：傅青主的書法別具風格，不同凡俗。他嘗有論書警句曰：

　　寧拙毋巧，寧醜毋媚；寧支離毋輕滑，寧率直毋安排。

真是至理名言。

日本研究書道的人士對於中國明末清初的諸名家最為欣賞，尤其黃道周、倪元璐、傅山、張瑞圖、王鐸五氏的墨蹟視同珍璧，可是上述諸人之中，以傅氏的真蹟最為罕見（贋蹟甚多），其書更少。

傅山有一兒子名眉，字壽髦，號竹嶺，別號小蘖禪，亦工畫。說者謂乃翁山水以「骨」勝，壽髦山水以「趣」勝云。

（一九六三年一月十七日）

王蒙 《谿山高逸圖》

筆墨精妙王右軍，澄懷觀道宗少文；

王侯筆力能扛鼎，五百年來無此君！

——倪雲林贊王叔明畫

王蒙（一三○一—一三八五），字叔明，號黃鶴山樵，是元代四大畫家之一（其他三人是，黃公望、倪瓚、吳鎮）。他又是趙孟頫的外孫，所以他早年和中年的作品猶不脫趙氏的風範；直到晚年才別闢蹊徑而自成一格，與其他三大家相頡頏而各具千秋。

去年冬天，香港大會堂曾舉行了一個美術複製品展覽，他的那幅被董其昌題為「天下第一王叔明畫」的名作《青卞隱居圖》在一、二小時內被觀眾們搶購一光，以致後來者望畫興歎，紛紛補訂，其受人歡迎，可見一斑。

現在這裡所刊出來的一幅《谿山高逸圖》也是王氏傳世的名蹟之一，目前藏在臺灣。這一幅畫是絹本，縱一一三·七公分，橫六五·三公分，原是清內府的舊藏，據《石渠寶笈·

《初編》御書房著錄云：

著色畫，款云：「叔明王蒙為菊窗琴友製圖。」詩塘有李莆、李嗣賢題句二，右邊幅有董孝初、孫孟芳二跋。

我現在選錄其中董孝初的一題如下：

叔明此圖，昔人評為第一，非浪語也，余以為菊窗亦一時高隱之流，以琴自娛，非近世游光揚聲，託於琴以沽譽者耳。至其筆法之妙，佈置之奇，如韓淮陰將兵，與多益辦。望其氣色，則夏鼎商彝；把其神采，則珠光玉潔；每一展玩，謖謖有聲，蒼古秀潤，沉雄渾厚，殆兼之矣。吾家玄宰，向有北苑真蹟半幅，[4]此幅擬其筆法，古人一草一木，不肯杜撰，於此可以悟學，不獨畫也。

又本幅上鈐有乾隆、嘉慶諸璽以及「都尉耿信公書畫之章」、「耿昭忠信公氏」一字在良別號長白山長收藏書畫印記」二印。

4 這就是筆者過去所曾一再提及的董源《谿山行旅圖》，世稱「江南半幅」者是也。現在這幅名蹟藏在日本京都小川氏尚簡齋，筆者十年來曾一再拜觀過的。

案：歷代畫家之批評王氏的藝術以清初王時敏、原祁祖孫二人最為中肯。《西廬畫跋》曰：「元四大家畫，皆宗董、巨，其不為法縛，意超象外處，總非時流所可企及，而山樵尤脫化無垠，元氣磅礡，使學者莫能窺其涯涘。」

《麓臺題畫稿》曰：「元畫至黃鶴山樵而一變。山樵少時，酷似趙吳興，祖述輞川，晚入董、巨之室，化出本宗體例，縱橫離奇，莫可端倪。」

我們今觀《青卞隱居》及《谿山高逸》二圖後，頗有同感。

<div style="text-align:right">（一九六三年二月一日）</div>

龔半千的詩書畫

在許許多多明末遺民文人墨士之中，或以詩文名、或以書法名、或以繪畫名。舉例言之，如顧亭林、王思任之流，以詩文名者也；如傅青主、許有介之流，以書法名者也；如八大山人、石濤和尚之流，以繪畫名者也。至於講到詩書畫並長而名副其實的堪稱「三絕」者，則我不能不推「金陵八家」之首的龔半千了。

關於龔半千的生平，以同時期周櫟園《讀書錄》中的所記，最為扼要。略引如下：

龔半千賢，又名豈賢，字野遺。性孤僻，與人落落難合。其畫掃除蹊徑，獨出幽異；自謂前無古人，後無來者，信不誣也。程青溪論畫，於近人少所許可，獨題半千畫云：「畫有繁減，乃論筆墨，非論境界也。北宋人千邱萬壑，無一筆不減；元人枯枝瘦石，無一筆不繁；通此解者，其半千乎？」半千早年厭白門雜遝，移家廣陵；已爾復厭之，仍返而結廬於清涼山下，茸半畝園，栽花種竹，悠然自得。足不履市井，惟與方盉山、湯巖夫諸遺老，過從甚歡。筆墨之暇，賦詩自適。詩又不肯苟作，嘔心抉

髓而後成，惟恐一字落入蹊徑，酷嗜中晚唐詩，搜羅百餘家，中多人未見本，曾刊廿家於廣陵，惜乎無力全梓，至今珍什笥中……古人慧命所係，半千真中晚之功臣也。余嘗過半畝園，贈以四律，附錄之。……

上述程青溪之評半千畫，其實下面還有幾句話，也是非常中肯的，其言曰：

半千之用筆也，如龍御風，如雲行空，隱現變滅，渺乎不窮；蓋以韻勝，非以力勝者也。

這個「韻」字，是非此道中人所不輕易領略的。

半千大約是生於明萬曆廿七年（即公元一五九九年），死於清康熙廿八年（公元一六八九年）的，壽九十左右。晚景十分淒涼，死時身後蕭條，一切全仗友人孔尚任（《桃花扇》作者）為之料理，並曾寫了《哭龔半千》四首詩以悼之，頗為時人所稱頌。

上面講到半千的詩，茲略錄一、二首他的作品於下：

〈扁舟〉

扁舟當曉發，沙岸杳然空。人語蠻煙外，雞鳴海色中。

短衣曾去國，白首尚飄蓬。不讀荊軻傳，羞為一劍雄。

〈與費密登清涼臺〉5
與爾傾杯酒，閒登山上臺。臺高出城闕，一望大江開。
日入牛羊下，天空紅雁來。六朝無廢址，滿地是蒼苔。

（一九六三年二月三日）

5 省齋案：費密字此度，四川新繁人，寄居廣陵，亦善詩。筆者曾撰有〈石濤《繁川春遠圖》始末記〉一文，即係記費此度之事蹟者，請讀者不妨參閱之。

記徐文長

前談〈傅青主的別號〉，讀者中有謂極感興趣者；其實，筆者只是聊舉一例，以概其餘而已。現在，讓我再來談談徐文長吧。

據郭登峰《歷代自敘傳文鈔》一書中所記徐氏的傳略如下：

徐渭（一五二一——一五九三），字文長，明浙江山陰縣人，武宗正德十六年生。有奇才，為諸生，負盛名。總督胡宗憲招致幕府，使箋書記。宗憲得白鹿，以渭所草表上之，世宗大悅，宗憲由是益重渭，好奇計。宗憲擒徐洋，誘汪直，皆預其謀，而借其勢頗橫。宗憲下獄後，渭懼禍，遂發狂疾；引鉅剺錐耳，又以椎碎腎囊，皆不死。既又擊殺其繼室，論死，繫獄。以里人張氏元忭力救，得免，萬曆二十一年卒，年七十三。渭天才超軼，善詩文及草書，工寫花草竹石。嘗自評云：吾書第一，詩次之，畫又次之。有《徐文長集》行世。

徐氏以畫放在最末，這是他自己的謙遜。其實，在筆者的目中看來，他的畫應該放在第一，才是定論。因為他的筆墨最富創造的精神，不落前人的窠臼，所以毋怪為後來的八大山人和石濤和尚所宗仰，更毋怪特別為鄭板橋所膜拜而自願為他的「牛馬走」了。[6]

講到他的別號，也很多很多。繆荃孫的《雲自在龕隨筆》中有一則曰：

徐文長初字文清，見自撰墓志。其別號天池生，見《山陰志》。青藤山人見《別號錄》。壽漱生、天池山人、鵬飛處士、青藤道士、海笠佛壽、漱道人、山陰布衣見《式古堂畫考》。田水月，見《袁中郎集》。袖裡青蛇、大呂箬漱仙，見《江村銷夏錄》。大環箭孤、虎袞翁、鵝鼻道士，見劉雲龍《圖繪寶鑑》續訂。白鷗山人、黃鵝道士，則見《墨蹟》。

至於他的文章，則頗多妙作。茲略舉他的〈自書小像贊〉一首如下：

吾生而肥，弱冠而羸不勝衣；既立而復漸以肥，乃至於若斯圖之癯癯也，蓋年已歷於知非。然則今日之癯癯，安知其不復羸羸，以庶幾於山澤之癯耶？而人又安得執斯圖

6 「揚州八怪」之一的鄭板橋，曾有一印章曰：「青藤門下牛馬走」，其對徐氏之崇拜，可以概見。

以刻舟而守株？噫！龍耶？豬耶？鶴耶？鳧耶？蝶栩栩耶？周蘧蘧耶？疇知其初耶？

這裡所刊他的一幅《鏡湖漁者圖》，是冊頁中之一開，現藏故宮博物院繪畫館。該冊是徐氏傳世之傑作之一，其筆墨與意境之佳妙，至堪欣賞也。

（一九六三年二月三日）

史可法的墨蹟

一月卅一日，「新風」版載有馬寰君的〈頭可斷志不可屈〉一文，描寫明末忠臣史可法保衛揚州，慷慨就義的壯烈故事，繪影繪聲，可歌可泣。

其實，史公雖任兵部尚書，他卻又精通文墨，只不過流傳於世者不多而已。乾隆末，公之裔孫史開純，嘗輯公的斷簡零墨，得四卷，題曰：《史忠正公全集》。卷首有鄉先賢顧光旭氏一序，中有曰：

天下之感人最深者，無如文章，公少時，受知左忠毅公，左公視學，拔公文置第一，且以為異日能支柱天下者。左公知公雖神，而亦由公之文章，夙有慷慨磊落之氣，與剛大正直之性，流露其間也。今讀公奏疏，如〈請出師〉、〈請進取〉、〈論人才〉、〈行保舉〉諸篇，不啻諸葛武侯之表，陸宣公之奏議。惟一璞不可障橫流，一木不能支大廈，國命中絕，人才衰息，老臣經國苦心，抑鬱而不稍伸，天下之痛，有逾於此者乎？

史公文章之妙，於此可以概見。

至於他的墨寶真蹟，傳世尤少。筆者從前常在北京上海等處書賈手裡所看見的什麼「遺書」、「遺札」之類，十九皆是偽蹟，不足憑信，只有一張條幅，原先是鄙人的同鄉廉南湖氏（小萬柳堂主人）所舊藏，可以信其為真蹟。可惜現在這一幅已流往日本，一去不返了。

（一九六三年二月七日）

記王履吉

日來整理書篋，偶然檢出數年前在東京舊書店中購得的一冊《書苑》（第三卷第五號，廿餘年前所出版），這一期是《王履吉集》，裡面影印了王氏的行書《琴操十首》全冊，冊前有羅振玉的印章，冊後並有羅氏的題跋曰：

王履吉初學鍾元常，三十外乃專師永興，在吳下諸君子中，獨樹一幟，明代之能永興書，履吉先生以外，殆無第二人。此冊作於嘉靖乙酉，先生時年三十二，正精力壯盛之時，故挺秀絕世。世間留存先生真蹟，多師元常者，而為永興法者，斯冊以外，殆不多見。惜年僅四十，墨蹟之存人間者，不能如文、祝諸賢之較多。××先生一見激賞，洵推精鑑；博文堂主人欲精印以廣其傳，慨然許諾，其傳古之盛意，更有可佩者，書之以諷世之好古而自私者。

其後又影印了王氏的《草書雜詩》卷一，精采不減前冊。卷後並有莫是龍（雲卿）一

跋，情文並茂，相得益彰，尤足為是卷生色。文曰：

王履吉平生規模子敬，晚更道逸翩翩，欲度驊騮前矣。此卷尤為得趣，當是山居清暇，心手俱暢時筆也。丙子三月，獲觀於曹駕部舟中，時過寶應，澄湖落日，不知身在飄蓬羈旅中也。

寒齋舊日亦嘗藏有《王寵詩帖》一卷，係清內府舊物，見《故宮已佚書畫目錄》記載。卷中書〈曉起飲蕉露作〉七絕三首，〈諸子雨集采芝堂摘芙蓉作供賦二絕〉以及〈偶作〉一絕，擘窠大字，雄壯飛逸，後有吾友吳湖帆一跋：

雅宜山人善精楷書，與祝枝山、文衡山稱鼎足，可知當年三吳文物之盛。惜雅宜未永其年，故流傳亦較祝文為少。小楷書偶有所遇，若是卷擘窠大草，則絕無僅存者也。

丁亥春，吳湖帆觀。

省齋案：據《明史·藝文志》、《吳中往哲像贊》、《蘇州明賢畫像冊》、《六硯齋筆記》、《四友齋叢書》等書的所載，王氏的傳略，大致如下：

王寵，吳縣人，其先本吳江章姓，以父為後於王氏，遂為姓。字履仁，後字履吉，號雅

宜山人，工書，摹大令，文徵明後，推第一。善山水，本不以畫名，偶然興到，隨筆點染，深得大癡、雲林墨外之趣。詩好建安三謝及盛唐，讀書石湖之上，非省視不入城市。資性穎異。風儀玉立，溫純恬曠，與物無爭；人擬之王叔度。明弘治甲寅（一四九四年）生，嘉靖癸巳（一五三三年）卒，年四十，著有《雅宜山人集》云。

（一九六三年二月十九日）

記金冬心畫竹

在清代「揚州八怪」之中，鄭板橋是以畫竹出名的，可是，在鄙人的心目之中，卻獨賞金冬心。還有，鄭板橋又是以所謂「六分半」的書法名聞於世的，而鄙人卻又寧取金冬心的「漆書」。只有，他們兩人的題畫俱極雋妙，各有千秋，倒是為鄙人所同賞的。

案諸《墨林今話》、《西泠五布衣集》、《國朝畫徵錄》等書的所載，關於金氏的傳略，大致如下：

金農，仁和人，流寓揚州。字壽門，號冬心，嘗署款曰：金吉金，據梵典，金為蘇伐羅，故嘗鐫一印曰：「蘇伐羅吉蘇伐羅」。乾隆丙辰，薦舉鴻博。嗜奇好古，收金石文字千卷。精鑑賞，善別古書畫真贋。工書，分隸尤妙。喜為詩歌銘贊雜文，出語不同流俗。年五十，始從事於畫，涉筆即古，脫盡畫家之習，良由所見古蹟多也。初寫竹，師石室老人，號「稽留山民」。繼畫梅，師白玉蟾，號「昔邪居士」。又畫馬，自謂得曹韓法，趙王孫不足道也。後寫佛，號「心出家盦粥飯僧」。其山水、花果，

佈置幽奇，點染冷僻，非復塵世所睹，蓋皆意為之；問之，則曰，貝多龍窠之類也。生平好遊，客維揚最久。妻亡無子，遂不復歸。著有《冬心題畫》四卷及《冬心畫記》等行於世。

又《桐陰論畫》之記冬心曰：

金壽門農，襟懷高曠，目空古人，展其遺墨，另有一種奇古之氣，出人意表。使此老取法倪、黃，其品詎定不在婁東諸老下，真大家筆墨也。前無古人，後無來者，吾於冬心先生信之矣。

這一則批評，可以說是非常之矛盾！既謂前無古人，後無來者，當然恭維冬心到了極點了；可是同時卻又說使此老取法倪黃，其品詎定不在婁東諸老下，則又真是侮辱他到了極點！婁東派是什麼東西？如何可以與金冬心相比擬呢？倒是俞劍華的《中國繪畫史》中的所論，比《桐陰論畫》的作者秦祖永高明得多了。其言曰：

王原祁以受皇帝知遇，故聲勢煊赫，從學者甚眾，且互相標榜，所以譽揚之者，無所不至，顯然以畫宗之正派自居，斥異己者為狐禪外道，其勢力至今未已，可謂盛

矣。此派畫家，約以千數，但率步趨師法，益增枯槁，畫派之弊，畫法之壞，至妻東而已極！即最有名之華鯤、唐岱、王敬銘、黃鼎、王宸、王昱等，非不工力深沉，鑽研終身，但終苦為師法所拘，不能獨樹一幟，即黃鼎於臨古之外，頗好遊歷，有看盡天下山水之美譽，但其所作，仍未能抉破範籬，為透網之鱗；其他足不出里閭，目不見真山，只知照臨師之畫而不敢稍事踰越者，其作品之乾燥無味，更可知矣。

以上所云，一點不錯。又曰：

案：揚州八怪之名不甚一律，鄭著《中國畫學全史》為金農、羅聘、鄭燮、閔貞、汪士慎、高鳳翰、黃慎、李鱓，秦著《中國繪畫學史》去閔貞改為李方膺，易高鳳翰為高翔。而陳著《中國繪畫史》則並列閔貞、李方膺、金農、羅聘、鄭燮、汪士慎、高翔、黃慎、李鱓而改九人。愚以為是諸人者，均曾樹幟於維揚之畫壇，當時雖有八怪之名，而其實人數不止於八人，並無固定之人名，後人遂不免稍有出入；今列其同者於前而列其異者於後，以其人均為當時之名家，而其畫亦足以當怪之名而無愧也。

所論亦極是。

閒話少說，言歸正傳。總而言之，金冬心之名列為揚州八怪之首，無論如何為後世所公認的了。其實，所謂「怪」者，乃是不循常規，努力革新之意，與普通人心目中的「怪」字，其意義不甚相同的。

我為什麼特賞冬心的畫竹呢？因為他的畫竹，好用濕筆，大多葉肥而帶有「墨暈」，別具風格。這種「墨暈」，是前為石濤和尚所擅長，而後為白石老人所師法的。至於同時板橋的畫竹，則都是瘦骨嶙峋，剛剛相反，雖當時欣賞他的筆墨的似乎遠較冬心為多，但見仁見智，偏好自各有不同，固未可強人以相同也。

冬心《畫竹題記》中有一則曰：

先民有言曰：同能不如獨詣。又曰：眾毀不如獨賞。獨詣可求於己，獨賞罕逢其人。余於畫竹亦然：不趨時流，不干名譽，叢篁一枝，出之靈府，清風滿林，惟許白練雀飛來相對也。

又一則曰：

興化鄭進士板橋，風流雅謔，有書名，狂草古籀，一字一筆，兼眾妙之長。十年前余

與先後遊廣陵，相親相洽，若鷗鷺之在汀渚也。又善畫竹，雨梢風篲，不學而能。廣陵故多名童，巧而詰，俟板橋所欲，每逢酒天花地間各持研戗紈扇，求其笑寫一竿，板橋不敢不應其索也。若少不稱蠻子田順郎意，則更書醉墨，漬污上襟袖，不惜也。今試吏於齊東濰縣矣，便娟之徑，可添使席否？翠娥紅屬之圍，詎少滌硯按紙之人耶？吾素性愛竹，近頗畫此，亦不學而能，恨板橋不見我也！

凡此都可以證明冬心之墨竹，在當時是並不為很多人所欣賞而且遠不足與板橋相提並論的。

這裡所刊出來的一幅冬心墨竹，為日本故名畫家橋本關雪氏所舊藏，現仍在日本，公認為一件名蹟。七、八年前我和張大千同在日本，有一次作京都之遊，承京都博物館島田修二郎的介紹，同往東山銀閣寺前橋本別墅去拜觀他生平的收藏，當時就看見這幅墨竹也在其內，殊可欣賞；橋本後人招待極為殷勤，並承贈其先人遺作《關雪詩稿》兩冊，線裝本烏絲格精印，極為古雅。中亦有他自己的〈題竹〉一首云：

丈夫落地志超群，酣飲揮毫寫墨君。
忽地秋聲生四壁，婆娑燈影薄於雲。
僵寒蕭疏自為風，不嫌寫竹賤於蓬。

名園不是置身地，野水縱橫月色中。

（一九六三年二月二十三日）

記王鐸詩翰軸

馬宗霍在其《書林紀事》中有一則曰：「王鐸工書，自定字課：一日臨帖，一日應請

索；以此相間，終身不易。」

原來王氏以半生的時間應人家的請索，那麼毋怪他的墨蹟遍天下了。

《書林紀事》中又云：

王氏嘗曰：「書法之始也難以入帖，繼也難以出帖。」可謂入理深談。又嘗曰：「凡

作草書，須有登嵩山絕頂之意。」此語亦佳。

梁巘《評書帖》中有云：「王鐸書得執筆法，學米南宮，蒼老勁健，全以力勝。」

又康有為的《廣藝舟雙楫》中亦有曰：

元康里子山，明王覺斯筆，鼓宕而勢峻密，真元明之後勁，明人無不能書，倪鴻寶

新理異態尤多，乃至海剛峰之強項，其筆法奇嶠亦可觀。若董香光雖負盛名，然如休糧道士，神氣寒儉，若遇大將，整軍屬武，壁壘麾天，雄旗變色者，必裏足不敢下山矣。

以上所論，都極中肯。

二十多年前我在北京，曾向邵厚夫（《古緣萃錄》編者邵松年之子）購得他家藏的王鐸詩翰軸一，極可欣賞。據《古緣萃錄》的著錄如下：

王覺斯詩翰軸：

綾本，大行書，高六尺三寸四分，闊一尺五寸，都三行，筆情恣肆，在顏米之間。詩曰：

芙蓉二十度，忍復說都門。

經亂前人少，尋幽古水存。

藥田增羽翼，蕉戶閟乾坤。

此夕同聞磬，斜陽動石根。

蔣若耶招飲太平庵水亭作。壬午冬雪中徹庵陳老詞壇正，王鐸。

孟津筆法雄奇古渾，擅顏米兩家之勝。此旁幅尤為神化，其詩作於崇禎十五年，故語多感慨。辛亥初冬於玉峰得此，懸之壁間，覺墨瀋洋溢，彷彿酒酣脫帽振筆疾書時也。少陵云：「元氣淋漓障猶濕」，移筆是幅，洵無間然。同孟津時，惟傳青主有此神妙耳。

後來我因南北亂離流徙，這一幅書軸以及其他的收藏都不知落到何處去了。

去夏我在東京得一幅王氏書軸，尺寸較之上述的一幅更大，書法亦更精，並且是紙本。

原藏者是臺灣林朗庵（熊光），他僑居日本，夙富收藏，因家有蘇米真蹟，遂以「寶宋室」自名。他從前尤好向上海等處去搜購石濤、八大的精品，可惜後來因在日經營商業失敗，以致所藏精品都流散在海外，為捷足者所紛紛先登。這一幅我還是間接從他的一個朋友處購得的。

（一九六二年二月二十四日）

吳昌碩篆書

在中國近代的金石書畫家中，我最愛吳昌碩先生的篆書。

農曆去年的末尾，我在無意中獲得一副吳氏所書的精采無比的對聯。

聯為四言，字大盈尺，大氣磅礴，一筆一劃都有千霆萬鈞之勢，句曰：

居安思危

知止不殆

旁題曰：「止安先生心有定向，慮恆深遠，猶恐遇事或失，摘句屬篆，懸之座右以自警；君子人也。時戊午歲杪，七十五叟吳昌碩。」

今年年初，書家趙鶴琴先生過訪，一見讚賞，歎為觀止。他說：從前黃鶴山樵的《青卞隱居圖》被董其昌題為「天下第一王叔明畫」，現在這一副對聯也夠得上稱之為「天下第一吳昌碩字」了！

省齋案：吳先生的公子東邁曾撰有《藝術大帥吳昌碩》一書，裡面有一節談及吳先生的書法曰：

先生的書法以摹寫石鼓為主，但能突破石鼓的界限，而發揮他的創造性。他經常臨摹的是明拓石鼓，所用的是行草筆法，並將歷代鐘鼎、陶器、碑碣文字的體勢揉雜其間，因此寫出來的石鼓文字凝練道勁，不主故常，隨時有新意表現出來。無論運筆結體，或者分行布白，都有獨到之處，尤其是晚年所作，更達到「疏可馳馬密不透風」的境地。他經常集石鼓文字為對聯，頗饒古趣。

「疏可馳馬，密不透風」，這一副對聯真可稱得是兼而有之的了。

（一九六三年二月二十八日）

陶雲湖《雲中送別圖》

張氏大風堂所藏精品之歸故宮博物院繪畫館者，除鼎鼎大名之五代董源《瀟湘圖》暨顧閎中《韓熙載夜宴圖》二卷外，尚有宋元明小品多件，如陶雲湖之《雲中送別圖》卷，即其一也。

卷為紙本，山水墨筆，人物白描，圖中雲湖題識曰：

君去雲中路，薰風吹華軒。

賢者勞王事，而亦不憚煩。

老吏手既縮，得暇即平遠。

塵沙正斷絕，草樹惟蔚蕃。

孤吟緣所適，此興復何言。

民部正郎戈君勉學，承命度支雲中，雲湖陶成繪圖賦詩贈行。成化二十二年丙午夏五月望後四日也。

引首溥心畬正楷「雲中贈別圖」五大字，遒勁秀挺，足以媲美成親王。復題「大風堂藏雲湖仙人真蹟無上神品丙戌春日溥儒題」小楷廿一字，亦復婀娜有致。卷末葉遐翁跋曰：

雲湖作品，傳世不多，而似此精妙者尤罕，宜心畬以神品目之也。昔人謂王摩詰雲峰石室，迥出天機，如此卷之雲溪樹石，不以天機目之，得乎？

又題曰：

雲中即今日之大同，故所繪皆荒寒之景，沙草蒙茸，石巖犖确：情與景會，讀者宜知之。

省齋案：陶成，字懋學，號雲湖山人，江蘇寶應人。明成化辛卯荐鄉薦，人物山水花鳥，逼肖宋人。嘗見畫工方作梅，熟視其法，為添數筆，工曰：「吾不及也。」尤善鈎勒，竹芙蓉，入神品，嘗寓某氏園，為繪芙蓉數十紙，以贈主人，主人出銀杯以贈，成怒，索畫焚之！幼從師，見師母即圖之，次見其女，又圖之，皆逼真，師怒逐之去。及師母沒，傳神者皆弗逮，卒用其所圖畫焉。蓋其性至巧，嘗見銀工製器倣之，即出其右。為人亢臧不羈，

有米南宮、郭忠恕之風，蓋一標準的所謂名士派也。

（一九六三年三月二日）

趙孟頫畫《孔聖像》

關於中國古代書畫的複製品，從前除了我們自己北京故宮博物院、上海有正書局、神州國光社、藝苑真賞社、中華書局、商務印書館以及藏家私人們所影印出來的之外，其次以國外來說，當以日本為數量最多的了。

在日本，過去所出版的《南畫大成》、《支那名畫寶鑑》、《唐宋元明名畫大觀》、《宋元明清畫大觀》、《爽籟館欣賞》暨《石濤名畫譜》、《八人山人名畫譜》⋯⋯等集，都是煌煌巨製，足供欣賞，此外，尚有零零星星的卷冊無數，難以盡述；如現在這裡所述的，《宋元以來名畫小集》，即其一也。

這一本為十餘年前所出版，文求堂發行，編輯者為田中乾郎氏，其名不見經傳。書中所選刊出來的畫圖共八十三件，真贗混雜，編者的目光似未見高明：如第一幅所影印出來的董源《雲壑松風圖》，即顯而易見的乃是一件偽蹟也。

可是，裡面也有一兩件為外間或其他刊物上所從未見過的東西，如現在這裡我所要介紹的一幅趙孟頫畫的《孔聖像》軸，就是一個例子。

看了《孔聖像》的圖片，雖非常模糊，但隱約的還可以看出圖中下端有「七十世孫廣陶敬藏」以及圖首右邊簽題「大成至聖先師聖祖像趙孟頫繪七十世孫廣鏞敬題」等字樣，因此知道這原來是南海孔氏嶽雪樓的舊藏，但是我翻閱一下《孔氏嶽雪樓書畫錄》則未見記載，想孔氏之得此畫，必在此畫編成之後了。

後來，我偶閱日本山本悌二郎氏所纂之《澄懷堂書畫目錄》一書，則此圖赫然記載在內，標題是「趙孟頫文宣王像立軸」，高二尺五寸一分，闊一尺一寸，紙本，圖中右上方「先聖小像」四字，篆書，左方款題：「延祐六年夏五月十九日吳興趙孟頫謹製」十七字，楷書，下鈐「趙氏子昂」方印一及「松雪齋」長方印一。此外，並有清代名鑑藏家「安氏儀周書畫之章」一印與「儀周鑑賞」一印，以及繆文子的「日藻珍藏」一印和「吳門繆氏珍賞」一印。文字中除盛讚趙氏此幅的筆墨精妙外，並誌延祐六年子昂正六十六歲，不論書畫，都已臻登峰造極之境云云。

省齋案：山本悌二郎氏是數十年前日本有名的中國書畫收藏家，與阿部房次郎氏，同有名於時，阿部氏於臨終前曾立遺囑將全部收藏寄贈於大阪美術館中，至今乃得為後人所共賞；可惜山本氏未曾有此一舉，以致逝世後所藏陸續散出，至今殆已一無所存，而這一幅趙孟頫所畫的名蹟《孔聖像》軸，更不知流落到何處去了。惜哉！

又案：中國畫本以人物為最不易，白描尤難，而趙孟頫則夙有「白描聖手」之譽，為李公麟後第一人。《嶽雪樓書畫錄》中雖未有載入上述的這幅《孔聖像》，但卻有他所畫

的《三朝君臣故實書畫冊》一，舊為倪元璐所藏，冊共六頁，其中所畫第一幅為《酈生見沛公》，第二幅為《霍光奪符璽》，第三幅為《山簡醉高陽》，第四幅為《士猛見桓溫》，第五幅為《唐明皇引鑑》，第六幅為《楊太真剪髮》。冊後倪氏跋曰：

吳興趙文敏公為勝朝一代文翰之冠，書法直追義獻，而畫筆秀潤，瘦硬通神，人物尤其所擅場也。昨從王文恪府第檢得舊藏絹冊六幀，酈生見沛公寫人君之大度，霍光輔昭帝寫大臣之匡裏，他若山公鎮節，王猛談兵，明皇引鑑，太真遣歸，皆於齊治均平之道，大有關係，非苟且從事，徒以筆墨見長也。丐歸裝池，以備觀覽，他日當敬謹進呈，以作黼座之箴銘焉。崇禎壬午之秋，倪元璐識。

這以下還有黃道周、孔廣陶二跋，從略。

附引於此，以資談助。

（一九六三年三月六日）

鄭板橋妙人妙事

鄭板橋是清代「揚州八怪」之一，與金冬心齊名，他的畫竹和「六分半書」當時極享盛名，較之冬心之大器晚成（最初並不為人所重），大不相同。

我對於冬心的字畫，愛好遠勝於板橋，過去曾經一再提及，茲不贅述。只有，對於他們兩人題畫和為人的風趣一點倒是同其欣賞，不分軒輊的。

馬宗霍《書林紀事》中有記鄭板橋的軼事兩則，甚趣，錄之如下：

鄭板橋燮，雖薄得一官，仍鬻書畫以自給；有板橋筆榜小卷，即其自書之畫潤例也。其文云：「大幅六兩，中幅四兩，小幅二兩，書條對幅一兩，扇子斗方五錢。凡送禮物食物，總不如白銀為妙；蓋公之所送，未必弟之所好也。若送現銀，則中心喜悅，書畫皆佳。；禮物既屬糾纏，賒欠尤恐賬賬，年老神倦，不能陪諸君子作無益語言也。」

附以詩云：「畫竹多於買竹錢，紙高六尺價三千；任渠話舊論交接，只當春風過耳邊！」可謂趣極。其所用印章，皆出沈凡民、高西園之手，如「板橋道人」，如「十

藝苑談往

264

年縣令」，如「雪浪齋」，如「鄭大」，如「爽鳩氏之官」，如「心血為鑪鎔鑄古今」，如「然藜閣」，如「所南翁後」，如「恨不得填滿了普饑債」，如「直心道腸」，如「畏人嫌我真」，如「乾隆東封書畫史」，如「濰夷長」，如「鷗鶒」，如「思貽父母令名」，如「私心有所不盡鄙陋」，如「揚州興化人」，如「無數青山拜草廬」，如「老畫師」，如「敢徵蘭乎」，如「變又何力之有焉」，如「樗散」，如「以天得古」，如「七品官耳」，皆切姓，切地，切事。又有云「康熙秀才雍正舉人乾隆進士」，亦別開生面。

板橋趣尚異人，嗜狗肉，謂其特美。販夫牧豎有烹狗肉以進者，輒作書畫小幅報之；富商大賈，雖餌以千金，不顧也。時揚州有一鹽商，求板橋書不得，雖輾轉購得數幅，終以無上款不榮，乃思得一策。一日板橋出遊稍遠，聞琴聲甚韻，循聲尋之，則竹林中一大院落，頗雅潔，入門見一人鬚眉甚古，危坐鼓琴，一童子烹狗肉方熟。板橋大喜，語老人曰：「汝亦喜狗肉乎？」老人曰：「百味莫佳於此，子似亦知味者，請嘗一臠。」兩人未通姓名，並坐大嚼。板橋見其素壁，問何以無字畫。老人曰：「難得佳者；此間聞有鄭板橋，老夫未嘗見其蹟，亦不敢許也。」板橋笑曰：「鄭板橋即我，請為子書畫可乎？」老人曰：「善。」遂出紙筆。板橋揮竟，復請署款。板橋曰：「此某鹽商名也！」答曰：「老夫取此名時，某鹽商尚未生，且同名何傷？清

者清，濁者濁耳。」板橋為署之而別。越日鹽商宴客，丐人強請板橋一臨，至四壁皆懸己書畫，視之即昨為老人所作也！始知受誑，然已無可如何矣。

又四、五年前我在東京，承一日友人惠贈清暉書屋刊行的木板《板橋集》一冊，裡面有詠高鳳翰（西園）的一首絕句，並涉及金冬心（壽門）的，也極有趣。詩曰：

西園左筆壽門書，海內朋交索向余；
短札長箋都去盡，老夫贗作亦無餘！

（一九六三年三月十一日）

記藍田叔

前幾天，承一個歐洲朋友的好意，寄給我一張藍田叔所畫的山水扇面的照片，拜觀之下，因作此文。

據《明畫錄》、《畫徵錄》以及《畫史會要》等書的記載，關於藍氏的傳略，大致如下：

藍瑛，字田叔，號蜨叟，晚號石頭陀，錢塘人，生於明萬曆乙酉（公元一五八五年），卒於清康熙甲辰（一六六四年），壽八十。善畫山水，初年秀潤，摹唐宋元諸家，筆筆入古，而於子久（黃公望），究心尤力，晚年筆益蒼勁，人物頗類石田（沈周）。說者謂畫之有「浙派」，始自戴進，至藍瑛為極云。

案之中國的畫史，在明代有所謂「吳派」與「浙派」之分。大概言之，我們姑且以沈周與文徵明為吳派的代表，以戴進與吳偉為浙派的代表。在當時的環境之下，一般的輿論大都以吳派為正宗，而視浙派為左道旁門。其實，在今日看來這是很不切實際並且非常之不平的。最近我看見俞劍華寫的〈藍田叔是吳派不是浙派〉一文，分析極為清楚，立論也很公允，錄之如下，藉見現代人之論畫，是如何的勝於前代人了。

一般美術家把藍田叔（瑛）列在浙派，認為是浙派的殿軍，其實並不正確。什麼是浙派呢？浙派起於戴文進，盛於吳小仙，他們的畫法根源是南宋畫院的馬、夏，水墨蒼勁，用筆豪放，皴法用大劈。及其末流劍拔弩張，毫無含蓄，縱橫馳驟，失之狂放，且浙派畫家，均無文學修養，不工書法，畫上除署姓名而外，很少題字。因為戴文進是浙江杭州人，因而有浙派之目。其派絕大多數都是畫院中的院畫家，到了明代末葉才流行於院外。

藍田叔雖然也是杭州人，但與浙派絕不相同。浙派畫家並非都是浙江人，吳小仙就是江夏。浙江人並不一定都是浙派，他也不是畫院畫家，更主要的是在畫法源流方面。田叔畫法絕非馬、夏，而完全是學元四家，尤以黃子久、吳仲圭為宗，並參以北宋人的格局。其青綠秀潤之作，又頗有趙子昂的韻味。無論構圖用筆、運墨設色以及韻味，絕無一點浙派氣息，他的書法雖不很優長，但也具有明末一般畫家的水平。畫上題字雖不很多，但也並非只署姓名。依照他的畫法看來，不但不應該屬於浙派，而應該屬於吳派。他是遙接子久、仲圭法乳，近承石田衣鉢，尤與石田為接近。其所以不及石田者：石田文而田叔野，石田潤而田叔枯，石田雅而田叔俗，石田剛中有柔，田叔硬中無軟，石田筆端穩重，田叔筆下跳動，石田精能而似不能，有大巧若拙的趣

味，田叔熟極而流，有潦草雜亂的感覺。他們雖然有許多不同，但是同一個系統中的不同，而不是兩個系統的不同。他與浙派是系統的不同，從畫法筆墨設色以及題款，無一相同。田叔與石田是大同小異。雖有小異而不失為一派。田叔與浙派大異而無一相同，雖是浙江人，而不能歸為一派。

文記之如下：

十年以前，我曾在香港一個朋友處看見藍田叔畫的一個《四時山水圖》長卷，當時曾為水》長卷，設色艷麗，極盡渲染能事，可謂田叔型之精作也。

田叔之畫，識者不取，其作雖貌似石田，而雅俗之分，奚啻天壤？近見其《四時山

是卷見《古芬閣書畫記》，頗為杜瑞聯所賞。杜氏之論是畫曰：王摩詰山水論春景則霧鎖煙濃，水如藍染，山色漸青。夏景則古木蔽天，綠色無波，穿雲瀑布，近水幽亭。秋景則天如水色，簇簇幽林。冬景則借地為雪，漁舟倚岸，水淺沙平。摩詰為南宗開山之祖，大旨如此，後人自不能離其宗。田叔此畫，實能遠承衣缽，妙契元宗，展卷視之，雖婦孺亦能辨其四時佳景也。後復加以贊曰：

山中佳趣，自春徂冬。

同此流水，猶是奇峰。

隨處變換，頓分澹濃。

右承妙諦，能得其宗。

誠可謂善頌善譽者矣。

案：杜瑞聯是一個著名的「好事家」，也可以說得是一個渾人，他的《古芬閣書畫記》十八卷為其幕府楊恩壽為之捉刀，所記的多是海闊天空、胡說八道之談。這與明代張泰階的《寶繪錄》二十卷同其荒唐無稽，後先相映。可是，上述的那幅《四時山水》倒確是藍田叔的真蹟，並且還是一件精品呢。

（一九六三年三月十三日）

八大山人的字和畫

我常說，明末四畫僧（八大、石濤、石谿、漸江）的造詣雖各有千秋，難分軒輊，可是，真正夠得上所謂「前無古人後無來者」之稱的，卻只有八大山人的花鳥而已。

其實，八大山人不僅是繪畫出類拔萃，不同凡響，他的書法也功夫極深，冠絕儕輩的。

馬宗霍的《書林紀事》中有一則關於八大山人的，其文如下：

八大山人者，明宗室，為諸生，世居南昌。弱冠遭變，薤髮為僧；既又裂其浮屠服焚之，徜徉市肆間。其稱八大者，謂四方四隅，皆我為大，而無大於我也。又號「人屋」，人屋者，廣廈萬間之意也。其他署「雪箇」、署「驢漢」不一。工書法，行楷學令大魯公，能自成家；狂草頗怪偉，人得之爭藏弆以為重。性孤介，嗜酒，愛其筆墨者，多置酒招之，預設墨汁數升紙若干幅於座右，醉後見之，則欣然攘臂搦管，狂叫大呼，洋洋灑灑數十幅立就。醒時欲覓其片紙隻字不可得，雖陳黃金百鎰於前勿顧也。貴顯人或持綾絹至，直受之曰：「吾以作襪材！」以故貴顯人求山人書畫，乃反

從貧士僧屠沽兒購之。

所以，毋怪後來齊白石對之五體投地，在自己的一本《花果畫冊》上題了下面一首詩曰：

此翁無肝膽，輕棄一千年！

冷逸如雪箇，遊燕不值錢。

後並加跋云：

之，即一棄，今見此冊，殊堪自悔，年已八十五矣。

余五十歲後之畫，冷逸如雪箇，避鄉亂，竄於京師，識者寡。友人師曾勸其改造，信

八大山人畫的《鴝鵒枯槎圖》和寫的一篇〈皮日休孟亭記〉，原為張氏大風堂所舊藏，是《八大山人書畫合璧冊》八開中的兩開，書畫都精絕，可以稱之為八大山人的代表作。張氏本是以富藏八大和石濤的作品有名於時的，可惜七、八年前，他將全部精品，都售給東京的日人荻原氏。而荻原氏於購得之後，先精印了一本《八大山人畫冊》及《石濤羅浮山圖》廣為宣揚，然後在「壺中居」（東京著名的一個古董店）開了一個展覽會公開拆賣，這兩幅

就是在最早售出去的一批中的。同時同冊內還有《玉蘭》和《墨梅》兩頁，則為一個美國猶太人（畫賈）所得，後來輾轉又復來到香港，現歸我的一個朋友所得了。

（一九六三年三月十五日）

談能畫與知畫

自古以來，世人真正「能畫」的人並不多，而「知畫」的尤少。清代吾鄉華翼綸的《畫說》中有言曰：

畫必孤行己意乃可自寫吾胸中之邱壑，苟一徇人，非俗即熟。子久（黃公望）、雲林（倪瓚）、梅道人（吳鎮）輩，其品高出一世，故其筆墨足為後世師。此其人豈肯一筆徇人？

俗士眼必俗，斷不可與論畫，世間能畫者寥寥，故知畫者亦少。但以自娛可耳，必為求知於世，是執途人而告之也。且畫本一藝耳，人即不知何害？

畫既不求名又何可求利？每見吳人畫非錢不行，且視錢之多少為好醜，其鄙已甚，宜其無畫也。余謂天下餬口之事儘多，何必在畫？石谷子（王翬）畫南宗者極蒼莽，而

藝苑談往

274

以賣畫故降格為之。設使當時不為謀利計，吾知其所就者遠矣。且畫而求售，駭俗媚俗，在所不免？鮮有不日下者；若以董（源）、巨（然）之筆，懸之五都之市，蒼茫荒率，俗士無不厭棄之，豈復有人問價乎？

又戴熙《習苦齋題畫》中亦有曰：

作者難，識者亦難；誠哉是言也。惲南田不治生產，橐筆遊江湖間，所作書畫，人多不重之，賴石谷周其空乏。華秋岳自奇其畫，遊京師，無問者。一日，有售畫者來，其裹紙，華筆也！華見而太息出都。金壽門作畫屬袁簡齋覓售主，不可得，為袁所譏訕。東坡先生云：「平生好詩仍好畫，書牆涴壁長遭罵。」以坡老翰墨而猶遭罵，甚矣識者之難遇也！

以上所說，都可謂慨乎言之了。

（一九六三年三月二十一日）

《履園畫學》

《履園畫學》，清錢泳（梅溪）撰，文字雖不多，但所論所記，皆頗有見地，非若鄙人同鄉秦祖永（逸芬）《桐陰論畫》之徒拾前人餘沫，言論陳腐可比。如其論畫之宗派曰：

「畫家有南北宗之分：工南派者，每輕北宗，工北派者，亦笑南宗。余以為皆非也。無論南北。只要有筆有墨，便是名家。有筆而無墨，非法也；有墨而無筆，亦非法也。」此論甚允。

又記其書畫作偽者曰：

作偽書畫者，自古有之，如唐之程修己偽王右軍，宋之米元章偽褚河南，不過以此遊戲，未必以此射利也。國初蘇州專諸巷有欽姓者，父子兄弟俱善作偽書畫，近來所傳之宋元人如宋徽宗、周文矩、李公麟、郭忠恕、董源、李成、郭熙、徐崇嗣、趙令穰、范寬、燕文貴、趙伯駒、趙孟堅、馬和之、蘇漢臣、劉松年、馬遠、夏珪、趙孟頫、錢選、蘇大年、王冕、高克恭、黃公望、王蒙、倪瓚、吳鎮諸家，小條短幅，巨

冊長卷，大半皆出其手，世謂之「欽家款」。余少時尚見一欽姓者在虎邱賣書畫，貧苦異常，此其苗裔也。從此遂開風氣，作偽日多。就余所見，若沈氏雙生子老宏、老啟，吳廷立、鄭老會之流，有真蹟一經其眼，數日後必有一幅，字則雙鉤廓填，畫則模仿酷肖，雖專門書畫者，一時難能。以此獲鉅利而愚弄人，不三十年，人既滅絕，家資蕩盡，至今子孫不知流落何處，可歎也。《尚書》曰：「作德心逸日休，作偽心勞日拙。」此之謂歟。

案：錢泳金匱人，工書，尤精古隸，兼長詩畫，並有《說文識小錄》、《守望新書》、《履園金石目》、《述德篇》、《登樓雜記》、《梅花溪詩鈔》、《蘭林集》等著作。

此亦足以警世者也。

（一九六三年三月二十一日）

龔翠巖《中山出遊圖》

中國歷代名畫之流落於海外各處者，為數甚多，不可勝記。舉其最著名者而言，如英國倫敦大英博物館中所藏之傳稱晉代顧愷之畫的《女史箴圖》，日本大阪美術館中的藏之傳稱唐代吳道玄畫的《送子天王圖》，後世雖無人敢斷定這兩幅畫究竟是否他們二人的親筆，但「雖不中不遠矣」，卻是對於它們一致公認的定評。

筆者現在所記的一幅龔開畫的《中山出遊圖》，目前藏於美國華府的佛利亞美爾術館（The Freer Gallery of Art），則是一件確確實實，絕無可疑的真蹟。圖為名鑑藏家高江村、畢澗飛、龐虛齋等所舊藏。據《虛齋名畫錄》中的記載，略如下述：

宋龔翠巖《中山出遊圖》卷：

圖紙本，對接，水墨。鍾馗與妹，各乘肩輿，隨從鬼怪，形狀詭異。高九寸八分，長五尺二寸五分，本身無款。總題另書後紙。

以後就是龔開自己的款題（隸書），以及黃山樵叟、王肖翁、襪襪翁、韓性陳方、釋宗衍、錢良右、宋无、劉洪、孫元臣、呂元規、湯時懋、龔璛、王時、白珽、周耘、豐坊、高士奇、朱彝尊、李世倬、許乃普諸氏的題跋。我現在將其中高士奇的一跋錄引於下，藉見一斑。（因此跋並沒有載入高氏自己所編的《江村銷夏錄》內，想當初高氏之得此畫已在其書印行之後了。）

自唐吳道子作《鍾馗出遊圖》，其後畫者日眾，蓋離奇虛誕，各有所寄也。龔翠巖入元不仕，旅舍無炊，往往攤紙於其子之背，為圖易米，人爭購之；然所傳於世亦無多。丁丑冬，余請養初還，得其《羸馬圖》[7]於吳門；今年六月，又得其《中山出遊圖》。二卷皆極著者，前賢題跋多且佳，餘故並珍之。客曰：「昔人詩篇圖畫，多託之馬者，或以喻才俊，或以傷不遇，尚有意在；似此鬼隊滿前，何所取乎？」余曰：「不然，世之人形而鬼怪其行者，不一而足，安知此輩貌醜而不心質耶？！凡遇世事之可喜可諤可駭可恐可歎者，取茲觀之，必忽爾大笑，以古人為不爽。」康熙庚辰七夕前一日，立秋旬餘，餘暑日熾，軒窗近晚，始有微涼，滌研消遣，隨筆成語，書罷起立，纖月已在簷際，茉莉花開，滿樹繽紛，回憶少年，別是一境味。江村藏用

7 省齋案：龔翠巖《羸馬圖》卷現亦流在海外，為大阪美術館所藏，詳見拙著《海外所見中國名畫錄》第十八頁至廿一頁。併誌。（編按：參見新校本《海外所見中國名畫錄》收錄之〈龔翠巖《駿骨圖》〉一文。）

龔翠巖《中山出遊圖》

279

老人高士奇。

（一九六三年三月二十九日）

記文徵明《詩畫冊》

明代的四大畫家沈（石田）、文（徵明）、唐（伯虎）、仇（十洲），他們的傳世之作比較的以沈、文二氏為多。這是什麼緣故呢？大概因為沈、文二氏克享大壽（沈年八十三歲，文年九十歲），比唐、仇二氏多活了幾十年，所以他們的作品也就自然而然的多了不少吧。

二十多年前我在北京，曾向《古緣萃錄》編者邵松年之子邵厚夫處購得他家藏的書畫數事，其中有兩件是文氏父子的畫冊：文徵明的詩畫冊和文休承的紀遊冊：一是絹本，一是紙本，書畫對題，各極精妙。後因世變亂離，南北流徙，不得不忍痛割愛，用以易米，及今思之，不勝惘然。

更可惜的是當初我並沒有將其攝影留底，因此現在無從將其望梅止渴的拿來把玩欣賞；尤其可惜的是文休承的紀遊冊並未載入《古緣萃錄》一書之內，以致連它裡面的圖畫及詩文竟然都統統忘掉了。

所幸文徵明詩畫冊曾經《古緣萃錄》著錄，今日翻讀是書，其中所述，一一尚依稀如在

目前。現在鈔錄於此，或不無明日黃花之譏歟？

冊為絹本，計共十開（對幅題詩則為紙本），每頁高六寸三分，闊五寸四分，山水青綠設色，詩行草書。

第一開：遠山如黛，樹影參差，兩崖間架小石橋，一人緩步其上，綠陰交加，飛泉下瀉，坡上茅亭，面山臨水。對開題詩曰：

夕陽西下晚青山，秋水微茫帶遠汀；
欲識江南奇絕處，杖藜還上倚江亭。　　徵明

第二開：巖崖巉絕，飛瀑層流，坡上雙松枯藤直掛，對面一叟，在老樹下趺坐聽泉。對開題詩曰：

古藤十丈落清陰，風激飛泉玉噴人；
只合空山吟眺去，不知城市有紅塵。　　徵明

第三開：層巖聳翠，飛瀑中懸，綠樹陰濃，中藏古寺，清泉激石，細徑侵雲，一人於坡上獨步。對開題詩曰：

煙中細路緣蒼壑，樹杪春雲帶玉泉；

老我平生釣遊處，楞伽西下石湖邊。　徵明

隨。對開題詩曰：

第四開：溪山平遠，林樹縱橫，坡上茅亭，巍然高崎，石橋上一人緩步，一童攜琴相

茅簷灌莽落清陰，童子相將七尺琴；

亭下江山堪自寄，底須城市覓知音。　徵明

第五開：山嵐浮遠，煙樹迷空，一人持蓋過橋，溪上人家，茅舍竹籬，居然村落。對開

題詩曰：

春山突兀野橋橫，萬木蕭蕭雜澗聲；

獨蓋只憐泥滑滑，不知身在畫中行。　徵明

第六開：溪山環抱，林木清葱，一舟臨波，數椽面水。對開題詩曰：

蒲芽抽水綠針齊，映樹蘭舟晚更移；

一縷茶煙衝宿鷺，無人知是陸天隨。　徵明

第七開：層巖直聳，群木爭榮，飛瀑千尋，倒峽而下，二人隔澗對坐，一人扶杖過橋。

對開題詩曰：

林影山光照暮春，飛花點水玉粼粼；

焉知嘯詠臨流者，不是羲之筆行人！　徵明

第八開：峭壁陡絕，飛瀑直下，老樹倒垂，清溪空曠，一叟臨流獨坐，一童後侍。對開

題詩曰：

石壁巖巖翠掃煙，古藤依約帶飛泉；

置身如在匡廬下，一派銀河落九天。　徵明

第九開：茅堂軒敞，竹籬周圍，簷角紫薇與綠樹相映，堂上一叟坐榻觀書，童子旁侍。

對開題詩曰：

牆角紫薇花正繁，白頭已辟舊郎官；

林塘相對依然好，何必絲綸閣下看。　徵明

第十開：雪漫萬壑秀孤松，茅結山坳，橋橫澗上，一人扶筇度橋，朱衣一襲，與翠竹萬竿掩映於眾木蕭條之內，寫雪景至為清絕。對開題詩曰：

鳥絕雲埋萬木空，行行雪徑見孤松；

未誇鄭谷漁簑好，儘有閒情付短筇。　徵明

後有楊慶麟的一個題跋如下：

此冊設色用筆，厚而彌韻。老而益秀，每幅自題絕句，雋味無窮，當是先生得意之筆。牆角紫薇一幀，如睹林泉小影，吾欲以諸香花供養之。丙辰十二月四日，振甫楊慶麟識於宣南寓廬之如瓶室。

省齋案：楊慶麟是邵松年的外舅，《古緣萃錄》中有很多名蹟原來是楊氏舊藏，後來一併贈給邵氏的。又文氏此冊作於甲辰年，那是嘉靖二十三年（公元一五四四年），時文氏七十五歲。併識。

（一九六三年四月三日）

記吳漁山

在清初六大畫家所謂「四王吳惲」（王煙客、王圓照、王石谷、王麓臺、吳漁山、惲南田）之中，以資望論，當時自推王煙客為首；但若以筆墨（詩書畫）論，則愚見當以吳漁山為冠了。

漁山名歷，江蘇常熟人，以所居有言子墨井，遂自號墨井道人。（查言子墨井，是在常熟城內東言子巷，或稱東子游巷的言子舊宅裡。井甚小，旁有一樹，井南有「墨井亭」。）他是明都御史文恪公訥的十一世孫，父士傑，崇禎初客死河北，母王孺人，撫三子：長啟泰，次啟雍，少啟歷；啟歷就是漁山的本名。

漁山生於明崇禎五年壬申（即公元一六三二年，王石谷亦於同年生），卒於清康熙五十七年戊戌（公元一七一八年），壽八十七歲。（省齋案：吳榮光所編的《歷代名人年譜》內載崇禎五年吳漁山與王石谷同年生，是對的；但是在康熙五十七年內並未載有吳漁山卒，而於五十九年內卻載王石谷卒，年八十九云云，是錯誤的。因為實際上石谷卒於康熙五十六年，壽八十六歲，較漁山早了一年去世，壽亦少了一歲也。）

漁山與石谷同年是絕對不成問題的，因有種種客觀事實的證明。第一，石谷的《清暉畫跋》中曾有言曰：「墨井道人與余同學，同庚，又復同里。」這裡的所謂同學，是指他們兩人都是向王煙客學畫，拜為老師的。（我記得友人王伯元曩藏有吳漁山的一幅《清溪草堂圖》，款題有「呈太原老夫子教正」字樣，那就是漁山畫給他的老師王煙客的。）第二，陸心源的《穰梨館過眼錄》卷之卅九內有《吳墨井贈石谷卷》一，那是作於康熙三十年辛未，也就是漁山賀石谷六十歲壽並以自壽的。題云：

與君自小江村住，暖翠浮嵐烏目山。
何似西興雲外路，曉春十二小煙鬟。
年來癡絕爭輸我，筆底神來應讓君。
兩地相思不相見，暮雲春樹自紛紛。
還山端為學春耕，牛背皆從歸計成。
今日壽君還自壽，煙霞自古得長生。寫祝耕煙先生覽揆之慶，並綴小詩請政。

漁山學畫於王煙客，既如上述。其實，他又曾拜過王圓照為師的，例如陸時化的《吳越所見書畫錄》內載有吳漁山的《寫劉長卿詩意》立軸一幅呈圓照，上有「呈湘翁老夫子」字樣，即其明證。此外，他的書法學蘇東坡，又學道於陳確庵，學琴於陳山民，學詩於錢牧

齋。關於他的畫，他的老師王煙客於最初看見他的作品時即曰：「此刻刺之神技，斷輪之妙手也。」王麓臺曰：「漁山畫，古雅在石谷上。」畢潤飛曰：「漁山與石谷同歲，同處虞山，同學畫於吾妻奉常廉州二王先生。漁山獨潔清自好，於世俗多不屑意……人購其畫甚難，非財與勢可以致之也。」致至今寸楮尺幅，鑑賞家奉為拱璧焉。余嘗論石谷畫自五十歲前二十年臨摹宋元本，超妙入神之作居多。五十歲後三十年，紛於酬應，有畫史習氣，而神韻去矣。獨漁山晚年從塿中歸，歷盡奇絕之觀，筆底愈見蒼古荒率，能得古人神髓。」錢籜石云：「曩在都中，與董文恪論諸家畫法，文恪首舉吳漁山。曰：漁山寓荒率於沉酣之中，歛神奇於細慎之表，故密而不滯，疏而不佻。南田之秀骨天成，西廬石谷之渾融高雅，漁山實兼而有之。」凡此識者之論，可以概見。

　　就筆者所見漁山的作品而言，過去在國內的姑不具論，僅以十餘年來在香港所見的來說，至少亦計有兩件名蹟可述。第一件是友人王南屏舊藏的吳漁山贈許青嶼《墨井草堂消夏圖》長卷（見顧文彬《過雲樓書畫記》著錄，現已流往美國），記曰：

　　夏木黃鸝，水田白鷺，輞川積雨景也。漁山本此，更寫柳陰畫橋，藉草垂釣，對岸粉牆內草堂南向，一翁坦腹執卷，神閒意適。階下乳鴨，池塘徧帖浮萍，其流遠回廊而西，架木為梁，編荊作籬，旁通茅屋兩楹，意是庖湢，庭中石闌土甃，置軍持於側，殆墨井矣。墨井者，張雲章《樸村文集》有〈墨井道人傳〉云，所居有言子之墨井，

遂以墨井名其詩草，而自號曰「墨井道人」是也。井畔柴扉雙掩，近接山坡，古木修篁，環抱左右，惟見青枝綠葉與白雲無盡而已。款云：「梅雨初晴，曉來獨坐墨井草堂，師古人消夏圖，寄與毘陵青嶼先生，以致久遠之懷。」並署「己未年四月十日」。

是歲為康熙十八年，青嶼罷官已久，施愚山《學餘文集》〈許侍御詩序〉云：「青嶼為侍御，號稱敢言，按秦有聲績，以細故去官，日與其友吳漁山用文酒相娛，放浪公卿間。」今《墨井詩鈔》有〈秋日同許青嶼侍御過堯峰〉及〈庚戌夏青嶼侍御同余北行〉諸詩，蓋青嶼、漁山同入西教，往還甚契洽云。

第二件是高燕如舊藏的吳墨井《白傳泛浦圖》卷（見邵松年《古緣萃錄》著錄，現已流在日本），記曰：

吳墨井《白傳泛浦圖》卷：

紙本，設色，高本七寸三分，長二尺八寸五分。楓樹盈坡，蘆花映水。一舟斜泊，小舫傍之。艙中三客，一婦抱琵琶，更有書童舟子，點綴逼真。岸上匹馬四人，逶巡其際，江天秋冷，波月雙圓，數點歸鴉，群飛撩亂，墨井畫中，逸而神者也。卷首題

「白傅湓浦圖」五字（漁山自書），卷尾題詩小字五行曰：

堪歎青衫幾許淚，令人寫得筆淒涼。
逐臣送客本多傷，不待琵琶已斷腸；

余在墺中第二層樓上師古得此，墨井道人並題。辛酉年冬十月二十八日曉窗。

卷後還有兩個題跋，一是吳思亭的，文曰：

潯江風景別三年，勞我今朝猶夢想。
吳門孝廉擅真賞，示我晴軒詡無兩。
荻花楓葉尚瑟瑟，恍坐白傅船窗中。
其間繪水尤極工，真能繪聲如有風。
漁山用筆本稠疊，不謂空靈有如此！
人聲不聞月在水，萬頃秋歸一幅紙。

嘉慶辛未正月，謹庭先生出示吳漁山《白傅湓浦圖》卷，用筆空靈，絕異平日層
巒疊嶂一派，賞翫久之，歎為所見吳畫第一。因題長句就正，想鑑家必有以教我
也。是月二十四日海鹽吳修並書。

另一是吳窻齋的，其文如下：

余家舊藏陳君葦汀塼手臨墨井道人《溢浦圖》，弱冠時輒心喜之，不時展翫。兵燹以後，此圖早付劫灰。陳君為先祖故交，其遺墨不可得見，里中畫家，無復知之者。今伯英太史出示是卷，乃知墨井原本，尚在人間，當時為陸謹庭先生松下清齋舊物，流傳數十年，不出吾郡。名蹟所留，自有神物護持，不尤可寶貴耶？余所藏墨井真蹟，有仿黃鶴山樵《橫山晴靄》卷，歸安吳氏抱罍室有仿小米雲山長卷，皆銘心之品，不可可多得者，附記於此。光緒乙未冬十二月，白雲山樵吳大澂。

省齋案：上述的第一個手卷作於己未，那是康熙十八年（公元一六七九年），漁山方四十八歲。第二個手卷作於辛酉，那是康熙二十年（公元一六八一年），漁山正五十歲。同年七月，他先已曾畫了一個水墨的《白傅溢江圖》卷，送與許青嶼（見龐萊臣《虛齋名畫錄》著錄，現在上海），記云：

吳漁山《白傅溢江圖》卷：

圖紙本，水墨，山水兼人物，高九寸四分，長六尺四寸八分。題云：

逐臣送客本多傷，不待琵琶已斷腸；

堪歎青衫幾許淚，令人寫得筆淒涼。梅雨初晴，寫此並題。吳歷。

偶檢行笥得此圖，以寄青嶼先生，稍慰雲樹之思。辛酉七月，吳歷。

此卷後尚有張迪及顧文彬二跋，不具錄。（在張迪跋中，亦極稱漁山與青嶼交誼之深。）

至於講到漁山的品格，前面畢潤飛的所評，頗為中肯。他因賦性高僻，不苟世俗，所以最後終於遁入了空門（天主教）。但是，他雖與石谷性格不同（石谷是名利場中人，與今日所謂「藝術大師」相同），但兩人的交誼倒是始終如一，並不如《畫徵錄》作者張庚（字浦山，號瓜田）的胡說八道，妄稱「漁山嘗借石谷所撫黃子久《陡壑密林圖》不遂，遂疏。」云云，以及他人因錯再錯（如葉廷琯之《鷗波漁話》誤傳「漁山因入西教，石谷師弟，俱為齒冷」）。云云，這些後來都證明其為不確，完全是無稽之談罷了。

提起張庚，他好像故意和漁山過不去似的，不知何故。除了妄造謠言外，他還有言云：

麓臺之論也，每右漁山而左石谷，嘗語弟子溫儀曰：「爾時畫人，惟漁山耳，其餘鹿鹿不足數！」余見漁山筆墨，功力尚未抵石谷之半，司農有所軒輊，不免名士習氣，非衷論也。

善夫《畫識》作者馮墨香之嘲張氏一詩曰：

同時師友譽同歸，妙手冥心到者稀；
獨有瓜田強解事，漫言功力半清暉！

漁山於康熙五十七年（一七一八年）正月二十五日（即陽曆二月二十四日）卒，較之王石谷，晚了一百零一天（根據民國二十六年七月，北平輔仁大學刊行陳垣所編的《吳漁山先生年譜》）。又據徐渭仁題楊西亭（名晉，石谷之門生），繪漁山小像云：

余嘗於邑（上海）之大南門外，所謂天主墳中，見臥碑有「漁山」字者，因剔叢莽細視之，乃知為道人埋骨處。命工扶植，碑中間大字文曰：「天學修士漁山吳公之墓。」兩旁小字，文曰：「公諱歷，名西滿，常熟縣人。康熙二十一年入耶穌教會，二十七年登鐸德，行教上海。疾卒聖瑪第亞瞻禮日，壽八十有七。康熙戊戌季夏同會修士孟由義立碑。」

漁山詩文遺作有《桃溪集》（錢謙益為之序），《寫憂集》（余懷為之序），《從遊

集》（陳瑚為之序），《墨井草堂詩》（陳玉璂為之序），《三巴集》（尤侗為之序），《墨井詩鈔》（張鵬翀為之序），《墨井集》（馬相伯為之序）。此外，尚有《墨井畫跋》一種。

（一九六三年四月八日）

齊白石的一封妙信

頃得齊白石生前給他朋友某君的一封信，字句與它的涵義都絕妙，其文如下：

壽山先生鑑：往後若有外國人請先生當翻譯者，余請先生切莫答應他。或有外國人來北平要與余求畫，請先生不必預先報告。若有外國人探問余之住址，請先生切莫指示。倘先生聽余此言，余不勝感激之至！

老年人不求買畫者多，正求買畫者稀少。第一怕的介紹人！

<div style="text-align:right">齊白石言　十六日</div>

以上字字照錄，只標點略有不同而已。箋共二紙，顏色不同。信中所稱的「外國人」，以鄙意度之，當為日本人無疑。而寫信的時期，當亦為抗戰時期無疑也。

時賢評白石老人的畫，其長處在似與不似之間，今讀此信，竊以其文亦正如汪容甫所說

的好像介乎通與不通之間。尤其對於「介紹人」極盡諷刺之能事，真是妙哉妙哉！

（一九六三年六月三十日）

《東圖玄覽》

自來中國論畫之書，汗牛充棟，不可勝數。第皆東鈔西襲，張冠李戴之作，其能獨抒己見，鞭辟入裡者，殊不多見。有之，其唯《東圖玄覽》一書乎？

《東圖玄覽》作者詹景鳳，字東圖，號白岳山人，明休寧人，工書畫，精鑑賞，所著除《東圖玄覽》一書外，尚有《畫苑補益》，《書苑補益》，《詹氏小辨》，《六緯擷華》諸作。

《東圖玄覽》書係詹氏記述生平所見書畫名蹟而加以評騭之作，共分四卷，後加附錄（皆自所留存之關於書畫題跋者），都四、五百則，言簡而精，非人云亦云者之可比。

一九四七年北京故宮博物院嘗據原書之明鈔本重付排印，以廣流傳，讀者德之。印本書末有近人啟功一跋，詳述印行此本之經過，足資參考。其中又有論及詹氏鑑賞之精湛者，亦甚公允，摘錄一則如下：

東圖書畫既負盛名，鑑賞尤稱巨擘。今日所見名蹟凡載在編中及有鑑定印記者，多屬

上駟。觀其不薄馬（遠）夏（圭），不斥吳小仙，持論能得其平。

此編所記，不斤斤於款識印章，而詳於筆墨法度。昔讀張浦山《圖畫精意識》，以其備論畫法得失，於書畫著錄體例中獨闢蹊徑，賞鑑之道始不墮於空談而能有益於學者；及見東圖之書，則已先乎浦山矣。蓋東圖書畫既精，聞見又博，其所論斷，皆自甘苦中來，精闢如此，豈偶然哉！

省齋案：近人余紹宋（越園）氏所編之《書畫書錄解題》一書，廣徵博引，剖析周詳，堪稱近代關於此門不可多得之作。惜其將此《東圖玄覽》一書列入「未見」一門，並謂「《佩文齋書畫譜》歷代鑑藏畫中曾徵引及之，未知其書專記繪事否？姑列此俟訪」云云，百備一漏，未免美中不足耳。

（一九六三年七月九日）

《平生壯觀》

久耳《平生壯觀》一書之名，昨始得見。書共四冊，前二冊記述法書，後二冊記述名畫，翻閱之餘，不能不佩著者顧復（來侯）見聞之博，賞鑑之精，議論之警也。

如第一冊法書部分中之評米芾書曰：

米海岳天分高朗，學力沉深，鑑賞精絕，故其為書也，無一筆非古人之神奇，無一筆蹈古人之蹊徑。其書有出鋒者、藏鋒者、放縱者、謹守者、肥者、瘦者，皆左右逢源，而不逾矩者焉。論其書，上繼顏魯公於五百年後，下開董宗伯於五百年前，一人而已。昔人評米元暉畫云：「虎兒筆力能扛鼎，五百年來無此君。」吾欲題海岳之書曰：「元章書法空今古，千歲之中惟此君！」請教當世之知書者。

又如第三冊名畫部分中之評韓滉畫曰：

歷覽古今象人之精，當以韓晉公《文苑圖》為最；道君以墨筆標題前後，誠重之也。《宣和》所題，亦以此圖為最。鮮于伯機題顏魯公《祭姪稿》云：吾「家法書無第一，天下法書當第二。」吾欲題《文苑》之後曰：「天下象人無第一。」游心翰墨場者，必以吾言為非妄。

余紹宋《書畫書錄解題》一書中曾詳論是書，其中有一節曰：

來侯行履未詳。據所記述，與王煙客、吳子敏、王石谷為友，宜其精於鑑賞。惜其書畫造詣如何，未得見其遺蹟也。明末死難諸臣，特為編次，又詳記其殉節事，每篇均有敘說，其惓懷宗國之情，溢於辭表；而於龔開、錢舜舉、鄭所南、趙孟頫諸人評語，亦時露慷慨悲憤之談，其為明之遺民，當無疑義。清代獨怪諸書及諸著錄家皆不及其生平行事，今遂無可考也。

溽暑杜門不出，臥讀名著，亦一快也。

（一九六三年七月十四日）

方從義《武夷放棹圖》

方從義畫，世不多見；十年以來，我在香港和日本兩處所見他的真蹟，不過三本而已。

三本之中，以《武夷放棹圖》為最勝；記之如下：

圖為清初名鑑藏家安岐（儀周）所舊藏，見《墨緣彙觀》著錄。《墨緣彙觀》之記此

圖曰：

元方從義《武夷放棹圖》：淡牙色，紙本，小條，高二尺二寸三分，闊七寸三分。水

墨，高崖峭壁，亂木蕭疏，一人扁舟溪面。此圖運筆以草法作畫，墨氣濃潤，足稱高

逸。右首：「武夷放棹」四字，左首草書自題：「叔董僉憲周公，近採蘭武夷，放棹

九曲，相別一年，令人翹企；因倣巨然筆意圖此，奉寄仲宣，幸達之。至正己亥冬，

方方壺寓烏君山識。」押白文「方壺清隱」一印，此圖為方壺第一妙蹟。

案：這一幅方氏的《武夷放棹圖》，原來是安氏所藏的《宋元明名畫大觀》原冊中之第

十頁，其他的十九頁，名稱如下：

北宋蘇軾《秀石蒼筠圖》　北宋趙令穰《秋渚文禽圖》

元趙孟頫《溪山仙館圖》　元黃公望《暮靄橫雲圖》

元曹知白《溪山煙靄圖》　元盛懋《清溪靜釣圖》

元吳鎮《懸枝墨竹圖》　元王蒙《摹右丞劍閣圖》

元倪瓚《樹石野竹圖》　明王紱《修竹遠山圖》

明王紱《秋林亭子圖》　明沈周《桃花書屋圖》

明唐寅《曉林慈烏圖》　明文徵明《夏日閒居圖》

明文嘉《藍水玉山圖》　明項元汴《詩意圖》

明項聖謨《天香書屋圖》　明項聖謨《古木新篁圖》

明董其昌《荮涇倣古圖》

安氏故後他所藏的書畫珍品大都為清內室所收，這一幅方從義的《武夷放棹圖》亦在其內，但是不知如何原冊已經拆散了，後來這幅名蹟落到張葱玉的手中（見張氏所編《韞輝齋藏唐宋以來名畫集》一書），旋又迭經易手（其間曾一度到過香港），最後又復回到故宮博物院裡的繪畫館去了。

省齋案：方從義，字無隅，號方壺，上清宮道士。他的山水畫師法米海岳與高房山，大有逸趣。《平生壯觀》作者顧復（來侯）評他的作品曰：

書家以平正為妙，險絕為神，吾以為畫亦然。宋元諸大家非不知而不為者，恐不入時人眼耳。惟方方壺能悟此理而形之筆墨，觀其諸圖，樹不成樹，石不成石，亭不成亭，近世畫家亦腹誹而目笑之，殆所謂詩到令人不愛時者耶！

信然信然。

（一九六三年七月三十日）

沈周畫驢

明代四大書家之首的沈周（石田），王穉登在《國朝吳郡丹青志》中列他為「神品一人」，並曰：「⋯⋯先生繪事為當代第一，山水、人物、花竹、禽魚，悉入神品。其畫自唐宋名流，及勝國諸賢，上下千載，縱橫百輩，先生兼總條貫，莫不攬其精微。⋯⋯」後世論者，都服其公允。

沈氏一生作品，以山水人物為多，至於花竹禽魚，則並不多見。從前故宮博物院藏有《明沈周寫生冊》一，紙本，共十六幅，畫的是潑墨花卉果實、羽毛昆介之類，信手拈來，妙到毫巔，尤其是最後一幅畫的一頭驢子，神態之妙，筆墨之精，真是不愧謂之神品。

這一本冊子後有高士奇的題跋曰：

此石田翁晚年率意神化之筆，作蝦蟹魚螺與葵萱諸種，皆粗筆淡瀋，一揮而就，生氣奕奕如睹，末又掃一驢，蹄跱皆一筆，曲折起止可數，真絕品也！翁亦自以為不可復得，故題詩於後，蓋自言其用思入微，而以神取之之妙。向藏嘉興李九疑鶴夢軒，筆

記於《六硯齋》，轉轉流傳，歸之我手，改裝成冊，書九疑語於後，以見珍重焉。計十六幅。康熙甲戌春正月廿四日，積陰微寒，庭梅香爛，滌研書於御題之簡靜齋。江村高士奇。

省齋案：李日華對於明代諸畫家中，最崇拜石田翁，所以他在他的《六硯齋筆記》中，獨多讚揚石田的作品。因為李氏自己也是一個名書畫家，他深悉此道之艱苦與奧妙也。至於上述高氏題跋中所云，見《六硯齋筆記》卷三中，茲不復贅。查沈氏自己的詩題，則在冊後另幅之上，其文如下：

弘治甲寅沈周題。

戲筆此冊，隨物賦形，聊自適閑居飽食之興，若以畫求我，則在丹青之外矣。

明日小窗孤坐處，春風滿面此心微。

我於蠢動兼生植，弄筆還能竊化機。

又案：此冊歸高士奇後，旋又為安岐（儀周）所得，最後則入清內府，藏諸「御書房」，現在則在臺灣。冊中除了上述諸藏家的鑑賞圖章外，並有朱之赤（臥庵）等藏章云。

（一九六三年八月廿八日）

齊白石作品在日本

近代藝術大師齊白石氏的作品，除了大部分為國內的公私各家所珍藏外，其餘流散在國外的，為數也不少。這其中，尤其以日本方面為最多，而且也最精。

因為齊氏的作品，在筆墨和風格方面，最為日人所欣賞。凡是愛好藝術的日本人士到過北京的，無不以獲得一紙半幅齊氏的筆蹟為快為榮的。

據我所知，就以須磨彌吉郎一人來說，他收藏齊氏的作品就有一百餘件之多。須磨氏戰前曾任日本駐華的外交官多年（戰時曾任駐西班牙大使），他本人自己也能畫兩筆中國畫，所以特別喜歡收藏齊氏的作品。

一九五四年的秋冬之交，他又曾到過廣州、武漢、北京等地觀光，歸國後曾寫《中國心影錄》一書，以記其盛。他那本書於翌年（一九五五年），曾經香港《熱風》雜誌為之譯出，自六月分起按期陸續刊登。茲摘錄其中所述關於齊白石的一段記載如下：

十月四日早上，我也不去詢問對方方便與否，便訪問了被稱為當代第一的畫家齊白石

氏。九十四歲的他，現在不愧為畫苑大師了。⋯⋯我相信他總不致饗我以閉門羹的，於是，乃決定事前不予通知，就登門趨訪了。

他住在庫車胡同第十五號，座落的房子，並不很大。我問那個守門的老翁他是否在家，出乎我意料的是，那老翁竟毫不猶豫地說出「不在家」三個字。小孩子是天下最天真誠實的傢伙，站於門旁，年齡大概在六、七歲左右的一個，卻對我說出了跟那老翁相反的話。我便很客氣地向那個老翁道出來意，並說我是從日本遠道來此的，很願意獲得一個機會，向齊老先生致意。

「齊先生每天都很忙，同時因年事已高，行動不大方便，所以不得不謝絕客人的訪問。」老翁說。

我仍然不肯罷休：「我也許是不同的。無論如何，請你替我遞張片子，看他意思怎樣。若他果真不願接見，那就無話可說了。」

半晌，看門人的回報居然是齊白石極樂意與我相見。齊白石雖然說是年紀老邁，那時他卻仍能夠作畫。我一直被帶進他的畫室。二十年前在北京，也是在他處見過一

面的羅先生，當時亦在座，也可以說得是奇遇了。齊白石看到我，馬上放下畫筆，站起身來跟我話舊。他已經是九十四歲了，精神倒還矍鑠。據說，只是聽覺稍差了，僅能聽到終日在旁侍奉他的女性的聲音。右手也不很靈活了。那時，他正在畫著一幅小品的牽牛花的圖幅。歡談片刻後，我稱讚他的山水畫得好，並坦白地表示，如果可能的話，希望他能夠割愛一些給我。齊白石對我表示，他自己亦想保存一些作品；但假如我一定想要的話，就把一幀他七十二歲時的作品《水連天》圖送給我。後來，他竟索性連那個從湖南湘潭起，一直對他提攜的姚華（茫父）所畫的《四君子圖》也拿出來了。在他那些動作裡面，隱隱暗示一種酬報──他的成功，姚茫父和我，與有力焉──的成分在內，我私下感到欣慰。

記得當我在一九二七年的秋天，赴任北京的時候，齊白石的畫，很少人理會，我卻把他稱做「東方的賽桑納」，向德國的陶德曼、美國的詹遜兩位公使一番吹噓之後，他的名氣也就逐漸大起來了。那時，湊巧鹿子木員信亦到北京，對我的說法，第一個表示共鳴，極口稱讚齊白石的山水畫，堪與賽桑納媲美。……我固然因能夠與這位老友重晤而歡欣，同時，亦因獲悉在法國住了很久的另外一個名畫家徐悲鴻在一年前已物故的消息而黯然。

五、六年前，有一次我在東京偶然到西荻窪去訪友，途經須磨氏的寓所，遂順便進去登門造訪。他的寓所是一所古老的兩層樓洋房，客廳裡放滿著東方的和西洋的藝術品，令人目不暇給；可是，經過一一的仔細的瀏覽之下，我覺得最精采的只有他所收藏的關於齊白石氏一人的書畫而已。（還有一本石濤的山水冊頁照片，極精，據他說原本是當年唐有壬在南京時送給他的，可是前幾年他已贈呈給國家博物館了。）

此外，有一個美國人龐耐女士（Miss Alice Boney），她是專門研究東方藝術的，數年前由美國遷居日本，一直住在東京。她也是一個齊白石作品的愛好者和崇拜者。據她親自告訴我，十幾年前當她在紐約的時候，她起先收買張大千的作品，及後，中國畫家汪亞塵到了紐約，她在他那裡看到了齊氏的作品，大為欣賞，就開始著手蒐集，十年以來，所收購的齊氏精品，也已達百數之多了。（案：一九四九年胡適、黎錦熙、鄧廣銘三氏合編，上海商務印書館印行的《齊白石年譜》一書，後附有汪亞塵氏所收藏的齊氏精品十餘幅，現已統歸龐耐氏所有了。）據她的批評云：張大千的畫非常美麗工整，然充其量不過是一個傑出的「畫匠」而已；齊白石則不然，他具有創作的天才，乃一個偉大的「藝術家」也！言頗中肯。

一九六〇三月一日到三月六日，須磨氏將他所藏的齊白石全部作品，假座東京日本橋白木屋舉行了一個「齊白石作品展」，觀眾踴躍，盛況空前，獲得了極大的成功。

案諸《齊白石年譜》一書，齊氏是於一八六三年（清同治二年），癸亥，十一月二十二日，生於湖南湘潭縣南百里之杏子鄔星塘老屋的。；所以，嚴格地說來，今年是確確實實的他

的百歲紀念；因為齊氏生前自七十五歲起他迷信算命者趨吉避凶的緣故，用了所謂「瞞天過海法」虛報兩年作為七十七歲後，他的確實年齡就不準確了。所以，龐耐氏為了要糾正這個錯誤起見，她現在正在著手編輯一本她所收藏的齊氏作品一百件的目錄，準備於年內在東京舉行一個齊氏作品展，藉以紀念他誕生一百歲的盛典。當我這次於三、四個月前在東京的時候，她還徵詢我關於編輯目錄的種種意見，並且還約我屆時再往東京去參加畫展的開幕典禮呢。

（一九六三年九月一日）

牛石慧畫

牛石慧畫，世不經見。相傳他是八大山人的兄弟，亦有說他就是八大山人者，又有說，根本無此人者。邵長蘅的《青門簏稿》中有云：

又有牛石慧，畫人傳記及收藏家目錄，均不載其人；相傳與八大山人為兄弟，山人去朱姓之上半，而存下半之八大；牛石慧去朱姓之下半，而存上半之牛，石字草書又似不字，草書款聯綴其姓名，若「生不拜君」四字。其畫用破筆，山水皴如石塊，筆力奇險，墨氣淋漓。

葉德輝的《觀畫百詠》中亦有曰：

八大山人牛石慧，石城回首雁離群；
問君哭笑因何事？兄弟同仇不拜君！

其實，牛石慧不但真有其人，並且確確實實是八大山人的兄弟。今人李旦在他的〈八大山人叢考及牛石慧考〉一文中有曰：

牛石慧是否有其人？如無其人是否為八大山人的筆名？如有其人，他是否為八大山人之弟？而他生平事蹟和藝術成就又如何？這都是長期以來存在的問題。茲根據有關資料加以印證，可知牛石慧並非八大山人的筆名，而是真有其人，他的藝術成就也很高，而且同樣富有愛國主義精神。

牛石慧三字草寫成「生不拜君」四字，由此可見他反抗清代統治階級的態度是十分堅決的。他的藝術具有強烈的鬥爭性，正因為這樣，他的墨蹟毀掉的很多，以至非常罕見。他的名字除了存在於字畫作品之外，沒有載在任何畫史稗傳中，就是在青雲譜的宗譜、牌位、墓碑上都沒有寫出牛石慧三字。他一直是隱約存在於人民的傳說中，在南昌民間尤其在青雲譜的道院中，歷代口傳下來都說牛石慧就是八大山人之弟。

在淨明忠孝宗譜的源流記述表中，第一世有三人，第一人為朱道朗即八大山人；第二人便是朱道明即相傳為牛石慧，寫道：「朱道明，字秋月，道號望雲子，明宗室，明

牛石慧畫

313

天啟乙丑十月初九日子時生，康熙癸卯年來譜修道，康熙壬子年九月初十日午時羽

化，葬牌樓山下巽山乾向。」……

卷黃庭消永晝，修髯道貌似獨龍。」益可證明。

文中並刊有范慶雲摹的牛石慧畫像一幅，身軀魁梧，岳骨松姿，修髯古貌，端坐在松樹

下的一塊大石上，圖中並有廣陵陳弘寫的像贊曰：「雲生塵尾一拳石，風瀉濤聲百尺松；幾

（一九六三年九月五日）

伊秉綬的隸書

在有清一代無數的書家群中，我最賞金冬心的隸書和伊墨卿的隸書。——而在伊氏的隸書之中，我尤其欣賞他所寫的「榜額」。

其實，這不僅是筆者一人的特好而已，現在只就香港和日本兩處而言，如果要想搜羅一兩件伊氏所寫的隸書榜額，殆有如登天之難呢（從前國內的李拔可氏，就是有名好集伊氏書蹟之一人）。

為什麼伊氏所寫的隸書榜額如是的博人歡迎呢？這不僅是由於他筆墨的高超而已，實在是因為它風格的不凡。現代書家潘伯鷹在他的《中國的書法》一書內有數句如下：「寫榜額因是橫寫所以更覺難於安頓。但其大要也須以字的自然形勢為主，其間疏密長短肥瘦，不必強求一致，而要任其天機，方能入妙。」這真是一點也不錯。

伊氏所寫的榜額就是在於疏密長短肥瘦能夠任其天機，曲盡其妙啊！

數年以前，日本的權威書道雜誌《書品》第六十七期曾特出《伊秉綬集》，裡面所影印出來的伊氏隸書榜額有：「梅華草堂」、「半日靜坐半日讀書」、「友多聞齋」、「愛日

吟廬」、「拓庵」、「仲軒」、「放懷堂」、「月華洞庭水蘭氣蕭相煙」、「書禪默證」、「千章百研之齋」、「長生長樂之居」等等，無一不妙到毫巔。伊氏所書的「松泉邃」橫額一方，原為寒齋所舊藏；只因蝸居太小，而原幅則頗大，懸之不稱，所以後來我就割愛讓之友人。有人談起此事，頗為我惋惜；其實十餘年來，我所得而復失的精品已無法計算了，一切名蹟，都以雲煙過眼視之，區區小品，早已無所縈心了。

（一九六三年九月十日）

悼張蔥玉先生

在八月三十日的香港××報第一版上，載有專訊一則如下：

中國著名書畫鑑定專家張珩，於二十六日下午病逝北京，享年四十九歲。公祭訂於三十日在嘉興寺殯儀館舉行，徐平羽任治喪委員會主任委員，委員有齊燕銘、周叔弢、夏衍、徐森玉等二十多人。

編者復加按語曰：

張珩，字蔥玉，是中國著名的書畫鑑定專家。近年在文化部文物局、故宮博物院等機構，負責鑑定工作，頗受重視。從去年起，他與一些人組成小組，次第在全國各收藏單位進行書畫鑑定工作，為編輯全國書畫收藏總目作準備。

嗚呼，葱玉竟在這樣壯年的時候就逝世了！

記得一九五七年我返國作京滬之遊，五月十五日在故宮博物院飽覽了歷代書畫名蹟之後，當晚由徐邦達先生的代約，我單獨的前往南鑼鼓巷二十號葱玉的寓所去拜訪。過去，我和他雖則神交已久，可是彼此從無謀面的機緣。那天一見如故，談藝甚歡，誰知那一次見面雖是第一次卻又是最後的一次呢？

我因久仰葱玉的書法，所以去時特地帶了一張白扇面想請他當場大筆一揮的，不料後來來了一個客人，久留不走，於是葱玉只好對我說改日動筆，當時我還覺得有一些悵然。不料我回港後沒有幾天，就接到他的來件，寫的是一則關於李唐畫《晉文公復國圖》的故事，書法瀟灑，一如其人，這一頁扇面我至今還珍重地保存著。此外他還附函曰：

屬書扇草草塗就，乘友人去港之便帶奉。一行作吏，此調不彈久矣，殊不值 方家一笑也。前者 行旌忽邁，略未能一盡東道，愧悵之餘，幸希原營。暇乞時惠教言，以匡不逮。臨書不盡所言。六月九日葱玉再拜。

這一封信我現在也還珍重地保存著呢。

前年拙編《中國書畫》第一集出版，末後有一篇拙作〈論書畫賞鑑之不易〉，其中有一節涉及葱玉的，文曰：

或曰：如你所說，難道古今中外竟沒有一個半個名副其實的真正書畫賞鑑家了嗎？那倒不然。遠的如宋代的米元章（芾）和明代的董思白（其昌），都是此中的佼佼者。近則如清代的朝鮮人安儀周（岐）和現在國內的張葱玉（珩）。前者所撰的《墨緣彙觀》一書，其中所載，無一不真，無一不精；後者所編的《韞輝齋藏唐宋以來名畫集》，雖然量的方面，並不算多，可是質的方面——尤其是元代畫的一部分，卻遠較張大千《大風堂名蹟集》內之所載為可靠而精采。我尤其欣賞的是他的所藏，往往有鈐有蘭亭序句「暫得於己快然自足」的一方閒章，具見其襟懷之曠達，也殊非餘子所能及。

這是實話——也是為世所公認的實話。

至於講到他的《韞輝齋藏唐宋以來名畫集》，自唐代《張萱唐后行樂圖軸》起，到清代《華嵒花鳥軸》止，一共得七十件，也可以說得是無一不真，無一不精的。其中鄙人所親眼看到原蹟的，如元《李衎墨竹圖卷》、元《趙雍清溪漁隱圖軸》、元《倪瓚虞山林壑圖軸》、元《王蒙惠麓小隱圖軸》、元《趙原晴川送客圖軸》、元《方從義武夷放棹圖軸》、明《唐寅山水軸》、明《侯懋功清蔭閣圖卷》（此件一度嘗為寒齋所收藏）、清《惲壽平茂林石壁圖軸》等，無一不是無上傑作，足以稱得上是「銘心絕品」的。

可惜的是，他的所藏大多已是風流雲散了，只有極少數重複歸還祖國，藏於故宮博物院。這在他，雖說是「暫得於己快然自足」，但我想他對於所失珍品，絕不能不中心耿耿，而認為畢生的遺憾吧？

（一九六三年九月十五日）

趙孟頫書《山堂》詩

日前偶訪友人，見其書齋壁間高懸松雪道人之書詩一軸，詢其由來，謂係葉德輝舊藏，返寓後查閱葉氏所編之《藝苑留真》一書，果在其第二期中見有是幅之影印本，軸邊右上端葉氏親筆自注曰：「元趙文敏書山堂七律立軸。紙本，長工部尺二尺，寬一尺零四分。」左下端注曰：

元趙文敏書《山堂》七律，無年月。書法初從北海脫體，蓋與《玄妙觀山門記》前後之作。明時經吳江村收藏，上有「吳廷」白文方印，烏書「用卿」朱文方印，三希堂法帖中多有為其鑑藏印記者。陸時化《吳越所見書畫錄》有右軍《官奴玉潤帖》，云吳太學用卿藏，蓋明啟禎間大收藏家也。　郋園。

馬宗霍《書林紀事》中有一則關於松雪道人書法者，甚趣，其文如下：

元趙子昂頗以書法稱雄一世，落筆如風雨，一日能書一萬字。名既振，天竺有僧數萬里來求其書，歸國中寶之。嘗自跋其書云：「吾自五歲入小學學書，不過如世人漫爾學之耳，不意時人持去可以鬻錢，可笑也。」相傳公偶得米海岳書《壯懷賦》一卷，中闕數行，因取刻本摹搨以補其缺，凡易五七紙，終不如意。乃歎曰：「今不逮古多矣！」遂以刻本完之。其服善如此。

（一九六三年十月廿八日）

龔半倫的墨蹟

偶翻《楹聯墨蹟大觀》第六冊，看見其中有龔半倫所書的對聯一副，極為難得。

案：龔半倫是龔定盦的兒子，為人玩世不恭，怪誕狂謬，被人稱為「文人無行中之尤」者，曾孟樸的《孽海花》說部中對他曾有淋漓盡致的描寫的。相傳所謂「半倫」者，以其佐外國聯軍焚燬圓明園，是無君也。擊木主而詆毀定盦的文章，是無父也。十餘年不晤其妻，二子省親而被逐，是無夫婦子女也。與弟念匏不睦，恆好輕謾時流，是無昆弟友朋也。生平只愛寵一妾，所以只存「半倫」也。這倒真是一件非常有趣的故事。

《中國人名大辭典》中之載龔氏曰：

龔橙，自珍子，字公襄，後即以字行。號石瓟，更號孝拱。少以才自負，應試久不遇，間以策干大帥，不能用，遂好奇服，流寓上海，依英人威妥瑪以居。咸豐中英兵入京師，或曰挾橙為導。後卒於上海。治經宗晚周西漢，多非常異誼，有詩本誼。

可是，關於上面所說的他沒有朋友之誼這一點，倒也並不盡然。如《淞濱瑣話》的作者王韜，就是他生平好友之一。

王氏之記龔氏軼事曰：

龔孝拱名公襄，仁和人。其名字屢改而益奇僻，曰刷剌、曰橙、曰太息、曰小定、曰昌匏。湛深經術，而精於小學。性嗜酒，與余交最善；晚間賦閒，與之作康駢之劇談，為劉伶之痛飲，上下古今，逾晷罔倦。孝拱謂飲酒須先知酒味，申浦絕無佳品，故從杭城運至，味極醇厚，試之果然。孝拱為閹齋方伯之孫，定庵先生之子，世族蟬嫣，家門鼎盛，藏書極富，甲於江浙，多四庫未收之書，士大夫未見之本。孝拱少時，沉酣其中，每有祕事，篝燈鈔錄，別為一書。以故於學無不窺，胸中淵博無際。後燬於火，遂無寸帙，殆遭造物之忌歟？

孝拱生於上海觀察署中，後隨其先君宦遊四方，居京師最久。兼能識滿洲、蒙古文字，日與色目人遊戲徵逐，彎弓射雲，試馬蹴日，居然一胡兒矣。在京與靈石楊墨林相稔，墨林素有豪富名，設典肆七十所，京師呼之為「當楊」，揮手萬金無吝色。孝拱曾與刻叢書未成，中多祕籍。

孝拱固淡於仕進，性冷雋，寡言語，儔人廣眾中，一坐即去。好作綺遊，纏頭之費數百金，輕於一擲。中年頗不得志，家居窮甚，恆至典及琴書。旅居滬上，與粵人曾寄圃相識。時英使威妥瑪膺參贊之任，司繙譯事宜，方延訪文墨之士，以供佐理。寄圃特以孝拱薦試與語，大悅。庚申之役，英師船闖入天津，孝拱實同往焉，坐是為人所詬病。晚節益頹唐不振，居恆好謾罵人，輕世肆志，白眼視時流，少所許可。世人亦畏而惡之，目為怪物，不喜與之見，往往避道而行。舊所得書帖物玩，斥賣殆盡。始納一妾，覓屋同居海上，擅寵專房，時繩其美於客前，而尤屬意於雙彎纖小。後又新購一姬，則其愛漸移，棄置別室，不復進矣。與妻十數年不相見，有二子自杭來滬省親，輒被逐，論者擬之陳仲子之出妻屏子焉。有弟曰念劬，以縣令候補江蘇，亦不和睦。卒以發狂疾死，死時出所愛碑本，其值五百金者，碎剪之，無一字完。生平著述，無人收拾，散佚不存。余所見有《元志》五卷、《漢雁足鐙考》三卷，不知尚在世間否？

綜觀上述，龔半倫一生的行為，誠可謂之不足為訓。然而，惟其如此，所以他的墨蹟倒反而益可珍奇了。就筆者所知，從前只有章孤桐先生嘗藏有他的墨蹟，此外即無第二人曾有他的墨蹟——甚至並且從未見過的了。

（一九六三年十月卅一日）

宋高宗法書

寒齋囊藏有宋高宗法書一頁，係項子京舊藏而復見孔廣陶《嶽雪樓書畫錄》著錄並經刻

帖者也。書凡十字，其文如下：

芳藥占長春

丹砂經九轉

絹本方幅，高五寸九分，闊五寸一分，字徑一寸餘，左方有「御製」瓢印，「己未連珠印，「雲外天香」印，「項墨林鑑賞章」；右方有「神品」連珠印，「子京」葫蘆章，「墨林祕玩」等印。此外復加有「孔氏鑑定」、「孔氏圖書之印」、「少唐墨緣」諸章，皆明晰可辨。

孔氏於原蹟後另紙並加題跋曰：「思陵此幅，乃紹興九年書，其於魏晉法書，無所不學，故能百變不窮，未可執一以論也。此十字用筆矯勁，如生鐵鑄成，而別露恣態；若使後

人學步，則難免板鈍流弊，是亦當備一種可傳而不可法者。咸豐丙辰冬，孔廣陶謹識於嶽雪樓。」

省齋案：《書林紀事》中有載關於宋高宗翰墨之記事一則，頗可參閱，其文如下：

高宗在位，雖干戈之日居多，然留神古雅，訪求法書名畫，不遺餘力。清閒之燕，展翫摹搨不少息。著評書一卷，亦名《翰墨志》。嘗曰：「學書必以鍾、王為法，然後出入變化，自成一家。」故臨《蘭亭》賜孝宗於建邸，云可依此臨五百本。惟帝好尚亦屢變，初作黃山谷字，故天下翕然學黃字。後作米南宮字，故天下翕然學米字。最後作孫過庭字，故孝宗亦作孫字。

帝嘗親御翰墨，作小楷以書《周易》、《尚書》、《毛詩》、《春秋》、《左傳》全帙，又節〈禮記〉、〈中庸〉、〈儒行〉、〈大經解〉、〈學記〉五篇，章草《語》、《孟》，悉送成均。又嘗御書真草《孝經》賜秦檜。紹興九年，檜請刻之金石，以傳於後；帝曰：「世人以十八章童蒙書，不知聖人精微之學，皆出乎此，朕因學草聖，遂以賜卿，豈足傳後？」檜再三請，乃從之。

（一九六三年十一月二日）

王維寫《伏生像》

十載以還，余時作東瀛之遊，年必一、二次或三數次不等，長途跋涉，樂此不疲；所以然者，無非旨在搜覽觀摩彼邦公私所藏中國古代書畫名蹟，藉以增廣見識，並冀對於賞鑑一道，有所裨益而已。

據經驗所得，竊以彼邦公家所藏，並不足觀；惟私人所藏，則頗多名蹟，其中尤以故阿部房次郎氏之所蒐集，尤稱甲觀焉。

阿氏所藏中國唐宋元明清名蹟，計有一百六十件，逝世之前，遺囑將其全部，寄贈與大阪美術館，俾供共賞。此一百六十件書畫，余俱曾一一寓目，其中雖亦不免有真贋混雜之弊，但大體言之，如唐吳道子《送子天王圖》卷，宋李成、王曉《讀碑窠石圖》軸及宮素然《明妃出塞圖》卷，清八大山人《彩筆山水圖》軸及石濤《東坡詩意圖》冊等，俱為不可多得之蹟。其中又有唐王維《伏生授經圖》卷一，余初不加重視，比讀先外舅舊作《爰居閣脞談》中有「王維寫伏生像」一則，則對於斯圖，敘述綦詳，無以復加，爰摘錄原文如下，俾供同好者之研討焉。

宋宣和御府藏王維畫最夥，其多至四十種，一百二十六件，有同一標題而畫至三、四件或七、八件者，如《棧閣圖》、《雪岡圖》、《高僧圖》、《羅漢圖》之類皆是，《濟南伏生圖》，其一也。《唐書》本傳稱：「維山水平遠，雲峰石色，妙絕天機。」《唐國史補》亦謂：「維畫品妙絕山水，於平遠尤工。」蓋維本以山水著稱，其後董源、巨然，為其嫡子；李龍眠、王晉卿及米家父子，又皆從董、巨得來。董思翁謂文人之畫，自王右丞始，真破的之論。維始用渲染，一變勾研之法，實畫家南宗之鼻祖也。然古之畫家，未有擅長山水而不工畫像者，故顧愷之曰：畫人最難，次山水，次狗馬；斯言諒哉。蓋山水但貴神似，而畫像則神似形似，須兼有之也。王維畫像，除《宣和畫譜》備載畫目外，其見諸記載者，惟唐〈孟浩然傳〉，謂維過郢州，畫孟浩然像於刺史亭，因曰浩然亭。及米芾《畫史》，謂張誠之少卿家，下畫王維仙巾黃服，合掌頂禮，乃是維自寫真，二事而已。《伏生像》雖見諸宣和畫目，然宋元以前，無名人著述，無記載云者，清代內府藏弆古畫書，超越前代，為海內甲觀，然以阮文達所親見而載諸《石渠隨筆》者，初無王維畫。以余所知，維畫真蹟之散在人間者，《伏生像》外，惟《雪溪圖》及《江干雪霽圖》而已。十年以前，《伏生像》已由景樸孫家歸日本阿部房次郎，為「爽籟館」中壓卷之品；余特疏其始末，以諗世之好維畫者。

王維寫《伏生像》

329

《伏生像》絹本設色，縱八寸四分，橫一尺四寸七分，《宣和畫譜》標題為，「寫濟南伏生像」六字，左方上角有「宣和中祕」四字璽，徽宗所鈐也。宋室南渡，書畫大半散佚，而此圖倖存，故《中興館閣儲藏錄》中，載古賢像六十一軸，而《伏生像》在焉。益以維所畫人物山水，統計僅十餘軸，視宣和時，僅存什一。今卷首「王維畫濟南伏生」七字，即宋高宗所書，押有「紹興」小璽及「乾卦」小圓璽，卷後有「紹興癸丑長至後一日桐江吳哲錢塘吳說獲觀於開府郡王齋閣」一跋，跋即吳傳朋說所書，所謂南宋最工楷法者也。案：癸丑為紹興三年，即高宗繼統後之第七年，此卷或已賜貴近，或藩邸借觀，吳得寫自，未可知也。元明兩朝一無題識，惟有明人李廷相及黃琳收藏印記而已。明季圖入內府，及李闖入都，清代定鼎，此畫因亂佚出，為北海孫退谷侍郎承澤所得，《庚子銷夏記》嘗著錄之。顧文莊《客座贅語》載都元敬嘗在黃美之（琳）家見此圖，驚歎不置，《銷夏記》亦引其事。

朱竹垞有二跋，其第一跋作於康熙九年，跋云：

右王維所畫伏生，上有宋思陵題字，康熙庚戌十月，觀於退谷孫先生之齋。生濟南人也，余遊濟南，於長白山之陰，拜生墓，見其祠宇卑隘，至不容筵几，有司牲醪歲時之饗，或闕焉不修，因歎世人無知重生者。蓋經學之不明久矣，思秦之時，諸

生訟言封禪，致有坑儒之禍；生為秦博士，得免，其明哲有過人者。及漢興，隱士負

一時之望，莫如商山四皓，初未聞講習經義，傳之弟子，則其年雖八十餘，衣冠甚

偉，與土木何異？生獨能於微言既絕之時，教學齊魯，老而益勤，卒傳之龜張，斯文

未喪，天若有意於生而錫之年者；百世之後，宜師其人而識其貌焉。維之所畫，特想

像為之而已。然藝事既神，其精思所感，如或見之，觀是圖者，不問知其為生，此思

陵所以實惜而親題之也。世之法書名畫，多祕之內府，人既未得觀，間復流傳於世，

藏之者非其人，則觀者亦取非其人，此書畫之厄也。是圖之得歸孫氏，非至幸歟！先

生今年七十有八，猶治《尚書》不輟，所注〈禹貢〉、〈洪範〉，其發明經義甚詳，

對先生之容，蓋悟維之貌生能入神也。同觀者：譚七舍人兄吉璁舟石，李十九秀才良

年武曾，布衣秀水朱彝尊跋。

余案：竹垞是時年四十二，以布衣蒞京之第三年也。是年又有〈孫少宰蟄寶觀吳季子

劍〉聯句四十韻詩，與此跋殆同時所作。孫退谷於康熙十五年逝世，此畫遂入真定梁

玉立（清標）相國家，今卷中有「北平孫氏」、「北海珍藏書畫印」、「孫承澤印」

及「承澤」二字名印，又「河北棠村」及「蕉林鑑藏」諸印，而無孫、梁兩家跋語。

康熙三十年，玉立相國薨於位，越九年庚辰，又由孫氏之孫歸宋牧仲尚書，是時牧仲

巡撫江蘇。

王維寫《伏生像》

331

明年辛巳，朱竹垞再為之跋，跋云：

是圖於庚戌（即康熙九年）冬，觀於北平孫侍郎蟄室所，因跋其尾。既而歸於棠村梁相國，今為漫堂先生所藏，地雖三易，而三公皆當代正人，不墮格天（秦會之）、半閒（賈師道）、鈐山（嚴惟中）之手，濟南生亦厚幸矣。草廬〈論古今文書賦詩〉云：「若論伏勝功，遺像當鑄金。」右丞真蹟難得，傳已千年，直與鑄金等也，老服生花，雲煙再睹，回憶舊題，三十二年矣，為之憮然。康熙辛巳二月八日南書房舊史朱竹垞再跋，時年七十有三。

最後則牧仲自跋云：

此王摩詰《伏生像》，載《宣和畫譜》，後入思陵甲庫，題字並「乾卦」、「紹興」小璽具存，明李廷相、黃琳，皆鑑賞名家，曾經藏弄。顧鄰初《客座贅語》云：「都元敬從黃美之家，見摩詰《伏生圖》，為之咋舌，即此卷也。我朝孫退谷得之，先生沒，轉歸梁相國棠村。」康熙庚辰十月，余從相國孫右江僉事雍購得，疏其流傳之緒，以示子孫。摩詰為南宗第一人，伏生授書，有關經學，非《天王》、《洛神》諸圖可比，收藏珍重，當何如也。綿津山人宋犖謹識。

卷中有「商邱宋氏審定真蹟」印，嗣歸濰縣陳簠齋介祺，最後歸完顏景樸孫賢，而為阿部所得，此其收藏之大略也。

是圖為有數名蹟，殆無疑義。惟孫退谷謂都元敬驚歎不置，宋牧仲亦謂都元敬為之咋舌，孫、宋蓋皆據顧起元之言；然都元敬所著之《寓意編》，則對於此圖，褒貶雜出，亦嘗鑑家所當知也。文云：「唐王維《濟南伏生像》，宋祕府物，今藏金陵王休伯家，余官金陵，聞休伯所藏書畫甚富，一日與顧吏部華玉過之，休伯張燕，余戲之曰，必出書畫乃飲，始出宋元者，亦有唐人筆，余與華玉笑而不答；遂出此及維著色山水一卷，余不覺驚伏，以為平生未之見也。但古人之坐，以兩膝著地，未嘗箕股；而秦漢之書，當用竹簡；今像乃箕股而坐，憑几伸卷，此則余所未曉。抑聞維嘗畫雪中之蕉，毋乃類是，而不必拘拘於形似者耶？」云云。元敬之言，未可謂之刻舟求劍也。……

省齋案：余對此畫之所以並不特別加以重視者，初非如都元敬氏之以考據為論證，乃純從筆墨之觀點而加以評斷者。是以雖此畫遞藏之淵源有自，題跋之歷歷可考，而余終未收入拙著《海外所見中國名畫錄》之內也。

（一九六三年十二月廿三日）

王維寫《伏生像》

333

齊白石與瑞光和尚

前年夏天，我在一個朋友處看見齊白石畫的一幅《無量壽佛圖》。圖係設色，畫無量壽佛朱衣端坐於巖樹之下，狀甚莊嚴。左上角題款曰：

雪盦老和尚供奉，癸亥秋九月心出家僧齊璜。

右上角後復加題曰：

此幅畫於癸亥年，至今日二十四年矣；紙墨猶新，老翁之髮白且禿也。丙戌四月，八十六歲白石加題幾字，記其感慨；時客京華城西鐵柵屋。

軸首籤條為雪盦所自題，書法亦頗可觀。圖之四周，邊題幾滿。題者有周肇祥、邵章、張海若、陳雲誥、邢端、黃賓虹等，皆一時名士，文不具錄；惟賓虹題中有「白石老人皈依

雪盦禪師為作此圖」等語，可見此圖之不比尋常。

我的朋友問我雪盦和尚是什麼人，筆者孤陋寡聞，當時竟無以答之。去年我兩次東遊，第一次在東京購得一幅瑞光畫的《觀海圖》，筆意極似大滌子，軸首籤條為齊白石所書，所以特別引起我的注意。後來於看圖中瑞光款題籤署之下，有一個「雪盦」兩字的圖章，於是我就恍然大悟雪盦和尚者，即瑞光和尚是也。

第二次在東京又購得釋瑞光畫的《山水花卉人物冊》一，計共十頁，其中尤其是人物──《思尊圖》和《無絃琴圖》兩頁，筆意與風格，與大滌子確相彷彿。

然則瑞光和尚究竟是什麼人呢？

據齊璜口述、張次溪筆錄的《白石老人自傳》一書中所載，在「定居北京」一節裡有曰：

民國六年（丁巳·一九一七）陰曆五月十二日到京，這是我第二次來到北京。我這次到京，除了易實甫、陳師曾二人以外，又認識了江蘇泰州凌植支（文淵）、廣東順德羅癭公（惇曧）、敷庵（惇曧）兄弟，江蘇丹徒汪藹士（吉麟）、江西豐城王夢白（雲），四川三臺蕭龍友（方駿），浙江紹興陳半丁，貴州息烽姚茫父（華）等人。凌、汪、王、陳、姚都是畫家，羅氏兄弟是詩人兼書法家，蕭為名醫，也是詩人。此外還認識了兩位和尚，一是法源寺的道階，一是阜城門外衍法寺的瑞光。瑞光是會畫的，後來拜我為師。

又一則曰：

民國二十一年（壬申·一九三二年）我七十歲。正月初五，驚悉我的得意門人瑞光和尚死了！他是光緒四年戊寅正月初八日生的，享年五十五歲。他的畫，一生專摹大滌子，拜我為師後，常來和我談畫，自稱學我的筆法，才能畫出大滌子的精意。我題他的畫，有句說：「畫水鈎山用意同，老僧自道學萍翁。」我對於大滌子，本也生平最所欽服的，曾有詩說：「下筆誰教泣鬼神，二千餘載只斯僧；焚香願下師生拜，昨夜揮毫夢見君。」我們兩人的見解，原是並不相背的。他死了，我覺得可惜得很，到蓮花寺裡去哭了他一場，回來仍是鬱鬱不樂。

又一則曰：

於此我們可以略知瑞光和尚的生平和他與白石老人之交誼之深切了。尤其是白石老人一生門徒遍天下，而他自稱為「得意門人」的卻未之前見，還要以瑞光和尚為第一人呢。

又一則曰：

我早年跟胡沁園師學的是工筆畫，從西安歸來，因工筆畫不能暢機，改畫大寫意。所畫的東西，以日常能見到的為多，不常見的，我覺得虛無縹緲，畫得雖好，總是不切

實際。我〈題畫葫蘆〉詩說：「幾欲變更終縮手，捨真作怪此生難。」不畫常見的而去畫不常見的，那就是捨真作怪了。我畫實物，並不一味的刻意求似，能在不求似中得似，方得顯出神韻。我有句說：「寫生我懶求形似，不厭聲名到老低。」所以我的畫，不為俗人所喜，我亦不願強合人意。有詩說「我亦人間雙妙手，搔人癢處最為難。」我向來反對宗派拘束，曾云：「逢人恥聽說荊關，宗派誇能卻汗顏。」也反對死臨摹，又曾說過：「山外樓臺雲外峰，匠家千古此雷同。」「一笑前朝諸巨手，平鋪細抹死工夫。」因之，我就常說：「胸中山氣奇天下，刪去臨摹手一雙。」贊同我這見解的人，陳師曾是頭一個，其餘就算瑞光和尚和徐悲鴻了。

世人皆知陳師曾和徐悲鴻是名畫家，也都是白石老人的好朋友；可是知道瑞光和尚的名字的人們卻不很多，尤其不知道他也是一位名畫家──不但是齊白石的「得意門人」，並且還是他的知己呢！

（一九六三年十二月卅一日）

賞鑑書畫之大忌

關於書畫賞鑑之不易，筆者過去既已反覆論之矣，顧猶有賞鑑書畫之大忌，則尚未涉及。顧文彬《過雲樓畫記》卷首〈凡例〉中有曰：

書畫乃昔賢精神之所寄，凡有十四忌，度藏家亟應知之。霾天一，穢地二，燈下三，酒邊四，映摹五，強借六，拙工印七，凡手題八，徇名遺實九，重畫輕書十，改裝因失舊觀十一，耽異誤珍贋品十二，習慣鑽營之市儈十三，妄摘瑕病之惡賓十四。

湯垕《畫論》中亦有數則如下：

燈下不可看畫，醉餘酒邊亦不可看畫，俗客尤不可示之。卷舒不得其法，最為害物。

至於庸人謬子，見畫必看，妄加雌黃品藻，本不識物，亂訂真偽，令人短氣。

今人看畫，多取形似，不知古人最以形似為末節。如李伯時畫人物，吳道子後一人而已，猶未免於形似之失。蓋其妙處在筆法，氣韻、神采，形似末也。東坡先生有詩云：「論畫以形似，見與兒童鄰；作詩必此詩，定知非詩人。」余平生不惟看畫法於此詩，至於作詩之法，亦由此悟。

大凡觀畫未精，多難為物，此上下通病也。余少年見神妙之物，稍不合所見，便目為偽；今則不然，多聞闕疑，古人之所以傳世者，必有其實。古云：「下士聞道則大笑，不足以為道。」即此意也。

以上各論，俱極中肯。夫鑑賞書畫，本風雅之事，惜乎古今中外，乃獨多習慣鑽營之市儈與忘摘瑕病之惡賓，何耶？

（一九六四年一月十日）

安麓村精鑑之謎

古來關於中國書畫著錄之作，余最佩清初安麓村之《墨緣彙觀》。其所收藏之法書名畫數百件，無一不真，無一不精。僅就余個人所寓目者言之，法書部分有晉陸機之《平復帖》，唐李邕之《七言詩稿》，宋蘇軾之《寒食帖》，黃庭堅之《廉頗藺相如傳》，米芾之《多景樓詩》，文天祥之《書謝敬齋座右自警辭》，葛長庚之《足軒銘》，以及《元人書法大觀》（其中包含袁桷之《雅譚帖》、龔璛之《宣城詩》、戴表元之《動靜帖》、白珽之《陳君詩帖》、虞集之《白雲法師帖》、段天祐之《安和帖》、俞和之《留宿金粟寺詩帖》、王蒙之《書杜工部詩帖》等）。名畫部分有隋展子虔之《遊春圖》，唐盧鴻之《草堂十志圖》，五代董源之《瀟湘圖》，宋李成之《讀碑窠石圖》，徽宗之《寫生珍禽圖》，米友仁之《瀟湘白雲圖》，趙孟堅之《墨蘭圖》，元趙孟頫之《雙松平遠圖》、《吳興趙氏三世人馬圖》、《趙氏一門三竹圖》，龔開之《駿馬圖》，方從義之《武夷放棹圖》，朱德潤之《秀野軒圖》，黃公望之《富春山圖》，倪瓚之《虞山林壑圖》，吳鎮之《嘉禾八景圖》，王蒙之《青卞隱居圖》及《修竹遠山圖》，趙原之《晴川送客圖》，明沈周之《廬山

《高圖》，唐寅之《夢筠圖》，文徵明之《真賞齋圖》，仇英之《竹院逢僧圖》，項聖謨之《松濤散仙圖》等，凡此殆皆可謂之銘心絕品者也。

案：安麓村者，名岐，字儀周，朝鮮人也。據端午橋為《墨緣彙觀》作序，中有言曰：

安氏麓村之《墨緣彙觀》，出於高（江村）、卞（令之）之後。所事納蘭太傅，聲勢赫奕，熏轑天下，安得依倚以鶩鹺，往來淮南津門；兩地為南北之府奧，賈販以書畫求售，往往湊集於此，安氏素負精鑑，又力能致之，一時所藏，遂為海內之冠。

據上所述，安氏實為一大鹽商耳，僅富有勝於他人而已，既非飽學之士，又何能「素負精鑑」？此實為一大謎，竊所大惑不解者。比讀繆荃孫之《雲自在龕隨筆》，中有一則曰：

曲沃仇氏，書畫之富，甲於山右。其所藏千有餘種，在松江時所得，皆董宗伯、陳徵君為之鑑定，故往往有二公題字，可稱「好事家」。案：鈐山堂所藏，文氏父子鑑定。麓村所藏，石谷師弟鑑定。近世薛觀堂中丞所藏，則秦誼亭、華遂秋等鑑定，均少贗品。

閱此可知安麓村所以獲得「精鑑」之名，實得力於王石谷之大助。十餘年來所大惑不解

之謎，遂一旦釋然矣。

（一九六四年一月十七日）

徐端本畫

數日以前，偶在某書畫展覽會中獲見款署史忠之《百鹿圖》一軸，筆墨甚工，堪稱佳作，惟究竟是否為史忠所作，則筆者學淺，未敢妄斷耳。

案：史忠，字廷直，本姓徐，名端本，明正德宣德年間之名畫家，金陵人。據《江寧志》、《金陵瑣事》、《無聲詩史》、《圖繪寶鑑續纂》、《畫史會要》、《明畫錄》等書所載，徐氏年十七方能言，外呆內慧，人以「癡」呼之，後因自號癡翁，又號癡仙，又號癡癡道人。善畫山水，風格頗似元之方方壺。又善人物、樹石、花木、竹石，縱筆揮寫，瀟灑不群。性卓犖不羈，與沈石田善，嘗訪之於吳門，適沈他出，堂中有素絹，乃潑墨成山水巨幅，不通名姓而出，比沈歸，見曰：「此必金陵史癡也。」急邀之歸，留三月始別云。

徐氏墨蹟遺世甚鮮，殊不經見。筆者生平所見其真蹟，僅得其畫冊一本，現藏上海博物館。冊共十二開，畫山水、人物、花卉等，並有題詩，無不精絕。省齋案：冊首有潘奕雋篆書「癡翁三絕」四大字，末有藏者黃丕烈長題，詳述其得此之經過。菉閣雖精於版本之學，為為清代有名之藏書家，顧其對於國畫之鑑賞，則殊非所長，是以其題中所云，非常膚淺，亦

可謂之美中不足者也。

（一九六四年一月十八日）

釋石濤與梅瞿山之交誼

古來中國畫家寫黃山風景最多而又最精者，當推釋石濤與梅瞿山二人，石濤大名鼎鼎，人所共知，毋待贅述。瞿山名清，字遠公（一作淵公），宣城人，除善畫外，並工詩，著有《天延閣詩集》；明天啟三年（一六二三）生，清康熙三十六年（一六九七年）卒，壽七十五歲。識者評其畫黃山水入妙品，畫松入神品；又有謂其畫煙雲歷落，樹幹奇古，較之王孟端尤勝云。

瞿山以順治十一年（一六五四）中舉人，順治十七年上嚴禁士結社集會，於是彼即絕意仕進，隱居黃山，以詩畫自娛。石濤於康熙九年（一六七〇）初遊黃山，過宣城，遂與瞿山訂交。

石濤初贈瞿山詩云：

江左達者人共傳，瞿山先生思渺然。
靜把數編朝隱几，閒攜卮酒夜移船。

已知詞賦懸逸賞，好使聲名謝塵埃。
我欲期君種白蓮，攬衣直出青霞上。

瞿山亦有〈贈石濤詩〉云：

石公煙雲姿，落筆起遙想。
既具龍眠奇，復擅虎頭賞。
頻歲事采芝，幽探信長往。
得真在涉目，入解乃遺象。
一為湯谷圖，四座發寒響。
因知寂觀者，所得畢蕭爽。

瞿山在此詩中，以顧愷之及李公麟二氏與石濤相比擬，可見其欽佩之甚。

省齋案：石濤遺作中有《黃山八勝》冊一，現流在日本，藏於故友住友寬一氏家，極有名，中有《湯池圖》一頁，尤為精絕，固亦嘗為不佞閱之所擊節賞歎者也。

此外瞿山復有〈石公從黃山來，見貽佳畫，答以長歌〉，及〈題石濤黃山圖〉等詩。又瞿山亦嘗繪有《黃山十九景》冊一，中有一幀題曰：

石濤和尚從黃山來，曾寫數冊見示，中間唯五老峰最奇。余遊黃山，竟未與五老一面，意中每不能忘，握筆彷彿得之。

又一幀題曰：

喝石居，此亦石公粉本也，余亦未到，乃黃山別業。久不耐細筆，又不甘以老態自居，他日石公見之，得毋謂老瞿效顰耶？

以上所舉，足以略見二氏交誼之深焉。

（一九六四年一月二十日）

《梅景書屋雜記》

最近自名書畫鑑賞家張葱玉氏之逝，海內之精於斯道，堪稱權威者，唯吳湖帆氏魯殿靈光，歸然獨存而已。

廿餘年前，余與湖帆同寓滬上，朝夕過從，談藝為樂。湖帆嘗撰有《梅景書屋雜記》一卷，為純言書畫之作，都百餘則，精采絕倫。余嘗勸之付刊，俾供同好者共賞，而彼則深自珍祕，謙遜不遑，藝人風度，殊堪欽佩。當時余曾向其借讀竟夕，並鈔錄其中若干則，以資參閱。茲復擇尤數則，錄之如下：不僅足資同好者談藝之助，抑亦可當掌故讀也。

王叔明以《青下隱居》、《葛稚川移居圖》二幅，為平生傑作；所見王氏真蹟，皆不能出此上。它如龐氏《夏日山居》、《丹山瀛海》、故宮《谷口春耕》、《雅宜山齋》，順德鄧氏風雨樓《煮茶圖》，鹽官徐氏心遠堂《冬青茅屋圖》，四明周氏寶米齋《春山讀書圖》，桐鄉徐氏《西郊草堂圖》，吾家《松窗讀易圖》，亦皆妙品也。若《林泉清集圖》雖聲名煊赫，然同樣具有三本，滋可議耳。吾家《松窗》卷有小印

曰「天昇」，殆叔明初號，未經前人道及，可補王氏小傳之闕。

王煙客七十九歲冬後，因患風疾，其書往往由麓臺、石谷等代作，僅吳與龐氏藏冊頁二開，一做倪雲林，一做米家山，裝成小卷，後有南田題字者，為煙翁八十四歲真蹟，用筆較未病前尤蒼古可味，手略震顫，神韻兩字，真達最高峰，無人可擬及也。

其他做大癡淺絳略施淡青綠者，多麓臺作（麓臺時年三十歲左右），偶爾自為潤飾而已。其另一種筆法流動而極精能者，是石谷代作也（石谷時年在四十左右）。此二種畫流傳甚多，不能以偽本論，蓋款印俱真耳。就余所見石谷代者四、五本，麓臺代者有十六、七本之多云。

董文敏筆甚健，書畫皆勤敏，但不耐長卷大軸，往往零星小冊，四頁者最多；若巨製，率為捉刀。曾見楊氏藏做巨然高頭大卷，長幾二丈有奇，乃王圓照代作也，款亦圓照所書（余所見圓照代董畫共三、四事），知此者，甚鮮也。圖照有時亦為煙客代作。

董邦達、誥父子，錢維城，鄒一桂，黃鉞，皇六子永瑢等進呈之作，都出俗匠代作，與半日自畫，截然不同。東山有極佳品，在篁村、蓬心諸人之上；錢、鄒亦各有所

長，非盡惡筆也。

王建章真蹟不多，畫亦無甚出色，而東瀛人士奉為至寶，皆受廉南湖所給也。南湖擇明人金扇中冷名而畫尚佳者四十幀，不論山水花卉人物，一律切去款字，而改題為王建章，裝成四大冊，不知者以為建章神明變化矣！余曾藏建章便面一事，筆法學方方壺，僅足與袁尚統輩相伯仲而已，確是真蹟，此外未之或覯。

羊毫盛行而書學亡，畫則隨之；生宣紙盛行而畫學亡，書亦隨之。試觀清乾隆以前書家如宋之蘇、米、蔡，元之趙、鮮，明之祝、王、董，皆用極硬筆；畫則唐宋尚絹，元之六大家（高、趙、黃、吳、倪、王），明四家（沈、文、唐、仇）、董、二王（煙客、湘碧），皆用光熟紙，絕無一用羊毫生宣者。筆用羊毫，倡於梁山舟；畫用生宣，盛於石濤、八大；自後學者風靡從之，墜入惡道，不可問矣。然石濤、八大，有時亦用極佳側理，非盡取生澀紙也。

石濤畫人物最佳，遠勝山水，山水則愈細愈妙，後之學者，從橫暴處求名師，遠矣。

金冬心親筆畫至拙雅，用筆純以隸法出之，其工能者，全出羅兩峰代筆也。

以上略引數則，已可窺見原著言論之如何警闢及內容之如何精采。筆者深盼湖帆之終能採納鄙意，早日將原著刊行出版，以饗同好而供共賞也。

（一九六四年一月廿二日）

文徵明與祝枝山書

廿餘年前，余寓滬上，初興收藏書畫之癖而研鑑賞之道。故每遇名蹟，不能自決，輒以持往梅景書屋主人吳湖帆先生處質疑求教，以定去取。某日，富晉書社主人以明賢手札尺頁一冊求售，內有王守仁、文徵明、莫是龍、王寵、周天球等八家，共書十二通，索價一千二百元。審閱再三，頗多可疑。即以往示湖帆，果也，僅文徵明、周天球二書確係真蹟耳。即以五百金易此二信，售者初尚不允割拆，經再三往返，始成交。衡山書係致祝枝山者，特精。文曰：

日為冗迫所迫，未能晤對，懷念何如！默庵處《感懷帖》足下曾一見否？所言濟之先生《此事帖》，亦佳。明意疑為唐人揭臨者，曷若此帖盡善盡美；且有宋元人跋語，鑿鑿可據，其為真蹟無疑矣。僕曾偕題其末，足下何不詣彼觀之？且足下向游神於義獻之門，賞鑑不爽，儻一經妙句題品，豈非斯帖之一助也！草此奉聞，不備。徵明頓首上。希哲尊兄先生侍史。十三日。

此書筆墨飛舞，神情盎然，余甚寶之，惜後以亂離，於南北奔徙中不翼而飛，今日念之，猶有餘憾也。

（一九八四年一月廿四日）

王羲之《行穰帖》

上月東遊，在東京文雅堂主人江田勇二處購得其精印之王羲之《行穰帖》影印本二卷，歸以分贈友人。《行穰帖》者，中國書史上著名之劇蹟也，嘗為清內府所收藏，而又曾經刊入《三希堂法帖》者。再前則為名藏家安儀周所收，其所編《墨緣彙觀》著錄曰：

《行穰帖》卷：

硬黃紙本，草書兩行十五字，唐模至精者。首有宋徽宗金書月白絹標籤，前後黃絹隔水，押宣和五璽，鮮艷奪目。後紙押「內府圖書之印」，董文敏小楷一行，釋：「足下行穰九人還示應決不大都當佳」，款書「其昌釋文」。末角有「用卿」、「吳廷」二白文印。

又月白絹隔水董文敏行書題云：

東坡所謂君家兩行十三字，氣壓鄴侯三萬籤者，此帖是耶？董其昌審定，並題。

後紙文敏二題，一行書題云：

宣和時，收右軍真蹟百四十有三，《行穰帖》其一也。以淳化官帖，不能備載右軍佳書，而王著不具玄覽，僅憑倣書鋟版，故多於真蹟中挂漏；如《柏卿帖》，米海岳以為王書第一，猶在官帖之外，餘可知已。然人間所藏，不盡歸御府，即歸御府，或時代有先後，有淳化時未出，而宣和時始出者，亦未可盡以王著為口實也。此《行穰帖》在草書譜中，諸刻未載，有宋徽宗正書與西昇《聖教序》一類，又有「宣和」、「政和」小印，其為內殿祕藏無疑，然觀其行筆蒼勁，兼籀篆之奇蹤，唐以後虞、褚諸名家，視之遠愧，真希代之寶也！何必《宣和譜》印，傳流有據，方為左券耶？萬曆甲辰冬十月廿三日。華亭董其昌跋於戲鴻堂。

後又一題云：

此卷在處，當有吉祥雲覆之，但肉眼不見耳！己酉六月廿有八日再題，同觀者陳繼儒、吳廷，董其昌書。

此題行書，字大如小拳，更為精極。內附孫退谷一柬，押「硯山齋」朱文小長印。

又日本書道權威刊物《書品》月刊第一百四十二期（去年十月出版）內有西川寧所撰之

〈新出的行穰帖〉一文，詳為介紹，達萬餘言，可資參閱。

　　省齋案：據余所知，張氏於一九五七年將所謂韓幹《圉人呈馬圖》以六萬五千元美金售與巴黎博物館後，即斥美金一萬元在香港向合肥李氏小畫禪室購得此劇蹟，旋即以八百萬圓日金（合美金兩萬餘）之代價，售與日本某藏家，一轉手間即獲利一萬餘美金。又余近嘗見美國克勞福氏（Crawford）之《中國畫收藏錄》一厚冊，其中張大千昔日所藏之名蹟如宋代之王詵《西塞漁社圖》（有同代之范成大、洪邁、周必大、王藺、趙雄、閻蒼舒、尤袤諸人，明代之董其昌，清代之沈德潛諸跋，極精），宋徽宗《竹禽圖》，宋高宗詩書扇面冊，元代之《吳興趙氏三世人馬圖》（趙孟頫、趙雍、趙麟作），明代唐寅之《葦渚醉漁圖》，仇英之《滄浪漁笛圖》，以及八大山人之《魚樂圖》及石濤之《秋林人醉圖》等諸名蹟，皆在其列，誠可謂之洋洋大觀！

　　大千十年來僑居巴西，朝夕與達官鉅商為伍，以經營「有術」，聞其所居廣有千畝，蓄有珍禽異獸，且兼有庭園之勝，宜其躊躇滿志，樂不思蜀，而反視祖國為異域矣！

（一九六四年一月廿六日）

黃山谷《伏波神祠詩書卷》始末記

在本月十五日××報的「大公園」裡，有一篇唐瓊先生的「京華小記」，題名〈侯爵收藏家〉，寫的是關於日本第一收藏家細川護立侯爵所收藏中國古物的故事。文中備述他的收藏富而且精，末並有一段如下：

黃山谷書《伏波神祠詩》大字長卷，是黃山谷病後得意之作。「水漲一丈，堤上泥深一尺，山谷老人病起，鬚髮盡白」之語，頗有趣。

省齋案：關於這個書卷，我最初曾於一九五五年十二月一日的《熱風》半月刊第五十四期中寫了一篇〈黃山谷伏波神祠詩書卷〉詳述其本末，後來復收入拙著《書畫隨筆》（星洲世界書局出版）一書中，再後來我又曾將此卷的原本影印於《中國書畫》第一集內，以供讀者諸君的共賞；時光如駛，忽忽已經數年了。

這個卷子是紙本，高一尺一寸二分，長二丈二尺三寸有餘，卷首籤題為清代成親王（永

璭）所書，曰：「黃文節公伏波神祠詩，張孝祥、文徵明題，詒晉齋。」卷身大楷，正書劉賓客（禹錫）詩原文，並涪翁的自記曰：

〈經伏波神祠〉

蒙蒙篁竹下，有路上壺頭。

漢壘麐鼯鬥，蠻溪霧雨愁。

懷人敬遺像，閱世指東流。

自負霸王略，安知恩澤侯。

鄉園辭石柱，齷思馬少游。

一以功名累，齟思馬少游。

師洙濟道與余兒婦有瓜葛，又嘗分舟濟家弟嗣直，因來乞書。會余新病癰瘍，不可多作勞，得墨瀋，漫書數紙，指臂皆乏，都不成字。若持到淮南，見余故舊，可示之，何如元祐中黃魯直書也。建中靖國元年五月乙亥，荊州沙尾水漲一丈，堤上泥深一尺，山谷老人病起，鬚髮盡白。

以上一百七十一字一氣呵成，極盡遒勁矗鑠龍飛鳳舞之致；無意求工而適臻其妙，不侫生平所見黃字，殆無有勝於此者。

後張孝祥題曰：

張孝祥安國氏觀於南郡衛公堂上，信一代奇筆也！養正善藏之，乾道戊子八月十日。

又後文徵明跋曰：

右黃文節公書劉賓客伏波神祠詩，雄偉絕倫，真得折釵屋漏之妙。公嘗自言：「紹興甲戌黃龍山中，忽得草書三昧。」又云：「自喜中年以來，字書稍進。」此書建中靖國元年五月乙亥，荊州書，於時公年五十有七，正晚年得意之筆。且題其後云：「持到淮南見余故舊，可示之，何如元祐中黃魯直書。」案：公嘗自評元祐中書云：「往時王定國嘗書余書不工，余未嘗心服；由今日觀之，定國之言，誠為不謬。蓋用筆不知擒縱，故字中無筆耳。字中有筆，如禪家句中有眼，非深解宗趣，豈易言哉？」此書豈所謂字中有筆者耶！公元符三年，自貶所放還，建中靖國元年四月，抵荊南，崇寧元年，始赴太平，凡留荊南十閱月，嘗有辭免恩命奏狀，云到荊州即苦癃瘍，不可多作勞，正發奏時也。三十年前，徵明嘗於石田先生家觀此帖，今歸華中甫，中甫特來求題，漫識如此。嘉靖辛卯九月晦長洲文徵明書。

黃山谷《伏波神祠詩書卷》始末記

359

再後復有近人顏瓢叟（世清）三跋和葉遐庵（恭綽）兩跋，詳述經過，不具錄。

關於本卷流傳的經過，宋元兩代，已不可考；據不佞的所知，自從明代到了華氏真賞齋之後，嗣歸項元汴（墨林）。到了清朝，第一個收藏此卷的是梁清標（棠村），旋入內府，歸高宗（乾隆）收藏。嗣歸成親王，後來成親王看中了劉墉（石庵）所藏的唐代銅琴，就以此卷與之相易。石庵之後，轉入陳介祺（簠齋）之手。到了民國，初歸顏世清，旋歸葉恭綽，最後則為譚敬（區齋）所得。

十三、四年前，筆者與區齋同寓於香港思豪酒店，某日，他忽遭覆車之禍，因而涉訟，由於急於需款，遂有將所藏全部出讓之意。那時，張大千正避暑於印度大吉嶺，我馳書告以此訊，他立即來電，謂「山谷《伏波神祠詩》卷，弟寤寐求之者已廿餘年，務懇代為竭力設法，以償所願」云云。我接電後，幾經周折，才能勉獲報命。

張大千得此卷後，興高采烈，南北東西，時以相隨。一九五一年他到日本去遊覽時，曾將這個卷子帶往，原想交給京都便利堂用珂羅版精印複製本一百卷，以廣宣傳的。可是因為時間上來不及，遂留在他的老友江藤濤雄（也是我的朋友）處，託他代為辦理一切手續。不料後忽然江藤急病暴斃於京都，此卷不知如何的，轉輾為細川護立以日幣二百二十萬元的代價所得。後來我與細川侯爵亦嘗有一二度謙敘之雅，偶然談及此事，他也還興高采烈，得意萬狀呢。

省齋復案：此卷中除有上述諸藏家之無數藏章外，卷末又有葉遐翁題「世傳山谷法書第

一吾家宋代法書第一」十六個大字，並鈐有「第一希有」一印，可見其如何的重視。前年拙編《中國書畫》第一集出版後，我曾寄給他一冊，旋接他的手覆曰：「頃奉到承賜畫冊，如溫夙好，不勝感荷。集中所載，皆神州罕品，得此傳播，足為國光矣。《伏波神祠詩》聞已查無下落，只增慨歎，不知亦知其所在否？」可見他老人家關懷之切。我當即函覆概略，並附舊作，但不知他究竟曾否看到。因特重作此文，以期達到一舉兩得的私願云爾。

又細川氏於獲得此卷之後，曾假與日本京都大學的人文科學研究所以《東方刊行會》的名義，卒由便利堂將它按照原來的尺寸，精印成複製本一百卷，廣為宣揚。現在寒齋幸而還留得一本，朝夕把玩，如溫舊夢呢。

（一九六四年一月三十日）

書畫賞鑑不易之又一例

余嘗謂賞鑑乃一難事，而書畫之賞鑑尤為難事之難事。又謂賞鑑者，乃一種極專門而又極深奧之學問。普通一般之書畫家不一定為賞鑑家，而所謂收藏家也者，更不一定即為賞鑑家。今再舉一例，用證吾說。

明詹景鳳所撰之《東圖玄覽》一書，其識見之廣博與議論之精湛，素為不佞所欽服者也，中有一則如下：

乙酉長安燈市，余與沈太常純甫往，見唐伯虎一細絹山水，學王摩詰，筆墨精雅，不著色，上有文徵仲題詩，伯虎復自題。又有吳仲圭一小幅墨菜，傍有倪元鎮題七言絕句詩，上又有黃子久題百餘字，皆真，余助純甫購得之。其年秋，莫廷韓入京，純甫以示廷韓，廷韓謂為偽作，純甫即以贈其故人。余昔聞雲間莫廷韓、顧汝和、汝脩三人賞識並具大法眼，而廷韓於二畫則如此。汝和於丁丑年燈市自買二巨幅劉松年，大喜，誇示友人，以為奇貨。余聞急從借觀，不但贋而且濁俗，汝和問何謂贋，余具道

所以，乃大服。余因語汝和：「以伯兄之精賞而買贋物，何也？」汝和笑曰：「豈惟弟也，如文太史非吾鄉所謂法眼者耶？太史曾買沈啟南一山水幅，懸中堂，余適至，稱真，太史曰：『豈當真而已，得意筆也！頃以八百文購得，豈不便宜？』時余念欲從太史乞去，太史不忍割。既辭出，至專諸巷，則有人持一幅來鬻，如太史所買者，予以錢七百購得之，及問鬻與太史，亦此人也！間以語太史，太史好勝，卒不服；太史且然，兄何少弟之失二畫哉？」

上記甚趣。省齋案：《東圖玄覽》一書，余紹宋《書畫書錄解題》中列為「未見」者也，並曰：「《東圖玄覽》，明詹景鳳撰，《佩文齋書畫譜》歷代藏畫中曾徵引及之，未知其書專記繪否？姑列此俟訪」云云。今寒齋之所藏者，乃民國卅六年北平故宮博物院所刊行本，後有啟功一跋，詳述是書之本末並評論其內容，其末節曰：

此編所記，不斤斤於款識印章，而詳於筆墨法度。昔讀張浦山《圖畫精意識》，以其備論畫法得失，於書畫著錄體例中獨闢蹊徑，賞鑑之道，始不墮於空談而能有益於學者；及見東圖之書，則已先乎浦山矣。蓋東圖書畫既精，聞見又博，其所論斷，皆自甘苦中來，精闢如此，豈偶然哉？

所論甚是，殊有同感也。

（一九六四年一月三十日）

馬遠畫水

客歲拜觀故宮博物院之「歷代名畫陳列」，在唐宋元明清數百件名蹟之中，余特賞馬遠之《水圖》。圖為長卷，共十二幅，其名如下：

洞庭風細　層波疊浪　寒塘清淺　長江萬頃

黃河逆流　秋水迴波　雲生滄海　湖光瀲灩

雲舒浪卷　晚日烘山　波蹙金風　細浪漂漂

寫水之百態，極盡千變萬化之致，誠不能不謂之歎觀止矣。

復閱李日華《六硯齋筆記》所載，是卷圖中「賜大兩府」四字，為楊妹子所題。圖後李東陽題跋曰：

右馬遠畫十二幅，狀態各不同，而江水尤奇絕，出筆墨蹊徑之外，真活水也。余不識

畫格，直以書法斷之。長沙李東陽。

吳寬題曰：

馬遠不以畫水名，觀此十二幅，曲盡水態，可謂多能者矣。仝卿家江湖間，蓋真知水者，宜其有取於此。戊申十月晦日，吳寬在海月庵題。

王鏊題曰：

山林樓觀，人物花木，鳥獸蟲魚，皆有定形，獨水之變不一，畫者每難之。故東坡以為畫水之變，蜀兩孫；兩孫死，其法中絕。今觀遠所畫水，紆餘平遠，盤迴澄深，洶湧激撞，翰瀉跳躍，風之漣漪，月之激瀲，日之頑洞，皆超然有咫尺千里之勢，所謂盡水之變，豈獨兩孫哉？戊申歲長至後十日，王鏊題。

又有「羅浮山人梁敬借觀」，陳玉東沂題語，俞允文《畫水記》一篇。其後復有文伯仁題曰：

藝苑談往

366

馬畫盡水之變，俞記窮水之態，元美世居海上，其於水之變態，當自得之。余近寄寓包山，風帆往來，亦嘗領略，今觀此卷，頗會於中。元美方出為世用，既有得於水之變態，尤宜觀水之體以自致；讐言狂妄，不知以為然否？同在坐者：錢叔寶穀，顧季狂聖之，尤子求求。隆慶戊辰六月十八日，五峰山人文伯仁。

王世貞詠題曰：

上帝兩帶垂，長江黃河流。崑崙觸天漏，下貯海一杯。
震澤與洞庭，匯作東南漚。風雲出千變，日月浴雙輪。
泓渟寫秋星，蕭瑟競素湫。木落清淺出，石壓琮琤抽。
其細沫貫珠，巨者膏九洲。誰能傳此神？毋乃宋馬侯。
解衣盤礴初，已動馮夷愁。天一臆間吐，派九筆底收。
生綃十二幅，幅幅窮雕鏤。憶昔進御時，陛豁神龍眸。
遂令大同殿，濤聲撼牀頭。六宮攝其魄，所以不敢留。
楊妹即大家，女史司校讎。朱填六玉筋，墨宛四銀鉤。
錦縹賜兩府，青箱潤千秋。晴窗下開閱，如練沾衣褠。
恍作銀漢翻，浸我白玉樓。當其鬱怒筆，楣表騰蛟虯。

及乎汩舒徐，遙頸延驚鷗。動則開智樂，淵然與心謀。

老思鑑湖曲，興盡剡溪舟。左壁桑氏經，右圖供臥遊。

那能學神禹，胼胝終荒丘。

隆慶庚午春日，吳郡王世貞詠此圖，得二十五韻，二百五十字。

右馬河中遠畫水，馬不以水名，而所畫曲盡其狀，吾不知於吳道子、李思訓、孫知微若何能自崑崙西來，至弱水之沼，中間變態非一，無復遺致矣。畫凡十二幅，幅幅各有題字，如雲生滄海，層波疊浪之類，雖極柔媚而有韻。下書「賜兩府」三字，其印章有楊娃語。長輩云，楊娃者，皇后妹也，以藝文供奉內庭，凡遠畫進御，及頒賜貴戚，皆命娃題署云，然不能舉其代。及編考畫記稗文，俱無之，獨往往於他蹟見楊蹟如一。案：遠在光寧朝，後先待詔藝苑，最後寧宗后楊氏，承恩執內政，所謂楊娃者，豈即其妹耶？又兄石谷，俱以節鉞領宮觀，位至太師，時稱大兩府、二兩府，則所謂「賜大兩府」者，疑即石也。此卷初藏陸太宰全卿家，李文正、吳文定、王文恪諸公，俱有跋，而不能詳其事，聊記以俟再考。世貞又識。

筆記中李氏復自識曰：

凡狀物者，得其形，不若得其勢，得其韻，不若得其性。形
者，方圓平扁之類，可以筆取者也。勢者，轉折趨向之態，可以筆
取，參以意象，必有筆所不到者焉。韻者，生動之趣，可以神游意會，陡然得之，不
可以駐思而得也。性者，物自然之天，技藝之熟極而自呈，不容措意者也。馬公十二
水，惟得其性，故瓢分蠡勺一匊，而湖海溪沼之天具在，不徒如孫知微之崩灘碎石，
鼓怒炫奇以取勢而已。此可與靜者細觀之。

省齋案：楊妹子者，名娃，會稽人，宋寧宗恭聖皇后之妹，以藝文供奉內庭者也。筆者
昔嘗見譚區齋所藏之馬遠《踏歌圖》（現亦已歸故宮博物院），上亦有楊妹子之題字，甚斌
美。至此《水圖》卷，則後曾入清內府，據民國十五年六月二日「清室善後委員會」刊行之
《故宮叢刊》之四《故宮已佚書畫目錄三種》一書內所載，是卷嘗於「宣統十四年」十一月
十八日由溥儀以「賞溥傑」之名義而盜出，旋即攜往東北者也。一九四五年勝利之後，是卷
遂復為國人所得，今重歸故宮博物院所藏，何其幸耶！

（一九六四年二月三日）

讀《梅景畫笈》

癸未秋日，為海內名書畫家及鑑藏家梅景畫屋主人吳湖帆先生之五十壽辰，同年者共二十人（包括梅蘭芳、周信芳等），組「千歲會」，而張「千歲宴」於滬西之魏家別墅，參加者數百人，余亦獲邀陪末座，誠盛事也。時光如駛，忽忽廿載，今湖帆已屆古稀之年，而不佞亦竟垂垂老矣。

日昨偶理箱篋，得《梅景畫笈》一冊，即係當年湖帆所贈者，如溫舊夢，百感交集。是書係梅景書屋同門弟子王季遷等三十餘人所編，內輯湖帆傑作五十幅以為紀念者，精采萬分。卷首有葉遐翁所題「煙雲供養」四大字，筆力遒勁。次陳定山序，中有曰：

夫宋元以書畫絕詣領袖群彥一代豪俊無出其右者，於元推趙子昂，明中有沈石田，明季為董思翁，嗣後無聞矣。畫苑寂寥，將三百年。湖帆以公孫葄胄，與廣武之嗟，睿極精思，洞遠藻鑑，二十年間，質文數變，獨樹一幟，卓然大家，可以冠冕時流矣。二三子以湖帆為木鐸，何患無師？

次潘承弼序有曰：

丈世蔭清胄，淹雅才思，丹青薰習，腹笥經綸，而其閎覽好古，多聞強識，舉凡鐘鼎之款識，書畫之譜錄，上下數千年，勾稽抉摘，若數甲乙，若倒囊度，海上藏鑑家，莫不奉手而請益。篋衍既富，手摹心追，垂三十年，而畫名震東南，屏跡滬濱，優閒歲月，從游門牆者，戶屨日滿，畫苑壇坫，宜道廣而不孤矣。

以上所云，皆係世所公認之事實，並非溢辭，以較彼江湖撈客自出畫集而自吹自擂者，相去何遠耶？

（一九六四年二月六日）

王安石之墨蹟

近年以來，私家收藏之書畫名蹟日稀，宋元固無論已，即明清之佳構，亦所罕睹。推原其故，大多已流出海外，言之可歎！如前記張大千氏所藏之王羲之《行穰帖》及黃庭堅《伏波神祠詩》二劇蹟之售與日人，王詵《西塞漁社圖》、宋徽宗《竹禽圖》、宋高宗《團扇書》、吳興趙氏《三世人馬圖》、唐寅《葦渚醉漁圖》、仇英《滄浪漁笛圖》、八大山人《魚樂圖》、石濤《秋林人醉圖》等諸名蹟之售與美人，即其例也。

雖然，事固有未可一概而論者，如友人王南屏君新得之王安石寫經一卷，珍藏逾恆，唯恐或失，亦其一例也。

是卷歷經明清名鑑藏家項子京、曹秋岳、安儀周諸氏珍藏，見《墨緣彙觀》著錄，其文如下：

王安石《書楞嚴經旨要》卷：

白紙本，小行書七十四行，紙性堅緊，光潔如新。荊公作字，黃太史評有橫風

疾雨之勢，觀此良不虛也。此卷首書「大佛頂如來密因修證了義諸菩薩萬行首楞嚴

經」，後書：「余歸鍾山，道原假楞嚴本，手自校正，刻之寺中，時元豐八年四月

十一日，臨川王安石稽首敬書。」前後有「大雅」、「松雪齋」、「趙氏子昂」、

「陳惟寅印」。後紙牟巘之、王蒙題識，項墨林一跋，帖有項氏諸印，後經曹秋岳

所藏。

是卷內容，一如《墨緣彙觀》所述，不復細贅。惟項子京一跋，鄙意亦有錄引之必要，

其文曰：

日前寒氣稍退，天忽放晴，承南屏邀約，特往觀賞，明窗淨几，展覽再三，誠人生之一

快也。爰記如上。

宋王安石，字介甫，號半山，本撫州臨川人，後居金陵。官至丞相，封荊國公，諡曰

文，追封舒王。凡作字，率多淡墨疾書，初未嘗略經意，惟達其辭而已，然而積學盡

力，莫能到。評書者謂得晉人用筆法，美而不夭艷，瘦而不枯瘁。黃庭堅云：「荊公

率意而作，本不求工，而蕭散簡遠，如高人勝士敝衣敗履，行乎大車駟馬之間，而目

光在牛背。」此卷是荊公手書《楞嚴經》旨要，視其所摘，乃深於宗教。由其積學累

功所至，非尋常漫自鈔寫可擬。況其書圓轉健勁，別有一種骨氣，風度俊逸，有飄飄

物外之想，余家法書頗眾，如此本者止獲是經卷，世所稀見。寂寥之中，一展閱之，亦可以出生死，游淨度，不為無益，絕勝罹塵網、溺嗜欲、饕餮墮於餓鬼趣中，歷劫不能超也，豈特貴其書之奇妙而已哉？

<div style="text-align: right">墨林項元汴敬識於櫻寧庵。</div>

卷末項氏並附識廿四字曰：「宋王介甫正書楞嚴經旨帖，其值叁拾金，明項元汴家藏珍祕。」亦甚趣。

省齋案：史載荊公「工書畫」，顧其蹟殊罕見。夫清內府為名蹟之寶庫，亦未有其藏，它可知矣。然則如不佞者，今日侷處海隅，孤陋寡聞，乃竟得睹此孤本，抑何幸耶！

<div style="text-align: right">（一九六四年二月九日）</div>

宋高宗《詩書扇面冊》

最近出版之美人克勞福氏《中國書畫收藏目錄》，中刊有宋高宗所書之「秋深清到底雨過碧連空」行草一頁，係得自國人張大千者，精絕精絕。曩固嘗為不佞所一再拜觀而擊節賞歎者也。

案：是頁為宋高宗詩書扇面冊中之一，冊原為粵中所藏宋元名蹟之一，初為潘氏聽驪樓所藏，見《聽驪樓書畫記》著錄。嗣歸何氏田谿書屋，曾刊珂羅版影印本發行之。

第一頁曰：

> 輕舫依岸著溪沙，兩兩相呼入酒家。
> 盡把鱸魚供一醉，棹歌歸去臥煙霞。

第二頁曰：

潮聲當畫起，山翠近南深。

第三頁曰：

高標淩秋嚴，貞色奪春媚。

第四頁曰：

秋深清到底，雨過碧連空。

第五頁曰：

湖上晴川凍未收，湖中佳景可遲留。
更臨亭上看群岫，雪色嵐光向酒浮。

第六頁曰：

去年枝上見紅芳，約略紅葩傅淺妝。

今日庭中足顏色，可能無意謝東皇。

第七頁曰：

青春向客自無意，強把多情著暮春。

長苦春來惱亂人，可堪春過只逡巡。

第八頁曰：

黃昏半在山下路，卻聽鐘聲連翠微。

山頭禪室掛僧衣，窗外無人溪鳥飛。

第九頁曰：

池上疏煙籠翡翠，水邊遲日戲蜻蜓。

第十頁曰：

天山陰雨判混茫，二爻調鼎灌瓊漿。
試來丑未門邊立，迸出霞光萬丈長。

第十一頁（楊妹子書）曰：

淪雪凝酥點嫩黃，薔薇清露染衣裳。
西風掃盡狂蜂蝶，獨伴天邊桂子香。

第十二頁（楊妹子書）曰：

薄薄殘妝淡淡香，眼前猶得玩春光。
公言一歲輕榮悴，肯厭繁華惜醉香。

冊末聽颿樓主人跋曰：

宋高宗諱構，字德基，徽宗第九子，宣和三年封康王。飛龍之初，頗喜黃山谷體，後取米書，已而皆置不用，獨心摹手追王逸少。萬幾之暇，喜作小楷，曾書《周易》、《尚書》、《毛詩》、《左傳》全秩以送貯成均。此書絹扇，賞賜廷臣妃嬪物也，運腕力追晉唐，雖無意求工，而出入變化，直入王右軍堂奧。此冊為琴山農部所藏，今歸余齋，晴窗展玩，益我師資，惜當日所刻真草《孝經》不傳於世，為恨事耳。

道光己酉清明後五日，窗雨，跋於清華池館。潘正煒記。

余藏宋思陵書凡四種：一為楷書《黃庭經》，一為《賜梁汝嘉墨敕》，一為《臨蘭亭序》，用筆之妙，與此冊洵堪伯仲也。冊內第十二頁吳荷屋中丞曾模刻入《筠清館集帖》，因並紀此，以誌墨緣。次日正煒又記。

嗚呼，如此名蹟，而卒落外人之手，殊可歎也！

（一九六四年二月十二日）

石濤《秋林人醉圖》

張大千氏《大風堂名蹟集石濤專輯》中之《秋林人醉圖》，乃石濤傳世遺作中之名蹟，今亦已為美人克勞福氏所得矣，惜哉！

圖為立軸，紙本設色，寫山水雲霧樹木人物橋梁舟舫之屬，無不精絕。此圖筆墨酣暢，淋漓盡致，蓋一時興到紀遊之作，無意求工而適臻其妙者也，圖上端石濤自題凡三，首題云：

常年閉戶卻尋常，出郭城原忽恁狂。
細路不逢多揖客，野田息背選詩郎。
也非契闊因同調，如此歡娛一解裳。
大笑實城今日我，滿天紅樹醉文章。

昨年與蘇易門、蕭徵義過實城，看一帶紅葉，大醉而歸，戲作此詩，未寫此圖。今年奉訪松皋先生，觀往時為公所畫竹西卷子，公云吾欲思老翁以萬點硃砂脂胭，亂塗大抹秋林人醉一紙，翁以為然否？余云三日後報命。歸來發大癡癲，戲

為之並題。

次題云：

白雪紅樹野田間，去者去兮還者還。
昨日郊原平放眼，七珍八寶鬥春山。
人同草木一齊醉，脫盡西風試醒時。
大雅不知何者是，老來情性慣尋癡。

昔虎頭有三絕，吾今有三癡：人癡、語癡、畫癡。真癡何可得耶？今余以此癡，
呈我松翁者，則吾真癡得之矣，索發一笑。清湘陳人大滌子濟青蓮草閣。

三題云：

頃刻煙雲能復古，滿空紅樹漫燒天。
請君大醉烏毫底，臥看霜林落葉旋。
次日復題一絕，寄上松皋先生一笑。清湘又。

（一九八四年二月十九日）

康里巙巙之書法

世人之談元代書家者，莫不推趙孟頫與鮮于樞；余則特賞康里巙巙焉。

十餘年前，余與譚區齋同寓於香港之思豪酒店。區齋富收藏，其所蒐集之書畫，悉屬名蹟，而尤多昔日為安儀周所舊藏而見諸於《墨緣彙觀》著錄者。中有康里巙巙所書之《梓人傳》一卷，亦安氏所舊藏者，白宋紙本，草書，字大盈寸，筆法超逸，極龍飛鳳舞之致，雋品也，余旦夕把玩，百觀不厭。

案諸《墨緣彙觀》，尚有其書《謫龍說》一卷，現藏首都故宮博物院，與《梓人傳》卷堪稱雙美，固亦為余所擊節賞歎者也，去年日本《近代書道雜誌》（四月份第四集）曾刊登其原蹟焉。

《書林紀事》中之記康氏曰：

康里子山巙巙善真行草書，單牘片紙，人爭寶之，不啻金玉。子山嘗問客：「一日能寫幾字？」客曰：「聞趙學士言，一日可寫萬字。」公曰：「余一日寫三萬字，未嘗

382

以力倦而輟筆。」故論者謂元代以書名世者，自趙魏公後便及公也。

又有一則則記其謙遜之故事，文曰：

周伯琦以篆隸真草擅名當時，至正間，初改奎章閣為宣文，朝臣咸謂必命巎巎書榜，時伯琦雖在館閣精篆書，未為上所知，巎巎曰令書宣文閣榜十數紙，周不識其意。一日，有旨巎巎書閣榜，辭曰：「臣所能書者真書，不古，古莫如篆，周伯琦篆書今世無過之者。」上如其言召之書，由是進用。

觀是則康氏不僅書法佳妙而已，其書德尤可風也。

（一九六四年二月二十日）

石谿《報恩寺圖》

明末四畫僧中之石濤與石谿，世稱「二石」者也，顧石谿之墨蹟並不多見，遠不如石濤之眾焉。

故友日本住友寬一氏，藏有石谿二大名蹟：（一）《達摩面壁圖》，余嘗刊之於拙編《中國書畫》第一集，茲不贅述。（二）《報恩寺圖》，則曾歷刊於日本出版之《支那名畫寶鑑》、《宋元明清名畫大觀》，以及氏所自編之《明末三和尚》者也。

圖為立軸，紙本設色。寫山水、雲霧、樹木、梵宇、人物、舟帆之屬，蒼蒼茫茫，古幽深邃，極盡筆墨變化之能事，圖上石谿自題曰：

石秃曰：佛不是閒漢，乃至菩薩、聖帝、明王、老莊、孔子亦不是閒漢。世間只因閒漢太多，以至家不治，國不治，叢林不治。《易》曰：「天行健，君子以自強不息。」蓋因是箇有用底東西，把來齷齷齪齪，自送滅了，豈不自暴棄哉！甲午乙未間，余初過長干，即與宗主未公握手。公與余年相若，後余住藏社校刻《大藏》，今

屈指不覺十年，而十年中事，約過幾千百回，公安然處之，不動聲色，而所謂布施齋

僧保國裕民之佛子，未嘗少衰。昔公居祖師殿，見倒塌，何忍自寢安居。只此不忍安

居一念，廓而充之，便是安天下人之居，必不肯將此件東西，

自私自利而已。故住報恩，報恩亦頹而復振，歸天界見祖殿而興，思公之見好事如攫

實然。吾幸值青溪大檀越端伯居士，拔劍相助，使諸祖鼻孔，煥然一新。冬十月，余

因就榻長干，師出此佳紙，索畫「報恩」圖意，以壽居士為領袖善果云。癸卯佛成道

日，石禿殘者合爪。

省齋案：癸卯乃清康熙二年，亦即公元一六六三年。題中所云青溪大檀越端伯居士，

即程正揆，孝感人，甲申後，卜居江寧，因是與石谿交好。程氏亦名畫家，生平嘗畫《江山

臥遊圖》達五百卷之多，即周櫟園一人已云曾見其三百幅。此《報恩寺圖》係石溪畫贈青溪

者，宜其別見匠心，益可寶貴也。

（一九六四年二月廿五日）

梅瞿山《宣城勝覽圖》

讀國內名畫家賀天健氏所編之《梅瞿山畫集》，中選印有《宣城勝覽圖》三葉，此固嘗為寒齋所舊藏者也，為之欣然。

圖為大橫冊，紙本，共十六葉，水墨與設色各半，書畫俱工整無比，十六葉之名稱如下：

第一葉，〈天柱閣〉，設色，圖上題曰：

天柱閣鰲峰東，郡學左，推官張嘉言建。從形家言，置此以課士子也。胡詮部詩：「桃李谿谿春色滿，每從去後憶張堪。」今圖之以廣見聞，亦猶胡公之所繫思云。

第二葉，〈一峰〉，水墨，圖上題曰：

敬亭西之第一峰，即以一峰得名。中有庵，其經樓禪榻，與茗圃花林相映帶，遊者不

知其在孔道也。以戴錢塘法寫之，使敬亭得藉以為襟帶焉。

第三葉，〈黃池〉，水墨，圖上題曰：

黃池一名玉溪，與姑孰鄰壤，實大鎮也。市煙江月，映帶朝昏，余嘗遊泛其間，往往流連吟眺，不能即去。用郭河陽《晚江煙柳圖》圖之。

第四葉，〈春歸臺〉，水墨，圖上題曰：

臺在西城內，郡人春遊之所也。

怪來滿座桃花色，霜葉千林入酒紅。

里人劉仲光〈春歸臺〉詩：

秋盡行春逸興同，春歸臺上醉秋風；

第五葉，〈景梅亭〉，設色，圖上題曰：

南郭雙羊路，梅花覆古亭；亭空誰更倚，溪外一峰青。　題景梅亭。

景梅亭在雙羊山下，先都官墓側，建以人不以花也。

第六葉，〈柏梘山〉，水墨，圖上題曰：

柏梘山千山迴合，中貫雙流，山口有飛橋，郡守羅近溪先生題曰「引虹」，尤稱勝境。圖以文與可「蜀道」筆法，其奇險之致，差可彷彿。

第七葉，〈黃谷坑〉，設色，圖上題曰：

黃谷坑華陽最深處，其高嶺為熨斗坪，昔人嘗避亂於此。余少時遊此，曾留短句：未識武陵路，真疑別有天。山都在樓上，瀑竟到牀前。晚雨千巖暝，春雲一榻懸。此中聊可託，不藉買山錢。

第八葉，〈高峰〉，水墨，圖上題曰：

高峰居華之南，迫出雲表，峰頭老僧，多與猿猱雜處。其下有塔泉，凌空而上，計十重餘;；俯視諸峰，皆兒孫也！峰頂觀音巖，產香巖，宛陵之茶，未有出其右者。

第九葉，〈龍溪〉，設色，圖上題曰：

龍溪，水陽之舊名也。煙市連江，旅商贛泊，而雲水親人，漁歌響答，悠然具物外之賞。圖以徐熙之法，宛置身於泛舟浮宅間矣。

第十葉，〈雙塔〉，設色，圖上題曰：

始黃蘗禪師應裴丞相之請，建寺於敬亭山麓，其材木皆來自海南，而出於井，今所傳金雞井是也。寺既燬，僅存兩石幢，俗名雙塔，以松年法寫之，未能盡福地之十一也。

第十一葉，〈峽石〉，設色，圖上題曰：

長薄帶芳洲，支江繞郡流。

潭煙宛陵夕，山雨敬亭秋。

溜急知湖口，林喧指渡頭。

依依沙渚上，人畏待行舟。

右李先芳峽石舟中詩。寫以荊關法，蓋峽石之景，在晚為望歸舟也。

第十二葉，〈宛津〉，設色，圖上題曰：

宛津與句水著名久矣，津有橋有庵，煙柳之勝，頗似長干。昔屠緯真泛此愛之，醉被緋袍，擊鼓作《漁陽三撾》，即此可想其勝。

第十三葉，〈開元閣〉，設色，圖上題曰：

開元水閣，舊為羅近溪太守講學之所，即唐時杜紫薇留詠處也。杜詩云：「深秋簾幕千家雨，落日樓臺一笛風。」今姑據所見而圖之，不能盡如舊觀矣。

第十四葉，〈山口〉，設色，圖上題曰：

山口，柏梘山之口也，去城南八十里，余遊柏梘，曾作〈山口行〉，中有：

柏梘之峰何崔嵬？十折九折雲嵐開。
白虹奔瀑聲如雷，同遊屐齒驚徘徊。
飛梁天半胡來哉？磵道交關九十九。
蟠龍踞虎為樞紐，中峰之脊為南斗。
纏奎絡壁群巒寺，俯陵四壘如蒼狗。

即此數語，可以識其大概矣。

第十五葉，〈響山〉，水墨，圖上題曰：

響山，一名響潭，竇子明釣白龍處也。下瞰澄潭，上籠煙郭，泛舟者唯此稱最，良時勝景，客遊多集於此，故於題詠尤多。

第十六葉，〈魯墨溪〉，水墨，圖上題曰：

魯墨溪與新田山相為映帶，中為華陽出入孔道，而山水幽曠，出塵外，以李咸熙書法表之，咫尺煙村，尚可作桃源觀也。

省齋案：瞿山生於明天啟三年癸亥（公元一六二三），卒於清康熙卅六年丁丑（一六九七），壽七十有五。是冊作於康熙十八年己未（一六七九），時瞿山年五十七，正精力充沛之時；而宣城又為其故鄉，一草一木，倍具感情，凡此皆為其實地紀遊之作，宜其特別精采，親切動人也。余得此冊，約在七、八年前，珍視逾恆，乃後以易米之故，不得已遂典於友人處，期滿竟不能贖歸，為之太息。嗚呼，寒士而獨愛書畫，乃又力不能守，亦人間之一悲劇也。

（一九六四年二月廿六日）

金冬心《山水人物冊》

寒齋舊藏有金冬心《山水人物冊》一，精極，原係周湘雲姻丈故物，吾友吳湖帆先生嘗題謂「所見冬心翁畫，當以此冊為第一神品，不厭百讀」者也。冊共十二葉，設色，紙白版新。

第一葉題曰：

寫楚州昔遊水鄉詩中風景。昔耶居士記。

第二葉題曰：

雙樹羃庭，布以忍草，居士具善者相，合十禮佛。種種皆由心生，絕非摹仿而作也，南宋馬侍郎彷彿似之。天上天下，誰人賞我此語耶？又題一詩：

三熏三沐開經囊，精進林中妙意長；

禮畢小身辟支佛，寫時指放玉豪光。　心出家盦僧畫記。

第三葉題曰：

桐始華，三月初，桐垂乳，四月餘。碧羅張繖風舒舒，絕無日影涼生裾。自然長閉東山廬，豈可不讀蒙莊書？主人清瘦瘦於鶴，有時獨坐頭未梳。頭未梳，庭掃除，莫使秋霖摧葉金井虛。　曲江外史並賦〈梧桐曲〉。

第四葉題曰：

雪車冰柱覓無方，盡日孤藤雙屐忙。貪看綠萍池上雨，果然一雨病先涼。　昔耶居士畫詩書。

第五葉除畫外，無題，僅鈐「金吉金印」一。

第六葉題曰：

荷花開了，銀塘悄悄新涼早，碧翅蜻蜓多少。六六水窗通，扇底微風；記得那人同

坐，纖手剝蓮蓬。　曲江外史小筆，並自度一曲。

第七葉題曰：

三十年前在吳中與友生酌酒賦詩，今畫成小圖，以傳好事。何鎦沈謝暗中摸索也。壽門。

第八葉題曰：

久不作綺語，而貌此綠窗翠袖之人，未免白頭老奴風流罪過；不覺擲筆一笑。冬心先生記。

第九葉題曰：

風掃疏林雨洗塵，山中面目本來真；
夕陽影裡各無語，二老居然世外人。　曲江外史畫詩書。

第十葉除畫外，無題，僅鈐「金農」一印。

第十一葉題曰：

風吹滿地落葉，有客斜陽叩門；
門外青山不改，門前舊額無存。　百二硯田富翁畫畢又題。

第十二葉題曰：

乾隆己卯六月，畫此小冊十二幅。七十三翁杭郡金農記。

省齋案：十年前余與張大千同往友人處觀畫，在數百件中獲見此蹟，大為賞歡。大千則詭謂此係贗品，勸余不必加以重視，顧余則堅持己見，不為所惑，越年且竟設法得之。後大千在海外聞訊，飛函求余割讓，而余則以易米之故，早已脫手讓人矣。此事在余譬諸雲煙過眼，聊以自解；而大千則心勞日拙，每提及此，輒荷荷焉。

（一九六四年三月三日）

沈石田《九段錦畫冊》

沈石田《九段錦畫冊》，沈氏遺作中名蹟之一也，十年前，余嘗在日本奈良林平造氏後

人處見之，欣賞無已。

冊為紙本，共九葉，俱為仿古之作，精采無比。

第一葉仿趙松雪，青綠山水，圖畫古松三株，紅葉一樹，前有瘦竹，三竿兩竿，一紅衣

人觀書茅亭中，置琴其側，草縈路細，意象都佳。

第二葉倣黃鶴山樵，長松三株，上裊藤蘿，枝柯四蔭，一人攜琴緩步將度溪橋；隔岸青

回，景物閒暢。

第三葉倣吳仲圭，水墨，蒼山細樹，微徑透迤，樵子越嶺將歸，筆氣清潤。

第四葉，倣趙千里，作田疇數畝，傍有村落，綠樹三五層，板屋七八家，晴天長夏，時

方當午，農夫荷鋤礦水，婦子擔盒餉耕。又有曳杖閒行，青帘林外，雞犬相聞，大得田家況

味。如讀儲光羲詩，不覺名利之心頓異。

第五葉倣惠崇，青山紅樹，溪路沿崖，兩山缺處，略見柴門，風動葉鳴，山犬驚吠，細

柳疏松，方亭臨水，遠山微抹，叢竹籠煙，獨往何人，當是子真谷口。《畫史》稱惠崇小景絕佳，此殆得其奧理。

第六葉倣王孟端，野客溪橋，古樹五六，各自成林，筆法圓秀，全幅用墨，忽於樹下作蜀葵數科，紅葩綠葉，點綴有情。畫家見之，必笑為脫格，然其用意蕭遠，正非凡流所及。

第七葉倣趙仲穆，作土垣草舍，寂寂孤村，野竹蕭森，寒林淡遠，棲鴉未定，晚靄滿天，一人短艇初歸，船頭獨立，飄飄然有遺世登仙意。

第八葉倣李成，雪山龍從，東西對峙，深林積雪，野水凝冰，旅客緣崖，羸網路滑，長橋過客，拄杖生愁，儼然風雪打頭。盛暑展觀，心神皆冷。

第九葉倣趙大年，蘆汀菱汊，淺水空明，高柳垂陰，下多亭館，採菱小艇，或三或五，蕩漾隨波，艷態明妝，略從毫末點染，便有無限風情。至其遠山橫黛，返照銜紅，天機活潑，又豈學力所能哉？圖上端有杜東原小楷題詩曰：

苕溪秋水高水初落，菱花已老菱生角。
紅裙綠髻誰家娘？小艇如梭不停泊。
三三五五共採菱，纖纖十指寒如冰。
不怕手寒並刺損，只恐歸來無斗升。
湖州人家風俗美，男解耕田女絲枲。

採菱即是採桑人，又與夫家助生理。

日落青山起暮煙，湖波十里鏡中天。

清歌一曲循歸路，不似耶溪唱採蓮。

繼南出其兄石田生所畫《採菱圖》求詩，一時不能即就，因書舊作如上；然圖景與詩意頗合，亦云可也。成化七年辛卯陽月望，鹿冠老人杜瓊書，時年七十又六。

省齋案：是冊曩為高士奇所藏，見《江村銷夏錄》。林氏後人頗有願讓意，惟索價過昂，惜余阮囊羞澀，苦無以應，致如此名蹟，竟失之交臂，殊可歎也！

又案：年前拙編《中國書畫》第一集中所彩色影印中之金冬心《採菱圖》，讀者俱歎其勝，其實其大意即本此《九段錦冊》中末葉之《採菱圖》，不過大同小異而已。

（一九六四年三月七日）

胡舜臣、蔡京《送郝元明使秦書畫合璧卷》

十年以前（一九五三年春），余東遊訪古，承京都博物館島田修二郎氏之介，前往大阪美術館拜觀其所藏之中國唐宋元明清書畫名蹟，由該館今村龍一氏熱情招待，縱觀三日，得以飽覽全部一百六十件之多，迄今回憶，誠快事也！

該一百六十件名蹟之中，有宋胡舜臣、蔡京《送郝元明使秦書畫合璧卷》一，原為中國南海吳榮光氏所舊藏，乃粵中舊存名蹟之一也。《辛丑銷夏記》之記此曰：

宋胡舜臣、蔡京《送郝元明使秦書畫合璧卷》：

絹本，高九寸四分，長三尺五寸，幅後諸印不可辨。舜臣學山水畫於郭河陽，以謹密為勝。此幅寫秦遊之景，峰巒高聳，則終南太華，若在眼前，而其平衍處，又覺清門韋杜，去人不遠，真不愧其師授。幅右小楷題詩，另釋於後：

〈送郝元明使秦〉一首：

送君不折都門柳，送君不設陽關酒。惟取西陵松樹枝，與爾相看歲寒友。　蔡京。

至正四年夏五月，濮陽吳睿，西湖莫昌，玉峰袁華同觀。

甲辰修禊日，同周鼎史鑑觀於玉延亭。相城沈周。

昔人謂胡舜臣畫學郭熙，與張洨、顧亮各得熙之一偏，而舜臣特為謹密。此為郝元明使秦紀別之作，與蔡京詩皆真蹟也。嘉慶甲子春仲，嘉善錢越觀並識。

蔡氏書格，皆在唐初。君謨師永興而力不逮，退就河南，乃得安樂三昧。歐陽六一翁所謂大字怪偉者，乃法魯公耳。元長學虞，頗得其溫勁之美，故能與君謨頡頏。元度了無所得，米芾詆之，致不足言，詆下可也，唐突坡公，則深可憐憫。香光張目，不能耐矣！石庵居士。

此卷宋胡舜臣作畫送郝元明使秦而蔡京以詩送之，以其時考之，在蔡京三致仕之後，四當國之前。京嘗有詩云：「一日趨朝四日閒，荒園薄酒願交歡」，當即在此時也。《大觀帖》真本每卷前後楷題皆京手書，此卷雖是行草，然

略可對證其筆意。其重刻《大觀帖》之楷題，則拙俗不可同語矣！方綱。

嘉慶乙丑首夏，遂寧張問陶，南海伍良、葉夢龍，番禺潘正亨觀。

是冬十一月之十又九日，周厚轅偕陳崇本觀，越九日雪窗書識。（題畫詩內「玉疊浮雲暮」，莫是「疊」字之誤否？並識。）

叢桂方招隱，君猶賦遠遊。
青楓初試絳，白露正宜秋。
玉疊浮雲暮，秦關王氣收。
離情付圖畫，悵我一登樓。

宣和四年九月二日，元明大參有使秦之命，作此紀別。胡舜臣。

右題畫上詩款已剝落，且為褾人損其一二字，不可讀，故補錄於此。嘉慶己巳，孟冬念有三日，桐壽山房晨窗讀《易》竟，並記。吳榮光。

此卷以乾隆甲寅二月，得於南海之佛山。嘉慶間，攜至京師，遂有劉文清相公及翁閣學、錢少宰、張太守題跋，迄今四十年，實為余收書畫之始。雲煙過眼，尚得久留，

欣幸記之。道光甲午七月十日，伯榮書於湖南撫署一貫堂，時年六十有二。

省齋案：大阪美術館關於中國書畫之收藏，實以故阿部房次郎氏之蒐集為其骨幹，他不足觀。阿部生前嘗為「大日本紡織聯合會」委員長並任貴族院議員，臨終時囑其後人以此一百六十件「寄贈」與大阪美術館，俾供共賞云。

（一九六四年三月五日）

關於王摩詰《江山雪霽圖》

王摩詰之《江山雪霽圖》，畫史上之赫赫名蹟也。余未見原蹟，僅在日本獲見其影印本，則以此卷昔日乃由中國羅振玉氏售與彼邦之小川睦之輔氏者。羅氏在其所撰自傳《集蓼編》中曾有記曰：

及居海東，無所得食，漸出以易米。及丁巳，近畿水災，乃斥鬻所藏，即精品若王右丞《江山雪霽》卷之類，亦不復矜惜；沈乙庵尚書贈余詩，所謂：「羅君藏有唐年雪，揮手能療天下饑」者也。得日幣二萬圓。

足以證明。

是卷最為董思翁所欽賞，題跋再三，情懇無比。其第一跋曰：

畫家右丞，如書家右軍，世不多見。余昔年於嘉興項太學元汴所，見《雪江圖》，多

不皴染，但有輪廓耳。及世所傳摹本，若王叔明《劍閣圖》，筆法大類李中舍，疑非

右丞畫格。又余至長安，得趙大年臨右丞《林塘清夏圖》，亦不細皴，稍似項氏所

藏《雪江》卷，而竊以其未盡右丞之致。蓋大家神上品，必於皴法有奇，大年雖俊

爽，不耐多皴，遂無為筆，此得右丞一體者也。最後得郭忠恕《輞川》粉本，乃極

細謹，相傳真本在武林，既稱摹寫，當不甚遠，然余所見者，庸史本，故不足以定

其畫法矣。

惟京師楊高郵州將處，有趙吳興《雪圖》小幀，頗用金粉，聞遠清潤，異常作，余

一見定為學王維。或曰：「何以知是學維？」余應之曰：「凡諸家皴法，自唐及宋，

皆有門庭，如禪燈五家宗派，使人聞片語單辭，可定其為何派子孫，今文敏此圖，行

筆非僧繇、非思訓、非洪谷、非關仝，乃至董巨、李范，皆所不攝，非學維而何？」

今年秋，聞金陵有王維《江山雪霽》一卷，為馮開之宮庶所收，亟令人走武林索觀，

宮庶珍之如頭目腦髓，以余有右丞畫癖，勉應余請。清齋三日，始展閱一過，宛然吳

與小幀筆意也，余用是自喜。且夙世謬詞客，前身應畫師，余未嘗得睹其蹟，但以心

想取之，果得與真有合，豈前身應入右丞之室，而親攬其盤礴之致，故結習不昧乃爾

耶？庶子書云：「此卷是京師後宰門拆古屋，於折竿中得之；凡三卷，皆唐宋書畫

也。」余又妄想彼二卷者，安知非右軍蹟，或虞、褚諸名公臨晉帖耶？儻得合劍還

珠，殊足辦吾兩事；豈造物妒完，聊畀余於此卷中，消受清福耶？老子云：「同於道者，道亦樂得之。」余且珍此以俟。萬曆廿三年，歲在乙未，十月之望，秉燭書於長安客舍。董其昌。

第二跋曰：

甲辰八月廿日，過武林，觀於西湖昭慶禪寺，如漁父再入桃源，阿閦一見更見也。董其昌重題。

後此卷書一度嘗為錢牧齋得所，跋曰：

馮祭酒開之先生得王右丞《江山雪霽圖》，藏弆快雪堂，為生平賞鑑之冠；董玄宰在史館，貽書借閱，祭酒於三千里外緘寄，經年而後歸，祭酒之孫研祥，以玄宰借畫手書，裝潢成冊，而屬余志之。神宗時海內承平，士大夫迴翔館閣，以文章翰墨相娛樂，牙籤玉軸，希有難得之物，一夫懷挾提絜，負之而趨，如堂適庭。嗚呼！房魏不復見秦王，學士時難羨，此豈直詞垣之嘉話，藝苑之美譚哉。祭酒歿，此卷為新安富人購去，煙雲筆墨，墮落銅山錢庫中三十餘年；余遊黃山，始贖而出之。豐城神物，

一旦出於獄底，兩公有靈，當為此卷一鼓掌也！崇禎壬午陽月題。

又《珊瑚網》編者汪珂玉氏亦有記曰：

馮開之《快雪日記》云：「吳崑麓夫人與余外族有葭莩之親，偶攜此卷見示，述其先得之管後宰門小火者家，有一鐵櫃門閂，或云漆布竹筒，搖之似有聲，一日，為物所觸，遂破墮三卷，閂其一也。」然《雙槐歲鈔》有云：「純皇好玩名畫古器，南京西華門，舊有二墨漆圓櫝，振之則中空有聲，蓋國初巨室之籍入者，以不可啟視，故棄於此；守閣小內史張本，穴而窺之，則畫幅存焉。一為蘇漢臣所繪宋高宗瑞應圖本，以王畫送安寧，蘇畫送黃賜，皆太監坐廠守備者。未幾，寧死，賜摟得之，併以獻上，賞賚甚厚，益加寵任。」是二事何相符至此？然《雪霽圖》有沈石田跋，或即張本所得，而流傳至此，好事者重烏秘之，偶入小火手耶，此卷海內推為墨王，自有神物護持之也。繡里汪珂玉先得臨本，復見真本跋。

省齋案：小川睦之輔氏早已作古人，其故宅在京都東山之麓，頗擅園林之勝，余嘗數往拜觀其所藏之中國書畫名蹟，每次俱由其後人接待，所見名蹟中以董北苑之《谿山行旅圖》

（即世稱「江南半幅」者）及宋人畫冊為最勝；至此王右丞《江山雪霽圖》，則始終未嘗寓目，豈不知下落耶？抑祕不示人耶？不得而知矣。

（一九六四年三月七日）

盧鴻《草堂十志圖》

唐盧鴻《草堂十志圖》卷，原蹟現在臺灣「故宮博物院」，尚有摹本宋人臨盧鴻《草堂十志圖》卷一，現在日本大阪美術館。圖寫山水人物樹木之屬，前者筆墨古拙而後者瀟灑纖麗，余俱獲觀之，皆妙品也。

十志者，一草堂，二倒景臺，三樾館，四枕煙廷，五雲錦，六期仙磴，七滌煩磯，八冪翠庭，九洞元室，十金碧潭也。圖後卷尾有楊凝式跋曰：……

右覽前晉昌書記左郎中家舊傳盧浩然《隱居嵩山十志》，盧本名鴻，高士也。長八分書，善製山水樹石，隱於嵩山，唐開元初徵拜諫議大夫，不受；此畫可珍重也。丁未歲前七月十八日老少傅弘農人題。

後周必大跋曰：……

右薌林向氏所藏盧浩然《草堂圖》，後有老少傅弘農人題識，不著姓氏，而著爵里，不列紀年，且繫之以時月，而用凝式之章。伯虎來為廬陵郡幕，相過款曲，求為訂之。蓋當石晉開運之四年，漢祖起於太原，復稱天福，其所書丁未前七月者是矣。唐之〈六臣傳〉，一曰楊涉，附載其子凝式，早有證羊之直，而不能自安於義命；歷事梁、唐、晉、漢、周，晚以太子太保致其政。抑豈當晉漢之際，官尚少傅耶？且楊姓之望出於弘農，即以凝式為文，其為斯人，夫復何疑？慶此畫歷歲既久，是題也，上溯開運，下逮本期之淳熙，凡閱五丁未，至於今，三百有餘年，其間經履世變，不為不多，是可尚也已。因考其巔末，以識其卷尾而歸之。

元己未春二月上日平園老叟周必大書。

後張孝思跋曰：

辛酉秋仲，丁南羽先生求觀此卷，捧而歎曰：「希世之寶，千金之玩也！」人生會觀，實有往因，焚香拜而展之。壬午夏六月，嬾逸張孝思識。

以後復有「丙戌冬十月既望，昆山王同祖觀；嘉靖乙酉八月廿七日，鄞陳沂鑑賞。」二題，及高士奇題曰：

神醫在水不入蓁，僬禽在野不受籠。達人泥土視軒冕，林巒劉迹偕洪濛。

嵩山徵君巢許蹤，高柯百尺龍門桐。召拜諫官臥不起，草堂僻徑臨巃嵸。

巖姿壑籟有神會，自寫不假丹青工。墨痕迥出濃淡外，絕境直與虛無通。

手書十志字健勁，藤枝薤葉紛相蒙。在昔右丞妙詩畫，輞川舊本留清風。

徵君絕藝亦兼擅，歸田少室將毋同。弘農好古愜真賞，跋尾小印幡絲紅。

筆法獨開元祐派，胚渾坡老兼涪翁。開運下迄淳熙代，五閱丁未霎流空。

神物不隨陵谷變，以之嗟感益國公。慶元到今復幾世，暗中呵護煩蒼芎。

黯然之光久愈大，何啻寶玉瑤晴虹。我在修門昔曾見，愛此疊巘藏玲瓏。

歸田五載親抱甕，拓湖拓地荽蒿蓬。石廊洞戶頗幽雅，十指媿未嫺皴烘。

重來那免猿鶴怨，故園清碧孤芳叢。雲煙一卷快入手，槐根欹枕誑高嵩。

余向在京師，見盧徵君此卷，字法道緊，其畫巖壑幽邃，樹木古鬱，非唐人不辦，五代楊少師，宋周益公皆有題識。二十年來，時勞夢想。歸田後，得馮氏舊圖於平湖之北，翠竹蒼柯，清流環匝，亦既足以怡老矣。甲戌秋，蒙召再入金門，仍於京師得之。乙亥長夏，退食閉門，時一臥遊，尚懷高士之蹤，益動故園之念，因為長句。今年請養南歸，歲暮兀坐簡靜齋，偶展此圖，因書舊作於卷尾。時康熙丁丑嘉平廿六

日，江村藏用老人高士奇並書。

又是卷引首為乾隆「御題」，每圖上皆並題有「御詩」，不具錄。惟尚有跋二，讀之可笑，因錄如下：

案高士奇跋，有尚懷高士之蹤，益動故園之念語，意在慕盧。然考盧藏用，初隱居於終南山，尋應徵辟，及登朝，專事權貴，趨趨奢靡，時人詆為終南捷徑。盧鴻則隱於嵩山，徵拜不受，營草堂山中以終老，二人志行，不可同日而語。若士奇附勢通賄，不能以義命自安，只可同於前之藏用，而不能同後之鴻。且其自署為藏用老人，亦有不期而同者，因借盧家事識之。丙申仲春上澣，御題並識。

此卷畫法，極工整而不板滯，極繁密而不冗雜，用筆極細，時露蒼渾，著墨極濃，而自有淺深，可謂盡畫家之能事。字則各體具備，超然有塵外致，向稱為盧鴻真蹟，第通卷無浩然款識，豈肥遯者流，逸其蹤並欲逸其名耶？而其名之僅存，則由於楊凝式、周必大二跋。然開元至今，千有餘年，舊蹟流傳，已屬不易，《石渠寶笈》所弆周昉《美人調鸚鵡》、韓幹畫《照夜白》，皆較舊於此，此乃紙墨完好如常，謂為必出浩然之手，其然豈其然乎？因諦視其畫法，與李公麟《山莊圖》極相

似，見卷縱或仿作，亦非公麟不能，夫龍眠真蹟，已不多覯，即非真盧，而得真李，亦不啻買羊得羊矣，又何必復計其名之逸與否耶？故於再題《十志》之末附及之。丙申季夏月上澣，御識並題。

復有更可笑者，則末尚有「御詩」數絕，乃標準的所謂「乾隆體」，殆可列入「奇文共賞」者也，句曰：

十體書成十志圖，鄭虔三絕那稱孤；滄桑顯晦千年閟，丁甲呵持有是乎？

楊周跋語識清河，張洽臨摹註足多；師表人倫自有在，寧因書畫辨如何？

山為宅便草為堂，肥遯千秋姓氏香；機士俗人屢爭較，先生者簡未能忘。

聞說終南捷徑通，伊人隱避乃於嵩；江村題慕盧家事，前後之間同不同？

省齋案：乾隆之所以曉曉不休並作歪詩以痛詆高士奇者，並非由於康熙二十年己巳九月左都御史郭琇劾其植黨營私，招搖撞騙，與王鴻緒、陳元龍同時奉旨休致回籍之一事也，

實以其生前進呈康熙之書畫「名蹟」，十九俱係　　品，後在其所遺之《江村書畫目》中查出其自認不諱（目中註明康熙四十四年六月揀定進呈手卷中有王羲之、唐太宗、褚河南、柳公權、孫過庭、宋徽宗諸蹟，俱係贗本），遂借題發揮，藉此以為報復耳。《江村書畫目》一書後曾付刊，末有羅振玉一跋曰：

又曰：

《江村書畫目》一卷，繕寫甚精，後有吳穀人祭酒跋，謂出文恪手書；然卷中有注文恪公跋者，則此卷殆書於文恪後人，非出文恪手也。目分九類，曰進，曰送，曰無跋收藏，曰永存祕玩，曰自題上等，曰自題中等，曰自怡，而董文敏真蹟別為類附焉。其曰進者，以進呈。曰送者，以充餽遺。皆注明贗蹟，且值極廉者。其永存祕玩，則真品而值昂。其他類中，亦間有贗蹟，皆一一注明，是此目雖為文恪後人傳錄，而確出手定。案：文恪以韋布入侍近禁，位至列卿，遭遇之奇，古今所罕，而通賄營私，屢登白簡，幸賴聖祖如天之仁，始終保全，宜如何冰淵自惕，乃竟以贗品欺罔，心術至此，令人駭絕！其留此紀錄以貽後人，殆不啻自暴其惡，爰付印以傳之，俾世之讀是編者，知當時言官所彈，猶未能燭其隱微，不如其自定之爰書為詳盡也。

藝苑談往

414

文恪以鑑賞負時譽，然學識實疏。此目永存祕玩類有《范文正公尺牘》，注：「宋元人題跋，皆係真蹟，神品上上。」此卷曾歸歸安吳氏兩罍軒，為之刻石，江村跋尾具存，今藏余家。文正書是真品，而諸跋則一手偽為；其樓攻媿跋，署名竟作從火旁之燇，而文恪亦不能辨。文正書是真品，而諸跋則一手偽為；其樓攻媿跋，署名竟作從火旁之燇，而文恪亦不能辨。其凉德如彼，而鑑別又若此，世人顧猶以書畫之曾經江村品題者為可增價，故記之以解其惑。

觀羅氏此跋，益可證明乾隆之所以痛恨高士奇者，正自有故，因乾隆之對於書畫，固略識之無者也。平心而論，此盧鴻《草堂十志圖》之究竟是否確為真蹟，誠如乾隆所云之不無可疑。因案諸周密《志雅堂雜鈔》中云：「原蹟久已殘缺，只餘九段。」乃高士奇及清內府之所藏，十段俱完整無缺，且較之周昉、韓幹諸蹟猶新，是其明證。雖然，唐畫真蹟，世間有幾？縱為宋本，自亦可珍。乾隆謂恐係出諸李公麟之手，固為測辭，但余則深望其不幸而言中也。

（一九六四年三月十三日）

齊白石百歲紀念雜談

一九五七年五月十六日，北京國畫院成立，我應院長葉遐翁之邀，特地前往拜觀古代與現代的作品展覽。在現代的作品部門內，我看見齊白石畫的一幅花卉，大書「白石時年九十有八」！就在那年九月十六日，他老人家去世了，報紙上都說他「享年九十七歲」。

如以他所自題的一九五七年是九十八歲的話來說，那麼今年豈非他已經要一百零五歲了嗎？再以公報所稱的享年九十七歲來說，也不是已經要一百零四歲了嗎？

復次，案諸胡適、黎錦熙、鄧廣銘三人合編的《齊白石年譜》一書，說：「清同治二年（一八六三）癸亥，十一月二十二日，齊白石生於湖南湘潭縣南百里之杏子隝星斗塘老屋。」那麼，豈非去年乃是齊氏的百歲紀念嗎？

其實，嚴格地來說，都是非也非也。第一，當民國二十六年（一九三七）丁丑齊氏七十五歲（舊例虛歲多一年）的時候，他因聽算命者的話，說他那年流年不利，有一「關」口，勸他用「瞞天過海法」虛報兩年，改稱七十七歲以逃過這「關」，所以他七十五歲以後的年齡都虛加兩歲，全不是真實的年齡了。第二，當他去世的那年，實際上他

作畫早已糊裡糊塗，連自己的真實年齡也記憶不清了，所以乃有「時年九十有八」之誤寫。

根據最準確的計算，同治二年癸亥十一月二十二日，實即是公元一八六四年一月一日，

所以，齊氏的真正百歲誕辰紀念，乃是今年（一九六四）一月一日呢！

以上所記，雖無關宏旨，但於後世有志於專門研討齊氏之身世者，當不無小補。以鄙人來說，數年來對於讚美齊氏藝術的文字，寫了不知有多少篇了，而自覺尚不能盡其萬一。猶憶一九五七年八月，我曾寫了一篇〈齊白石的詩文印畫和題款〉，略析其對於各門的造詣與成就。最後有一節曰：

綜上所述，齊白石以一個牧童和木匠出身的勞動者，刻苦自學而居然今日成為一個全世界知名的大藝術家，這確是一件石破天驚而足以自豪的盛事。區區深願於他年他老人家百歲之辰，另再恭撰壽文一篇，重申私頌呢。

景仰之深，可以概見。不但此也，遠在二十餘年前（一九四二年三月）拙編《古今》雜誌的創刊號中，即刊有許斐君所撰的〈齊白石〉一文，其開首曰：

一代藝人齊白石，今年已八十一歲了，他自署九九翁，藝林則呼之為白石草衣。昔惲南田亦以草衣名。齊曩年以雕花匠受知於王湘綺，拜門學詩，其天才竟在諸弟子

上，王極讚其能以俚語入詩，化腐朽為神奇，嘗以白石草衣稱之；所以他至今仍有這雅號。

文末又紀一瑣事，甚趣，併錄引之：：

白石如夫人小字寶珠，為名家侍婢，其主人把她嫁給這六十老翁時，雖覺平步青雲，終以年齡相差太遠，耽憂不能偕老白頭，而孰知她生男育女，唱隨已廿年，而且已扶正做了夫人。前年她又誕生一子，時白石已七十八歲，枯楊生稊，鍾愛逾恆，命名耋根，以資紀念。史學家王君為攝一影，並跋云：

白石翁慈祥愷悌，發為詩文，推而至於書畫金石：故其理論指事，狀物寫景，咸能得性情之正。昔孔子云：有大德者乃能有其名，有其壽。余謂有德有其壽，而後其名乃能與德壽並茂，此徵之古聖賢哲而然也。翁年今已躋於耄耋，名滿天下，而矍鑠康健，仍不減於盛年。此非大德大壽者而能至於斯歟！今歲夏，余由上海至北平謁翁於借山館中，喜翁矍鑠康健而德名壽之未有量也，爰為翁製斯圖。其侍翁側而立者則翁第七公子，時公子才三齡，頭角崢嶸，他日事業必能躋美翁志，以福利家國，而與翁之德名壽後先輝映，圖成，因識數語。三十年十月五日。

他接到此圖後，怡然自喜，翌日即作一畫貽之。越數日，他再展此圖，又想到要謝他，復作一畫與他，如是者三次，年老健忘，復以愛憐少子的緣故，遂使王君以一幀照相，易得三幅名貴的工筆畫。真可謂難得之至了。

關於此事，我前天翻閱最近出版的齊氏口述、張次溪筆錄的《白石老人自傳》一書，其中有一節曰：

民國廿七年（戊寅‧一九三八），我七十八歲，瞿兌之來請我畫《超覽樓禊集圖》，我記起這件事來了！前清宣統三年三月初十日，是清明後兩天，我在長沙，王湘綺師約我到瞿子玖家超覽樓去看櫻花海棠，命我畫圖，我答允了沒有踐諾。兌之是子玖的小兒子，會畫幾筆梅花，曾拜尹和伯為師。畫筆倒也不俗。他請我補畫當年的《禊集圖》，我就畫了給他，了卻一樁心願。六月二十三日，即陰曆五月二十六日，寶珠生了個男孩，這是我的第七子，寶珠生的第四子。我在日記上寫道：二十六日寅時鐘表乃三點二十一分也。生一子，名曰良末，字紀牛，號耋根。此了之八字：戊寅，戊午，丙戌，庚寅，為炎上格，若生於前清時，宰相命也。我在他的命冊上批道：字以紀牛者，牛，丑也，記丁丑懷胎也。號以耋根者，八十為耋，吾年八十，尚留此根苗也。

以上所紀，天真可喜。至所云《超覽樓襖集圖》，則後由吾友瞿兌之熱忱相贈，為寒齋所藏齊氏墨蹟中之最勝者，因此圖不僅詩書畫之不比平常，且特別具有文史之價值者也。此圖本末已見鄙人舊作《齊白石《超覽樓襖集圖》始末記》一文，茲不復贅。

正倉院參觀記

在日本，我想「正倉院」三字應該為無論何人所曉知的吧。

正倉院位置在在日本古都奈良東大寺大佛殿之西北，為日本皇室所有的一個特殊的寶庫；它雖鼎鼎大名，其實，它的主要建築物，不過一所樸素簡單完全木質的「校倉」而已。

倉分北、中、南三部，係用三稜形的木材疊積而成，下承巨柱，可通往來。各倉均分上下兩層，內列玻璃櫃櫥，各種古物，庋藏其中。三倉平時都嚴扃緊閉，每歲僅例定於十一月的初旬，曝晾展觀三日；如遇天雨，即停止舉行。三倉啟閉，須經天皇的裁可，屆期特派「敕使」，賜以御書封條，專司其事，逾此則任何人都不能擅自啟也；其莊嚴鄭重，可以想見（相傳初止二倉，中倉乃是後來增設的，所以這裡所用的木材為方板，異於南北二倉）。

正倉院與東大寺歷史上是頗有其密切之關係的，目前三倉古物，其主要部分，多係聖武天皇的御物。當天平勝寶四年（公元七五二年）東大寺大佛舉行開眼供養大法會的時候，上自聖武天皇與光明皇后，下迄百官庶民，無不參加盛典，逾四年（公元七五六年），天皇升遐，是歲六月二十二日為帝七七忌辰，光明皇后即以「先帝翫弄之珍，內司供擬之物」，供

獻佛前，藉祈冥福，這個獻物賬卷，現在猶存於北倉之中，為正倉院寶物最初之文獻記錄。

這些物品都是日本皇室所藏的珍寶，其中頗多中國隋唐兩代的遺物（當初乃是重臣命婦暨比丘尼等攜返所進獻者）。此外，又關於大佛開眼法會時所用的法物、面具、舞衣諸品，亦多藏於倉中，因此倉中陳列之品，有「官物」與「寺物」的分別。

參觀正倉院不是一件容易的事。每年九月底以前，東京的外交團必須將參觀人的姓名及資格等送向宮內省正式申請拜觀正倉院的手續，經過核准後頒發「拜觀券」，才能如願。拜觀者的資格審查極嚴，僅限於各國的使節、博物館的代表、國際聞名的藝術家以及考古學者等百餘人而已。

一九五六年十月，我作照例每年一次的東遊，先是張大千攜眷早已寓居東京，他已獲得正倉院的拜觀券，要拉我屆期同去奈良一遊。我以正式申請經已過期，意正躊躇，事為友人張伯謹所聞，承他的好意，答應當為我特別設法（因為他客觀地認為我是夠規定的「資格」的）。十一月三日，正倉院開門的第一天，伯謹約我於上午九時在正倉院門口相會。屆時，他向正倉院的主管人和宮內省的特派員，正式提出請求，後來經過他們三方鄭重其事的在門口的辦公室中開了一個臨時特別會議，居然蒙破例特別允准，這在伯謹誠可謂不辱使命，而區區則尤有喜出望外之感了。

十時，啟門，門前設有臨時官幕，招待員多穿西式或和式的禮服，辦理驗券、簽名、引導等等手續，隆重萬狀。入門後，我們先觀北倉，繼中倉，最後南倉。因為裡面無窗口，光線

甚黯，所以參觀者大多攜有電筒。當時陳列之品，共計有七百九十四件，琳瑯滿目，不可勝紀。

概括言之，大體可分下列各類：

文書圖籍，筆墨紙硯，鏡及鏡箱，櫃及櫥了，屏風，衣冠，杖履，刀劍，樂器，伎樂面，遊戲具，笏及尺，玻璃器，箱及匣，薰爐及火舍，枕軾及褥氈，飲貪器，供佛器，佛像佛座，幡蓋鈴鐸，僧道具，經典經帙及經筒，武器及馬具，農具及工具等。

這裡面有很多是久聞其名而未之前見的東西：例如「唐開元貞家墨」，「沈香斑竹樺纏管斑竹帽白銀莊筆」和「栀柄塵尾」之類等是，真可謂開眼不淺。可惜區除了書畫之外，全是門外漢，僅僅走馬看花，一無可以闡發之處。所以，鄙人所最能領略而特感興趣的，不過是一卷聖武天皇獻給東大寺的御書《大小王貢蹟帳》和一幅我們中國的唐畫《麻布菩薩圖》而已。

聖武天皇御書《大小王真蹟帳》卷，碧麻紙本，綠琉璃軸，完整無缺，煥然如新，書法正楷，有晉人風，卷首並鈐有「天皇御璽」朱文大方印十七顆，極為壯觀。

《麻布菩薩圖》，水墨作畫，線條明朗，所謂「曹衣吳帶」庶幾近之。而兩手指頭之表情尤佳，誠神品也。

此外，還有兩件很有意義的東西：一是「鳥毛貼成文書屏風」，一是「鳥毛篆書之屏風」，都是聖武天皇的御物。前者是正楷，後者是篆字，都是以鳥毛砌成文字裱於紙面上者，所書文句，全是治國箴言。從前中國唐太宗曾有取群臣疏文列於屏障之舉，我想大概聖

武天皇亦是師取此意吧。

文書屏風上文曰：

種好田良易以得穀，君賢臣忠易以至豐。

諂辭之語多悅會情，正直之言倒心逆耳。

正直為心神明所祐，禍福無門唯人所召。

父母不愛不孝之子，明君不納不益之臣。

清貧長樂濁富恆憂，孝當竭力忠則盡命。

君臣不信國政不安，父子不信家道不睦。

篆書屏風上文曰：

主無獨治，臣有贊明，箴規苟納，咎悔不生。

明王致化，務在得人，任愚政亂，用哲民親。

近賢無過，親佞多惑，見善則遷，終為聖德。

早一天（十一月二日），我曾先在奈良博物館中參觀一個特別舉行的「正倉院展」——

這就是因為正倉院本身的限制過嚴，使得一般普通人不易獲得拜觀所藏的機會，因此院中遂騰出一部分藏品公開陳列，以便給大眾所瞻仰的。那天奈良博物館雖售門票，但參觀者人山人海，擁擠萬分，所以展品雖只有六十四件，而人多聲雜，不能細觀，忽忽一瞥，深留腦際的只有「鳥毛立女屏風」中唐裝美人之雍容華貴，以及「螺細紫檀五絃琵琶」之鬼斧神工而已。

記得知堂老人曾在傅芸子所著的《正倉院考古記》（東京文求堂出版）書首序文中有幾句曰：「夫正倉院御物在日本為國寶，其重要意義所當別論，在異國人立場自未免稍異，不佞所最感興味者，乃在於因諸異物得以窺見中國過去文化之一斑，而此種名物在中國又已無考，日本獨尚有保存，千百年後足供後人瞻仰讚歎，其為惠實大已。」這也是筆者所深抱同感的。

（一九六四年三月四日）

讀《中國書畫收藏目錄》

有友自紐約來，特以最新出版之美人克勞福氏《中國書畫收藏目錄》一書見贈，熱忱可感。是書客冬余在東京曾忽忽寓目，當時即已驚其內容之精，今再詳讀一過，不能不歎其美不勝收焉。

書為一大厚冊，中載克氏所藏中國書畫名蹟共八十四件（自《摹唐太宗書前代君臣語錄屏風》起至《金農墨梅圖》止），就所刊影出來的圖片來看，除了黃山子黃山谷書《寒山子龐居士詩》卷愚見認為不真外，其餘的幾乎可說是無件不真，無件不精。每件俱由專門研究中國書畫之專家執筆為之說明，其中如友人美國納爾遜美術館之薛克門氏，佛里亞美術館之加希爾氏，都市博物館之李佩氏，日本京都博物館之島田修二郎氏等，其尤著者也。

細審其中所藏，實以中國張氏大風堂之舊藏為其骨幹。就余所知，已有二、三十件之多，計如下列：

（一）郭熙　《樹色平遠圖》卷（清內府舊藏，見《故宮已佚書畫聞見目》）。

藝苑談往

426

（十七）倪元鎮　《秋林野興圖》（見《大風堂名蹟集》。）

（十八）謝伯誠　《觀瀑圖》（海內孤本，見《大風堂名蹟集》。）

（十九）唐寅　《葦渚醉漁圖》（見《大風堂名蹟集》。）

（二十）仇英　《滄浪漁笛圖》（見《大風堂名蹟集》。）

（廿一）項元汴　《詩畫》卷。

（廿二）弘仁　《寺橋山色圖》。

（廿三）朱耷　《魚樂圖》（見《大風堂名蹟集八大山人特輯》。）

（廿四）朱耷　《蓮塘戲禽圖》卷（見《大風堂名蹟集八大山人特輯》。）

（廿五）朱耷　《山水冊》（見《大風堂名蹟集八大山人特輯》。）

（廿六）道濟　《秋林人醉圖》（見《大風堂名蹟集石濤特輯》及拙著《省齋讀畫記》。）

（廿七）道濟　《豳風圖》。

（廿八）王翬　《溪山雨霽圖》（見《大風堂名蹟集》。）

以上諸件，往日俱為余所擊節賞歎而一觀再觀者。嗚呼大千！流國寶於海外，揚英名於國際，儻亦足以顧盼自豪而傲視儕輩也歟？

（一九六四年四月八日）

憶溥心畬先生

聞君抱幽獨，買宅五湖濱；
高躅登山屐，清風折角巾。
星霜元祐客，松菊義熙人；
南渡張芝字，空生衣帶塵。

省齋先生怡情翰墨，前賢縑素，罔不搜羅。值世亂流離，猶攜衣帶；邂逅瀛洲，遂贈是詩。乙未十一月，溥儒。

日前偶理書篋，檢得九年前溥心畬先生與我同客東京時送給我的詩書一頁，物存人往，回憶舊事，不禁令我黯然神傷！

去年冬十一月，我又在東京，有一天早晨起來閱報，忽然看到心畬先生在臺北去世的電訊，一時為之愴然者久之。

我與心畬先生過去雖然彼此神交已有數十年之久，可是正式相晤訂交，還不過是近十年

來的事。一九五五年的春天，我照例作至少每年一度的東遊，到了東京後，朋友告訴我，溥

心畬先生自南韓講學歸來，也正寓在東京，他曾向各方探詢我的行蹤多時，亟思一晤為快。

我得訊後，即往他的寓所拜訪（那時他正寄寓在一個朋友家裡），他鄭重的出示友人張目寒

先生寫給我的一封介紹信，因此我們就一見如故。

那年冬天，我應張大千之邀又往東京，那時心畬先生已由友人處遷居到澀谷區附近的

一個日本旅館去了，同時我也在上野後面賃屋作比較的久居之計，因此在一九五六年的那年

中，我們常相過從，談藝甚樂。

他的身體素極壯健，胃口尤佳，所以我們常常在澀谷一帶的中國餐館小酌為遣。他賦性

天真而又極風趣，是一個十足足的藝人。

他的藝術造詣極高，在我所識的友朋之中，真正擅詩書畫「三絕」之勝，而確能當之無

愧的，我想恐怕只有心畬先生一人了吧。

他在日本小旅館寓居的時候，平時深居簡出，一天到晚的總是席地伏几手不停筆的寫字

繪畫。有一天我拿了二十頁吳小仙畫的《蘭亭修禊圖》請他題跋，他不加思索的在一小時內

一揮而就，其才思之敏捷，誠足驚人。

他是清末恭親王的文孫，所以他的作品上時時鈐有「舊王孫」一印。恭親王府夙富收

藏，如現在國內故宮博物院的陸機《平復帖》，流往倫敦的韓幹《照夜白圖》，和日本大阪

美術館的易元吉《聚猿圖》等，其尤著者也。

心畬先生又極富幽默感。有一次我和他同應大千之約前往午餐，那時候我因受香港《熱風》雜誌編者之託，請他畫一頁封面，他當場答應，立即揮毫畫枯松一棵，並加題曰：「大千座上學八大山人畫，所謂布鼓雷門也。心畬。」語似「詼」而實「諷」，真是妙哉妙哉！

耶律楚材《贈劉滿詩》卷

耶律楚材墨蹟，世所罕見，就余所知，其遺蹟僅《贈劉滿詩》卷一，為海內孤本，曩為上海周湘雲姻丈舊藏，珍惜逾恆。丈去世後，是卷轉輾為張大千所得。大千邇來在海外專營買賣中國古代書畫事業，生意鼎盛，生財有「術」，大有斬獲；最近復以此卷重價售之美人克勞福氏，已刊見福氏所出版之《中國書畫收藏目錄》中矣。

筆者昔年寓居滬上時，曾於湘雲姻丈處一度獲見書卷原蹟，印象甚深。惜當時忽忽過眼，未及詳記其內容為憾。頃見《選學齋書畫寓目記》一書，中有載及此卷，頗為詳盡。茲鈔錄其全文於下，俾世之未曾寓目者得知其概略焉。

耶律文正《贈劉陽門詩》卷：

白宋箋本，凡兩接，三紙，計長一丈二尺一寸八分，高一尺五寸三分。卷首上角小楷書「文正王耶律楚材墨蹟」，當為元人所題。本文大楷書，字如茗椀口，法魯公而兼山谷意，都廿一行，行三四字不等。詩云：

雲宣黎庶半逋逃，獨爾千民按堵牢；

已預天朝能吏數，清名何啻泰山高！

庚子之冬，十月既望，陽門劉滿將行，索詩，以此贈之，賞其能治也。暴官猾

吏，豈不愧哉？玉泉。

款下無印，每接紙皆有劉氏靜安朱文印，其陽門後裔歟？尾紙首為金華宋濂小楷一

題，略云：「王生於金明昌庚戌，生廿六年歸元，實貞祐乙亥，詩後題庚子之冬，

以庚子上溯乙亥，又廿五年，則王五十一歲所作。王為遼東丹王突欲之八世孫，為相

二十年，軍國之務，悉委焉。所居近玉泉山，因以自號云。」次為浦江戴良小楷長

題，其文甚茂，款署「至正九年己丑」。又義門鄭濤行書一題，款署「至正壬辰」。

又高郵龔璥行書一題，款署「至治元年」。後隔水綾上有李世倬一跋。案：湛然居士

功蓋寰區，勳名彪炳青史，其書獨希有。此卷書法嚴重，氣象堂皇，詩亦藹然仁者之

言；緬想相臣風度，當以鳳毛麟角視之。吾友光裕如大令宰陽曲，得於一故家，解組

歸來，出此共賞，欣然沘筆記之。

卷首有袁勵準一序曰：

省齋案：《選學齋書畫寓目記》一書為清末民初崇彝所撰，初編凡三卷，續編亦三卷。

世之愛書畫者多矣，挾其有力之強，日夕羅致，以蘄收藏之富，一若樂此不疲也者；及與論書畫之原，率多繆盭支離，了無見道之處。則皆不知書畫者也！故孔子曰：

「知之者不如好之者，好之者不如樂之者。」巽盦之於書畫，可謂知之深，好之篤，乃能得其樂而樂之者也。巽盦收藏至慎，鑑別至精，向與論書畫，談言微妙，洞中肯綮，心竊異之。一日，出所著《書畫寓目筆記》三卷相眎，舉生平所見銘心之品觀縷記之，語能見極，辭能指實，其論書可作書譜讀，其論畫，可作遊記讀，閣置案頭，循覽累月，喜其原於書畫之理，偶有緒論，皆道其所得之言，往往有先得我心者。故吾曰：巽盦之於書畫，可謂知之深，好之篤，乃能得其樂而樂之者也。是為序。

（一九六四年五月十六日）

羅振玉與王國維

讀《溥儀自傳》，世人乃知羅振玉與王國維間關係之真相，令人慨然。

客有問余者曰：子與今之「國畫大師」，昔日非契同金蘭，何今日定情若參商耶？余曰誠然。所謂「國畫大師」與余之關係，蓋亦猶羅振玉與王國維間之關係也，此中經過，一言難盡；大白天下，終有其日。所不同者，此「國畫大師」之手段，則尤比羅氏為詭譎，而王氏之行為，乃更較鄙人為愚蠢耳！

客聞之恍然大悟，喟然而退。

<div style="text-align:right">（一九六四年六月二十六日）</div>

血歷史192　PC1006

新銳文創
INDEPENDENT & UNIQUE
藝苑談往

原　　　著	朱省齋
主　　　編	蔡登山
責任編輯	孟人玉
圖文排版	蔡忠翰
封面設計	劉肇昇

出版策劃	新銳文創
發 行 人	宋政坤
法律顧問	毛國樑　律師
製作發行	秀威資訊科技股份有限公司
	114 台北市內湖區瑞光路76巷65號1樓
	電話：+886-2-2796-3638　傳真：+886 2 2796 1377
	服務信箱：service@showwe.com.tw
	http://www.showwe.com.tw
郵政劃撥	19563868　戶名：秀威資訊科技股份有限公司
展售門市	國家書店【松江門市】
	104 台北市中山區松江路209號1樓
	電話：+886-2-2518-0207　傳真：+886-2-2518-0778
網路訂購	秀威網路書店：https://www.bodbooks.com.tw
	國家網路書店：https://www.govbooks.com.tw

出版日期	2021年8月　BOD一版
	2021年10月　BOD二版
定　　　價	580元

讀者回函卡

國家圖書館出版品預行編目

藝苑談往/朱省齋原著；蔡登山主編. -- 一版.
-- 臺北市：新銳文創, 2021.06
　　面；　公分. -- (血歷史；192)
BOD版
ISBN 978-986-5540-40-1(平裝)

1.書畫 2.藝術評論 3.文集

941　　　　　　　　　　　　110006048